LES
MAITRES D'AUTREFOIS

BELGIQUE — HOLLANDE

PAR

EUGÈNE FROMENTIN

HUITIÈME ÉDITION

PARIS
LIBRAIRIE PLON
PLON, NOURRIT ET Cⁱᵉ, IMPRIMEURS-ÉDITEURS

LES
MAITRES D'AUTREFOIS

L'auteur et les éditeurs déclarent réserver leurs droits de reproduction et de traduction en France et dans tous les pays étrangers, y compris la Suède et la Norvège.

Ce volume a été déposé au ministère de l'intérieur (section de la librairie) en novembre 1876.

LES
MAITRES D'AUTREFOIS

BELGIQUE — HOLLANDE

PAR

EUGÈNE FROMENTIN

HUITIÈME ÉDITION

PARIS
LIBRAIRIE PLON
E. PLON, NOURRIT et C^{ie}, IMPRIMEURS-ÉDITEURS
RUE GARANCIÈRE, 10
—
1896
Tous droits réservés

Bruxelles, 6 juillet 1875.

Je viens voir Rubens et Rembrandt chez eux, et pareillement l'école hollandaise dans son cadre, toujours le même, de vie agricole, maritime, de dunes, de pâturages, de grands nuages, de minces horizons. Il y a là deux arts distincts, très-complets, très-indépendants l'un de l'autre, très-brillants, qui demanderaient à être étudiés à la fois par un historien, par un penseur et par un peintre. De ces trois hommes, qu'il faudrait pour bien faire réunir en un seul, je n'ai rien de commun avec les deux premiers; quant au peintre, on cesse d'en être un, pour peu qu'on ait le sentiment des distances, en approchant le plus ignoré parmi les maîtres de ces pays privilégiés.

Je vais traverser des musées, et je n'en ferai pas la revue. Je m'arrêterai devant certains hommes; je ne raconterai pas leur vie et ne cataloguerai pas leurs

œuvres, même celles que leurs compatriotes ont conservées. Je définirai, tout juste comme je les entends, autant que je puis les saisir, quelques côtés physionomiques de leur génie ou de leur talent. Je n'aborderai point de trop grosses questions; j'éviterai les profondeurs, les trous noirs. L'art de peindre n'est que l'art d'exprimer l'invisible par le visible; petites ou grandes, ses voies sont semées de problèmes qu'il est permis de sonder pour soi comme des vérités, mais qu'il est bon de laisser dans leur nuit comme des mystères. Je dirai seulement, devant quelques tableaux, les surprises, les plaisirs, les étonnements, et non moins précisément les dépits qu'ils m'auront causés. En cela, je ne ferai que traduire avec sincérité les sensations sans conséquence d'un pur *dilettante*.

Il n'y aura, je vous en avertis, ni méthode aucune, ni marche suivie dans ces études. Vous y trouverez beaucoup de lacunes, des préférences et des omissions, sans que ce manque d'équilibre préjuge rien de l'importance ou de la valeur des œuvres dont je n'aurais pas parlé. Je me souviendrai quelquefois du Louvre et ne craindrai pas de vous y ramener, afin que les exemples soient plus près de vous et les vérifications plus faciles. Il est possible que certaines de mes opi-

nions jurent avec les opinions reçues ; je ne cherche pas, mais je ne fuirai point les révisions d'idées qui naîtraient de ces désaccords. Je vous prie de ne pas y voir la marque d'un esprit frondeur, qui viserait à se singulariser par des hardiesses, et qui, parcourant des chemins battus, craindrait qu'on ne l'accusât de n'avoir rien observé, s'il ne jugeait pas tout à l'envers des autres.

Au vrai, ces études ne seront que des notes, et ces notes les éléments décousus et disproportionnés d'un livre qui serait à faire : plus spécial que ceux qui ont été faits jusqu'à présent, où la philosophie, l'esthétique, la nomenclature et les anecdotes tiendraient moins de place, les questions de métier beaucoup plus. Ce serait comme une sorte de conversation sur la peinture, où les peintres reconnaîtraient leurs habitudes, où les gens du monde apprendraient à mieux connaître les peintres et la peinture. Pour le moment, ma méthode sera d'oublier tout ce qui a été dit sur ce sujet, mon but de soulever des questions, de donner l'envie d'y réfléchir, et d'inspirer à ceux qui seraient capables de nous rendre un pareil service la curiosité de les résoudre.

J'intitule ces pages *les Maîtres d'autrefois,* comme

je dirais des *maîtres* sévères ou familiers de notre langue française, si je devais parler de Pascal, de Bossuet, de la Bruyère, de Voltaire ou de Diderot, — avec cette différence qu'en France il y a des écoles où l'on pratique encore le respect et l'étude de ces maîtres stylistes, tandis que je n'en connais guère où l'on conseille à l'heure qu'il est l'étude respectueuse des maîtres toujours exemplaires de la Flandre et de la Hollande.

Je supposerai d'ailleurs que le lecteur à qui je m'adresse est assez semblable à moi pour me suivre sans trop de fatigue, et cependant assez différent pour que j'aie du plaisir à le contredire, et que je mette quelque passion à le convaincre.

BELGIQUE

LES
MAITRES D'AUTREFOIS

BELGIQUE

I

Le musée de Bruxelles a toujours beaucoup mieux valu que sa renommée. Ce qui lui fait tort aux yeux des gens dont l'esprit va instinctivement au delà des choses, c'est d'être à deux pas de nos frontières et par conséquent la première étape d'un pèlerinage qui conduit à des stations sacrées. Van Eyck est à Gand, Memling à Bruges, Rubens à Anvers : Bruxelles ne possède en propre aucun de ces grands hommes. Elle ne les a pas vus naître, à peine les a-t-elle vus peindre; elle n'a ni leurs cendres ni leurs chefs-d'œuvre; on prétend les visiter chez eux, et c'est ailleurs qu'ils vous attendent. Tout cela donne à cette jolie capitale

des airs de maison vide et l'exposerait à des négligences tout à fait injustes. On ignore ou l'on oublie que nulle part en Flandre ces trois princes de la peinture flamande ne marchent avec une pareille escorte de peintres et de beaux esprits qui les entourent, les suivent, les précèdent, leur ouvrent les portes de l'histoire, disparaissent quand ils entrent, mais les font entrer. La Belgique est un livre d'art magnifique dont, heureusement pour la gloire provinciale, les chapitres sont un peu partout, mais dont la préface est à Bruxelles et n'est qu'à Bruxelles. A toute personne qui serait tentée de sauter la préface pour courir au livre, je dirais qu'elle a tort, qu'elle ouvre le livre trop tôt et qu'elle le lira mal.

Cette préface est fort belle en soi ; elle est en outre un document que rien ne supplée ; elle avertit de ce qu'on doit voir, prépare à tout, fait tout deviner, tout comprendre ; elle met de l'ordre au milieu de cette confusion de noms propres et d'ouvrages qui s'embrouillent dans la multitude des chapelles, où le hasard du temps les a disséminés, et se classent ici sans équivoque, grâce au tact parfait qui les a réunis et catalogués. C'est en quelque sorte l'état de ce que la Belgique a produit d'artistes jusqu'à l'école moderne et comme un aperçu de ce qu'elle possède en ses divers dépôts : musées, églises, couvents, hôpitaux, maisons de ville, collec-

tions particulières. Peut-être elle-même ne connaissait-elle pas au juste l'étendue de ce vaste trésor national, le plus opulent qu'il y ait au monde, avec la Hollande, après l'Italie, avant d'en avoir deux registres également bien tenus : le musée d'Anvers et celui-ci. Enfin, l'histoire de l'art en Flandre est capricieuse, assez romanesque ; à chaque instant, le fil se rompt et se retrouve ; on croit la peinture perdue, égarée sur les grandes routes du monde ; c'est un peu comme l'enfant prodigue, qui revient quand on ne l'attendait plus. Si vous voulez avoir une idée de ses aventures et savoir ce qui lui est arrivé pendant l'absence, parcourez le musée de Bruxelles ; il vous le dira avec la facilité d'informations que peut offrir l'abrégé complet, véridique et très-clair d'une histoire qui a duré deux siècles.

Je ne vous parle pas de la tenue du lieu, qui est parfaite. Beaux salons, belle lumière, œuvres de choix par leur beauté, leur rareté ou seulement par leur valeur historique. La plus ingénieuse exactitude à déterminer les provenances ; en tout, un goût, un soin, un savoir, un respect des choses de l'art, qui font aujourd'hui de ce riche recueil un musée modèle. Bien entendu, c'est avant tout un musée flamand, ce qui lui donne pour la Flandre un intérêt de famille, pour l'Europe un prix inestimable.

L'école hollandaise y figure à peine; on ne l'y cherche point. Elle trouverait là des croyances et des habitudes qui ne sont pas les siennes : des mystiques, des catholiques et des païens, et ne ferait bon ménage avec aucun d'eux. Elle y serait avec les légendes, avec l'histoire antique, avec les souvenirs directs ou indirects des ducs de Bourgogne, des archiducs d'Autriche et aussi des ducs italiens, avec le pape, Charles-Quint, Philippe II, c'est-à-dire avec toutes choses et toutes gens qu'elle n'a pas connues ou qu'elle a reniées, contre lesquelles elle a combattu cent ans, et dont son génie, ses instincts, ses besoins, par conséquent sa destinée, devaient nettement et violemment la séparer. De Moerdick à Dordrecht, il n'y a que la Meuse à passer ; il y a tout un monde entre les deux frontières. Anvers est aux antipodes d'Amsterdam; et, par son éclectisme bon enfant et les côtés gaiement sociables de son génie, Rubens est plus près de s'entendre avec Véronèse, Tintoret, Titien, Corrége, même avec Raphaël, qu'avec Rembrandt, son contemporain, mais son intraitable contradicteur.

Quant à l'art italien, il n'est ici que pour mémoire. C'est un art qu'on a falsifié pour l'acclimater, et qui de lui-même s'altère en passant en Flandre. En apercevant, dans la partie de la galerie la moins flamande, deux por-

traits de Tintoret, pas excellents, fort retouchés, mais typiques, on hésite à les comprendre à côté de Memling, de Martin de Vos, de Van Orley, de Rubens, de Van Dyck, même à côté d'Antoine More. De même pour Véronèse : il est dépaysé; sa couleur est mate et sent la détrempe, son style un peu froid, sa pompe apprise et presque guindée. Le morceau est cependant superbe, de sa belle manière : c'est un fragment de mythologie triomphale détaché d'un des plafonds du Palais ducal, un des meilleurs; mais Rubens est à côté, et cela suffit pour donner au Rubens de Venise un accent qui n'est pas du pays. Lequel des deux a raison? et à n'écouter, bien entendu, que la langue si excellemment parlée par ces deux hommes, laquelle vaut mieux, de la rhétorique correcte et savante qu'on pratique à Venise, ou de l'emphatique, grandiose et chaude incorrection du parler d'Anvers? A Venise, on penche pour Véronèse; en Flandre, on entend mieux Rubens.

L'art italien a cela de commun avec tous les arts fortement constitués, qu'il est à la fois très-cosmopolite parce qu'il est allé partout, et très-altier parce qu'il s'est suffi. Il est chez lui dans toute l'Europe, excepté dans deux pays : la Belgique, dont il a sensiblement imprégné l'esprit, sans jamais le soumettre;

la Hollande, qui jadis a fait semblant de le consulter, et qui finalement s'est passée de lui; en sorte que, s'il vit en bon voisinage avec l'Espagne, s'il règne en France, où, dans la peinture historique du moins, nos meilleurs peintres ont été des Romains, il rencontre en Flandre deux ou trois hommes, très-grands, de haute race et de race indigène, qui tiennent l'empire et entendent bien ne le partager avec personne.

L'histoire des rapports de ces deux pays, Italie et Flandre, est curieuse : elle est longue, elle est diffuse; ailleurs on s'y perdrait; ici, je vous l'ai dit, on la lit couramment. Elle commence à Van Eyck et se termine le jour où Rubens quitta Gênes et revint, rapportant enfin dans ses bagages la fine fleur des leçons italiennes, à vrai dire, tout ce que l'art de son pays pouvait raisonnablement en supporter. Cette histoire du quinzième et du seizième siècle flamand forme la partie moyenne et le fonds vraiment original de ce musée.

On entre par le quatorzième siècle, on finit avec la première moitié du dix-septième siècle. Aux deux extrémités de ce brillant parcours, on est saisi par le même phénomène, assez rare en un si petit pays : un art qui naît sur place et de lui-même, un art qui renaît quand on le croyait mort. On reconnaît Van Eyck dans une très-belle *Adoration des Mages*, on entrevoit

Memling dans de fins portraits, et là-bas, tout au bout, à cent cinquante ans de distance, on aperçoit Rubens. Chaque fois, c'est vraiment un soleil qui se lève puis qui se couche, avec la splendeur et la brièveté d'un très-beau jour sans lendemain.

Tant que Van Eyck est sur l'horizon, il y a des lueurs qui vont jusqu'aux confins du monde moderne, et c'est à ces lueurs que le monde moderne a l'air de s'éveiller, qu'il se reconnaît et qu'il s'éclaire. L'Italie en est avertie et vient à Bruges. C'est ainsi, par une visite d'ouvriers curieux de savoir comment ils devaient s'y prendre pour bien peindre, avec éclat, avec consistance, avec aisance, avec durée, que commencent entre les deux peuples des allées et venues qui devaient changer de caractère et de but, mais ne pas cesser. Van Eyck n'est point seul; autour de lui, les œuvres fourmillent, les œuvres plutôt que les noms. On ne les distingue pas trop, ni entre elles, ni de l'école allemande; c'est un écrin, un reliquaire, un étincellement de joailleries précieuses. Imaginez un recueil d'orfévreries peintes, où l'on sent la main du nielleur, du verrier, du graveur et de l'enlumineur de psautiers, dont le sentiment est grave, l'inspiration monacale, la destination princière, la pratique déjà fort expérimentée, l'effet éblouissant, mais au milieu duquel

Memling reste toujours distinct, unique, candide et délicieux, comme une fleur dont la racine est insaisissable et qui n'a pas eu de rejetons.

Cette belle aurore éteinte, ce beau crépuscule achevé, la nuit descendit sur le nord, et ce fut l'Italie qu'on vit briller. Tout naturellement le nord y courut. On était alors en Flandre à ce moment critique de la vie des individus et des peuples où, quand on n'est plus jeune, il faut mûrir, quand on ne croit plus guère, il faut savoir. La Flandre fit avec l'Italie ce que l'Italie venait de faire avec l'antiquité; elle se tourna vers Rome, Florence, Milan, Parme et Venise, de même que Rome et Milan, Florence et Parme s'étaient tournées vers la Rome latine et vers la Grèce.

Le premier qui partit fut Mabuse vers 1508, puis Van Orley au plus tard en 1527, puis Floris, puis Coxcie, et les autres suivirent. Pendant un siècle, il y eut en pleine terre classique une Académie flamande qui forma de bons élèves, quelques bons peintres, faillit étouffer l'école d'Anvers à force de culture sans grande âme, de leçons bien ou mal apprises, et qui finalement servit à semer l'inconnu. Devons-nous voir là des précurseurs ? Ce sont dans tous les cas ceux qui font souche, les intermédiaires, des hommes d'études et de bonne volonté que les renommées

appellent, que la nouveauté fascine, que le mieux tourmente. Je ne dirai pas que tout, dans cet art hybride, fut de nature à consoler de ce qu'on n'avait plus, à faire espérer ce qu'on attendait. Du moins tous captivent, intéressent, instruisent, n'apprit-on à les mieux connaître qu'une chose, banale tant elle est définitivement attestée : le renouvellement du monde moderne par le monde ancien et l'extraordinaire gravitation qui poussait l'Europe autour de la renaissance italienne. La renaissance se produit au nord exactement comme elle s'était produite au midi, avec cette différence qu'à l'heure où nous sommes parvenus l'Italie précède, la Flandre suit, que l'Italie tient école de belle culture et de bel esprit, et que les écoliers flamands s'y précipitent.

Ces écoliers, pour les appeler d'un nom qui fait honneur à leurs maîtres, ces disciples, pour les mieux nommer d'après leur enthousiasme et selon leurs mérites, sont divers et diversement frappés par l'esprit qui de loin leur parle à tous et de près les charme suivant leur naturel. Il en est que l'Italie attira, mais ne convertit pas, comme Mabuse, qui resta gothique par l'esprit, par le faire, et ne rapporta de son excursion que le goût des belles architectures, et déjà celles des palais plutôt que des chapelles. Il y a ceux que

l'Italie retint et garda, ceux qu'elle renvoya, détendus, plus souples, plus nerveux, trop enclins même aux attitudes qui remuent, comme Van Orley; d'autres qu'elle dirigea sur l'Angleterre, l'Allemagne ou la France; d'autres enfin qui revinrent méconnaissables, notamment Floris, dont la manière turbulente et froide, le style baroque, le travail mince, furent salués comme un événement dans l'école, et lui valurent le dangereux honneur de former, dit-on, 150 élèves.

Il est aisé de reconnaître, au milieu de ces transfuges, les rares entêtés qui, par extraordinaire, ingénument, fortement, restèrent attachés au sillon natal, le creusèrent, et sur place y découvrirent du nouveau : témoin Quentin Matsys, le forgeron d'Anvers, qui débuta par le puits forgé qui se voit encore devant le grand portail de Notre-Dame, et plus tard, de la même main naïve, si précise et si forte, avec le même outil de ciseleur de métal, peignit le *Banquier et sa femme* du Louvre, et l'admirable *Ensevelissement du Christ* du musée d'Anvers.

Sans sortir de cette salle historique du musée de Bruxelles, il y aurait une longue étude à faire et bien des curiosités à découvrir. La période comprise entre la fin du quinzième siècle et le dernier tiers du seizième, celle qui commence après Memling, avec les

Gérard David et les Stuerbout, et qui finit avec les derniers élèves de Floris, par exemple avec Martin de Vos, est en effet un des moments de l'école du nord que nous connaissons mal d'après nos musées français. On rencontrerait ici des noms tout à fait inédits chez nous, comme Coxcie et Connixloo; on saurait à quoi s'en tenir sur le mérite et la valeur transitoire de Floris, on définirait d'un coup d'œil son intérêt historique; quant à sa gloire, elle étonnerait toujours, mais s'expliquerait mieux. Bernard Van Orley, malgré toutes les corruptions de sa manière, ses gesticulations folles quand il s'anime, ses rigidités théâtrales quand il s'observe, ses fautes de dessin, ses erreurs de goût, Van Orley nous serait révélé comme un peintre hors ligne, d'abord par ses *Épreuves de Job*, ensuite, et peut-être encore plus sûrement, par ses portraits. Vous trouvez en lui du gothique et du florentin, du Mabuse avec du faux Michel-Ange, le style anecdotique dans son triptyque de *Job*, celui de l'histoire dans le triptyque du *Christ pleuré par la Vierge*; ici la pâte lourde et cartonneuse, la couleur terne, et l'ennui de pâlir sur des méthodes étrangères; là les bonheurs de palette et la violence, les surfaces miroitantes, l'éclat vitrifié propres aux praticiens sortis des ateliers de Bruges. Et cependant telles sont la vigueur, la force

inventive et la puissance de main de ce peintre bizarre et changeant, qu'en dépit de ces disparates on le reconnaît à je ne sais quelle originalité qui s'impose. A Bruxelles il a des morceaux surprenants. Notez que je ne vous parle pas de Franken, Ambroise Franken, un pur Flamand de la même époque, dont le musée de Bruxelles ne possède rien, mais qui figure à Anvers d'une façon tout à fait extraordinaire, et qui, s'il manque à la série, est du moins représenté par des analogues. Notez encore que j'omets les tableaux mal définis et catalogués *maîtres inconnus :* triptyques, portraits de toutes les dates, à commencer par les deux grandes figures en pied de Philippe le Beau et de Jeanne la Folle, deux œuvres rares par le prix que l'iconographie y attache, charmantes par les qualités manuelles, instructives au possible par leur à-propos. Le musée possède près de 50 numéros anonymes. Personne ne les revendique expressément. Ils rappellent tels tableaux mieux déterminés, quelquefois les rattachent et les confirment ; la filiation en devient plus claire, et le cadre généalogique encore mieux rempli. Considérez en outre que la primitive école hollandaise, celle de Harlem, celle qui se confondit avec l'école flamande jusqu'au jour où la Hollande cessa de se confondre absolument avec les Flandres, ce premier effort néer-

landais pour produire des fruits de peinture indigène, on le voit ici, et que je le néglige. Je citerai seulement Stuerbout, avec ses deux imposants panneaux de la *Justice d'Othon,* Heemskerke et Mostaërt : Mostaërt, un réfractaire, un autochthone, ce gentilhomme de la maison de Marguerite d'Autriche qui peignit tous les personnages considérables de son temps, un peintre de genre très-singulièrement teinté d'histoire et de légende, qui dans deux épisodes de la vie de saint Benoît représente un intérieur de cuisine, et nous peint, comme on le fera cent ans plus tard, la vie familière et domestique de son temps; — Heemskerke, un pur apôtre de la forme linéaire, sec, anguleux, tranchant, noirâtre, qui découpe en acier dur ses figures, vaguement imitées de Michel-Ange.

Hollandais ou Flamands, c'est à s'y tromper. A pareille date, il importe assez peu de naître en deçà plutôt qu'au delà de la Meuse; ce qui importe, c'est de savoir si tel peintre a goûté ou non les eaux troublantes de l'Arno ou du Tibre. A-t-il ou n'a-t-il pas visité l'Italie? Tout est là. Et rien n'est bizarre comme ce mélange. à hautes ou à petites doses, de culture italienne et de germanismes persistants, de langue étrangère et d'accent local indélébile qui caractérise cette école de métis italo-flamands. Les voyages ont beau

faire; quelque chose est changé, le fond subsiste. Le style est nouveau, le mouvement s'empare des mises en scène, un soupçon de clair-obscur commence à poindre sur les palettes, les nudités apparaissent dans un art jusque-là fort vêtu et tout costumé d'après les modes locales; la taille des personnages grandit, les groupes s'épaississent, les tableaux s'encombrent, la fantaisie se mêle aux mythes, un pittoresque effréné se combine avec l'histoire; c'est le moment des jugements derniers, des conceptions sataniques, apocalyptiques, des diableries grimaçantes. L'imagination du nord s'en donne à cœur joie, et se livre, dans le cocasse ou dans le terrible, à des extravagances dont le goût italien ne se doutait pas.

D'abord rien ne dérange le fonds méthodique et tenace du génie flamand. L'exécution reste précise, aiguë, minutieuse et cristalline; la main se souvient d'avoir, il n'y a pas très-longtemps, manié des matières polies et denses, d'avoir ciselé des cuivres, émaillé des ors, fondu et coloré le verre. Puis graduellement le métier s'altère, le coloris se décompose, le ton se divise en lumières et en ombres, il s'irise, conserve sa substance dans les plis des étoffes, s'évapore et blanchit à chaque saillie. La peinture devient moins solide et la couleur moins consistante, à mesure qu'elle

perd les conditions de force et d'éclat qui lui venaient de son unité : c'est la méthode florentine qui commence à désorganiser la riche et homogène palette flamande. Ce premier ravage bien constaté, le mal fait des progrès rapides. Malgré la docilité qu'il apporte à suivre l'enseignement italien, l'esprit flamand n'est pas assez souple pour se plier tout entier à de pareilles leçons. Il en prend ce qu'il peut, pas le meilleur toujours, et toujours quelque chose lui échappe : ou c'est la pratique quand il croit saisir le style, ou c'est le style quand il parvient à se rapprocher des méthodes. Après Florence, c'est Rome qui le domine, et en même temps c'est Venise. A Venise, les influences qu'il subit sont singulières. On s'aperçoit à peine que les peintres flamands aient étudié les Bellin, Giorgion, ni Titien. Tintoret, au contraire, les a frappés visiblement. Ils trouvent en lui un grandiose, un mouvement, des musculatures qui les tentent et je ne sais quel coloris de transition d'où se dégagera celui de Véronèse, et qui leur semble le plus utile à consulter pour découvrir les éléments du leur. Ils lui empruntent deux ou trois tons, son jaune surtout, avec la manière de les accompagner. Chose à remarquer, il y a dans ces imitations décousues non-seulement beaucoup d'incohérences, mais des anachronismes frappants. Ils adoptent de plus en plus la mode

italienne, et cependant ils la portent mal. Une inconséquence, un détail mal assorti, une combinaison bizarre de deux manières qui ne vont point ensemble continuent de manifester les côtés rebelles de ces natures d'écoliers incorrigibles. En pleine décadence italienne, à la veille du dix-septième siècle, on trouve encore parmi les Italo-Flamands des hommes du passé qui semblent n'avoir pas remarqué que la renaissance était faite et finie. Ils habitent l'Italie et n'en suivent que de loin les évolutions. Soit impuissance à comprendre les choses, soit roideur et obstination natives, il y a comme un côté de leur esprit qui regimbe et n'est pas cultivable. Un Italo-Flamand retarde immanquablement sur l'heure italienne, ce qui fait que, du vivant de Rubens, son maître marchait à peine au pas de Raphaël.

Tandis que dans la peinture d'histoire quelques-uns s'attardent, ailleurs il en est qui devinent l'avenir et vont en avant. Je ne parle pas seulement du vieux Breughel, l'inventeur du *genre*, un génie de terroir, maître original, s'il en fut, père d'une école à naître, mort sans avoir vu ses fils, dont les fils cependant sont bien à lui. Le musée de Bruxelles nous fait connaître un peintre fort ignoré, de nom incertain, désigné par des sobriquets, en Flandre *Henri met*

de Bles ou *de Blesse*, *l'homme à la houppe*, en Italie *Civetta*, parce que ses tableaux, très-rares aujourd'hui, portent une chouette au lieu de signature. Un tableau de cet Henri de Bles, une *Tentation de saint Antoine*, est un morceau très-inattendu, avec son paysage vert bouteille et vert noir, son terrain bitumineux, son haut horizon de montagnes bleues, son ciel en bleu de Prusse clair, ses taches audacieuses et ingénieuses, le noir terrible qui sert de tenture aux deux figures nues, son clair-obscur, si témérairement obtenu à ciel ouvert. Cette peinture énigmatique, qui sent l'Italie et annonce ce que seront plus tard Breughel et Rubens dans ses paysages, révèle un habile peintre et un homme impatient de devancer l'heure.

De tous ces peintres plus ou moins désacclimatés, de tous ces *romanistes*, comme on les appelait à leur retour dans leur société d'Anvers, l'Italie ne faisait pas seulement des artistes habiles, diserts, de grande expérience, de vrai savoir, surtout de grande aptitude à répandre, à vulgariser, le mot, je leur en demande pardon, étant pris dans les deux sens. L'Italie leur donnait encore le goût des pratiques multiples. A l'exemple de leurs propres maîtres, ils devenaient des architectes, des ingénieurs, des poëtes. Aujourd'hui ce beau feu fait un peu sourire quand on songe aux

maîtres sincères qui les avaient précédés, au maître inspiré qui devait les suivre. C'étaient de braves gens qui travaillaient à la culture de leur temps, inconsciemment au progrès de l'école. Ils partaient, s'enrichissaient et revenaient au gîte, à la façon des émigrants dont l'épargne est faite en vue du pays. Il en est de très-secondaires et que l'histoire locale elle-même pourrait oublier, si tous ne se suivaient pas de père en fils, et si la généalogie n'était pas en pareil cas le seul moyen d'estimer l'utilité de ceux qui cherchent et de comprendre la subite grandeur de ceux qui trouvent.

En résumé, une école avait disparu, celle de Bruges. La politique, la guerre, les voyages, tous les éléments actifs dont se compose la constitution physique et morale d'un peuple y aidant, une autre école se forme à Anvers. Les croyances ultramontaines l'inspirent, l'art ultramontain la conseille, les princes l'encouragent, tous les besoins nationaux lui font appel ; elle est à la fois très-active et très-indécise, très-brillante, étonnamment féconde et presque effacée ; elle se métamorphose de fond en comble, au point de n'être plus reconnaissable, jusqu'à ce qu'elle arrive à sa décisive et dernière incarnation dans un homme né pour se plier à tous les besoins de son siècle et de son

pays, nourri à toutes les écoles et qui devait être la plus originale expression de la sienne, c'est-à-dire le plus Flamand de tous les Flamands.

Otho Vœnius est placé dans le musée de Bruxelles immédiatement à côté de son grand élève. C'est à ces deux noms inséparables qu'il faut aboutir quand on conclut quelque chose de ce qui précède. De tout l'horizon, on les voit, celui-là caché dans la gloire de l'autre, et, si vingt fois déjà je ne les ai pas nommés, vous devez me savoir gré des efforts que j'ai tentés pour vous les faire attendre.

II

On sait que Rubens eut trois professeurs, qu'il commença ses études chez un peintre de paysage peu connu, Tobie Verhaëgt, qu'il les continua chez Adam Van Noort, et les termina chez Otho Vœnius. De ces trois professeurs, il n'en est que deux dont l'histoire s'occupe ; encore accorde-t-elle à Vœnius à peu près tout l'honneur de cette grande éducation, une des plus belles dont un maître ait jamais pu se faire un titre, parce qu'en effet Vœnius conduisit son élève jusqu'à sa maîtrise, et ne se sépara de lui qu'à l'âge où Rubens était déjà un homme, au moins par le talent, presque un grand homme. Quant à Van Noort, on nous apprend que c'était un peintre de réelle originalité, mais fantasque, qu'il rudoyait ses élèves, que Rubens passa quatre ans dans son atelier, le prit en aversion et chercha près de Vœnius un maître plus facile à vivre. C'est là tout ce qu'on dit à peu près de ce directeur intermédiaire, qui tint aussi, lui, l'enfant dans ses

mains, précisément à l'âge où la jeunesse est le plus sensible aux empreintes. Et selon moi ce n'est point assez pour la part d'action qu'il dut avoir sur ce jeune esprit.

Si chez Verhaëgt Rubens apprit ses *élémentaires*, si Vœnius lui fit faire ses *humanités*, Van Noort fit quelque chose de plus; il lui montra dans sa personne un caractère tout à fait à part, une organisation insoumise, enfin le seul des peintres contemporains qui fût resté flamand quand personne en Flandre ne l'était plus.

Rien n'est singulier comme le contraste offert par ces deux hommes si différents de caractères, par conséquent si opposés quant aux influences. Et rien également n'est plus bizarre que la destinée qui les appela l'un après l'autre à concourir à cette tâche délicate, l'éducation d'un enfant de génie. Notez que, par leurs disparates, ils correspondaient précisément aux contrastes dont était formée cette nature multiple, circonspecte autant qu'elle était téméraire. Isolément ils en représentaient les éléments contraires, pour ainsi dire les inconséquences; ensemble ils reconstituaient, le génie en moins, l'homme tout entier avec ses forces totales, son harmonie, son équilibre et son unité.

Or, pour peu que l'on connaisse le génie de Rubens

dans sa plénitude et les talents de ses deux instituteurs en ce qu'ils ont de contradictoire, il est aisé d'apercevoir, je ne dis pas lequel a donné les plus sages conseils, mais lequel a le plus vivement agi, de celui qui parlait à sa raison ou de celui qui s'adressait à son tempérament, du peintre irréprochable qui lui vantait l'Italie ou de l'homme du sol qui peut-être lui montrait ce qu'il serait un jour en restant le plus grand de son pays. Dans tous les cas, il en est un dont l'action s'explique et ne se voit guère; il en est un autre dont l'action se manifeste sans qu'on l'explique; et si à toute force on cherche à reconnaître un trait de famille sur ce visage si étrangement individuel, je n'en vois qu'un seul qui ait le caractère et la persistance d'un trait héréditaire, et ce trait lui vient de Van Noort. Voilà ce que je voudrais vous dire à propos de Vœnius, en revendiquant pour un homme trop oublié le droit de figurer à ses côtés.

Ce Vœnius n'était pas un homme ordinaire. Sans Rubens il aurait quelque peine à soutenir l'éclat qu'il a dans l'histoire; mais du moins le lustre qui lui vient de son disciple éclaire une noble figure, un personnage de grande mine, de haute naissance, de haute culture, un savant peintre, quelquefois même un peintre original par la variété de sa culture et un talent presque

naturel, tant son excellente éducation fait partie de sa nature, en un mot un homme et un artiste aussi parfaitement bien élevés l'un que l'autre. Il avait visité Florence, Rome, Venise et Parme, et certainement c'est à Rome, à Venise et à Parme qu'il s'était arrêté le plus longtemps. Romain par scrupule, Vénitien par goût, Parmesan surtout, en vertu d'affinités qui se révèlent plus rarement, mais qui sont pourtant les plus intimes et les plus vraies, à Rome et à Venise, il avait trouvé deux écoles constituées comme aucune autre ; à Parme, il n'avait rencontré qu'un créateur isolé, sans relations, sans doctrines, qui ne se piquait pas d'être un maître. Avait-il, à cause de ses différences, plus de respect pour Raphaël, plus d'ardeur de sens pour Véronèse et Titien, plus de tendresse au fond pour Corrége? Je le croirais. Ses compositions heureuses sont un peu banales, assez vides, rarement imaginées, et l'élégance qui lui vient de sa personne et de son commerce avec les meilleurs maîtres, comme avec la meilleure compagnie, l'incertitude de ses convictions et de ses préférences, la force impersonnelle de son coloris, ses draperies sans vérité ni grand style, ses têtes sans types, ses tons vineux sans grande ardeur, tous ces à-peu-près pleins de bienséance, donneraient de lui l'idée d'un esprit accompli, mais

médiocre. On dirait un excellent maître de cours, qui professe admirablement des leçons trop admirables et trop fortes pour lui-même. Il est cependant beaucoup mieux que cela. Je n'en veux pour preuve que son *Mariage mystique de sainte Catherine,* qui se trouve au musée de Bruxelles, à droite et au-dessus des mages de Rubens.

Ce tableau m'a beaucoup frappé. Il est de 1589 et tout imbibé de ce suc italien dont le peintre s'était profondément nourri. A cette époque, Vœnius avait trente-trois ans. Rentré dans son pays, il y figurait en première ligne, comme architecte et peintre du prince Alexandre de Parme. De son tableau de famille qui est au Louvre et qui date de 1584, à celui-ci, c'est-à-dire en cinq ans, le pas est énorme. Il semble que ses souvenirs italiens avaient dormi pendant son séjour à Liége, auprès du prince-évêque, et se ranimaient à la cour de Farnèse. Ce tableau, le meilleur et le plus surprenant produit de toutes les leçons qu'il avait apprises, offre cela de particulier qu'il révèle un homme à travers beaucoup d'influences, qu'il indique au moins dans quel sens vont ses penchants natifs, et qu'on apprend par là ce qu'il voudrait faire, en voyant plus distinctement ce dont il s'inspire. Je ne vous le décrirai point; mais, le sujet me paraissant mériter qu'on

s'y arrête, j'ai pris des notes courantes et je les transcris :

« Plus riche, plus souple, moins romain, quoiqu'au premier aspect le ton reste romain. A voir une certaine tendresse dans les types, un chiffonnage arbitraire dans les étoffes, un peu de manière dans les mains, on sent Corrége introduit dans du Raphaël. Des anges sont dans le ciel et y forment une jolie tache; une draperie jaune sombre en demi-teinte est jetée comme une tente à plis relevés à travers les rameaux des arbres. Le Christ est charmant; la jeune et menue sainte Élisabeth est adorable. C'est l'œil baissé, le profil chastement enfantin, le joli cou bien attaché, l'air candide des vierges de Raphaël, humanisées par une inspiration de Corrége, et par un sentiment personnel très-marqué. Les cheveux blonds qui se noient dans les chairs blondes, les linges blanc gris qui passent l'un dans l'autre, des couleurs qui se nuancent ou s'affirment, se fondent ou se distinguent très-capricieusement d'après des lois nouvelles et suivant des fantaisies propres à l'auteur, tout cela c'est le pur sang italien transfusé dans une veine capable d'en faire un sang neuf. Tout cela prépare Rubens, l'annonce, y conduit.

« Certainement il y a dans ce *Mariage de sainte Catherine* de quoi éclairer et lancer en avant un esprit

de cette finesse, un tempérament de cette ardeur. Les éléments, l'ordonnance, les taches, le clair-obscur assoupli, plus ondoyant ; le jaune, qui n'est plus celui de Tintoret, quoiqu'il en dérive ; la nacre des chairs, qui n'est plus la pulpe de Corrége, quoiqu'elle en ait la saveur ; la peau moins épaisse, la chair plus froide, la grâce plus féminine ou d'un féminin plus local, des fonds tout italiens, mais dont la chaleur s'en est allée, où le principe roux fait place au principe vert ; infiniment plus de caprice dans la disposition des ombres, la lumière plus diffuse et moins rigoureusement soumise aux arabesques de la forme, — voilà ce que Vœnius avait fait de ses souvenirs italiens. C'est un bien petit effort d'acclimatation, mais l'effort existe. Rubens, pour qui rien ne devait être perdu, trouva donc en entrant chez Vœnius, sept ans après, en 1596, l'exemple d'une peinture déjà fort éclectique et passablement émancipée. C'est plus qu'on n'en attendrait de Vœnius ; c'est assez pour que Rubens lui soit redevable d'une influence morale, sinon d'une empreinte effective. »

Comme on le voit, Vœnius avait plus d'extérieur que de fond, plus d'ordre que de richesses natives, une excellente instruction, peu de tempérament, pas l'ombre de génie. Il donnait de bons exemples, lui-même étant un bel exemple de ce que peuvent pro-

duire en toutes choses une heureuse naissance, un esprit bien fait, une compréhension souple, une volonté active et peu fixe, une particulière aptitude à se soumettre.

Van Noort était la contre-partie de Vœnius. Il lui manquait à peu près tout ce que Vœnius avait acquis; il possédait naturellement ce qui manquait à Vœnius. Ni culture, ni politesse, ni élégance, ni tenue, ni soumission, ni équilibre, mais en revanche des dons véritables, des dons très-vifs. Sauvage, emporté, violent, tout fruste, ce que la nature l'avait fait, il n'avait pas cessé de l'être, et dans sa conduite et dans ses œuvres. C'était un homme de toutes pièces, de premier jet, peut-être un ignorant, mais c'était quelqu'un : l'inverse de Vœnius, l'envers d'un Italien, en tout un Flamand de race et de tempérament, resté Flamand. Avec Vœnius, il représentait à merveille les deux éléments indigène et étranger, qui depuis cent ans s'étaient partagé l'esprit des Flandres et dont l'un avait presque totalement étouffé l'autre: A sa manière et selon la différence des époques, il était le dernier rejeton de la forte séve nationale dont les Van Eyk, Memling, Quentin Matsys, le vieux Breughel et tous les portraitistes avaient été, suivant l'esprit de chaque siècle, le naturel et vivace produit. Autant le vieux

sang germanique s'était altéré dans les veines de l'érudit Vœnius, autant il affluait riche, pur, abondant, dans cette organisation forte et peu cultivée. Par ses goûts, par ses instincts, par ses habitudes, Van Noort était du peuple. Il en avait la brutalité, on dit le goût du vin, le verbe haut, le langage grossier, mais franc, la sincérité mal apprise et choquante, tout en un mot, moins la bonne humeur. Étranger au monde comme aux académies et pas plus policé dans un sens que dans l'autre, mais absolument peintre par les facultés imaginatives, par l'œil et par la main, rapide, alerte, d'un aplomb que rien ne gênait, il avait deux motifs pour beaucoup oser : il se savait capable de tout faire sans le secours de personne, et n'avait aucun scrupule à l'égard de ce qu'il ignorait.

A en juger d'après ses œuvres, devenues très-rares, et par le peu qui nous reste d'une laborieuse carrière de quatre-vingt-quatre années, il aimait ce qu'en son pays on n'estimait plus guère : une action même héroïque exprimée dans sa réalité crue en dehors de tout idéal, quel qu'il fût, mystique ou païen. Il aimait les hommes sanguins et mal peignés, les vieillards grisonnants, tannés, vieillis, durcis par les travaux rudes, les chevelures lustrées et grasses, les barbes incultes, les cous injectés et les épaisses carrures. Comme pratique,

il aimait les forts accents, les couleurs voyantes, de grandes clartés sur des tons criards et puissants, le tout peu fondu, d'une pâte large, ardente, luisante et ruisselante. La touche était emportée, sûre et juste. Il avait comme une façon de frapper la toile et d'y poser un ton plutôt qu'une forme, qui la faisait retentir sous la brosse. Il entassait beaucoup de figures et des plus grosses dans un petit espace, les disposait en groupes abondants et tirait du nombre un relief général qui s'ajoutait au relief individuel des choses. Tout ce qui pouvait briller brillait, le front, les tempes, les moustaches, l'émail des yeux, le bord des paupières; et par cette façon de rendre l'action de la vive lumière sur le sang, ce que la peau contracte d'humide et de miroitant à la chaleur du jour qui la brûle, par beaucoup de rouge, fouetté de beaucoup d'argent, il donnait à tous ses personnages je ne sais quelle activité plus tendue, et pour ainsi dire l'air d'être en sueur.

Si ces traits sont exacts, et je les crois tels pour les avoir observés dans une œuvre très-caractéristique, il est impossible de méconnaître ce qu'un pareil homme dut avoir d'action sur Rubens. L'élève avait certainement dans le sang beaucoup du maître. Il avait même à peu près tout ce qui faisait l'originalité de son maître,

mais avec beaucoup d'autres dons de surcroît, d'où devaient résulter l'extraordinaire plénitude et la non moins extraordinaire assiette de ce bon esprit. Rubens, a-t-on écrit, était *tranquille et lucide*, ce qui veut dire que sa lucidité lui vint d'un bon sens imperturbable, et sa tranquillité du plus admirable équilibre qui peut-être ait jamais régné dans un cerveau.

Il n'en est pas moins vrai qu'il existe entre Van Noort et lui des liens de famille évidents. Si l'on en doutait, on n'aurait qu'à regarder Jordaens, son condisciple et sa doublure. Avec l'âge, avec l'éducation, le trait dont je parle a pu disparaître chez Rubens : chez Jordaens, il a persisté sous son extrême ressemblance avec Rubens, de sorte que c'est aujourd'hui par la parenté des deux élèves qu'on peut reconnaître la marque originelle qui les unit l'un et l'autre à leur maître commun. Jordaens aurait certainement été tout autre, s'il n'avait eu Van Noort pour instituteur, Rubens pour constant modèle. Sans cet instituteur, Rubens serait-il tout ce qu'il est, et ne lui manquerait-il pas un accent, un seul, l'accent roturier, qui le rattache au fond de son peuple, et grâce auquel il a été compris de lui aussi bien que des esprits délicats et des princes? Quoi qu'il en soit, la nature semble avoir tâtonné quand, de 1557 à 1581, elle cherchait le moule où devaient se

fondre les éléments de l'art moderne en Flandre. On peut dire qu'elle essaya de Van Noort, qu'elle hésita pour Jordaens, et qu'elle ne trouva ce qu'il lui fallait qu'avec Rubens.

Nous sommes en 1600. Rubens est dorénavant de force à se passer d'un maître, mais non pas des maîtres. Il part pour l'Italie. Ce qu'il y fit, on le sait. Il y séjourne huit ans, de vingt-trois à trente et un ans. Il s'arrête à Mantoue, prélude à ses ambassades par un voyage à la cour d'Espagne, revient à Mantoue, passe à Rome, puis à Florence, puis à Venise; puis de Rome il va s'établir à Gênes. Il y voit des princes, y devient célèbre, y prend possession de son talent, de sa gloire, de sa fortune. Sa mère morte, il rentre à Anvers, en 1609, et se fait reconnaître sans difficultés comme le premier maître de son temps.

III

Si j'écrivais l'histoire de Rubens, ce n'est point ici que j'en écrirais le premier chapitre : j'irais saisir Rubens à ses origines, dans ses tableaux antérieurs à 1609, ou bien je choisirais une heure décisive, et c'est d'Anvers que j'examinerais cette carrière si directe, où l'on aperçoit à peine les ondulations d'un esprit qui se développe en largeur, agrandit ses voies, jamais les incertitudes et les démentis d'un esprit qui se cherche ; mais songez que je feuillette un imperceptible fragment de cet œuvre immense. Des pages détachées de sa vie s'offrent au hasard, je les accepte ainsi. Partout d'ailleurs où Rubens est représenté par un bon tableau, il est présent, je ne dis pas dans toutes les parties de son talent, mais dans l'une au moins des plus belles.

Le musée de Bruxelles possède de lui sept tableaux importants, une esquisse et quatre portraits. Si ce n'est pas assez pour mesurer Rubens, cela suffit pour donner

de sa valeur une idée grandiose, variée et juste. Avec son maître, ses contemporains, ses condisciples ou ses amis, il remplit la dernière travée de la galerie, et il y répand cet éclat mesuré, ce rayonnement doux et fort qui sont la grâce de son génie. Nul pédantisme, aucune affectation de grandeur vaniteuse ou de morgue choquante : tout naturellement il s'impose. Supposez-lui les voisinages les plus écrasants et les plus contraires, l'effet est le même : ceux qui lui ressemblent, il les éteint; ceux qui seraient tentés de le contredire, il les fait taire; à toute distance, il vous avertit qu'il est là; il s'isole, et, dès qu'il est quelque part, il s'y met chez lui.

Les tableaux, quoique non datés, sont évidemment d'époques très-diverses. Bien des années séparent l'*Assomption de la Vierge* des deux toiles dramatiques du *Saint Liévin* et du *Christ montant au Calvaire*. Ce n'est pas qu'il y ait chez Rubens ces changements frappants qui marquent chez la plupart des maîtres le passage d'un âge à l'autre, et qu'on appelle leurs manières. Rubens a été mûr trop tôt, il est mort trop subitement pour que sa peinture ait gardé la trace visible de ses ingénuités premières, ou ressenti le moindre effet du déclin. Dès sa jeunesse, il était lui-même. Il avait trouvé son style, sa forme, à peu près

ses types, et, une fois pour toutes, les principaux éléments de son métier. Plus tard, avec l'expérience, il avait acquis plus de liberté encore ; sa palette en s'enrichissant s'était tempérée ; il obtenait plus avec des efforts moindres, et ses extrêmes audaces, bien examinées, ne nous montreraient au fond que la mesure, la science, la sagesse et les à-propos d'un maître consommé qui se contient autant qu'il s'abandonne. Il commença par faire un peu mince, un peu lisse, un peu vif. Sa couleur, à surfaces nacrées, miroitait plus, résonnait moins ; la base en était moins choisie, la substance moins délicate ou moins profonde. Il craignait le ton nul, il ne se doutait pas encore de l'emploi savant qu'il en devait faire un jour. De même à la fin de sa vie, en pleine maturité, c'est-à-dire en pleine effervescence de cerveau et de pratique, il revint à cette manière appliquée, relativement timide. C'est ainsi que, dans les petits tableaux de genre anecdotique qu'il fit avec son ami Breughel pour amuser ses dernières années, on ne reconnaîtrait jamais la main puissante, effrénée ou raffinée qui peignait à la même heure le *Martyre de saint Liévin,* les *Mages* du musée d'Anvers, ou le *Saint George* de l'église Saint-Jacques. Au vrai, l'esprit n'a jamais changé, et si l'on veut suivre les progrès de l'âge, il faut considérer l'extérieur de

l'homme plutôt que les allures de sa pensée, analyser sa palette, n'étudier que sa pratique et surtout ne consulter que ses grandes œuvres.

L'*Assomption* correspond à cette première période, puisqu'il serait inexact de dire à sa première manière. Ce tableau est fort repeint; on assure qu'il y perd une bonne partie de ses mérites; je ne vois pas qu'il ait perdu ceux que j'y cherche. C'est à la fois une page brillante et froide, inspirée quant à la donnée, méthodique et prudente quant à l'exécution. Elle est, comme les tableaux de cette date, polie, propre de surface, un peu vitrifiée. Les types médiocres manquent de naturel; la palette de Rubens y retentit déjà dans les quelques notes dominantes, le rouge, le jaune, le noir et le gris, avec éclat, mais avec crudité. Voilà pour les insuffisances. Quant aux qualités toutes venues, les voici magistralement appliquées. De grandes figures penchées sur le tombeau vide, toutes les couleurs vibrant sur un trou noir, — la lumière, déployée autour d'une tache centrale, large, puissante, sonore, onduleuse, mourant dans les plus douces demi-teintes, — à droite et à gauche, rien que des faiblesses, sauf deux taches accidentelles, deux forces horizontales, qui rattachent la scène au cadre, à mi-hauteur du tableau. En bas des degrés gris, en haut un ciel bleu vénitien avec des nuées grises et des

vapeurs qui volent ; et dans cet azur nuancé, les pieds noyés dans des flocons azurés, la tête dans une gloire, la Vierge habillée de bleu pâle avec manteau bleu sombre, et les trois groupes ailés des anges qui l'accompagnent, tout rayonnants de nacre rose et d'argent. A l'angle supérieur, déjà touchant au zénith, un petit chérubin agile, battant des ailes, étincelant, tel qu'un papillon dans la lumière, monte droit et file en plein ciel comme un messager plus rapide que les autres. Souplesse, ampleur, épaisseur des groupes, merveilleuse entente du pittoresque dans le grand, — à quelques imperfections près, tout Rubens est ici plus qu'en germe. Rien de plus tendre, de plus franc, de plus saillant. Comme improvisation de taches heureuses, comme vie, comme harmonie pour les yeux, c'est accompli : une fête d'été.

Le *Christ sur les genoux de la Vierge* est une œuvre très-postérieure, grave, grisâtre et noire ; — la Vierge en bleu triste, la Madeleine en habit couleur de scabieuse. La toile a beaucoup souffert dans les transports, soit en 1794 quand elle fut expédiée à Paris, soit en 1815 quand elle en revint. Elle passait pour une des plus belles œuvres de Rubens, et ne l'est plus. Je me borne à transcrire mes notes, qui en disent assez.

Les *Mages* ne sont ni la première ni la dernière

expression d'une donnée que Rubens a traitée bien des fois ; en tout cas, à quelque rang qu'on les classe dans ces versions développées sur un thème unique, ils ont suivi ceux de Paris, et très-certainement aussi ils ont précédé ceux de Malines, dont je vous parlerai plus loin. L'idée est mûre, la mise en scène plus que complète. Les éléments nécessaires dont se composera plus tard cette œuvre si riche en transformations, types, personnages avec leur costume et dans leurs couleurs habituelles, se retrouvent tous ici, jouant le rôle écrit pour eux, occupant en scène la place qui leur est destinée. C'est une vaste page conçue, contenue, concentrée, résumée, comme le serait un tableau de chevalet, en cela moins décorative que beaucoup d'autres. Une grande netteté, pas de propreté gênante, pas une des sécheresses qui refroidissent l'*Assomption*, un grand soin avec la maturité du plus parfait savoir : toute l'école de Rubens aurait pu s'instruire d'après ce seul exemple.

Avec la *Montée au Calvaire*, c'est autre chose. A cette date, Rubens a fait la plupart de ses grandes œuvres ; il n'est plus jeune, il sait tout, il n'aurait plus qu'à perdre, si la mort qui le protégea ne l'avait pris avant les défaillances. Ici nous avons le mouvement, le tumulte, l'agitation dans la forme, dans les gestes,

dans les visages, dans la disposition des groupes, dans le jet oblique, diagonal et symétrique, allant de bas en haut et de droite à gauche. Le Christ tombé sous sa croix, les cavaliers d'escorte, les deux larrons tenus et poussés par leurs bourreaux, tous s'acheminent sur une même ligne et semblent escalader la rampe étroite qui mène au supplice. Le Christ est mourant de fatigue, sainte Véronique lui essuie le front; la Vierge en pleurs se précipite et lui tend les bras; Simon le Cyrénéen soutient le gibet; — et, malgré ce bois d'infamie, ces femmes en larmes et en deuil, ce supplicié rampant sur ses genoux, dont la bouche haletante, les tempes humides, les yeux effarés font pitié, malgré l'épouvante, les cris, la mort à deux pas, il est clair pour qui sait voir que cette pompe équestre, ces bannières au vent, ce centurion en cuirasse qui se renverse sur son cheval avec un beau geste et dans lequel on reconnait les traits de Rubens, tout cela fait oublier le supplice et donne la plus manifeste idée d'un triomphe. Telle est la logique particulière de ce brillant esprit. On dirait que la scène est prise à contre-sens, qu'elle est mélodramatique, sans gravité, sans majesté, sans beauté, sans rien d'auguste, presque théâtrale. Le pittoresque, qui pouvait la perdre, est ce qui la sauve. La fantaisie s'en empare et l'élève. Un éclair de sensi-

bilité vraie la traverse et l'ennoblit. Quelque chose comme un trait d'éloquence en fait monter le style. Enfin je ne sais quelle verve heureuse, quel emportement bien inspiré font de ce tableau justement ce qu'il fallait qu'il devînt, un tableau de mort triviale et d'apothéose. Je m'aperçois en vérifiant la date que ce tableau est de 1634. Je ne m'étais pas trompé en l'attribuant aux dernières années de Rubens, aux plus belles.

Le *Martyre de saint Liévin* est-il de la même époque? En tout cas, il est du même style; mais, malgré ce qu'il y a de terrible dans la donnée, il est plus gai d'allure, de facture et de coloris. Rubens l'a moins respecté que le *Calvaire*. La palette était ce jour-là plus riante, le praticien plus expéditif encore, et son cerveau moins noblement disposé. Oubliez qu'il s'agit d'un meurtre ignoble et sauvage, d'un saint évêque à qui l'on vient d'arracher la langue, qui vomit le sang et se tord en d'atroces convulsions; oubliez les trois bourreaux qui le martyrisent, l'un son couteau tout rouge entre les dents, l'autre avec sa lourde tenaille et tendant ce hideux lambeau de chair à des chiens; ne voyez que le cheval blanc qui se cabre sur un ciel blanc, la chape d'or de l'évêque, son étole blanche, les chiens tachés de noir et de blanc, quatre ou cinq noirs, deux toques

rouges, les faces ardentes, au poil roux, et tout autour, dans le vaste champ de la toile, le délicieux concert des gris, des azurs, des argents clairs ou sombres, — et vous n'aurez plus que le sentiment d'une harmonie radieuse, la plus admirable peut-être et la plus inattendue dont Rubens se soit jamais servi pour exprimer ou, si vous voulez, pour faire excuser une scène d'horreur.

Rubens a-t-il cherché le contraste? Fallait-il, pour l'autel qu'il devait occuper dans l'église des jésuites de Gand, que ce tableau eût à la fois quelque chose de furibond et de céleste, qu'il fût horrible et souriant, qu'il fît frémir et qu'il consolât? Je crois que la poétique de Rubens adoptait assez volontiers de pareilles antithèses. A supposer d'ailleurs qu'il n'y pensât pas, sans qu'il le voulût, sa nature les lui eût inspirées. Il est bon dès le premier jour de s'accoutumer à des contradictions qui se font équilibre et constituent un génie à part : beaucoup de sang et de vigueur physique, mais un esprit ailé, un homme qui ne craint pas l'horrible avec une âme tendre et vraiment sereine, des laideurs, des brutalités, une absence totale de goût dans les formes avec une ardeur qui transforme la laideur en force, la brutalité sanglante en terreur. Ce penchant aux apothéoses dont je

vous parlais à propos du *Calvaire,* il le porte dans tout ce qu'il fait. A les bien comprendre, il y a une gloire, on entend un cri de clairon dans ses œuvres les plus grossières. Il tient fortement à la terre, il y tient plus que personne parmi les maîtres dont il est l'égal ; c'est le peintre qui vient au secours du dessinateur et du penseur et qui les dégage. Aussi beaucoup de gens ne peuvent-ils le suivre dans ses élans. On a bien le soupçon d'une imagination qui s'enlève ; on ne voit que ce qui l'attache en bas, dans le commun, le trop réel, les muscles épais, le dessin redondant ou négligé, les types lourds, la chair et le sang à fleur de peau. On n'aperçoit pas qu'il a cependant des formules, un style, un idéal, et que ces formules supérieures, ce style, cet idéal, sont dans sa palette.

Ajoutez qu'il a ce don spécial d'être éloquent. Sa langue, à la bien définir, est ce qu'en littérature on appellerait une langue oratoire. Quand il improvise, cette langue n'est pas la plus belle ; quand il la châtie, elle est magnifique. Elle est prompte, soudaine, abondante et chaude ; en toutes circonstances, elle est éminemment persuasive. Il frappe, il étonne, il vous repousse, il vous froisse, presque toujours il vous convainc, et, s'il y a lieu de le faire, autant que personne il vous attendrit. On se révolte devant certains

tableaux de Rubens; il en est devant lesquels on pleure, et le fait est rare dans toutes les écoles. Il a les faiblesses, les écarts et aussi la flamme communicative des grands orateurs. Il lui arrive de pérorer, de déclamer, de battre un peu l'air de ses grands bras; mais il est des mots qu'il dit comme pas un autre. Ses idées même en général sont de celles qui ne s'expriment que par l'éloquence, le geste pathétique et le trait sonore.

Notez encore qu'il peint pour des murailles, pour des autels vus des nefs, qu'il parle pour un vaste auditoire, qu'il doit par conséquent se faire entendre de loin, frapper de loin, saisir et charmer de loin; d'où résulte l'obligation d'insister, de grossir ses moyens, d'amplifier sa voix. Il y a des lois de perspective et pour ainsi dire d'acoustique qui président à cet art solennel et de grande portée.

C'est à ce genre d'éloquence déclamatoire, incorrecte, mais très-émouvante, qu'appartient le *Christ voulant foudroyer le monde*. La terre est en proie aux vices et aux crimes, incendies, assassinats, violences; on a l'idée des perversités humaines par un coin de paysage animé, comme Rubens seul sait les peindre. Le Christ paraît armé de foudres, moitié volant, moitié marchant; et tandis qu'il s'apprête à punir ce monde abominable, un pauvre moine, dans sa robe de bure,

demande grâce et couvre de ses deux bras une sphère azurée, autour de laquelle est enroulé le serpent. Est-ce assez de la prière du saint? Non. Aussi la Vierge, une grande femme en robe de veuve, se jette au-devant du Christ et l'arrête. Elle n'implore, ni ne prie, ni ne commande; elle est devant son Dieu, mais elle parle à son Fils. Elle écarte sa robe noire, découvre en plein sa large poitrine immaculée, y met la main et la montre à Celui qu'elle a nourri. L'apostrophe est irrésistible. On peut tout critiquer dans ce tableau de pure passion et de premier jet comme pratique, le Christ qui n'est que ridicule, le saint François qui n'est qu'un moine épouvanté, la Vierge qui ressemble à une Hécube sous les traits d'Hélène Fourment; son geste même n'est pas sans témérité, si l'on songe au goût de Raphaël ou même au goût de Racine. Il n'en est pas moins vrai que ni au théâtre, ni à la tribune, et l'on se souvient de l'un et de l'autre devant ce tableau, ni dans la peinture, qui est son vrai domaine, je ne crois pas qu'on ait trouvé beaucoup d'effets pathétiques de cette vigueur et de cette nouveauté.

Je néglige, et Rubens n'y perdra rien, l'*Assomption de la Vierge,* un tableau sans âme, et *Vénus dans la forge de Vulcain,* une toile un peu trop voisine de Jordaens. Je néglige également les portraits, sur les-

quels j'aurai l'occasion de revenir. Cinq tableaux sur sept donnent, vous le voyez, une première idée de Rubens qui n'est pas sans intérêt. A supposer qu'on ne le connût pas, ou qu'on le connût seulement par la galerie des Médicis du Louvre, et l'exemple serait bien mal choisi, on commencerait à l'entrevoir tel qu'il est, dans son esprit, dans son métier, dans ses imperfections et dans sa puissance. Dès aujourd'hui on pourrait conclure qu'il ne faut jamais le comparer aux Italiens, sous peine de le méconnaître et vraiment de le mal juger. Si l'on entend par style l'idéal de ce qui est pur et beau transcrit en formules, il n'a pas de style. Si l'on entend par grandeur la hauteur, la pénétration, la force méditative et intuitive d'un grand penseur, il n'a ni grandeur ni pensée. Si l'on s'arrête au goût, le goût lui manque. Si l'on aime un art contenu, concentré, condensé, celui de Léonard par exemple, celui-là ne peut que vous irriter par ses dilatations habituelles et vous déplaire. Si l'on rapporte tous les types humains à ceux de la *Vierge* de Dresde ou de la *Joconde*, à ceux de Bellin, de Pérugin, de Luini, des fins définisseurs de la grâce et du beau dans la femme, on n'aura plus aucune indulgence pour la plantureuse beauté et les charmes gras d'Hélène Fourment. Enfin, si, se rapprochant de plus en plus du mode sculptural,

on demandait aux tableaux de Rubens la concision, la tenue rigide, la gravité paisible qu'avait la peinture à ses débuts, il ne resterait pas grand'chose de Rubens, sinon un gesticulateur, un homme tout en force, une sorte d'athlète imposant, de peu de culture, de mauvais exemple, et dans ce cas, comme on l'a dit, *on le salue quand on passe*, mais *on ne regarde pas*.

Il s'agit donc de trouver, en dehors de toute comparaison, un milieu à part pour y placer cette gloire, qui est une si légitime gloire. Il faut trouver, dans le monde du vrai, celui qu'il parcourt en maître; et, dans le monde aussi de l'idéal, cette région des idées claires, des sentiments, des émotions, où son cœur autant que son esprit le porte sans cesse. Il faut faire connaître ces coups d'aile par lesquels il s'y maintient. Il faut comprendre que son élément c'est la lumière, que son moyen d'exaltation c'est sa palette, son but la clarté et l'évidence des choses. Il ne suffit pas de regarder des tableaux de Rubens en *dilettante*, d'en avoir l'esprit choqué, les yeux charmés. Il y a quelque chose de plus à considérer et à dire. Le musée de Bruxelles est une entrée en matière. Songez qu'il nous reste Malines et Anvers.

IV

Malines est une grande ville triste, vide, éteinte, ensevelie à l'ombre de ses basiliques et de ses couvents dans un silence d'où rien ne parvient à la tirer, ni son industrie, ni la politique, ni les controverses qui s'y donnent quelquefois rendez-vous. On y fait en ce moment des processions avec cavalcades, congrégations, corporations et bannières à l'occasion du jubilé centenaire. Tout ce bruit la ranime un jour. Le lendemain, le sommeil de la province a repris son cours. Il y a peu de mouvement dans ses rues, un grand désert sur ses places, beaucoup de mausolées de marbre noir et blanc et de statues d'évêques dans ses églises, — autour de ses églises, la petite herbe des solitudes qui pousse entre les pavés. Bref, de cette ville métropolitaine, je dirais nécropolitaine, il n'y a que deux choses qui survivent à sa splendeur passée, des sanctuaires extrêmement riches et les tableaux de Rubens. Ces tableaux sont le célèbre triptyque des

Mages, de Saint-Jean, et le triptyque non moins célèbre de la *Pêche miraculeuse*, qui appartient à l'église Notre-Dame.

L'*Adoration des Mages* est, je vous en ai prévenu, une troisième version des *Mages* du Louvre et des *Mages* de Bruxelles. Les éléments sont les mêmes, les personnages principaux textuellement les mêmes, à part un changement d'âge insignifiant dans les têtes et des transpositions également fort peu notables. Rubens n'a pas fait grand effort pour renouveler l'idée première. A l'exemple des meilleurs maîtres, il avait le bon esprit de vivre beaucoup sur lui-même, et, lorsqu'une donnée lui paraissait fertile en variations, de tourner autour dans les redites. Ce thème des mages venus des quatre coins du monde pour adorer un enfant sans gîte, né dans une nuit d'hiver, sous le hangar d'une étable indigente et perdue, était de ceux qui plaisaient à Rubens par la pompe et les contrastes. Il est intéressant de suivre le développement de l'idée première à mesure qu'il l'essaye, l'enrichit, la complète et la fixe. Après le tableau de Bruxelles qui avait de quoi le satisfaire, il lui restait, paraît-il, à le traiter mieux encore, plus richement, plus librement, à lui donner cette fleur de certitude et de perfection qui n'appartient qu'aux œuvres tout à fait mûres. C'est ce qu'il a fait à

Malines ; après quoi il y revint, s'abandonna plus encore, y mit des fantaisies nouvelles, étonna davantage par la fertilité de ses ressources, mais ne fit pas mieux. Les *Mages* de Malines peuvent être considérés comme la définitive expression du sujet, et comme un des plus beaux tableaux de Rubens dans ce genre de toiles à grand spectacle.

La composition du groupe central est renversée de droite à gauche, à cela près on la reconnaît tout entière. Les trois mages y sont : l'Européen, comme à Bruxelles, avec ses cheveux blancs, moins la calvitie; l'Asiatique en rouge; l'Éthiopien, fidèle à son type, sourit ici comme il sourit ailleurs, de ce rire de nègre ingénu, tendre, étonné, si finement observé dans cette race affectueuse et toujours prête à montrer ses dents. Seulement il a changé de rôle et de place. Il est relégué à un second rang entre les princes de la terre et les comparses ; le turban blanc, qu'il porte à Bruxelles, coiffe ici une belle tête rougeâtre, à type oriental, dont le buste est habillé de vert. L'homme en armure est également ici, à mi-hauteur de l'escalier ; il est nu-tête, blond rose et charmant. Au lieu de contenir la foule en lui faisant face, il fait un contre-mouvement très-heureux, se renverse pour admirer l'enfant, et du geste écarte tous les importuns

empilés jusqu'au haut des marches. Otez cet élégant cavalier Louis XIII, et c'est l'Orient. Où donc Rubens a-t-il su qu'en pays musulman on est importun jusqu'à s'écraser pour mieux voir? Comme à Bruxelles, les têtes accessoires sont les plus physionomiques et les plus belles.

L'ordonnance des couleurs et la distribution des lumières n'ont pas varié. La Vierge est pâle, l'enfant Christ tout rayonnant de blancheur sous son auréole. Immédiatement autour, tout est blanc : le mage à collet d'hermine avec sa tête chenue, la tête argentée de l'Asiatique, enfin le turban de l'Éthiopien, — un cercle d'argent nuancé de rose et d'or pâle. Le reste est noir, fauve ou froid. Les têtes, sanguines ou d'un rouge de brique ardent, font contraste avec des visages bleuâtres d'une froideur très-inattendue. Le plafond, très-sombre, est noyé dans l'air. Une figure en rouge sang dans la demi-teinte relève, termine et soutient toute la composition en l'attachant à la voûte par un nœud de couleur adoucie, mais très-précise. C'est une composition qu'on ne décrit pas, car elle n'exprime rien de formel, n'a rien de pathétique, d'émouvant, surtout de littéraire. Elle charme l'esprit, parce qu'elle ravit les yeux; pour un peintre, la peinture est sans prix. Elle doit causer bien des joies aux

délicats ; en bonne conscience, elle peut confondre les plus savants. Il faut voir la façon dont tout cela vit, se meut, respire, regarde, agit, se colore, s'évanouit, se relie au cadre et s'en détache, y meurt par des clairs, s'y installe et s'y met d'aplomb par des forces. Et quant aux croisements des nuances, à l'extrême richesse obtenue par des moyens simples, à la violence de certains tons, à la douceur de certains autres, à l'abondance du rouge, et cependant à la fraîcheur de l'ensemble, quant aux lois qui président à de pareils effets, ce sont des choses qui déconcertent.

A l'analyse, on ne découvre que des formules très-simples, en petit nombre : deux ou trois couleurs maîtresses dont le rôle s'explique, dont l'action est prévue, et dont tout homme qui sait peindre connaît aujourd'hui les influences. Ces couleurs sont toujours les mêmes dans les œuvres de Rubens ; il n'y a pas là de secrets à proprement parler. Les combinaisons accessoires, on peut les noter ; sa méthode, on peut la dire : elle est si constante et si claire en ses applications, qu'un écolier, semblerait-il, n'aurait plus qu'à la suivre. Jamais travail de la main ne fut plus facile à saisir, n'eut moins de supercheries et de réticences, parce que jamais peintre n'en fit moins mystère, soit qu'il pense, ou qu'il compose, ou qu'il

colère, ou qu'il exécute. Le seul secret qui lui appartienne, et qu'il n'ait jamais livré, même aux plus sagaces, même aux mieux informés, même à Gaspard de Crayer, même à Jordaens, même à Van Dyck, c'est ce point impondérable, insaisissable, cet atome irréductible, ce rien qui dans toutes les choses de ce monde s'appelle l'inspiration, la *grâce* ou le *don*, et qui est tout.

Voilà ce qu'il faut bien entendre en premier lieu quand on parle de Rubens. Tout homme du métier ou étranger au métier, qui ne comprend pas la valeur du *don* dans une œuvre d'art, à tous les degrés de l'illumination, de l'inspiration, de la fantaisie, est peu propre à goûter la subtile essence des choses, et je lui conseillerai de ne jamais toucher à Rubens ni même à beaucoup d'autres.

Je vous fais grâce des volets, qui cependant sont superbes, non-seulement de sa belle époque, mais de sa plus belle manière, brune et argentée, c'est-à-dire le dernier mot de sa richesse. Il y a là un saint Jean de qualité très-rare et une Hérodiade en gris sombre, à manches rouges, qui est son éternel féminin.

La *Pêche miraculeuse* est également un beau tableau, mais non pas le plus beau, comme on le dit à Malines, au quartier Notre-Dame. Le curé de Saint-Jean serait

de mon avis, et en bonne conscience il aurait raison. Ce tableau vient d'être restauré; pour le moment, il est posé par terre, dans une salle d'école, appuyé contre un mur blanc, sous un toit vitré qui l'inonde de lumière, sans cadre, dans sa crudité, dans sa violence, dans sa propreté du premier jour. Examiné en soi, l'œil dessus, et vraiment à son désavantage, c'est un tableau, je ne dirai pas grossier, car la main-d'œuvre en relève un peu le style, mais *matériel*, si le mot exprimait ce que j'entends, de construction ingénieuse, mais un peu étroite, de caractère vulgaire. Il lui manque ce je ne sais quoi qui réussit infailliblement à Rubens quand il touche au commun, une note, une grâce, une tendresse, quelque chose comme un beau sourire, faisant excuser des traits épais. Le Christ, relégué à droite, en coulisse, comme un accessoire dans ce tableau de pêcherie, est insignifiant de geste autant que de physionomie, et son manteau rouge, qui n'est pas d'un beau rouge, s'enlève avec aigreur sur un ciel bleu que je soupçonne d'être fort altéré. Le saint Pierre, un peu négligé, mais d'une belle valeur vineuse, serait, si l'on pensait à l'Évangile devant cette toile peinte pour les poissonniers, et tout entière exécutée d'après des poissonniers, le seul personnage évangélique de la scène. Du moins il dit bien et juste ce qu'un

vieillard de sa classe et de sa rusticité pouvait dire au Christ en d'aussi étranges circonstances. Il tient serré contre sa poitrine rougeaude et ravinée son bonnet de matelot, un bonnet bleu, et ce n'est pas Rubens qui se tromperait sur la vérité d'un pareil geste. Quant aux deux torses nus, l'un courbé sur le spectateur, l'autre tourné vers le fond, et vus l'un et l'autre par les épaules, ils sont célèbres parmi les meilleurs morceaux d'académie que Rubens ait peints, pour la façon libre et sûre dont le peintre les a brossés, sans doute en quelques heures, au premier coup, en pleine pâte, claire, égale, abondante, pas trop fluide, pas épaisse, ni trop modelée, ni trop ronflante. C'est du Jordaens sans reproche, sans rougeurs excessives, sans reflets; ou plutôt c'est, pour la manière de voir la chair et non pas la *viande*, la meilleure leçon que son grand ami pût lui donner. Le pêcheur à tête scandinave, avec sa barbe au vent, ses cheveux d'or, ses yeux clairs dans son visage enflammé, ses grandes bottes de mer, sa vareuse rouge, est foudroyant. Et, comme il est d'usage dans tous les tableaux de Rubens, où le rouge excessif est employé comme calmant, c'est ce personnage embrasé qui tempère le reste, agit sur la rétine, et la dispose à voir du vert dans toutes les couleurs avoisinantes. Notez encore parmi les figures

accessoires un grand garçon, un mousse, debout sur la seconde barque, pesant sur un aviron, habillé n'importe comment, avec un pantalon gris, un gilet violâtre trop court, déboutonné, ouvert sur son ventre nu.

Ils sont gras, rouges, hâlés, tannés et tuméfiés par les âcres brises depuis le bout des doigts jusqu'aux épaules, depuis le front jusqu'à la nuque. Tous les sels irritants de la mer ont exaspéré ce que l'air saisit, avivé le sang, injecté la peau, gonflé les veines, couperosé la chair blanche, et les ont en un mot barbouillés de cinabre. C'est brutal, exact, rencontré sur place ; cela a été vu sur les quais de l'Escaut par un homme qui voit gros, qui voit juste, la couleur aussi bien que la forme, qui respecte la vérité quand elle est expressive, ne craint pas de dire crûment les choses crues, sait son métier comme un ange et n'a peur de rien.

Ce qu'il y a de vraiment extraordinaire dans ce tableau, grâce aux circonstances qui me permettent de le voir de près et d'en saisir le travail aussi nettement que si Rubens l'exécutait devant moi, c'est qu'il a l'air de livrer tous ses secrets, et qu'en définitive il étonne à peu près autant que s'il n'en livrait aucun. Je vous ai déjà dit cela de Rubens, avant que cette nouvelle preuve ne me fût donnée.

L'embarras n'est pas de savoir comment il faisait, mais de savoir comment on peut si bien faire en faisant ainsi. Les moyens sont simples, la méthode est élémentaire. C'est un beau panneau, lisse, propre et blanc, sur lequel agit une main magnifiquement agile, adroite, sensible et posée. L'emportement qu'on lui suppose est une façon de sentir plutôt qu'un désordre dans la façon de peindre. La brosse est aussi calme que l'âme est chaude et l'esprit prompt à s'élancer. Il y a dans une organisation pareille un rapport si exact et des relations si rapides entre la vision, la sensibilité et la main, une telle et si parfaite obéissance de l'une aux autres, que les secousses habituelles du cerveau qui dirige feraient croire à des soubresauts de l'instrument. Rien n'est plus trompeur que cette fièvre apparente, contenue par de profonds calculs et servie par un mécanisme exercé à toutes les épreuves. Il en est de même des sensations de l'œil et par conséquent du choix qu'il fait des couleurs. Ces couleurs sont également très-sommaires et ne paraissent si compliquées qu'à cause du parti que le peintre en tire et du rôle qu'il leur fait jouer. Rien n'est plus réduit quant au nombre des teintes premières, n'est plus prévu que la façon dont il les oppose; rien n'est plus simple aussi que l'habitude en vertu de laquelle il les nuance, et

rien de plus inattendu que le résultat qui se produit. Aucun des tons de Rubens n'est très-rare en soi. Si vous prenez un rouge, le sien, il vous est aisé d'en dicter la formule : c'est du vermillon et de l'ocre, fort peu rompu, à l'état de premier mélange. Si vous examinez ses noirs, ils sont pris dans le pot du noir d'ivoire et servent avec du blanc à toutes les combinaisons imaginables de ses gris sourds et de ses gris tendres. Ses bleus sont des accidents; ses jaunes, une des couleurs qu'il sent et manie le moins bien, en tant que teinture, et, sauf les ors, qu'il excelle à rendre en leur richesse chaude et sourde, ont, comme ses rouges, un double rôle à jouer : premièrement, de faire éclater la lumière ailleurs que sur des blancs; deuxièmement, d'exercer aux environs l'action indirecte d'une couleur qui fait changer les autres, et par exemple de faire tourner au violet, de fleurir en quelque sorte un triste gris fort insignifiant et tout à fait neutre envisagé sur la palette. Tout cela, dirait-on, n'est pas bien extraordinaire.

Des dessous bruns avec deux ou trois couleurs actives pour faire croire à la richesse d'une vaste toile, des décompositions grisonnantes obtenues par des mélanges blafards, tous les intermédiaires du gris entre le grand noir et le grand blanc; par conséquent peu de ma-

tières colorantes et le plus grand éclat de couleurs, un grand faste obtenu à peu de frais, de la lumière sans excès de clarté, une sonorité extrême avec un petit nombre d'instruments, un clavier dont il néglige à peu près les trois quarts, mais qu'il parcourt en sautant beaucoup de notes et qu'il touche quand il le faut à ses deux extrémités : — telle est, en langage mêlé de musique et de peinture, l'habitude de ce grand praticien. Qui voit un tableau de lui les connaît tous, et qui l'a vu peindre un jour l'a vu peindre presque à tous les moments de sa vie.

Toujours c'est la même méthode, le même sang-froid, les mêmes calculs. Une préméditation calme et savante préside à des effets toujours subits. On ne sait pas trop d'où vient l'audace, à quel moment il s'emporte, s'abandonne. Est-ce quand il exécute un morceau de violence, un geste outré, un objet qui remue, un œil qui luit, une bouche qui crie, des cheveux qui s'emmêlent, une barbe qui se hérisse, une main qui saisit, une écume qui fouette, un désordre dans les habits, du vent dans les choses légères, ou l'incertitude de l'eau fangeuse qui clapote à travers les mailles d'un filet ? Est-ce quand il enduit plusieurs mètres de toile d'une teinture ardente, quand il fait ruisseler du rouge à flots, et que tout ce qui environne

ce rouge en est éclaboussé par des reflets? Est-ce au contraire quand il passe d'une couleur forte à une couleur forte, et circule à travers les tons neutres, comme si cette matière rebelle et gluante était le plus maniable des éléments? Est-ce quand il crie très-fort? Est-ce quand il file un son si ténu qu'on a de la peine à le saisir? Cette peinture, qui donne la fièvre à ceux qui la voient, brûlait-elle à ce point celui des mains de qui elle sortait, fluide, aisée, naturelle, saine et toujours vierge à quelque moment que vous la surpreniez? Où est l'effort en un mot dans cet art, qu'on dirait tendu, tandis qu'il est l'intime expression d'un esprit qui ne l'était jamais?

Vous est-il arrivé de fermer les yeux pendant l'exécution d'un morceau de musique brillante? Le son jaillit de partout. Il a l'air de bondir d'un instrument à l'autre, et, comme il est très-tumultueux malgré le parfait accord des ensembles, on croirait que tout s'agite, que les mains tremblent, que la même frénésie musicale a saisi les instruments, ceux qui les tiennent; et parce que des exécutants secouent si violemment un auditoire, il semble impossible qu'ils restent calmes devant leur pupitre; de sorte qu'on est tout surpris de les voir paisibles, recueillis, seulement attentifs à suivre le mouvement du bâton d'ébène qui les soutient, les

4.

dirige, dicte à chacun ce qu'il doit faire, et qui n'est lui-même que l'agent d'un esprit en éveil et d'un grand savoir. Il y a de même dans Rubens, pendant l'exécution de ses œuvres, le bâton d'ébène, qui commande, conduit, surveille; il y a l'imperturbable volonté, la faculté maîtresse qui dirige aussi des instruments fort attentifs, je veux dire les facultés auxiliaires.

Voulez-vous que nous revenions au tableau encore un moment? il est là sous ma main, c'est une occasion qu'on n'a pas souvent et que je n'aurai plus; je la saisis.

L'exécution est de premier coup, tout entière ou peu s'en faut; cela se voit à la légèreté de certains frottis, dans le saint Pierre en particulier, à la transparence des grandes teintes plates et sombres, comme les bateaux, la mer et tout ce qui participe au même élément brun, bitumineux ou verdâtre; cela se voit également à la facture non moins preste, quoique plus appliquée, des morceaux qui exigent une pâte épaisse et un travail plus nourri. L'éclat du ton, sa fraîcheur et son rayonnement sont dus à cela. Le panneau à base blanche, à surface lisse, donne aux colorations franchement posées dessus cette vibration propre à toute teinture appliquée sur une surface claire, résistante et polie. Plus épaisse, la matière serait boueuse; plus

rugueuse, elle absorberait autant de rayons lumineux qu'elle en renverrait, et il faudrait doubler d'effort pour obtenir le même résultat de lumière ; plus mince, plus timide, ou moins généreusement coulée dans ses contours, elle aurait ce caractère émaillé qui, s'il est admirable en certains cas, ne conviendrait ni au style de Rubens, ni à son esprit, ni au romanesque parti pris de ses belles œuvres. Ici comme ailleurs la mesure est parfaite. Les deux torses, aussi rendus que peut l'être un morceau de nu de ce volume dans les conditions d'un tableau mural, n'ont pas subi non plus un grand nombre de coups de brosse superposés. Peut-être bien, dans ces journées si régulièrement coupées de travaux et de repos, sont-ils chacun le produit d'une après-midi de gai travail, — après lequel le praticien, content de lui, et il y avait de quoi, posa sa palette, se fit seller un cheval et n'y pensa plus.

A plus forte raison, dans tout ce qui est secondaire, appuis, parties sacrifiées, larges espaces où l'air circule, accessoires, bateaux, vagues, filets, poissons, la main court et n'insiste pas. Une vaste coulée du même brun, qui brunit en haut, verdit en bas, se chauffe là où existe un reflet, se dore où la mer se creuse, descend depuis le bord des navires jusqu'au cadre. C'est à travers cette abondante et liquide matière que le peintre

a trouvé la vie propre à chaque objet, qu'il a *trouvé sa vie,* comme on dit en terme d'atelier. Quelques étincelles, quelques reflets posés d'une brosse fine, et voilà la mer. De même pour le filet avec ses mailles, et ses planches et ses liéges, de même pour les poissons qui remuent dans l'eau vaseuse, et qui sont d'autant mieux mouillés qu'ils ruissellent des propres couleurs de la mer; de même aussi pour les pieds du Christ et pour les bottes du matelot rutilant. Vous dire que c'est là le dernier mot de l'art de peindre quand il est sévère et qu'il s'agit, avec un grand style dans l'esprit, dans l'œil et dans la main, d'exprimer des choses idéales ou épiques, soutenir qu'on doit agir ainsi en toute circonstance, autant vaudrait appliquer la langue imagée, pittoresque et rapide de nos écrivains modernes aux idées de Pascal. Dans tous les cas, c'est la langue de Rubens, son style, et par conséquent ce qui convient à ses propres idées.

L'étonnement, quand on y réfléchit, vient de ce que le peintre a si peu médité, de ce qu'ayant conçu n'importe quoi et ne s'en étant pas rebuté, ce n'importe quoi fait un tableau, de ce qu'avec si peu de recherches il ne soit jamais banal, enfin de ce qu'avec des moyens si simples il arrive à produire un pareil effet. Si la science de la palette est extraordinaire, la sensibilité de

ses agents ne l'est pas moins, et une qualité qu'on ne lui supposerait guère vient au secours de toutes les autres : la mesure, et je dirai la sobriété dans la manière purement extérieure de se servir de la brosse.

Il y a bien des choses qu'on oublie de notre temps, ou qu'on a l'air de méconnaître, ou qu'on tenterait vainement d'abolir. Je ne sais pas trop où notre école moderne a pris le goût de la matière épaisse, et cet amour des pâtes lourdes qui constitue aux yeux de certaines gens le principal mérite de certaines œuvres. Je n'en ai vu d'exemples faisant autorité nulle part, excepté dans les praticiens de visible décadence, et chez Rembrandt, qui apparemment n'a pu s'en passer toujours, mais qui lui-même a su s'en passer quelquefois. En Flandre c'est une méthode heureusement inconnue, et quant à Rubens, le maître accrédité de la fougue, les plus violents de ses tableaux souvent sont les moins chargés. Je ne dis pas qu'il amincisse systématiquement ses lumières, comme on l'a fait jusqu'au milieu du seizième siècle, et qu'il épaississe à l'inverse tout ce qui est teinte forte. Cette méthode, exquise en sa destination première, a subi tous les changements apportés depuis par le besoin des idées et les nécessités plus multiples de la peinture moderne. Cependant s'il est loin de la pure méthode archaïque, il est encore plus loin des

pratiques en faveur depuis Géricault, pour prendre un exemple récent chez un mort illustre. La brosse glisse et ne s'engloutit pas; jamais elle ne traîne après elle ce gluant mortier qui s'accumule au point saillant des objets, et fait croire à beaucoup de relief, parce que la toile elle-même en devient plus saillante. Il ne charge pas, il peint; il ne bâtit pas, il écrit; il caresse, effleure, appuie. Il passe d'un enduit immense au trait le plus délié, le plus fluide, et toujours avec ce degré de consistance ou de légèreté, cette ampleur ou cette finesse qui conviennent au morceau qu'il traite, de telle sorte que la prodigalité et l'économie des pâtes sont affaire de convenance locale, que le poids ou l'extraordinaire légèreté de sa brosse sont aussi des moyens d'exprimer plus justement ce qui demande ou non qu'on y insiste.

Aujourd'hui que diverses écoles se partagent notre école française, et qu'à vrai dire il n'y a que des talents plus ou moins aventureux sans doctrines fixes, le prix d'une peinture bien ou mal exécutée est fort peu remarqué. Une foule de questions subtiles font oublier les éléments d'expression les plus nécessaires. A bien regarder certains tableaux contemporains, dont le mérite au moins comme tentative est souvent plus réel qu'on ne le croit, on s'aperçoit que la main n'est plus

comptée pour rien parmi les agents dont l'esprit se sert.
D'après de récentes méthodes, exécuter c'est remplir
une forme d'un ton, quel que soit l'outil qui dirige ce
travail. Le mécanisme de l'opération semble indifférent,
pourvu que l'opération réussisse, et l'on suppose à tort
que la pensée peut être tout aussi bien servie par un
instrument que par un autre. C'est précisément à ce
contre-sens que tous les peintres habiles, c'est-à-dire
sensibles, de ce pays des Flandres et de la Hollande ont
répondu d'avance par leur métier, le plus expressif de
tous. Et c'est contre la même erreur que Rubens pro-
teste avec une autorité qui cependant aurait quelque
chance de plus d'être écoutée. Enlevez des tableaux de
Rubens, ôtez à celui que j'étudie l'esprit, la variété, la
propriété de chaque touche, vous lui ôtez un mot qui
porte, un accent nécessaire, un trait physionomique,
vous lui enlevez peut-être le seul élément qui spiri-
tualise tant de matière, et transfigure de si fréquentes
laideurs, parce que vous supprimez toute sensibilité,
et que, remontant des effets à la cause première, vous
tuez la vie, vous en faites un tableau sans âme. Je
dirai presque qu'une touche en moins fait disparaître
un trait de l'artiste.

La rigueur de ce principe est telle que dans un
certain ordre de productions il n'y a pas d'œuvre bien

sentie qui ne soit naturellement bien peinte, et que toute œuvre où la main se manifeste avec bonheur ou avec éclat est par cela même une œuvre qui tient au cerveau et en dérive. Rubens avait là-dessus des avis que je vous recommande, si vous étiez tenté jamais de faire fi d'un coup de brosse donné à propos. Il y a pas, dans cette grande machine d'apparence si brutale et de pratique si libre, un seul détail petit ou grand qui ne soit inspiré par le sentiment et instantanément rendu par une touche heureuse. Si la main ne courait pas aussi vite, elle serait en retard sur la pensée; si l'improvisation était moins soudaine, la vie communiquée serait moindre; si le travail était plus hésitant ou moins saisissable, l'œuvre deviendrait impersonnelle dans la mesure de la pesanteur acquise et de l'esprit perdu. Considérez de plus que cette dextérité sans pareille, cette habileté insouciante à se jouer de matières ingrates, d'instruments rebelles, ce beau mouvement d'un outil bien tenu, cette élégante façon de le promener sur des surfaces libres, le jet qui s'en échappe, ces étincelles qui semblent en jaillir, toute cette magie des grands exécutants, qui chez d'autres tourne soit à la manière, soit à l'affectation, soit au pur esprit de médiocre aloi, — chez lui, ce n'est, je vous le répète à satiété, que l'exquise sensibilité d'un œil admirablement

sain, d'une main merveilleusement soumise, enfin et surtout d'une âme vraiment ouverte à toute chose, heureuse, confiante et grande. Je vous mets au défi de trouver dans le répertoire immense de ses œuvres une œuvre parfaite ; je vous mets également au défi de ne pas sentir jusque dans les manies, les défauts, j'allais dire les fatuités de ce noble esprit, la marque d'une incontestable grandeur. Et cette marque extérieure, le cachet mis en dernier lieu sur sa pensée, c'est l'empreinte elle-même de sa main.

Ce que je vous dis en beaucoup de phrases trop longues, et trop souvent dans ce jargon spécial qu'il est difficile d'éviter, aurait sans doute trouvé plus convenablement place ailleurs. N'imaginez pas que le tableau sur lequel j'insiste soit un spécimen accompli des qualités les plus belles du peintre. Sous aucun rapport, il n'est cela. Rubens a fréquemment mieux conçu, mieux vu et beaucoup mieux peint ; mais l'exécution de Rubens, assez inégale quant aux résultats, ne varie guère quant au principe, et les observations faites à propos d'un tableau d'ordre moyen s'appliquent également, et à plus forte raison, à ce qu'il a produit d'excellent.

V

Anvers.

Beaucoup de gens disent *Anvers;* mais beaucoup aussi disent *la patrie de Rubens*, et cette manière de dire exprime encore plus exactement toutes les choses qui font la magie du lieu : une grande ville, une grande destinée personnelle, une école fameuse, des tableaux ultra-célèbres. Tout cela s'impose, et l'imagination s'anime un peu plus que d'habitude quand, au milieu de la *Place verte,* on aperçoit la statue de Rubens et plus loin la vieille basilique où sont conservés les triptyques qui, humainement parlant, l'ont consacrée. La statue n'est pas un chef-d'œuvre; mais c'est lui, chez lui. Sous la figure d'un homme qui ne fut qu'un peintre, avec les seuls attributs du peintre, en toute vérité elle personnifie l'unique royauté flamande qui n'ait été ni contestée ni menacée, et qui certainement ne le sera jamais.

A l'extrémité de la place, on voit *Notre-Dame;* elle

se présente de profil et se dessine en longueur par une de ses faces latérales, la plus sombre, parce qu'elle est du côté des pluies. Son entourage de maisons claires et basses la rend plus noire et la grandit. Avec ses architectures ouvragées, sa couleur de rouille, son toit bleu et lustré, sa tour colossale, où brillent dans la pierre enfumée par les vapeurs de l'Escaut et par les hivers le disque d'or et les aiguilles d'or de son cadran, elle prend des proportions démesurées. Lorsqu'il est tourmenté comme aujourd'hui, le ciel ajoute à la grandeur des lignes toutes les bizarreries de ses caprices. Imaginez alors l'invention d'un Piranèse gothique, outrée par la fantaisie du nord, follement éclairée par un jour d'orage et se découpant en taches déréglées sur le grand décor d'un ciel tout noir ou tout blanc, chargé de tempêtes. On ne combinerait pas de mise en scène préliminaire plus originale et plus frappante. Aussi vous avez beau venir de Malines et de Bruxelles, avoir vu les *Mages* et le *Calvaire,* vous être fait de Rubens une idée exacte, une idée mesurée, et même avoir pris avec lui des familiarités d'examen qui vous mettent à l'aise, vous n'entrez pas à Notre-Dame comme on entre dans un musée.

Il est trois heures; la haute horloge vient de les sonner. L'église est déserte. A peine un sacristain fait-

il un peu de bruit dans les nefs, tranquilles, nettes et claires, telles que Peter-Neefs les a reproduites, avec un inimitable sentiment de leur solitude et de leur grandeur. Il pleut, et le jour est changeant. Des lueurs, puis des ténèbres se succèdent sur les deux triptyques appliqués, sans nul apparat, dans leur mince encadrement de bois brun, contre les froides et lisses murailles des transepts, et cette fière peinture ne paraît que plus résistante au milieu des lumières criantes et des obscurités qui se la disputent. Des copistes allemands ont établi leurs chevalets devant la *Descente de croix;* il n'y a personne devant la *Mise en croix.* Ce simple fait exprime assez bien quelle est l'opinion du monde sur ces deux ouvrages.

Ils sont fort admirés, presque sans réserve, et le fait est rare à propos de Rubens; mais les admirations se partagent. La grande renommée a fait choix de la *Descente de croix.* La *Mise en croix* a le don de toucher davantage les amis passionnés ou plus convaincus de Rubens. Rien en effet ne se ressemble moins que ces deux œuvres, conçues à deux années d'intervalle, inspirées par le même effort de l'esprit, et qui cependant portent si clairement la marque de deux tendances. La *Descente de croix* est de 1612, la *Mise en croix* de 1610. J'insiste sur la date, car elle importe : Rubens

rentrait à Anvers, et c'est pour ainsi dire au débarquer qu'il les peignit. Son éducation était finie. A ce moment, il avait même un excès d'études un peu lourd pour lui, dont il allait se servir ouvertement, une fois pour toutes, mais dont il devait se débarrasser presque aussitôt. De tous les maîtres italiens qu'il avait consultés, chacun, bien entendu, le conseillait dans un sens assez exclusif. Les maîtres agités l'autorisaient à beaucoup oser ; les maîtres sévères lui recommandaient de se beaucoup retenir.

Nature, caractère, facultés natives, leçons anciennes, leçons récentes, tout se prêtait à un dédoublement. La tâche elle-même exigeait qu'il fît deux parts de ses beaux dons. Il sentit l'à-propos, le saisit, traita chacun des sujets conformément à leur esprit, et donna de lui-même deux idées contraires et deux idées justes : ici le plus magnifique exemple que nous ayons de sa sagesse, et là un des plus étonnants aperçus de sa verve et de ses ardeurs. Ajoutez à l'inspiration personnelle du peintre une influence italienne très-marquée, et vous vous expliquerez mieux encore le prix extraordinaire que la postérité attache à des pages qui peuvent être considérées comme ses œuvres de maîtrise et qui furent le premier acte public de sa vie de chef d'école.

Je vous dirai comment se manifeste cette influence, à quels caractères on la reconnaît. Il me suffit tout d'abord de remarquer qu'elle existe, afin que la physionomie du talent de Rubens ne perde aucun de ses traits, au moment précis où nous l'examinons. Ce n'est pas qu'il soit positivement gêné dans des formules canoniques, où d'autres que lui se trouveraient emprisonnés. Dieu sait au contraire avec quelle aisance il s'y meut, avec quelle liberté il en use, avec quel tact il les déguise ou les avoue, suivant qu'il lui plaît de laisser voir ou l'homme instruit, ou le novateur. Cependant, quoi qu'il fasse, on sent le *romaniste* qui vient de passer des années en terre classique, qui arrive et n'a pas encore changé d'atmosphère. Il lui reste je ne sais quoi qui rappelle le voyage, comme une odeur étrangère dans ses habits. C'est certainement à cette bonne odeur italienne que la *Descente de croix* doit l'extrême faveur dont elle jouit. Pour ceux en effet qui voudraient que Rubens fût un peu comme il est, mais beaucoup aussi comme ils le rêvent, il y a là un sérieux dans la jeunesse, une fleur de maturité candide et studieuse qui va disparaître et qui est unique.

La composition n'est plus à décrire. Vous n'en citeriez pas de plus populaire comme œuvre d'art et comme page de style religieux. Il n'est personne qui n'ait pré-

sent à l'esprit l'ordonnance et l'effet du tableau, sa grande lumière centrale plaquée sur des fonds obscurs, ses taches grandioses, ses compartiments distincts et massifs. On sait que Rubens en a pris l'idée première à l'Italie, et qu'il n'a fait aucun effort pour cacher l'emprunt. La scène est forte et grave. Elle agit de loin, marque puissamment sur une muraille : elle est sérieuse et rend sérieux. Quand on se souvient des tueries dont l'œuvre de Rubens est ensanglanté, des massacres, des bourreaux qui martyrisent, tenaillent et font hurler, on s'aperçoit que c'est ici un noble supplice. Tout y est contenu, concis, laconique comme dans une page du texte sacré.

Ni gesticulations, ni cris, ni horreurs, ni trop de larmes. C'est à peine si la Vierge éclate en un vrai sanglot, et si l'intense douleur du drame est exprimée par un geste de mère inconsolable, par un visage en pleurs et des yeux rougis. Le Christ est une des plus élégantes figures que Rubens ait imaginées pour peindre un Dieu. Il a je ne sais quelle grâce allongée, pliante, presque effilée, qui lui donne toutes les délicatesses de la nature et toute la distinction d'une belle étude académique. La mesure est subtile, le goût parfait; le dessin n'est pas loin de valoir le sentiment.

Vous n'avez pas oublié l'effet de ce grand corps un

peu déhanché, dont la petite tête maigre et fine est tombée de côté, si livide et si parfaitement limpide en sa pâleur, ni crispé, ni grimaçant, d'où toute douleur a disparu et qui descend avec tant de béatitude, pour s'y reposer un moment, dans les étranges beautés de la mort des justes. Rappelez-vous comme il pèse et comme il est précieux à soutenir, dans quelle attitude exténuée il glisse le long du suaire, avec quelle affectueuse angoisse il est reçu par des bras tendus et des mains de femme. Est-il rien de plus touchant? Un de ses pieds, un pied bleuâtre et stigmatisé, rencontre au bas de la croix l'épaule nue de Madeleine. Il ne s'y appuie pas, il l'effleure. Le contact est insaisissable ; on le devine plus qu'on ne le voit. Il eût été profane d'y insister; il eût été cruel de ne pas y faire croire. Toute la sensibilité furtive de Rubens est dans ce contact imperceptible qui dit tant de choses, les respecte toutes et attendrit.

La pécheresse est admirable. C'est sans contredit le meilleur morceau de facture du tableau, le plus délicat, le plus personnel, un des meilleurs aussi que jamais Rubens ait exécutés dans sa carrière si fertile en inventions féminines. Cette délicieuse figure a sa légende; comment ne l'aurait-elle pas, sa perfection même étant devenue légendaire? Il est probable que

cette jolie fille aux yeux noirs, au regard ferme, au profil net, est un portrait, et ce portrait celui d'Isabelle Brandt, qu'il avait épousée deux ans auparavant, et qui lui servit également, peut-être bien pendant une grossesse, à représenter la Vierge dans le volet de la *Visitation*. Pourtant, à voir l'ampleur de sa personne, ses cheveux cendrés, ses formes grasses, on songe à ce qui devait être un jour le charme splendide et si particulier de cette belle Hélène Fourment, qu'il épousa vingt ans plus tard.

Depuis les premières années jusqu'aux dernières, un type tenace semble s'être logé dans le cœur de Rubens; un idéal fixe a hanté son amoureuse et constante imagination. Il s'y complaît, il le complète, il l'achève; il le poursuit en quelque sorte en ses deux mariages, comme il ne cesse de le répéter à travers ses œuvres. Toujours il y eut d'Isabelle et d'Hélène dans les femmes que Rubens peignit d'après l'une d'elles. Dans la première, il mit comme un trait préconçu de la seconde; dans la seconde, il glissa comme un souvenir ineffaçable de la première. A la date où nous sommes, il possède l'une et s'en inspire, l'autre n'est pas née, et cependant il la devine. Déjà l'avenir se mêle au présent, le réel à l'idéale divination. Dès que l'image apparaît, elle a sa double forme. Non-seu-

lement elle est exquise, mais pas un trait ne lui manque. Ne semble-t-il pas qu'en la fixant ainsi dès le premier jour Rubens entendit qu'on ne l'oubliât plus, ni lui, ni personne ?

Au surplus, c'est la seule grâce mondaine dont il ait embelli ce tableau austère, un peu monacal, absolument évangélique, si l'on entend par là la gravité du sentiment et de la manière, et si l'on songe aux rigueurs qu'un pareil esprit dut s'imposer. En cette circonstance, vous le devinez, une bonne partie de sa réserve lui vint de son éducation italienne autant que des égards qu'il accordait à son sujet.

La toile est sombre malgré ses clartés et l'extraordinaire blancheur du linceul. Malgré ses reliefs, la peinture est *plate*. C'est un tableau à bases noirâtres sur lequel sont disposées de larges lumières fermes, aucunement nuancées. Le coloris n'est pas très-riche; il est plein, soutenu, nettement calculé pour agir de loin. Il construit le tableau, l'encadre, en exprime les faiblesses et les forces, et ne vise point à l'embellir. Il se compose d'un vert presque noir, d'un noir absolu, d'un rouge un peu sourd et d'un blanc. Ces quatre tons sont posés bord à bord aussi franchement que peuvent l'être quatre notes de cette violence. Le contact est brusque et ne les fait pas souffrir. Dans le grand blanc,

le cadavre du Christ est dessiné par un linéament mince et souple, et modelé par ses propres reliefs, sans nul effort de nuances, grâce à des écarts de valeurs imperceptibles. Pas de luisants, pas une seule division dans les lumières, à peine un détail dans les parties sombres. Tout cela est d'une ampleur et d'une rigidité singulières. Les bords sont étroits, les demi-teintes courtes, excepté dans le Christ, où les dessous d'outremer ont repoussé et font aujourd'hui des maculatures inutiles. La matière est lisse, compacte, d'une coulée facile et prudente. A la distance où nous l'examinons, le travail de la main disparaît, mais il est aisé de deviner qu'il est excellent et dirigé en toute assurance par un esprit rompu aux belles habitudes, qui s'y conforme, s'applique et veut bien faire. Rubens se souvient, s'observe, se modère, possède toutes ses forces, les subordonne et ne s'en sert qu'à demi.

En dépit de ses contraintes, c'est une œuvre singulièrement originale, attachante et forte. Van Dyck y prendra ses meilleures inspirations religieuses. Philippe de Champagne ne l'imitera, j'en ai peur, que dans ses parties faibles, et en composera son style français. Vœnius dut certainement applaudir. Que dut en penser Van Noort? Quant à Jordaens, il attendit,

pour le suivre en ces voies nouvelles, que son camarade d'atelier fût devenu plus expressément Rubens.

Un des volets, celui de la *Visitation,* est de tous points délicieux. Rien de plus sévère et de plus charmant, de plus sobre et de plus riche, de plus pittoresque et de plus noblement familier. Jamais la Flandre ne mit autant de bonhomie, de grâce et de naturel à se revêtir du style italien. Titien a fourni la gamme, un peu dicté les tons; il a coloré l'architecture en brun marron, conseillé le beau nuage gris qui luit à la hauteur des corniches, peut-être aussi l'azur verdâtre qui fait si bien entre les colonnes; mais c'est Rubens qui a trouvé la Vierge avec son gros ventre, sa taille cambrée, son costume ingénieusement combiné de rouge, de fauve et de bleu sombre, son vaste chapeau flamand. C'est lui qui a dessiné, peint, coloré, caressé de l'œil et de la brosse cette jolie main lumineuse et tendre, qui s'appuie comme une fleur rosâtre sur la balustrade en fer noir; de même qu'il a imaginé la servante, l'a coupée dans le cadre et n'a montré de cette blonde personne aux yeux bleus que son corsage échancré, sa tête ronde, aux cheveux soulevés, ses bras en l'air soutenant une corbeille de joncs. Bref, Rubens est-il déjà lui-même? Oui. Est-il tout lui-même et rien que lui-même? Je ne le crois pas. Enfin

a-t-il fait mieux? Non, d'après les méthodes étrangères ; mais certainement oui, d'après la sienne.

Entre le panneau central de la *Descente de croix* et la *Mise en croix*, qui décore le transept du nord, tout diffère : le point de vue, les tendances, la portée, même un peu les méthodes et jusqu'aux influences dont les deux œuvres se ressentent diversement. Un coup d'œil suffit pour vous en avertir. Et si l'on se reporte au temps où parurent ces pages significatives, on comprend que, si l'une satisfit mieux, convainquit plus, l'autre dut étonner davantage et par conséquent fit apercevoir quelque chose de bien plus nouveau.

Moins parfaite en ce qu'elle est plus agitée et parce qu'elle ne contient aucune figure aussi parfaitement aimable à voir que la *Madeleine*, la *Mise en croix* en dit beaucoup plus sur l'initiative de Rubens, sur ses élans, ses audaces, ses bonheurs, en un mot sur la fermentation de cet esprit rempli de ferveur pour les nouveautés et de projets. Elle ouvre une carrière plus large. Il est possible qu'elle soit moins magistralement accomplie; elle annonce un maître bien autrement original, aventureux et fort. Le dessin est plus tendu, moins tenu, la forme plus violente, le modelé moins simple et plus ronflant; mais le coloris a déjà les chaleurs profondes et la résonnance qui seront la grande

ressource de Rubens quand il négligera la vivacité des tons pour leur rayonnement. Supposez que la couleur soit plus flambante, le contour moins dur, le trait qui le sertit moins âpre; ôtez ce grain de roideur italienne qui n'est qu'une sorte de savoir-vivre et de maintien grave, contractés pendant des voyages; ne regardez que ce qui est propre à Rubens, la jeunesse, la flamme, les convictions déjà mûres, et il s'en faudra de bien peu que vous n'ayez sous les yeux le Rubens des grands jours, c'est-à-dire le premier et le dernier mot de sa manière fougueuse et rapide. Il eût suffi du moindre laisser-aller pour faire de ce tableau, relativement sévère, un des plus turbulents qu'il ait peints. Tel qu'il est, avec ses ombres sombres, ses fortes ombres, le grondement un peu sourd de ses harmonies orageuses, il est encore un de ceux où l'ardeur éclate avec d'autant plus d'évidence que cette ardeur est soutenue par le plus mâle effort et tendue jusqu'au bout par la volonté de ne pas faiblir.

C'est un tableau de jet, conçu autour d'une arabesque fort audacieuse, et qui dans sa complication de formes ouvertes et fermées, de corps voûtés, de bras tendus, de courbes répétées, de lignes rigides, a conservé jusqu'à la dernière heure du travail le caractère instantané d'un croquis taché de sentiment en quelques

secondes. Conception première, ordonnance, effet, gestes, physionomies, caprice des taches, travail de la main, tout paraît être sorti à la fois d'une inspiration irrésistible, lucide et prompte. Jamais Rubens n'aura mis plus d'insistance à traiter une page d'apparence aussi soudaine. Aujourd'hui comme en 1610, on peut différer d'opinion sur cette œuvre absolument personnelle par l'esprit, sinon par la manière. La question qui dut s'agiter du vivant du peintre reste pendante : elle consisterait à décider lequel eût été le mieux représenté dans son pays et dans l'histoire, de Rubens avant qu'il ne fût lui-même, ou de Rubens tel qu'il fut toujours.

La *Mise en croix* et la *Descente de croix* sont les deux moments du drame du Calvaire dont nous avons vu le prologue dans le triomphal tableau de Bruxelles. A la distance où les deux tableaux sont placés l'un de l'autre, on en aperçoit les taches principales, on en saisit la tonalité dominante, je dirais qu'on en entend le bruit : c'est assez pour en faire comprendre sommairement l'expression pittoresque et deviner le sens.

Là-bas, nous assistons au dénoûment, et je vous ai dit avec quelle sobriété solennelle il est exposé. Tout est fini. Il fait nuit, du moins les horizons sont d'un

noir de plomb. On se tait, on pleure, on recueille une dépouille auguste, on a des soins attendrissants. C'est tout au plus si de l'un à l'autre on échange ces paroles qui se disent des lèvres après le trépas des êtres chers. La mère et les amis sont là, et d'abord la plus aimante et la plus faible des femmes, celle en qui se sont incarnés dans la fragilité, la grâce et le repentir tous les péchés de la terre, pardonnés, expiés, et maintenant rachetés. Il y a des chairs vivantes opposées à des pâleurs funèbres. Il y a même un charme dans la mort. Le Christ a l'air d'une belle fleur coupée. Comme il n'entend plus ceux qui le maudissaient, il a cessé d'entendre ceux qui le pleurent. Il n'appartient plus ni aux hommes, ni au temps, ni à la colère, ni à la pitié; il est en dehors de tout, même de la mort.

Ici, rien de pareil. La compassion, la tendresse, la mère et les amis sont loin. Dans le volet de gauche le peintre a rassemblé toutes les cordialités de la douleur en un groupe violent, dans des attitudes lamentables ou désespérées. Dans le volet de droite, il n'y a que deux gardes à cheval, et de ce côté pas de merci. Au centre, on crie, on blasphème, on injurie, on trépigne. Avec des efforts de brutes, des bourreaux à mine de bouchers plantent le gibet et travaillent à le dresser droit dans la toile. Les bras se crispent, les cordes se tendent,

la croix oscille et n'est encore qu'à moitié de son trajet. La mort est certaine. Un homme cloué aux quatre membres souffre, agonise et pardonne ; de tout son être, il n'y a plus rien qui soit libre, qui soit à lui ; une fatalité sans miséricorde a saisi le corps ; l'âme seule y échappe : on le sent bien à ce regard renversé qui se détourne de la terre, cherche ailleurs des certitudes et va droit au ciel. Tout ce que la fureur humaine peut mettre de rage à tuer et de promptitude à faire son œuvre, le peintre l'exprime en homme qui connaît les effets de la colère et sait comment agissent les passions fauves. Tout ce qu'il peut y avoir de mansuétude, de délices à mourir dans un martyr qui se sacrifie, examinez plus attentivement encore comment il le traduit.

Le Christ est dans la lumière ; il résume à peu près en une gerbe étroite toutes les lueurs disséminées dans le tableau. Plastiquement il vaut moins que celui de la *Descente de croix*. Un peintre romain en aurait certainement corrigé le style. Un gothique aurait voulu les os plus saillants, les fibres plus tendues, les attaches plus précises, toute la structure plus maigre ou seulement plus fine. Rubens avait, vous le savez, pour la pleine santé des formes une préférence qui tenait à sa manière de sentir, plus encore à sa manière de peindre, et sans laquelle il aurait fallu qu'il changeât la plupart

de ses formules. A cela près, la figure est sans prix : nul autre que Rubens ne l'aurait imaginée comme elle est, à la place qu'elle occupe, dans l'acception si hautement pittoresque qu'il lui a donnée. Et quant à cette belle tête inspirée et souffrante, virile et tendre, avec ses cheveux collés aux tempes, ses sueurs, ses ardeurs, sa douleur, ses yeux miroitants de lueurs célestes et son extase, quel est le maître sincère qui, même aux beaux temps de l'Italie, n'aurait été frappé de ce que peut la force expressive lorsqu'elle arrive à ce degré, et qui n'eût reconnu là un idéal d'art dramatique absolument nouveau ?

Le pur sentiment venait, en un jour de fièvre et de vue très-claire, de conduire Rubens aussi loin qu'il pouvait aller. Dans la suite, il se dégagera plus encore, il se développera. Il y aura, grâce à sa manière ondoyante et tout à fait libre, plus de conséquence et notamment plus de jeu en toutes les parties de son travail : dessin extérieur ou intérieur, coloris, facture. Il fixera moins impérieusement les contours qui doivent disparaître ; il arrêtera moins court les ombres qui doivent se dissoudre ; il aura des souplesses qui ne sont pas encore ici ; il lui viendra des locutions plus agiles, une langue d'un tour plus pathétique et plus personnel. Concevra-t-il quelque chose de plus éner-

gique et de plus net que la diagonale inspirée qui coupe en deux la composition, d'abord la fait hésiter dans ses aplombs, puis la redresse et la dirige au sommet, avec ce vol actif et résolu d'une idée haute? Trouvera-t-il mieux que ces rochers sombres, ce ciel éteint, cette grande figure blanche, toute en éclat sur des ténèbres, immobile et cependant mouvante, qu'une impulsion mécanique pousse en biais dans la toile, avec ses mains trouées, ses bras obliques et ce grand geste clément qui les fait se balancer tout grands ouverts sur le monde aveugle, noir et méchant?

Si l'on pouvait douter de la puissance d'une ligne heureuse, de la valeur dramatique d'une arabesque et d'un effet, enfin si l'on manquait d'exemples pour attester la beauté morale d'une conception pittoresque, on en serait convaincu d'après celui-ci.

C'est par cette originale et mâle peinture que ce jeune homme, absent depuis la première année du siècle, signala son retour d'Italie. Ce qu'il avait acquis dans ses voyages, la nature et le choix de ses études, par-dessus tout la façon humaine dont il entendait s'en servir, on le sut; et personne ne douta de ses destinées, ni ceux que cette peinture étonna comme une révélation, ni ceux qu'elle interdit comme un scandale, dont elle renversa les doctrines et qui l'attaquèrent, ni ceux

qu'elle convertit et entraîna. Le nom de Rubens fut sacré ce jour-là. Aujourd'hui encore, il s'en faut de bien peu que cette œuvre de début ne paraisse aussi accomplie qu'elle parut et fut décisive. Il y a même ici je ne sais quoi de particulier, comme un grand souffle, que vous trouverez rarement ailleurs dans Rubens. Un enthousiaste écrirait *sublime,* et il n'aurait pas tort, s'il précisait la signification qu'il convient d'attacher à ce terme. Que ne vous ai-je pas dit à Bruxelles et à Malines des dons si divers de cet improvisateur de grande envergure, dont la verve est en quelque sorte du bon sens exalté? Je vous ai parlé de son idéal, si différent de celui des autres, des éblouissements de sa palette, du rayonnement de ses idées toutes en lumière, de sa force persuasive, de sa clarté oratoire, de ce penchant aux apothéoses qui le font monter, de cette chaleur de cerveau qui le dilate au risque de le trop gonfler. Tout cela nous conduit à une définition plus complète encore, à un mot que je vais dire et qui dirait tout : Rubens est un *lyrique* et le plus lyrique de tous les peintres. Sa promptitude imaginative, l'intensité de son style, son rhythme sonore et progressif, la portée de ce rhythme, son trajet pour ainsi dire vertical, appelez tout cela du lyrisme, et vous ne serez pas loin de la vérité.

Il y a en littérature un mode héroïque entre tous qu'on

est convenu d'appeler l'*ode*. C'est, vous le savez, ce qu'il y a de plus agile et de plus étincelant dans les formes variées de la langue métrique. Jamais il n'y a ni trop d'ampleur, ni trop d'élan dans le mouvement ascensionnel des strophes, ni trop de lumière à leur sommet. Eh bien! je vous citerais telle peinture de Rubens conçue, conduite, scandée, éclairée comme les plus fiers morceaux écrits dans la forme pindarique. La *Mise en croix* me fournirait le premier exemple, exemple d'autant plus frappant qu'ici tout est d'accord et que le sujet valait d'être exprimé ainsi. Et je ne subtiliserais nullement en vous disant que cette page de pure expansion est écrite d'un bout à l'autre sur ce mode rhétoriquement appelé *sublime*, — depuis les lignes jaillissantes qui la traversent, l'idée qui s'éclaire à mesure qu'elle arrive à son sommet, jusqu'à l'inimitable tête du Christ, qui est la note culminante et expressive du poëme, la note étincelante, au moins quant à l'idée contenue, c'est-à-dire la strophe suprême.

VI

A peine a-t-on mis le pied dans le premier salon du musée d'Anvers que Rubens vous accueille : à droite, une *Adoration des mages,* vaste toile de sa manière expéditive et savante, peinte en treize jours, dit-on, vers 1624, c'est-à-dire en ses plus belles années moyennes; à gauche, un grandissime tableau célèbre aussi, une Passion dite *le Coup de lance.* On jette un coup d'œil sur la galerie qui fait face, et à droite, à gauche, on aperçoit de loin cette tache unique, forte et suave, onctueuse et chaude, — des Rubens et encore des Rubens. On commence le catalogue en main. Admire-t-on toujours? Pas toujours. Reste-t-on froid? Presque jamais.

Je transcris mes notes : les *Mages,* quatrième version depuis Paris, cette fois avec des changements notables. Le tableau est moins scrupuleusement étudié que celui de Bruxelles, moins accompli que celui de Malines, mais d'une audace plus grande, d'une car-

rure, d'une ampleur, d'une certitude et d'un aplomb que le peintre a rarement dépassés dans ses œuvres calmes. C'est vraiment un tour de force, surtout si l'on songe à la rapidité de ce travail d'improvisateur. Pas un trou, pas une violence; une vaste demi-teinte claire et des lumières sans excès enveloppent toutes les figures appuyées l'une sur l'autre, toutes en couleurs visibles, et multiplient les valeurs les plus rares, les moins cherchées et cependant les plus justes, les plus subtiles et cependant les plus distinctes.

A côté de types fort laids fourmillent les types accomplis. Avec sa face carrée, ses lèvres épaisses, sa peau rougeâtre, de grands yeux étrangement allumés, et son gros corps sanglé dans une pelisse à manches bleu paon, le mage africain est une figure tout à fait inédite devant laquelle certainement Tintoret, Titien, Véronèse, auraient battu des mains. A gauche, posent avec solennité deux cavaliers colossaux, d'un style anglo-flamand très-singulier, le plus rare morceau de couleur du tableau dans son harmonie sourde de noir, de bleu verdâtre, de brun et de blanc. Ajoutez-y la silhouette des chameliers nubiens, les comparses, hommes casqués, nègres, tous dans le plus ample, le plus transparent, le plus naturel des reflets. Des toiles d'araignée flottent dans la charpente; et tout en bas

la tête du bœuf, — un frottis obtenu en quelques traits de brosse dans des bitumes, — n'a pas plus d'importance et n'est pas autrement exécutée que ne le serait une signature expéditive. L'enfant est délicieux. — A citer comme une des plus belles parmi les compositions purement pittoresques de Rubens, la dernière expression de son savoir comme coloris, de sa dextérité comme pratique, quand il avait la vision nette et instantanée, la main rapide et soigneuse, et qu'il n'était pas trop difficile, le triomphe de la verve et de la science, en un mot de la confiance en soi.

Le *Coup de lance* est un tableau décousu avec de grands vides, des aigreurs, de vastes taches un peu arbitraires, belles en soi, mais de rapports douteux. Deux grands rouges trop entiers, mal appuyés, y étonnent parce qu'ils y détonnent. La Vierge est très-belle, quoique son geste soit connu, le Christ insignifiant, le saint Jean bien laid, ou bien altéré, ou bien repeint. Comme il arrive souvent chez Rubens et chez les peintres de pittoresque et d'ardeur, les meilleurs morceaux sont ceux dont l'imagination de l'artiste s'est accidentellement éprise, tels que la tête expressive de la Vierge, les deux larrons tordus sur leur gibet, et, peut-être avant tout, le soldat casqué, en armure noire, qui descend l'échelle appuyée au gibet du mauvais

larron, et se retourne en levant la tête. L'harmonie des chevaux, gris et bais, découpés sur le ciel, est magnifique. Somme toute, quoiqu'on y trouve des parties de haute qualité, un tempérament de premier ordre, à chaque instant la marque d'un maître, le *Coup de lance* me paraît être une œuvre incohérente, en quelque sorte conçue par fragments, dont les morceaux, pris isolément, donneraient l'idée d'une de ses plus belles pages.

La *Trinité,* avec son fameux Christ en raccourci, est un tableau de la première jeunesse de Rubens, antérieur à son voyage d'Italie. C'est un joli début, froid, mince, lisse et décoloré, qui déjà contient en germe son style quant à la forme humaine, son type quant aux visages, et déjà la souplesse de sa main. Toutes les autres qualités sont à naître, de sorte que, si le tableau gravé ressemble déjà beaucoup à Rubens, la peinture n'annonce presque rien de ce que Rubens devait être dix ans plus tard.

Son *Christ à la paille,* très-célèbre, trop célèbre, n'est pas beaucoup plus fort, ni plus riche, et ne paraît pas non plus sensiblement plus mûr, quoiqu'il appartienne à des années très-postérieures. C'est également lisse, froid et mince. On y sent l'abus de la facilité, l'emploi d'une pratique courante qui n'a rien

de rare, et dont la formule pourrait se dicter ainsi : un vaste frottis grisâtre, des tons de chair clairs et lustrés, beaucoup d'outremer dans la demi-teinte, un excès de vermillon dans les reflets, une peinture légère et de premier coup sur un dessin peu consistant. Le tout est liquide, coulant, glissant et négligé. Lorsque dans ce genre cursif Rubens n'est pas très-beau, il n'est plus beau.

Quant à l'*Incrédulité de saint Thomas* (n° 307), je trouve dans mes notes cette courte et irrespectueuse observation : « Cela un Rubens ? quelle erreur ! »

L'*Éducation de la Vierge* est la plus charmante fantaisie décorative qu'on puisse voir ; c'est un petit panneau d'oratoire ou d'appartement peint pour les yeux plus que pour l'esprit, mais d'une grâce, d'une tendresse et d'une richesse incomparables, en ses douceurs. Un beau noir, un beau rouge et, dans ce champ d'azur, nuancé des tons changeants de la nacre ou de l'argent, comme deux fleurs, deux anges roses. Otez la figure de sainte Anne et celle de saint Joachim, ne conservez que la Vierge avec les deux figures ailées qui pourraient aussi bien descendre de l'Olympe que du paradis, et vous aurez un des plus délicieux portraits de femme que jamais Rubens ait conçus et historiés en portrait allégorique, et dont il ait fait un tableau d'autel.

La *Vierge au perroquet* sent l'Italie, rappelle Venise, et par la gamme, la puissance, le choix et la nature intrinsèque des couleurs, la qualité du fonds, l'arabesque même du tableau, le format de la toile, la coupe en carré, fait songer à un Palma trop peu sévère. C'est un beau tableau presque impersonnel. Je ne sais pourquoi j'imagine que Van Dyck devait être tenté de s'en inspirer.

Je néglige la *Sainte Catherine*, un grand *Christ en croix*, une répétition en petit de la *Descente de croix* de Notre-Dame; je négligerai mieux encore, pour arriver tout de suite, avec une émotion que je ne cacherai pas, devant un tableau qui n'a, je crois, qu'une demi-célébrité et n'en est pas moins un étonnant chef-d'œuvre, peut-être celle de toutes les œuvres de Rubens qui fait le plus d'honneur à son génie. Je veux parler de la *Communion de saint François d'Assise*.

Un homme qui va mourir, un prêtre qui lui tend l'hostie, des moines qui l'entourent, l'assistent, le soutiennent et pleurent, voilà pour la scène. Le saint est nu, le prêtre en chasuble d'or à peine nuancée de carmin, les deux acolytes du prêtre en étole blanche, les moines en robe de bure sombre, brune ou grisâtre. Comme entourage, une architecture étroite et sombre, un dais rougeâtre, une échancrure de ciel bleu, et

dans cette trouée d'azur, juste au-dessus du saint, trois anges roses qui volent comme des oiseaux célestes et forment une couronne radieuse et douce. Les éléments les plus simples, les couleurs les plus graves, une harmonie des plus sévères, voilà pour l'aspect. A résumer le tableau d'un coup d'œil rapide, vous n'apercevez qu'une vaste toile bitumineuse, de style austère, où tout est sourd et où trois accidents seulement marquent de loin avec une parfaite évidence : le saint dans sa maigreur livide, l'hostie vers laquelle il se penche, et là-haut, au sommet de ce triangle si tendrement expressif, une échappée de rose et d'azur sur les éternités heureuses, sourire du ciel entr'ouvert dont, je vous assure, on a besoin.

Ni pompes, ni décors, ni turbulence, ni gestes violents, ni grâces, ni beaux costumes, pas une incidence aimable ou inutile, rien qui ne soit la vie du cloître à son moment le plus solennel. Un homme agonise exténué par l'âge, par une vie de sainteté ; il a quitté son lit de cendres, s'est fait porter à l'autel, y veut mourir en recevant l'hostie, a peur d'y mourir avant que l'hostie n'ait touché ses lèvres. Il fait effort pour s'agenouiller et n'y parvient pas. Tous ses mouvements sont abolis, le froid des dernières minutes a saisi ses jambes, ses bras ont ce geste en dedans qui

est le signe certain de la mort prochaine; il est de travers, en dehors de ses axes, et se briserait à toutes les jointures s'il n'était soutenu par les aisselles. Il n'a plus de vivant que son petit œil humide, clair, bleu, fiévreux, vitreux, bordé de rouge, dilaté par l'extase des suprêmes visions, et, sur ses lèvres cyanosées par l'agonie, le sourire extraordinaire propre aux mourants, et le sourire plus extraordinaire encore du juste qui croit, espère, attend la fin, se précipite au-devant du salut, et regarde l'hostie comme il regarderait son Dieu présent.

Autour du moribond, on pleure; et ceux qui pleurent sont des hommes graves, robustes, éprouvés, résignés. Jamais douleur ne fut plus sincère et plus communicative que ce mâle attendrissement d'hommes de gros sang et de grande foi. Les uns se contiennent, d'autres éclatent. Il y en a de jeunes, gras, rouges et sains qui se frappent la poitrine à poings fermés, et dont la douleur serait bruyante, si elle se faisait entendre. Il en est un grisonnant et chauve, à tête espagnole, à joues creuses, à barbe rare, à moustache aiguë, qui doucement sanglote en dedans avec cette crispation de visage d'un homme qui se contient et dont les dents claquent. Toutes ces têtes magnifiques sont des portraits. Le type est admirable de vérité, le

dessin naïf, savant et fort, le coloris incomparablement riche en sa sobriété, nuancé, délicat et beau. Têtes accumulées, mains jointes, convulsivement fermées et ferventes, fronts dénudés, regards intenses, ceux que les émotions font rougir et ceux qui sont au contraire pâles et froids comme de vieux ivoires, les deux servants dont l'un tient l'encensoir et s'essuie les yeux du revers de sa manche, — tout ce groupe d'hommes diversement émus, maîtres d'eux-mêmes ou sanglotants, forme un cercle autour de cette tête unique du saint et de ce petit croissant blanchâtre tenu comme un disque lunaire par la pâle main du prêtre. — Je vous jure que c'est inexprimablement beau.

Telle est la valeur morale de cette page exceptionnelle parmi les Rubens d'Anvers et, qui sait? dans l'œuvre de Rubens, que j'aurais presque peur de la profaner en vous parlant de ses mérites extérieurs, qui ne sont pas moins éminents. Je dirai seulement que ce grand homme n'a jamais été plus maître de sa pensée, de son sentiment et de sa main, que jamais sa conception n'a été plus sereine et n'a porté plus loin, que jamais sa notion de l'âme humaine n'a paru plus profonde, qu'il n'a jamais été plus noble, plus sain, plus riche avec des colorations sans faste, plus scrupuleux dans le dessin des morceaux, plus irréprochable, ce qui

veut dire plus surprenant comme exécutant. Cette merveille est de 1619. Quelles belles années ! On ne dit pas le temps qu'il a mis à la peindre, — peut-être quelques jours. Quelles journées ! Quand on a longuement examiné cette œuvre sans pareille, où Rubens se transfigure, on ne peut plus regarder rien, ni personne, ni les autres, ni Rubens lui-même ; il faut pour aujourd'hui quitter le musée.

VII

Rubens est-il un grand portraitiste? est-il seulement un bon portraitiste? Ce grand peintre de la vie physique et de la vie morale, si habile à rendre le mouvement des corps par le geste, celui des âmes par le jeu des physionomies, cet observateur si prompt, si exact, cet esprit si clair, que l'idéal des formes humaines n'a pas un seul moment distrait de ses études sur l'extérieur des choses, ce peintre du pittoresque, des accidents, des particularités, des saillies individuelles, enfin, ce maître, universel entre tous, avait-il bien toutes les aptitudes qu'on lui suppose et notamment cette faculté spéciale de représenter la personne humaine en son intime ressemblance?

Les portraits de Rubens sont-ils ressemblants? Je ne crois pas qu'on ait jamais dit ni oui, ni non. On s'est borné à reconnaître l'universalité de ses dons, et, parce qu'il a plus que personne employé le portrait comme élément naturel dans ses tableaux, on a conclu

qu'un homme qui excellait en toute circonstance à peindre l'être vivant, agissant et pensant, devait à plus forte raison le peindre excellemment dans un portrait. La question a bien son prix. Elle touche à l'un des phénomènes les plus singuliers de cette nature multiple ; par conséquent elle offre une occasion d'étudier de plus près l'organisme même de son génie.

Si l'on ajoutait à tous les portraits qu'il a peints isolément pour satisfaire au désir de ses contemporains, rois, princes, grands seigneurs, docteurs, abbés, prieurs, le nombre incalculable des personnages vivants dont il a reproduit les traits dans ses tableaux, on pourrait dire que Rubens a passé sa vie à faire des portraits. Ses meilleurs ouvrages sans contredit sont ceux où il accorde la part la plus large à la vie réelle; témoin son admirable tableau de *Saint George,* qui n'est pas autre chose qu'un *ex-voto* de famille, c'est-à-dire le plus magnifique et le plus curieux document que jamais peintre ait laissé sur ses affections domestiques. Je ne parle pas de son portrait, qu'il prodiguait, ni de celui de ses deux femmes, dont il a fait, comme on le sait, un si continuel et si indiscret usage.

Se servir de la nature à tout propos, prendre des individus dans la vie réelle et les introduire dans ses fictions, c'était chez Rubens une habitude parce que

c'était un des besoins, faiblesse autant que puissance de son esprit. La nature était son grand et inépuisable répertoire. Qu'y cherchait-il à vrai dire? Des sujets? Non; ses sujets, il les empruntait à l'histoire, aux légendes, à l'Évangile, à la fable, et toujours plus ou moins à sa fantaisie. Des attitudes, des gestes, des expressions de visage? Pas davantage; expressions et gestes sortaient naturellement de lui-même et dérivaient, par la logique d'un sujet bien conçu, des nécessités de l'action presque toujours dramatique qu'il avait à rendre. Ce qu'il demandait à la nature, c'était ce que son imagination ne lui fournissait plus qu'imparfaitement, lorsqu'il s'agissait de constituer de toute pièce une personne vivante de la tête aux pieds, vivante autant qu'il l'exigeait, je veux dire des traits plus personnels, des caractères plus précis, des individus et des types. Ces types, il les acceptait plutôt qu'il ne les choisissait. Il les prenait tels qu'ils existaient autour de lui, dans la société de son temps, à tous les rangs, dans toutes les classes, au besoin dans toutes les races, — princes, hommes d'épée, hommes d'église, moines, gens de métier, forgerons, bateliers, surtout les hommes de durs labeurs. Il y avait, dans sa propre ville, sur les quais de l'Escaut, de quoi fournir à tous les besoins de ses grandes pages évangéliques. Il avait le sentiment

vif du rapport de ces personnages, incessamment offerts par la vie même, avec les convenances de son sujet. Quand l'adaptation n'était pas très-rigoureuse, ce qui arrivait souvent, et que le bon sens criait un peu, le goût aussi, l'amour des particularités l'emportait sur les convenances, le goût et le bon sens. Il ne se refusait jamais une bizarrerie, qui dans ses mains devenait un trait d'esprit, quelquefois une audace heureuse. C'était même par ces inconséquences qu'il triomphait des sujets les plus antipathiques à sa nature. Il y mettait la sincérité, la bonne humeur, le sans-gêne extraordinaire de ses libres saillies ; l'œuvre presque toujours était sauvée par un admirable morceau d'imitation presque textuelle.

Sous ce rapport, il inventait peu, lui le grand inventeur. Il regardait, se renseignait, copiait ou traduisait de mémoire avec une sûreté de souvenir qui vaut la reproduction directe. Le spectacle de la vie des cours, de la vie des basiliques, des monastères, des rues, du fleuve s'imprimait dans ce cerveau sensible, avec sa physionomie la plus reconnaissable, son accent le plus âpre, sa couleur la plus saillante ; de sorte qu'en dehors de cette image réfléchie des choses, il n'imaginait guère que le cadre et la mise en scène. Ses œuvres sont, pour ainsi dire, un théâtre dont il

règle l'ordonnance, pose le décor, crée les rôles, et dont la vie fournit les acteurs. Autant il est original, affirmatif, résolu, puissant, lorsqu'il exécute un portrait, soit d'après nature, soit d'après le souvenir immédiat du modèle, autant la galerie de ses personnages imaginaires est pauvrement inspirée.

Tout homme, toute femme qui n'a pas vécu devant lui, à qui il ne parvient pas à donner les traits essentiels de la vie naturelle, sont d'avance des figures manquées. Voilà pourquoi ses personnages évangéliques sont plus humanisés qu'on ne le voudrait, ses personnages héroïques au-dessous de leur rôle fabuleux, ses personnages mythologiques quelque chose qui n'existe ni dans la réalité, ni dans le rêve, un perpétuel contre-sens par l'action des muscles, le lustre des chairs et l'évanouissement total des visages. Il est clair que l'humanité l'enchante, que les dogmes chrétiens le troublent un peu et que l'Olympe l'ennuie. Voyez sa grande série allégorique du Louvre : il ne faut pas longtemps pour découvrir ses indécisions quand il crée un type, son infaillible certitude quand il se renseigne, et pour comprendre quel est le fort et le faible de son esprit. Il y a là des parties médiocres, il y en a d'absolument nulles qui sont des fictions; les morceaux supérieurs que vous y remarquez sont des portraits.

Chaque fois que Marie de Médicis entre en scène, elle y est parfaite. Le *Henri IV au portrait* est un chef-d'œuvre. Personne ne conteste l'insignifiance absolue de ses dieux : Mercure, Apollon, Saturne, Jupiter ou Mars.

De même, dans son *Adoration des mages,* il y a des personnages principaux qui sont toujours nuls et des comparses qui toujours sont admirables. Le mage européen lui porte malheur. On le connaît : c'est l'homme du premier plan, celui qui figure avec la Vierge, soit debout, soit agenouillé, au centre de la composition. Rubens a beau l'habiller de pourpre, d'hermine ou d'or, lui faire tenir l'encensoir, offrir la coupe ou l'aiguière, le rajeunir ou le vieillir, dépouiller sa tête sacerdotale, la hérisser de crins durs, lui donner des airs recueillis ou farouches, des yeux fort doux ou des mines de vieux lion, — quoi qu'il fasse, c'est toujours une figure banale dont le seul rôle consiste à revêtir une des couleurs dominantes du tableau. Il en est de même de l'Asiatique. L'Éthiopien au contraire, le nègre grisâtre, avec son masque osseux, camard, livide, illuminé par deux étincelles luisantes, l'émail des yeux, la nacre des dents, est immanquablement un chef-d'œuvre d'observation et de naturel, parce que c'est un portrait, et le portrait sans nulle altération du même individu.

« Que conclure, sinon que, par ses instincts, ses besoins, ses facultés dominantes, même par ses infirmités, car il en avait, Rubens était plus qu'aucun autre destiné à faire de merveilleux portraits? Il n'en est rien. Ses portraits sont faibles, peu observés, superficiellement construits, et partant de ressemblance vague. Quand on le compare à Titien, Rembrandt, Raphaël, Sébastien del Piombo, Velasquez, Van Dyck, Holbein, Antoine More, j'épuiserais la liste des plus divers et des plus grands et je descendrais de plusieurs degrés jusqu'à Philippe de Champagne au dix-septième siècle, jusqu'aux excellents portraitistes du dix-huitième, — on s'aperçoit que Rubens manquait de cette naïveté attentive, soumise et forte, qu'exige, pour être parfaite, l'étude du visage humain.

« Connaissez-vous un portrait de lui qui vous satisfasse en tant qu'observation fidèle et profonde, qui vous édifie sur la personnalité de son modèle, qui vous instruise et je dirai qui vous rassure? De tous les hommes d'âge et de rang, de caractère et de tempérament si divers dont il nous a laissé l'image, en est-il un seul qui s'impose à l'esprit comme une personne particulière bien distincte et dont on se souvienne comme d'un visage qui vous a frappé? A distance, on les oublie; vus ensemble, on les confondrait presque.

Les particularités de leur existence ne les ont pas nettement séparés dans l'esprit du peintre, et les séparent encore moins dans la mémoire de ceux qui ne les connaissent que d'après lui. Sont-ils ressemblants? Oui, à peu près. Sont-ils vivants? Ils vivent, plus qu'ils ne sont. Je ne dirai pas que ce soit banal, et cependant ce n'est pas précis. Je ne dirai pas non plus que le peintre les ait mal vus; mais je croirais qu'il les a regardés à la légère, par l'épiderme, peut-être à travers des habitudes, sans doute à travers une formule, et qu'il les a traités, quel que soit leur sexe ou leur âge, comme les femmes aiment, dit-on, qu'on les peigne, en beau d'abord, ressemblantes ensuite. Ils sont bien de leur temps et pas mal de leur rang, quoique Van Dyck, pour prendre un exemple à côté du maître, les mette encore plus précisément à leur date et dans leur milieu social; mais ils ont le même sang, ils ont surtout le même caractère moral et tous les traits extérieurs modelés sur un type uniforme. C'est le même œil clair, bien ouvert, regardant droit, le même teint, la même moustache finement retroussée, relevant par deux accrocs noirs ou blonds le coin d'une bouche *virile,* c'est-à-dire un peu convenue. Assez de rouge aux lèvres, assez d'incarnat sur les joues, assez de rondeur dans l'ovale pour annoncer, à défaut de la

jeunesse, un homme dans son assiette normale, dont la constitution est robuste, le corps en santé, l'âme en repos.

De même pour les femmes : un teint frais, un front bombé, de larges tempes, peu de menton, des yeux à fleur de tête, de couleur pareille, d'expression presque identique, une beauté propre au temps, une ampleur propre aux races du Nord, avec une sorte de grâce propre à Rubens, où l'on sent comme un alliage de plusieurs types : Marie de Médicis, l'infante Isabelle, Isabelle Brandt, Hélène Fourment. Toutes les femmes qu'il a peintes semblent avoir contracté, malgré elles et malgré lui, je ne sais quel air déjà connu au contact de ses souvenirs persistants; et toutes, plus ou moins, participent de l'une ou de l'autre de ces quatre personnes célèbres, moins sûrement immortalisées par l'histoire que par son pinceau. Elles-mêmes ont entre elles je ne sais quel air de famille qui pour beaucoup est le fait de Rubens.

Vous représentez-vous les femmes de la cour de Louis XIII et de Louis XIV? Vous faites-vous une idée bien nette de mesdames de Longueville, de Montbazon, de Chevreuse, de Sablé, de cette belle duchesse de Guéménée, à qui Rubens, interrogé par la reine, osa donner le prix de beauté, comme à la plus charmante déesse de l'Olympe du Luxembourg ; de cette incomparable

mademoiselle du Vigean, l'idole de la société de Chantilly, qui inspira une si grande passion et tant de petits vers? Voyez-vous mieux mademoiselle de la Vallière, mesdames de Montespan, de Fontanges, de Sévigné, de Grignan? Et si vous ne les apercevez pas aussi bien qu'il vous plairait de les connaître, à qui la faute?

Est-ce la faute de cette époque d'apparat, de politesse, de mœurs officielles, pompeuses et guindées? Est-ce la faute des femmes elles-mêmes, qui toutes visaient un certain idéal de cour? Les a-t-on mal observées, peintes sans scrupules? Ou bien était-il convenu que, parmi tant de genres de grâce ou de beauté, il n'y en avait qu'un qui fût de bon ton, de bon goût, tout fait selon l'étiquette? On en est à ne pas trop savoir quel nez, quelle bouche, quel ovale, quel teint, quel regard, quel degré de sérieux ou de laisser-aller, de finesse ou d'embonpoint, quelle âme enfin, on doit donner à chacune de ces célèbres personnes, tant elles sont devenues pareilles dans leur rôle imposant de favorites, de frondeuses, de princesses, de grandes dames. Vous savez ce qu'elles pensaient d'elles et comment elles se sont peintes, ou comment on les a peintes, suivant qu'il leur a convenu de faire elles-mêmes ou de laisser faire leurs portraits littéraires. Depuis la sœur de Condé jusqu'à madame d'Epinay, c'est-à-dire à travers tout le

dix-septième siècle et la grande moitié du dix-huitième siècle, ce n'était que beaux teints, jolies bouches, dents superbes, épaules, bras et gorges admirables. Elles se déshabillaient beaucoup ou souffraient qu'on les déshabillât beaucoup, sans nous montrer autre chose que des perfections un peu froides, moulées sur un type absolument beau, suivant la mode et l'idéal du temps. Ni mademoiselle de Scudéri, ni Voiture, ni Chapelain, ni Desmarets, ni aucun des écrivains beaux esprits qui se sont occupés de leurs charmes, n'ont eu la pensée de nous laisser d'elles un portrait moins flatté peut-être, mais plus vrai. A peine aperçoit-on par-ci par-là, dans la galerie de l'hôtel de Rambouillet, un teint moins divin, des lèvres moins pures de trait, ou d'un incarnat moins parfait.

Il a fallu le plus véridique et le plus grand des portraitistes de son temps, Saint-Simon, pour nous apprendre qu'une femme pouvait être charmante sans être accomplie, et que la duchesse du Maine et la duchesse de Bourgogne par exemple avaient par la physionomie, la grâce toute naturelle et le feu, beaucoup d'attraits, l'une avec sa boiterie, l'autre avec son teint noiraud, sa taille exiguë, sa mine turbulente et ses dents perdues. Jusque-là, le ni trop ni trop peu dirigeait avant tout la main des faiseurs d'image. Je ne sais quoi d'imposant,

de solennel, quelque chose comme les trois unités scéniques, la perfection d'une belle phrase, les avaient toutes revêtues de ce même air impersonnel, quasi royal, qui, pour nous autres modernes, est le contraire de ce qui nous charme. Les temps changèrent; le dix-huitième siècle brisa beaucoup de formules, et par conséquent traita le visage humain sans plus de façon que les autres unités. Cependant notre siècle a fait reparaître avec d'autres goûts, d'autres modes, la même tradition de portraits sans type et le même apparat moins solennel, mais encore pire. Rappelez-vous les portraits du directoire, de l'empire et de la restauration, ceux de Girodet, de Gérard, j'excepte les portraits de David, pas tous, et quelques-uns de Prudhon, pas tous. Formez une galerie des grandes actrices, des grandes dames, Mars, Duchesnois, Georges, l'impératrice Joséphine, madame Tallien, même cette unique tête de madame de Staël et même cette jolie madame Récamier, et dites-moi si cela vit, se distingue, se diversifie comme une série de portraits de Latour, de Houdon, de Caffieri.

Eh bien! toute proportion gardée, voilà ce que je trouve dans les portraits de Rubens : une grande incertitude et des conventions, un même air chevaleresque dans les hommes, une même beauté princière dans les

femmes, rien de particulier qui arrête, saisisse, donne à réfléchir et ne s'oublie plus. Pas une laideur physionomique, pas un amaigrissement dans les contours, pas une bizarrerie choquante dans aucun des traits.

Avez-vous jamais aperçu dans son monde de penseurs, de politiques, d'hommes de guerre, quelque accident caractéristique et tout à fait personnel, comme la tête de faucon d'un Condé, les yeux effarouchés et la mine un peu nocturne d'un Descartes, la fine et adorable physionomie d'un Rotrou, le masque anguleux et pensif d'un Pascal ou l'inoubliable regard d'un Richelieu ? Comment se fait-il que les types humains aient fourmillé devant les grands observateurs et que pas un type vraiment original n'ait posé devant Rubens? Faut-il achever de m'expliquer d'un seul coup par le plus rigoureux des exemples ? Supposez Holbein avec la clientèle de Rubens, et tout de suite vous voyez apparaître une nouvelle galerie humaine, très-intéressante pour le moraliste, également admirable pour l'histoire de la vie et pour l'histoire de l'art, et que Rubens, convenons-en, n'aurait pas enrichie d'un seul type.

Le musée de Bruxelles possède quatre portraits de Rubens, et c'est précisément en me souvenant d'eux que ces réflexions me viennent après coup. Ces quatre

portraits représentent assez justement les côtés puissants et les côtés médiocres de son talent de portraitiste. Deux sont fort beaux : l'archiduc Albert et l'infante Isabelle. Ils ont été commandés pour orner l'arc de triomphe élevé place de Meïr, à l'occasion de l'entrée de Ferdinand d'Autriche, et, dit-on, exécutés chacun en une journée. Ils sont plus grands que nature, conçus, dessinés et traités dans une manière italienne, ample, décorative, un peu théâtrale, très-ingénieusement appropriée à leur destination. Il y a là du Véronèse si bien fondu dans la manière flamande que Rubens n'a jamais eu plus de style et n'a jamais été cependant plus lui-même. On y voit une façon de remplir la toile, de composer une arabesque grandiose avec un buste, deux bras et deux mains diversement occupées, d'agrandir un bord, de rendre un pourpoint majestueusement sévère, d'assurer le contour, de peindre grassement et à plat, qui ne lui est pas habituelle dans ses portraits et qui rappelle au contraire les meilleurs morceaux de ses tableaux. La ressemblance est aussi de celles qui s'imposent de loin par quelques accents justes et sommaires et qu'on pourrait appeler une ressemblance d'effet. Le travail est d'une rapidité, d'un aplomb, d'un sérieux, et, le genre admis, d'une beauté extraordinaires. C'est tout à fait superbe. Rubens

était là dans ses habitudes, sur son terrain, dans son élément de fantaisie, d'observation très-lucide, mais hâtive et d'emphase ; il n'aurait pas procédé autrement pour un tableau : la réussite était certaine.

Les deux autres, achetés récemment, sont fort célèbres ; on y attache un très-grand prix. Oserai-je dire qu'ils sont des plus faibles ? Ce sont deux portraits d'ordre familier, deux petits bustes, un peu courts, assez étriqués, présentés de face, sans nul arrangement, coupés dans la toile sans plus d'apprêt que des têtes d'étude. Avec beaucoup d'éclat, de relief, de vie apparente, d'un rendu extrêmement habile, mais succinct, ils ont précisément ce défaut d'être vus de près et vus légèrement, faits avec application et peu étudiés, d'être en un mot traités par les surfaces. La mise en place est juste, le dessin nul. Le peintre a donné des accents qui ressemblent à la vie ; l'observateur n'a pas accusé un seul trait qui ressemble bien intimement à son modèle : tout se passe à l'épiderme. Au point de vue du physique, on cherche un dessous qui n'a pas été observé ; au point de vue du moral, on cherche un dedans qui n'a pas été deviné. La peinture est à fleur de toile, la vie n'est qu'à fleur de peau. L'homme est jeune, trente ans environ ; la bouche est mobile, l'œil humide, le regard direct et net. Rien

de plus, rien au delà, ni plus au fond. Quel est ce jeune homme? qu'a-t-il fait? A-t-il pensé? a-t-il souffert? aurait-il vécu lui-même à la surface des choses, comme il est représenté sans grande consistance à la surface d'un canevas? Voilà de ces indications physionomiques qu'un Holbein nous donnerait avant de songer au reste, et qui ne s'expriment point par une étincelle dans un œil ou par une touche sanguine à la narine.

L'art de peindre est peut-être plus indiscret qu'aucun autre. C'est le témoignage indubitable de l'état moral du peintre au moment où il tenait la brosse. Ce qu'il a voulu faire, il l'a fait; ce qu'il n'a voulu que faiblement, on le voit à ses indécisions; ce qu'il n'a pas voulu à plus forte raison est absent de son œuvre, quoi qu'il en dise et quoi qu'on en dise. Une distraction, un oubli, la sensation plus tiède, la vue moins profonde, une application moindre, un amour moins vif de ce qu'il étudie, l'ennui de peindre et la passion de peindre, toutes les nuances de sa nature et jusqu'aux intermittences de sa sensibilité, tout cela se manifeste dans les ouvrages du peintre aussi nettement que s'il nous en faisait la confidence. On peut dire avec certitude quelle est la tenue d'un portraitiste scrupuleux devant ses modèles, et de

même on peut se représenter celle de Rubens devant les siens.

Quand on regarde, à quelques pas des portraits dont je parle, le portrait du duc d'Albe par Antoine More, on est certain que, tout grand seigneur qu'il fût et tout habitué qu'il fût à peindre des grands seigneurs, Antoine More était fort sérieux, fort attentif et passablement ému au moment où il s'assit devant ce tragique personnage, sec, anguleux, étranglé dans son armure sombre, articulé comme un automate, et dont l'œil de côté regarde de haut en bas, froid, dur et noir comme si jamais la lumière du ciel n'en avait attendri l'émail.

Tout au contraire, le jour où Rubens peignit, pour leur complaire, le seigneur Charles de Cordes et sa femme Jacqueline de Cordes, il était, n'en doutez pas, de bonne humeur, mais distrait, sûr de son fait et pressé comme toujours. C'était en 1618, l'année de la *Pêche miraculeuse*. Il avait quarante et un ans; il était dans la plénitude de son talent, de sa gloire, de ses succès. Il allait vite en tout ce qu'il faisait. La *Pêche miraculeuse* venait de lui coûter très-exactement dix jours de travail. Les deux jeunes mariés s'étaient épousés le 30 octobre 1617 : le portrait du mari devait plaire à la femme, celui de la femme au mari : vous

voyez dans quelles conditions se fit ce travail, et vous imaginez le temps qu'il y mit ; le résultat fut une peinture expéditive, brillante, une ressemblance aimable, une œuvre éphémère.

Beaucoup, je dirai la plupart des portraits de Rubens en sont là. Voyez au Louvre celui du baron de Vicq (n° 458 du catalogue), de même style, de même qualité, à peu près de la même époque que le portrait du seigneur de Cordes dont je parle ; voyez également celui d'Élisabeth de France et celui d'une dame de la famille Boonen (n° 461 du catalogue) : autant d'œuvres agréables, brillantes, légères, alertes, aussitôt oubliées qu'aperçues. Regardez au contraire le portrait-esquisse de sa seconde femme Hélène avec ses deux enfants, cette ébauche admirable, ce rêve à peine indiqué, laissé là par hasard, ou avec intention ; et, pour peu que vous passiez avec quelque réflexion des trois œuvres précédentes à celle-ci, je n'aurai plus besoin d'insister pour me faire comprendre.

En résumé, Rubens, à ne le considérer que comme portraitiste, est un homme qui rêvait à sa manière quand il en avait le temps, un œil admirablement juste, peu profond, un miroir plutôt qu'un instrument pénétrant, un homme qui s'occupait peu des autres, beaucoup de lui-même, au moral comme au physique

un homme de dehors, et en dehors, merveilleusement, mais exclusivement conformé pour saisir l'extérieur des choses. Voilà pourquoi il convient de distinguer dans Rubens deux observateurs de puissance très-inégale, et comme art de valeur à peine comparable : celui qui fait servir la vie des autres aux besoins de ses conceptions, subordonne ses modèles, ne prend d'eux que ce qui lui convient, et celui qui reste au-dessous de sa tâche parce qu'il faudrait et qu'il ne sait pas se subordonner à son modèle.

Voilà pourquoi il a tantôt magnifiquement observé et tantôt fort négligé le visage humain. Voilà pourquoi enfin ses portraits se ressemblent un peu, lui ressemblent un peu, manquent de vie propre, et par cela manquent de ressemblance morale et de vie profonde, tandis que ses personnages-portraits ont juste ce degré de personnalité frappante qui grossit encore l'effet de leur rôle, une saillie d'expression qui ne permet pas de douter qu'ils n'aient vécu; — et, quant à leur fonds moral, il est visible qu'ils ont tous une âme active, ardente, prompte à jaillir, et, pour ainsi dire, sur les lèvres, celle que Rubens a mise en eux, presque la même pour tous, car c'est la sienne.

VIII

Je ne vous ai pas encore conduit au tombeau de Rubens, à Saint-Jacques. La pierre sépulcrale est placée devant l'autel. *Non sui tantum sœculi, sed et omnis ævi Apelles dici meruit :* ainsi parle l'inscription du tombeau.

A cela près d'une hyperbole qui d'ailleurs n'ajoute et n'enlève rien ni à l'universelle gloire, ni à la très-certaine immortalité de Rubens, ces deux lignes d'éloge funéraire font songer qu'à quelques pieds sous les dalles il y a les cendres de ce grand homme. On le mit là le premier jour de juin 1640. Deux ans après, par une autorisation du 14 mars 1642, sa veuve lui consacrait définitivement cette petite chapelle derrière le chœur ; et l'on y plaçait le beau tableau du *Saint George,* une des plus charmantes œuvres du maître, une œuvre faite tout entière, dit la tradition, avec les portraits des membres de sa famille, c'est-à-dire avec ses affections, ses amours mortes, ses amours vivantes, ses regrets,

ses espérances, le passé, le présent, l'avenir de sa maison.

Vous savez en effet qu'on attribue à tous les personnages qui composent cette soi-disant *Sainte Famille* des ressemblances historiques du plus grand prix. Il y aurait là l'une à côté de l'autre ses deux femmes, et d'abord la belle Hélène Fourment, une enfant de seize ans quand il l'épousa en 1630, une toute jeune femme de vingt-six ans quand il mourut, blonde, grasse, aimable et douce, en grand déshabillé, nue jusqu'à la ceinture. Il y aurait aussi sa fille, — sa nièce, la célèbre personne au *chapeau de paille,* — son père, son grand-père, — enfin le plus jeune de ses fils sous les traits d'un ange, jeune et délicieux bambin, le plus adorable enfant que peut-être il ait jamais peint. Quant à Rubens lui-même, il y figure dans une armure toute miroitante d'acier sombre et d'argent, tenant en main la bannière de saint George. Il est vieilli, amaigri, grisonnant, échevelé, un peu ravagé, mais superbe de feu intérieur. Sans nulle pose ni emphase, il a terrassé le dragon et posé dessus son pied chaussé de fer. Quel âge avait-il alors? Si l'on se reporte à la date de son second mariage, à l'âge de sa femme, à celui de l'enfant né de ce mariage, Rubens devait avoir cinquante-six ou cinquante-huit ans. Il y avait donc quarante ans à peu

près que le combat brillant, impossible pour d'autres, facile pour lui, toujours heureux, qu'il soutenait contre la vie, avait commencé. De quelles entreprises, dans quel ordre d'activité, de lutte et de succès n'avait-il pas triomphé?

Si jamais à cette heure grave des retours sur soi-même, des années révolues, d'une carrière accomplie, à ce moment de certitude en toute chose, un homme eut le droit de se peindre en victorieux, c'est bien lui.

La pensée, vous le voyez, est des plus simples; on n'a pas à la chercher bien loin. Si le tableau recèle une émotion, cette émotion se communique aisément à tout homme dont le cœur est un peu chaud, que la gloire émeut et qui se fait une seconde religion du souvenir de pareils hommes.

Un jour, vers la fin de sa carrière, en pleine gloire, peut-être en plein repos, sous un titre auguste, sous l'invocation de la Vierge et du seul de tous les saints auquel il lui parut permis de donner sa propre image, il lui a plu de peindre en un petit cadre (2 mètres à peu près) ce qu'il y avait eu de vénérable et de séduisant dans les êtres qu'il avait aimés. Il devait bien cette dernière illustration à ceux de qui il était né, à celles qui avaient partagé, embelli, charmé, ennobli, tout parfumé de grâce, de tendresse et d'honnêteté sa belle et

laborieuse carrière. Il la leur donna aussi pleinement, aussi magistralement qu'on pouvait l'attendre de sa main affectueuse, de son génie en sa toute-puissance. Il y mit sa science, sa piété, des soins plus rares. Il fit de l'œuvre ce que vous savez : une merveille infiniment touchante comme œuvre de fils, de père et d'époux, à tout jamais admirable comme œuvre d'art.

Vous la décrirai-je? L'arrangement est de ceux qu'une note de catalogue suffit à faire connaître. Vous dirai-je ses qualités particulières? Ce sont toutes les qualités du peintre en leur acception familière, sous leur forme la plus précieuse. Elles ne donnent de lui ni une idée nouvelle, ni une idée plus haute, mais une idée plus fine et plus exquise. C'est le Rubens des meilleurs jours, avec plus de naturel, de précision, de caprice, de richesse sans coloris, de puissance sans effort, avec un œil plus tendre, une main plus caressante, un travail plus amoureux, plus intime et plus profond. Si j'employais les mots du métier, je gâterais la plupart de ces choses subtiles qu'il convient de rendre avec la pure langue des idées pour leur conserver leur caractère et leur prix. Autant il m'en a peu coûté pour étudier le praticien, à propos d'un tableau de pratique comme la *Pêche miraculeuse* de Malines, autant il est à propos d'alléger sa manière de dire et de l'épurer

quand la conception de Rubens s'élève comme dans la *Communion de saint François d'Assise*, ou bien lorsque sa manière de peindre se pénètre à la fois d'esprit, de sensibilité, d'ardeur, de conscience, d'affection pour ceux qu'il peint, d'attachement pour ce qu'il fait, d'idéal en un mot, comme dans le *Saint George*.

Rubens a-t-il jamais été plus parfait? Je ne le crois pas. A-t-il été aussi parfait? Je ne l'ai constaté nulle part. Il y a dans la vie des grands artistes de ces œuvres prédestinées, non pas les plus vastes, ni toujours les plus savantes, quelquefois les plus humbles, qui, par une conjonction fortuite de tous les dons de l'homme et de l'artiste, ont exprimé, comme à leur insu, la plus pure essence de leur génie. Le *Saint George* est de ce nombre.

Ce tableau marque d'ailleurs sinon la fin, au moins les dernières belles années de la vie de Rubens; et, par une sorte de coquetterie grandiose qui ne messied pas dans les choses de l'esprit, il avertit que cette magnifique organisation n'a connu ni fatigue, ni relâchement, ni déclin. Trente-cinq ans au moins se sont écoulés entre la *Trinité* du musée d'Anvers et le *Saint George*. Lequel est le plus jeune de ces deux tableaux? A quel moment avait-il le plus de flamme, un plus vif

amour pour toutes choses, plus de souplesse en tous les organes de son génie?

Sa vie est presque révolue, on peut la clore et la mesurer. Il semblerait qu'il en prévoyait la fin le jour où il se glorifia lui-même avec tous les siens. Il avait, lui aussi, élevé et à peu près terminé son monument : il pouvait se le dire avec autant d'assurance que bien d'autres et sans orgueil. Cinq ou six ans au plus lui restaient à vivre. Le voilà heureux, paisible, un peu rebuté par la politique, retiré des ambassades, plus à lui que jamais. A-t-il bien usé de la vie? a-t-il bien mérité de son pays, de son temps, de lui-même? Il avait des facultés uniques : comment s'en est-il servi? La destinée l'a comblé; a-t-il jamais manqué à sa destinée? Dans cette grande vie, si nette, si claire, si brillante, si aventureuse et cependant si limpide, si correcte en ses plus étonnantes péripéties, si fastueuse et si simple, si troublante et si exempte de petitesses, si partagée et si féconde, découvrez-vous une tache qui cause un regret? Il fut heureux; fut-il ingrat? Il eut ses épreuves; fut-il jamais amer? Il aima beaucoup et vivement; fut-il oublieux?

Il naît à Spiegen, en exil, au seuil d'une prison, d'une mère admirablement droite et généreuse, d'un père instruit, un savant docteur, mais de cœur léger,

de conscience assez faible et de caractère sans grande consistance. A quatorze ans, on le voit dans les pages d'une princesse, à dix-sept dans les ateliers; à vingt ans, il est déjà mûr et maître. A vingt-neuf, il revient d'un voyage d'études, comme d'une victoire remportée à l'étranger, et il rentre chez lui comme en triomphe. On lui demande à voir ses études, et, pour ainsi dire, il n'a rien à montrer que des œuvres. Il laissait derrière lui des tableaux étranges, aussitôt compris et goûtés. Il avait pris possession de l'Italie au nom de la Flandre, planté de ville en ville les marques de son passage, fondé chemin faisant sa renommée, celle de son pays et quelque chose de plus encore, un art inconnu de l'Italie. Il rapportait pour trophée des marbres, des gravures, des tableaux, de belles œuvres des meilleurs maîtres, et par-dessus tout un art national, un art nouveau, le plus vaste comme surface, le plus extraordinaire en ressources de tous les arts connus.

A mesure que son nom grandit, rayonne, que son talent s'ébruite, sa personnalité semble s'élargir, son cerveau se dilate, ses facultés se multiplient avec ce qu'on lui demande et ce qu'il leur demande. Fut-il un fin politique? Sa politique me paraît être d'avoir nettement, fidèlement et noblement compris et transmis les désirs

ou les volontés de ses maîtres, d'avoir plu par sa grande mine, charmé tous ceux qu'il approchait par son esprit, sa culture, sa conversation, son caractère, d'en avoir séduit plus encore par l'infatigable présence d'esprit de son génie de peintre. Il arrivait, souvent en grande pompe, présentait ses lettres de créance, causait et peignait. Il faisait les portraits des princes, ceux des rois, des tableaux mythologiques pour les palais, des tableaux religieux pour les cathédrales. On n'aperçoit pas très-bien lequel a le plus de crédit, de Pierre-Paul Rubens *pictor,* ou du chevalier Rubens, le plénipotentiaire accrédité; mais il y a tout lieu de croire que l'artiste venait singulièrement en aide au diplomate. Il réussissait en toutes choses à la satisfaction de ceux qu'il servait de sa parole et de son talent. Les seuls embarras, les seules lenteurs et les rares ennuis qu'on aperçoive en ses voyages si pittoresquement coupés d'affaires, de galas, de cavalcades et de peinture ne lui sont jamais venus des souverains. Les vrais politiciens étaient plus pointilleux et moins faciles : témoin ses démêlés avec Philippe d'Arenberg, duc d'Arschot, à propos de la dernière mission dont il fut chargé en Hollande. Est-ce l'unique blessure qu'il ait reçue dans ces fonctions délicates? C'est au moins le seul nuage qu'on remarque à distance, et qui jette un peu d'amer-

tume sur une existence rayonnante. En tout autre chose, il est heureux. Sa vie, d'un bout à l'autre, est de celles qui font aimer la vie. En toute circonstance, c'est un homme qui honore l'homme.

Il est beau, parfaitement élevé et cultivé. Il a gardé de sa rapide éducation première le goût des langues et la facilité à les parler : il écrit et parle le latin; il a l'amour des saines et fortes lectures; on l'amusait avec Plutarque ou Sénèque pendant qu'il peignait, et *il était également attentif à la lecture et à la peinture*. Il vit dans le plus grand luxe, habite une maison princière; il a des chevaux de prix qu'il monte le soir, une collection unique d'objets d'art avec lesquels il se délecte à ses heures de repos. Il est réglé, méthodique et froid dans la discipline de sa vie privée, dans l'administration de son travail, dans le gouvernement de son esprit, en quelque sorte dans l'hygiène fortifiante et saine de son génie. Il est simple, tout uni, exemplairement fidèle dans son commerce avec ses amis, sympathique à tous les talents, inépuisable en encouragements pour ceux qui débutent. Il n'est pas de succès qu'il n'aide de sa bourse ou de ses éloges. Sa longanimité à l'égard de Brauwer est un épisode célèbre de sa vie de bienfaisance et l'un des plus piquants témoignages qu'il ait donnés de son esprit de confraternité. Il

adore tout ce qui est beau et n'en sépare pas ce qui est bien.

Il a traversé les accidents de sa grande vie officielle sans en être ni ébloui, ni diminué dans son caractère, ni sensiblement troublé dans ses habitudes domestiques. La fortune ne l'a pas plus gâté que les honneurs. Les femmes ne l'ont pas plus entamé que les princes. On ne lui connaît pas de galanteries affichées. Toujours au contraire on le voit chez lui, dans des mœurs régulières, dans son ménage, de 1609 à 1626 avec sa première femme, depuis 1630 avec la seconde, avec de beaux et nombreux enfants, des amis assidus, c'est-à-dire des distractions, des affections et des devoirs, toutes choses qui lui tiennent l'âme en repos et l'aident à porter, avec la naturelle aisance des colosses, le poids journalier d'un travail surhumain. Tout est simple en ses occupations compliquées, aimables ou écrasantes ; tout est droit dans ce milieu sans trouble. Sa vie est en pleine lumière : il y fait grand jour comme dans ses tableaux. Pas l'ombre d'un mystère, pas de chagrin non plus, sinon la douleur sincère d'un premier veuvage ; pas de choses suspectes, rien qu'on soit obligé de sous-entendre ou qui soit non plus matière à conjecture, sauf une seule : le mystère même de cette incompréhensible fécondité.

Il se soulageait, a-t-on écrit, *en créant des mondes*[1]. Dans cette ingénieuse définition, je ne verrais qu'un mot à reprendre : *soulager* supposerait une tension, le mal du trop-plein, qu'on ne remarque pas dans cet esprit bien portant, jamais en peine. Il créait comme un arbre produit ses fruits, sans plus de malaise ni d'effort. A quel moment pensait-il? *Diu noctuque incubando,* — telle était sa devise latine, c'est-à-dire qu'il réfléchissait avant de peindre; on le voit d'après ses esquisses, projets, croquis. Au vrai, l'improvisation de la main succédait aux improvisations de l'esprit : même certitude et même facilité d'émission dans un cas que dans l'autre. C'était une âme sans orage, sans langueur, ni tourment, ni chimères. Si jamais les mélancolies du travail ont laissé leurs traces quelque part, ce n'est ni sur les traits de Rubens ni dans ses tableaux. Par sa naissance en plein seizième siècle, il appartenait à cette forte race de penseurs et d'hommes d'action chez qui l'action et la pensée ne faisaient qu'un. Il était peintre comme il eût été homme d'épée; il faisait des tableaux comme il eût fait la guerre, avec autant de sang-froid que d'ardeur, en combinant bien, en se décidant vite, s'en rapportant pour le reste à la sûreté de

[1] H. TAINE, *De la philosophie de l'art dans les Pays-Bas.*

son coup d'œil sur le terrain. Il prend les choses comme elles sont, ses belles facultés telles qu'il les a reçues ; il les exerce autant qu'un homme ait jamais exercé les siennes, les pousse en étendue jusqu'à leurs extrémités, ne leur demande rien au delà, et, la conscience tranquille de ce côté, il poursuit son œuvre avec l'aide de Dieu.

Son œuvre peinte comprend environ quinze cents ouvrages ; c'est la plus immense production qui soit jamais sortie d'un cerveau. Il faudrait ajouter l'une à l'autre la vie de plusieurs hommes parmi les plus fertiles producteurs pour approcher d'un pareil chiffre. Si, indépendamment du nombre, on considère l'importance, la dimension, la complication de ses ouvrages, c'est alors un spectacle à confondre et qui donne des facultés humaines l'idée la plus haute, disons-le, la plus religieuse. Tel est du moins l'enseignement qui me paraît résulter de l'ampleur et de la puissance d'une âme. Sous ce rapport, il est unique, et de toutes manières il est un des plus grands spécimens de l'humanité. Il faut aller dans notre art jusqu'à Raphaël, Léonard et Michel-Ange, jusqu'aux demi-dieux, pour lui trouver des égaux, et par certains côtés des maîtres encore.

Rien ne lui manque, a-t-on dit, *excepté les très-purs instincts et les très-nobles.* On trouverait en effet deux

ou trois esprits dans le monde du beau qui sont allés plus loin, qui ont volé plus haut, qui par conséquent ont aperçu de plus près les divines lumières et les éternelles vérités. Il y a de même dans le monde moral, dans celui des sentiments, des visions, des rêves, des profondeurs où Rembrandt seul est descendu, où Rubens n'a pas pénétré et qu'il n'a même pas aperçues. En revanche, il s'est emparé de la terre, comme pas un autre. Les spectacles sont de son domaine. Son œil est le plus merveilleux des prismes qui nous aient jamais donné, de la lumière et de la couleur des choses, des idées magnifiques et vraies. Les drames, les passions, les attitudes des corps, les expressions des visages, c'est-à-dire l'homme entier dans les multiples incidents de la scène humaine, tout cela passe à travers son cerveau, y prend des traits plus forts, des formes plus robustes, s'amplifie, ne s'épure pas, mais se transfigure dans je ne sais quelle apparence héroïque. Il imprime partout la netteté de son caractère, la chaleur de son sang, la solidité de sa stature, l'admirable équilibre de ses nerfs, et la magnificence de ses ordinaires visions. Il est inégal et dépasse la mesure ; il manque de goût quand il dessine, jamais quand il colore. Il s'oublie, se néglige ; mais depuis le premier jour jusqu'au dernier, il se relève d'une erreur par un chef-d'œuvre, il

rachète un manque de soin, de sérieux ou de goût par le témoignage instantané du respect de lui-même, d'une application presque touchante et d'un goût suprême.

Sa grâce est celle d'un homme qui voit grand et fort, et le sourire d'un pareil homme est délicieux. Quand il met la main sur un sujet plus rare, quand il touche à un sentiment profond et clair, quand il a le cœur qui bat d'une émotion haute et sincère, il fait la *Communion de saint François d'Assise,* et alors, dans l'ordre des conceptions purement morales, il atteint à ce qu'il y a de plus beau dans le vrai, et il est par là aussi grand que qui que ce soit au monde.

Il a tous les caractères du génie natif, et d'abord le plus infaillible de tous, la spontanéité, le naturel imperturbable, en quelque sorte l'inconscience de lui-même, et certainement l'absence de toute critique; d'où il résulte qu'il n'est jamais ralenti par une difficulté à résoudre, ou mal résolue, jamais découragé par une œuvre défectueuse, jamais gonflé par une œuvre parfaite. Il ne regarde point en arrière, et n'est pas non plus effrayé de ce qui lui reste à faire. Il accepte des tâches accablantes et s'en acquitte. Il suspend son travail, l'abandonne, s'en distrait, s'en détourne. Il y revient après une longue et lointaine ambassade comme

s'il ne l'avait pas quitté d'une heure. Un jour lui suffit pour faire la *Kermesse,* treize jours pour les *Mages* d'Anvers, peut-être sept ou huit pour la *Communion,* si l'on s'en rapporte au prix qui lui fut payé.

Aimait-il autant l'argent qu'on l'a dit?-avait-il, autant qu'on l'a dit, le tort de se faire aider par ses élèves et, traitait-il avec trop de dédain un art qu'il a tant honoré, parce qu'il estimait ses tableaux à raison de 100 florins par jour? La vérité est qu'en ce temps-là le métier de peintre était bien un métier, et qu'on ne le pratiquait ni moins noblement ni moins bien parce qu'on le traitait à peu près comme une haute profession. La vérité, c'est qu'il y avait des apprentis, des maîtres, des corporations, une école qui était bien positivement un atelier, que les élèves étaient les collaborateurs du maître, et que ni les élèves ni le maître n'avaient à se plaindre de ce salutaire et utile échange de leçons et de services.

Plus que personne Rubens avait le droit de s'en tenir aux anciens usages. Il est avec Rembrandt le dernier grand chef d'école, et, mieux que Rembrandt, dont le génie est intransmissible, il a déterminé des lois d'esthétique nouvelles, nombreuses et fixes. Il laisse un double héritage de bons enseignements et de superbes exemples. Son atelier rappelle, avec autant d'éclat qu'aucun autre, les plus belles habitudes des écoles

italiennes. Il forme des disciples qui font l'envie des autres écoles, la gloire de la sienne. On le verra toujours entouré de ce cortége d'esprits originaux, de grands talents, sur lesquels il exerce une sorte d'autorité paternelle pleine de douceur, de sollicitude et de majesté.

Il n'eut point de vieillesse accablante : ni infirmités lourdes, ni décrépitude. Le dernier tableau qu'il signa et qu'il n'eut pas le temps de livrer, son *Crucifiement de saint Pierre,* est un de ses meilleurs. Il en parle dans une lettre de 1638, comme d'une œuvre de prédilection qui le charme et qu'il désire traiter à son aise. A peine était-il averti par quelques misères que nos forces ont des limites, quand il mourut subitement à soixante-trois ans, laissant à ses fils, avec le plus opulent patrimoine, le plus solide héritage de gloire que jamais penseur, au moins en Flandre, eût acquis par le travail de son esprit.

Telle est cette vie exemplaire, que je voudrais voir écrite par quelqu'un de grand savoir et de grand cœur, pour l'honneur de notre art et pour la perpétuelle édification de ceux qui le pratiquent. C'est ici qu'il faudrait l'écrire, si on le pouvait, si on le savait faire, les pieds sur sa tombe et devant le *Saint George.* Comme on aurait sous les yeux ce qui passe de nous et ce qui

dure, ce qui finit et ce qui demeure, on pèserait avec plus de mesure, de certitude et de respect ce qu'il y a, dans la vie d'un grand homme et dans ses œuvres, d'éphémère, de périssable et de vraiment immortel!

Qui sait d'ailleurs si, médité dans la chapelle où dort Rubens, le miracle du génie, pris en lui-même, ne deviendrait pas un peu plus clair, et si le *surnaturel*, comme nous l'appelons. ne s'expliquerait pas mieux ?

IX

Voici comment, à l'état d'esquisse rapide et de coups de crayon *peu fondus,* j'imaginerais un portrait de Van Dyck.

Un jeune prince de race royale, ayant tout pour lui, beauté, élégance, dons magnifiques, génie précoce, éducation unique, et devant toutes ces choses aux hasards d'une naissance heureuse; choyé par le maître, un maître déjà parmi ses condisciples; distingué partout, appelé partout, partout fêté, à l'étranger plus encore que dans son pays, l'égal des plus grands seigneurs, le favori des rois et leur ami; entrant ainsi d'emblée dans les choses les plus enviées de la terre, le talent, la renommée, les honneurs, le luxe, les passions, les aventures; toujours jeune même en ses années mûres, jamais sage même en ses derniers jours; libertin, joueur, avide, prodigue, dissipateur, faisant le diable et, comme on eût dit de son temps, se donnant au diable pour se procurer des guinées, puis les jetant

à pleines mains en chevaux, en faste, en galanteries ruineuses; amoureux de son art au possible et le sacrifiant à des passions moins nobles, à des amours moins fidèles, à des attachements moins heureux; charmant, de forte origine, de stature fine, comme il arrive au second degré des grandes races; de complexion déjà moins virile, plutôt délicate; des airs de don Juan plutôt que de héros, avec une pointe de mélancolie et comme un fonds de tristesse perçant à travers les gaietés de sa vie; les tendresses d'un cœur prompt à s'éprendre et je ne sais quoi de désabusé propre aux cœurs trop souvent épris; une nature plus inflammable que brûlante; au fond, plus de sensualité que d'ardeur réelle, moins de fougue que de laisser-aller; moins capable de saisir les choses que de se laisser saisir par elles et de s'y abandonner; un être exquis par ses attraits, sensible à tous les attraits, consumé par ce qu'il y a de plus dévorant en ce monde, la muse et les femmes; ayant fait abus de tout, de ses séductions, de sa santé, de sa dignité, de son talent; écrasé de besoins, usé de plaisirs, épuisé de ressources; un insatiable qui finit, dit la légende, par s'encanailler avec des filous italiens et par chercher de l'or en cachette dans des alambics; un coureur à bout d'aventures qui se marie, par ordre pour ainsi dire, avec une fille char-

mante et bien née, quand il n'avait plus à lui donner ni beaucoup de forces, ni grand argent, ni plus grands charmes, ni vie bien certaine; un homme en débris, qui jusqu'à sa dernière heure a le bonheur, le plus extraordinaire de tous, de conserver sa grandeur quand il peint; enfin un mauvais sujet adoré, décrié, calomnié plus tard, meilleur au fond que sa réputation, qui se fait tout pardonner par un don suprême, une des formes du génie, la grâce; — pour tout dire : un prince de Galles mort aussitôt après la vacance du trône et qui de toutes façons ne devait pas régner.

Avec son œuvre considérable, ses portraits immortels, son âme ouverte aux plus délicates sensations, son style à lui, sa distinction toute personnelle, son goût, sa mesure et son charme en tout ce qu'il touchait, on peut se demander ce que Van Dyck serait sans Rubens.

Comment aurait-il vu la nature, conçu la peinture? Quelle palette aurait-il créée? quel modelé serait le sien? quelles lois de coloris aurait-il fixées? quelle poétique aurait-il adoptée? Aurait-il été plus italien, aurait-il penché plus décidément vers Corrége ou vers Véronèse? Si la révolution faite par Rubens eût tardé quelques années ou n'avait pas eu lieu, quel eût été le sort de ces charmants esprits pour lesquels le maître

avait préparé toutes les voies, qui n'ont eu qu'à le regarder vivre pour vivre un peu comme lui, qu'à le regarder peindre pour peindre comme on n'avait jamais peint avant lui, et qu'à considérer ensemble ses œuvres telles qu'il les imaginait et la société de leur temps telle qu'elle était devenue, pour apercevoir, dans leurs rapports définitifs et désormais liés l'un à l'autre, deux mondes également nouveaux, une société moderne et un art moderne? Quel est celui d'entre eux qui se fût chargé de pareilles découvertes?

Il y avait un empire à fonder : le pouvaient-ils fonder? Jordaens, Crayer, Gérard, Zeghers, Rombouts, Van Thulden, Corneille Schutt, Boyermanns, Jean Van Oost de Bruges, Téniers, Van Uden, Snyders, Jean Fyt, tous ceux que Rubens inspirait, éclairait, formait, employait, — ses collaborateurs, ses élèves ou ses amis pouvaient tout au plus se partager des provinces petites ou grandes, et Van Dyck, le plus doué de tous, devait avoir la plus importante et la plus belle. Diminuez-les de ce qu'ils doivent directement ou indirectement à Rubens, ôtez l'astre central et imaginez ce qui resterait de ces lumineux satellites.

Otez à Van Dyck le type originel d'où est sorti le sien, le style dont il a tiré son style, le sentiment des formes, le choix des sujets, le mouvement d'esprit, la

manière et la pratique qui lui ont servi d'exemple, et voyez ce qui lui manquerait. A Anvers, à Bruxelles, partout en Belgique, Van Dyck est dans les pas de Rubens. Son *Silène* et son *Martyre de saint Pierre* sont du Jordaens délicat et presque poétique, c'est-à-dire du Rubens conservé dans sa noblesse et raffiné par une main plus curieuse. Ses saintetés, passions, crucifiements, dépositions, beaux Christs morts, belles femmes en deuil et en larmes, n'existeraient pas ou seraient autres, si Rubens, une fois pour toutes dans ses deux triptyques d'Anvers, n'avait pas révélé la formule flamande de l'Évangile et déterminé le type local de la Vierge, du Christ, de la Madeleine et des disciples.

Il y a plus de sentimentalité toujours, et quelquefois plus de sentiment profond dans le fin Van Dyck que dans le grand Rubens; encore en est-on bien certain ? c'est une affaire de nuance et de tempérament. Tous les fils ont, comme Van Dyck, un trait féminin qui s'ajoute aux traits du père. C'est par là que le trait patronymique s'embellit quelquefois, s'attendrit, s'altère et diminue. Entre ces deux âmes, si inégales d'ailleurs, il y a comme une influence de la femme ; il y a d'abord et pour ainsi dire une différence de sexe. Van Dyck allonge les statures que Rubens faisait trop

épaisses : il met moins de muscles, de reliefs, d'os et de sang. Il est moins turbulent, jamais brutal ; ses expressions sont moins grosses ; il rit peu, s'attendrit souvent, mais ne connaît pas le fort sanglot des hommes violents. Il ne crie jamais. Il corrige beaucoup des âpretés de son maître ; il est aisé, parce que le talent chez lui est prodigieusement naturel et facile ; il est libre, alerte, mais ne s'emporte pas.

Morceaux pour morceaux, il y en a qu'il dessinerait mieux que son maître, surtout quand le morceau est de choix : une main oisive, un poignet de femme, un long doigt orné d'un anneau. Il est plus retenu, plus policé ; on le dirait de meilleure compagnie. Il est plus raffiné que son maître, parce qu'en effet son maître s'est formé seul, et que la souveraineté du rang dispense et tient lieu de beaucoup de choses.

Il avait vingt-quatre ans de moins que Rubens ; il ne lui restait plus rien du seizième siècle. Il appartenait à la première génération du dix-septième, et cela se sent. Cela se sent au physique comme au moral, dans l'homme et dans le peintre, dans son joli visage et dans son goût pour les beaux visages ; cela se sent surtout dans ses portraits. Sur ce terrain, il est merveilleusement du monde, de son monde et de son moment. N'ayant jamais créé un type impérieux qui

l'ait distrait du vrai, il est exact, il voit juste, il voit ressemblant. Peut-être donne-t-il à tous les personnages qui ont posé devant lui quelque chose des grâces de sa personne : un air plus habituellement noble, un déshabillé plus galant, un chiffonnage et des allures plus fines dans les habits, des mains plus également belles, pures et blanches. Dans tous les cas, il a plus que son maître le sens des ajustements bien portés, celui des modes, le goût des étoffes soyeuses, des satins, des aiguillettes, des rubans, des plumes et des épées de fantaisie.]

Ce ne sont plus des chevaliers, ce sont des cavaliers. Les hommes de guerre ont quitté leurs armures, leurs casques ; ce sont des hommes de cour et de salon en pourpoints déboutonnés, en chemises flottantes, en chausses de soie, en culottes demi-ajustées, en souliers de satin à talon, toutes modes et toutes habitudes qui étaient les siennes et qu'il était appelé mieux que personne à reproduire en leur parfait idéal mondain. A sa manière, dans son genre, par l'unique conformité de sa nature avec l'esprit, les besoins et les élégances de son époque, il est dans l'art de peindre des contemporains l'égal de qui que ce soit. Son *Charles Ier*, par le sens profond du modèle et du sujet, la familiarité du style et sa noblesse, la beauté de

toutes choses en cette œuvre exquise, dessin physionomique, coloris, valeurs inouies de rareté et de justesse, qualité du travail, — le *Charles I*, dis-je, pour ne prendre en son œuvre qu'un exemple bien connu en France, supporte les plus hautes comparaisons.

Son triple portrait de Turin est de même ordre et de même signification. Sous ce rapport, il a fait plus que qui que ce soit après Rubens. Il a complété Rubens en ajoutant à son œuvre des portraits absolument dignes de lui, meilleurs que les siens. Il a créé dans son pays un art original, et conséquemment il a sa part dans la création d'un art nouveau.

Ailleurs, il a fait plus encore, il a engendré toute une école étrangère, l'école anglaise. Reynolds, Lawrence, Gainsborough, j'y ajouterais presque tous les peintres de genre fidèles à la tradition anglaise et les plus forts paysagistes, sont issus directement de Van Dyck, et indirectement de Rubens par Van Dyck. Ce sont là des titres considérables. Aussi la postérité, toujours très-juste en ses instincts, fait-elle à Van Dyck une place à part entre les hommes de premier ordre et les hommes de second. On n'a jamais bien déterminé le rang de préséance qu'il convient de lui attribuer dans le défilé des grands hommes, et depuis sa mort, comme pen-

dant sa vie, il semble avoir conservé le privilége d'être placé près des trônes et d'y faire bonne figure.

Cependant, j'en reviens à mon dire, génie personnel, grâce personnelle, talent personnel, Van Dyck tout entier serait inexplicable, si l'on n'avait pas devant les yeux la lumière solaire d'où lui viennent tant de beaux reflets. On chercherait qui lui a appris ces manières nouvelles, enseigné ce libre langage qui n'a plus rien du langage ancien. On verrait en lui des lueurs venues d'ailleurs, qui ne sortent pas de son génie, et finalement on soupçonnerait qu'il doit y avoir eu quelque part, dans son voisinage, un grand astre disparu.

On n'appellerait plus Van Dyck fils de Rubens; on ajouterait à son nom : *maître inconnu,* et le mystère de sa naissance mériterait d'occuper les historiographes.

HOLLANDE

HOLLANDE

I

La Haye.

Décidément la Haye est une des villes les moins hollandaises qui soient en Hollande, l'une des plus originales qu'il y ait en Europe. Elle a juste ce degré de bizarrerie locale qui lui donne un charme si particulier, et cette nuance de cosmopolitisme élégant qui la dispose mieux qu'aucune autre à servir de lieu de rendez-vous. Aussi y a-t-il de tout dans cette ville de mœurs composites et cependant de physionomie très-individuelle, dont l'ampleur, la netteté, le pittoresque de haut goût, la grâce un peu hautaine, semblent une façon parfaitement polie d'être hospitalière. On y rencontre une aristocratie indigène qui se déplace, une aristocratie étrangère qui s'y plaît, d'imposantes fortunes faites au fond des colonies asiatiques, qui s'y fixent dans un grand bien-être, enfin des envoyés ex-

traordinaires à l'occasion et plus souvent qu'il ne le faudrait pour la paix du monde.

C'est un séjour que je conseillerais à ceux que la laideur, la platitude, le tapage, la mesquinerie ou le luxe vaniteux des choses ont dégoûtés des grandes villes, mais non des villes. Et quant à moi, si j'avais à choisir un lieu de travail, un lieu de plaisance où je voulusse être bien, respirer une atmosphère délicate, voir de jolies choses, en rêver de plus belles, surtout s'il me survenait des soucis, des tracas, des difficultés avec moi-même et qu'il me fallût de la tranquillité pour les résoudre et beaucoup de charme autour de moi pour les calmer, je ferais comme l'Europe après ses orages, c'est ici que j'établirais mon congrès.

La Haye est une capitale, cela se voit, même une cité royale : on dirait qu'elle l'a toujours été. Il ne lui manque qu'un palais digne de son rang pour que tous les traits de sa physionomie soient d'accord avec sa destinée finale. On sent qu'elle eut des princes pour stathouders, que ces princes étaient à leur manière des Médicis, qu'ils avaient du goût pour le trône, devaient régner quelque part, et qu'il ne dépendit pas d'eux que ce ne fût ici. La Haye est donc une ville souverainement distinguée ; c'est pour elle un droit, car elle est fort riche, et un devoir, car les belles ma-

hières et l'opulence, c'est tout un quand tout est bien. Elle pourrait être ennuyeuse, elle n'est que régulière, correcte et paisible. Il lui serait permis d'avoir de la morgue, elle n'a que du faste et de très-grandes allures. Elle est propre, cela va sans dire, mais pas comme on le suppose et seulement parce qu'elle a des rues bien tenues, des pavés de briques, des hôtels peints, des glaces intactes, des portes vernies, des cuivres brillants; parce que ses eaux, parfaitement belles et vertes, vertes du reflet de leurs rives, ne sont jamais salies par le sillage fangeux des galiotes et par la cuisine en plein vent des matelots.

Ses bois sont admirables. Née d'un caprice de prince, autrefois rendez-vous de chasse des comtes de Hollande, elle a pour les arbres une passion séculaire qui lui vient de la forêt natale où fut son berceau. Elle s'y promène, y donne des fêtes, des concerts, y met ses courses, ses manœuvres militaires; et, quand ses belles futaies ne lui sont d'aucun usage, elle a constamment sous les yeux ce vert, sombre et compacte rideau de chênes, de hêtres, de frênes, d'érables que la perpétuelle humidité de ses lagunes semble tous les matins peindre d'un vert plus intense et plus neuf.

Son grand luxe domestique, le seul au reste qu'elle

affiche ostensiblement avec la beauté de ses eaux et la splendeur de ses parcs, celui dont elle décore ses jardins, ses salons d'hiver et d'été, ses vérandas en bambous, ses perrons, ses balcons, c'est une abondance inouïe de plantes rares et de fleurs. Ces fleurs lui viennent de partout et vont partout; c'est ici que l'Inde s'acclimate avant d'aller fleurir l'Europe. Elle a, comme un héritage des Nassau, conservé le goût de la campagne, des promenades en carrosse sous bois, des ménageries, des bergeries, des beaux animaux libres sur des pelouses. Son style architectural la rattache au dix-septième siècle français. Ses fantaisies, un peu de ses habitudes, sa parure exotique et son odeur lui viennent d'Asie. Son confortable actuel a passé par l'Angleterre et en est revenu, en sorte qu'à l'heure présente on ne saurait plus dire si le type original est à Londres ou à la Haye. Bref, c'est une ville à voir, parce qu'elle a beaucoup de dehors, mais dont le dedans vaut encore mieux que le dehors, car elle contient en outre beaucoup d'art caché sous ses élégances.

Aujourd'hui je me suis fait conduire à Scheveninguen. La route est une allée couverte, étroite et longue, percée en ligne directe au cœur des bois. Il y fait frais et noir, quels que soient l'ardeur du ciel et

le bleu de l'air. Le soleil vous quitte à l'entrée et vous ressaisit au débouché. Le débouché, c'est déjà le revers des dunes : un vaste désert onduleux, clair-semé d'herbes maigres et de sables, comme il s'en trouve aux abords des grandes plages. On traverse le village, on voit les casinos, les palais de bains, les pavillons princiers, pavoisés aux couleurs et aux armes de Hollande ; on gravit la dune, assez lourdement on la descend pour gagner la plage. On a devant soi, plate, grise, fuyante et moutonnante, la mer du Nord. Qui n'est allé là ou n'a vu cela? On pense à Ruysdael, à Van Goyen, à Van de Velde. On retrouve aisément leur point de vue. Je vous dirais, comme si leur trace y restait imprimée depuis deux siècles, la place exacte où ils se sont assis : la mer est à gauche, la dune échelonnée s'enfonce à droite, s'étage, diminue et rejoint mollement l'horizon tout pâlot. L'herbe est fade, la dune est pâle, la grève incolore, la mer laiteuse, le ciel soyeux, nuageux, extraordinairement aérien, bien dessiné, bien modelé et bien peint, comme on le peignait autrefois.

Même à marée haute, la plage est interminable. Comme autrefois, les promeneurs y font des taches douces ou vives, toutes piquantes. Les noirs y sont pleins, les blancs savoureux, simples et gras. La

lumière est excessive, et le tableau est sourd; rien n'est plus diapré, et l'ensemble est morne. Le rouge est la seule couleur vivace qui conserve son activité dans cette gamme étonnamment assoupie, dont les notes sont si riches, dont la tonalité reste si grave. Il y a des enfants qui jouent, piétinent, vont au flot, font des ronds et des trous dans le sable, des femmes parées en tenues légères, beaucoup de frou-frou blancs, nuancés de bleu pâle ou de rose attendri, mais pas du tout comme on les peint de nos jours, et plutôt comme il conviendrait de les peindre, sagement, sobrement, si Ruysdael et Van de Velde étaient là pour nous conseiller. Des bateaux mouillés près du bord, avec leurs fins agrès, leur mâture noire, leurs coques massives, rappellent trait pour trait les anciens croquis teintés de bistre des meilleurs dessinateurs de marines; et quand une *cabine roulante* vient à passer, on songe au *carrosse à six chevaux gris-pommelés du prince d'Orange.*

Souvenez-vous de quelques tableaux naïfs de l'école hollandaise, et vous connaissez Scheveninguen; il est ce qu'il était. La vie moderne en a changé les accessoires; chaque époque en renouvelle les personnages, y met ses modes et ses habitudes. Qu'est-ce que cela? A peine un accent particulier dans des silhouettes.

Bourgeois d'autrefois, touristes d'aujourd'hui, ce n'est jamais qu'une petite tache pittoresque, mouvante et changeante, des points éphémères qui se succéderont de siècle en siècle, entre le grand ciel, la grande mer, l'immense dune et la grève cendrée.

Cependant, comme pour mieux attester la permanence des choses en ce grand décor, le même flot, qui fut étudié tant de fois, battait avec régularité la plage insensiblement inclinée vers lui. Il se déployait, se roulait et mourait, y continuant ce bruit intermittent et monotone qui n'a pas varié d'une note depuis que le monde est monde. La mer était vide. Un orage se formait au large et cerclait l'horizon de nuées tendues, grises et fixes. Ce soir, on y verra des éclairs, et demain, s'ils vivaient encore, Guillaume Van de Velde, Ruysdael, qui ne craignait pas le vent, et Bakhuysen, qui n'a bien exprimé que le vent, viendraient observer les dunes à leur moment lugubre et la mer du Nord dans sa colère.

Je suis rentré par une autre route, en longeant le nouveau canal, jusqu'à *Princesse-Gracht*. Il y avait eu des courses dans le *Maliebaan*. La foule stationnait encore à l'abri des arbres, toute massée contre la sombre tenture des feuillages, comme si l'intact gazon de l'hippodrome fût un tapis de qualité rare qu'on ne dût pas fouler.

Un peu moins de cohue, quelques landaus noirs sous la futaie, et je pourrais vous décrire, pour l'avoir eu tout à l'heure devant les yeux, un de ces jolis tableaux de Paul Potter, si patiemment brodés comme à l'aiguille, si ingénument baignés de demi-teintes glauques, tels qu'il en faisait dans ses jours de profond labeur.

II

L'école hollandaise commence avec les premières années du dix-septième siècle. En abusant tant soit peu des dates, on pourrait fixer le jour de sa naissance.

Elle est la dernière des grandes écoles, peut-être la plus originale, certainement la plus locale. A la même heure, dans les mêmes circonstances, on voit se produire un double fait très-concordant : un état nouveau, un art nouveau. L'origine de l'art hollandais, son caractère, son but, ses moyens, son à-propos, sa croissance rapide, sa physionomie sans précédents et notamment la manière soudaine dont il est né au lendemain d'un armistice, avec la nation elle-même et comme la vive et naturelle efflorescence d'un peuple heureux de vivre et pressé de se connaître, — tout cela a été dit maintes fois, pertinemment et très-bien. Aussi ne toucherai-je que pour mémoire à la partie historique du sujet, afin d'arriver plus vite à ce qui m'importe.

La Hollande n'avait jamais possédé beaucoup de peintres nationaux, et c'est peut-être à ce dénûment qu'elle dut plus tard d'en compter un si grand nombre si parfaitement à elle. Tant qu'elle fut confondue avec les Flandres, ce fut la Flandre qui se chargea de penser, d'inventer et de peindre pour elle. Elle n'eut ni son Van Eyck ni son Memling, ni même son Roger Van der Weiden. Un reflet lui vint un moment de l'école de Bruges; elle peut s'honorer d'avoir vu naître dès le début du seizième siècle un génie indigène dans le peintre graveur Lucas de Leyde; mais Lucas de Leyde ne fit point école : cet éclair de vie hollandaise s'éteignit avec lui. De même que Stuerbout (Bouts de Harlem) disparaît à peu près dans le style et la manière de la primitive école flamande, de même Mostaert, Schorel, Heemskerk, malgré toute leur valeur, ne sont pas des talents individuels qui distinguent et caractérisent un pays.

D'ailleurs, l'influence italienne venait d'atteindre également tous ceux qui tenaient un pinceau, depuis Anvers jusqu'à Harlem, et cette raison s'ajoutait aux autres pour effacer les frontières, mêler les écoles, dénationaliser les peintres. Jean Schorel n'avait plus même d'élèves vivants. Le dernier et le plus illustre, le plus grand peintre de portraits dont la Hollande

puisse se faire un titre avec Rembrandt, à côté de Rembrandt, ce cosmopolite de nature si souple, d'organisation si mâle, de si belle éducation, de style si changeant, mais de talent si fort, qui d'ailleurs n'avait rien conservé de ses origines, pas même son nom, Antoine More, ou plutôt Antonio Moro, *Hispaniarum regis pictor,* comme il s'intitulait, était mort depuis 1588. Ceux qui vivaient n'étaient guère plus hollandais, ni mieux groupés, ni plus capables de renouveler l'école : c'étaient le graveur Goltzius, Cornélis de Harlem le michelangesque, le corrégien Blomaert, Mierevelt, un bon peintre physionomique, savant, correct, concis, un peu froid, bien de son temps, peu de son pays, le seul pourtant qui ne fût pas Italien ; et remarquez-le, un portraitiste.

Il était dans la destinée de la Hollande d'aimer *ce qui ressemble,* d'y revenir un jour ou l'autre, de se survivre et de se sauver par le portrait.

Cependant, la fin du seizième siècle approchant, et les portraitistes faisant souche, d'autres peintres naissaient ou se formaient. De 1560 à 1597, on remarque un assez grand nombre de ces nouveau-nés ; c'est déjà comme un demi-réveil. Grâce à beaucoup de disparates et par conséquent à beaucoup d'aptitudes en des sens divers, les tentatives se dessinent d'après les

tendances, et les chemins suivis se multiplient. On s'efforce, on essaye de tous les genres, de toutes les gammes; on se partage entre la manière *claire* et la manière *brune :* la claire défendue par les dessinateurs, la brune inaugurée par les coloristes et conseillée par l'Italien Caravage. On entre dans le pittoresque, on travaille à régler le clair-obscur. La palette s'émancipe, la main aussi. Rembrandt a déjà ses précurseurs directs. Le genre proprement dit se dégage au milieu des obligations de l'histoire; on est bien près de la définitive expression du paysage moderne. Enfin un genre presque historique et profondément national est créé : le tableau civique; et c'est sur cette acquisition, la plus formelle de toutes, que finit le seizième siècle et que s'ouvre le dix-septième. Dans cet ordre de grandes toiles à portraits multiples, en fait de *doelen* ou de *regenten-stukken,* suivant la rigoureuse appellation de ces œuvres spécialement hollandaises, on trouvera autre chose, on ne fera pas mieux.

Voilà, comme on le voit, des germes d'école; d'école, pas encore. Ce n'est pas le talent qui manque, il abonde. Parmi ces peintres en voie de s'instruire et de se décider, il y a de savants artistes, il y aura même un ou deux grands peintres. Moreelse issu de Mierevelt, Jean Ravesteyn, Lastman, Pinas, Frans

Hals, un maître incontestable, Poelemburg, Van Schotten, Van de Venne, Théodore de Keyser, Honthorst, le vieux Cuyp, enfin Esaïas Van de Velde et Van Goyen, avaient leurs noms sur le registre des naissances en cette année 1697. Je cite les noms sans autre explication. Vous reconnaîtrez aisément dans cette liste ceux dont l'histoire doit se souvenir; surtout vous distinguerez les tentatives qu'individuellement ils représentent, les maîtres futurs qu'ils annoncent, et vous comprendrez ce qui manquait encore à la Hollande et ce qu'il fallait indispensablement qu'elle possédât, sous peine de laisser perdre ces belles espérances.

Le moment était critique. Ici, nulle existence politique bien assurée et partant tout le reste entre les mains du hasard; en Flandre, au contraire, même réveil avec des certitudes de vie que la Hollande était loin d'avoir acquises. La Flandre regorgeait de peintres déjà façonnés ou tout près de l'être. A cette même heure, elle allait fonder une autre école, la seconde en un peu plus d'un siècle, aussi éclatante que la première et de voisinage bien autrement dangereux, extraordinairement nouvelle et dominante. Elle avait un gouvernement supportable, mieux inspiré, des habitudes anciennes, une organisation définitive et plus compacte,

des traditions, une société. Aux impulsions venues d'en haut s'ajoutaient des besoins de luxe et par conséquent des besoins d'art plus excitants que jamais. En un mot, les stimulants les plus énergiques et les plus fortes raisons portaient la Flandre à devenir pour la seconde fois un grand foyer d'art. Il ne lui manquait plus que deux choses : quelques années de paix, elle allait les avoir ; un maître pour constituer l'école, il était trouvé.

En cette même année 1609, qui devait décider du sort de la Hollande, Rubens entrait en scène.

Tout dépendait d'un accident politique ou militaire. Battue et soumise, dans tous les sens la Hollande était sujette. Pourquoi deux arts distincts chez un même peuple et sous un seul régime? Pourquoi une école à Amsterdam, et quel eût été son rôle dans un pays voué dorénavant aux inspirations italo-flamandes? Que serait-il advenu de ces vocations spontanées, si libres, si provinciales, si peu faites pour un art d'état? En admettant que Rembrandt se fût obstiné dans un genre assez difficile à pratiquer hors de son milieu propre, vous le représentez-vous appartenant à l'école d'Anvers, qui n'eût pas cessé de régner depuis le Brabant jusqu'à la Frise, élève de Rubens, peignant pour les cathédrales, décorant des palais et pensionné par les archiducs?

Pour que le peuple hollandais vînt au monde, pour que l'art hollandais vît le jour avec lui, il fallait donc, et c'est pourquoi l'histoire de l'un et de l'autre est si concluante, il fallait qu'une révolution se fît, qu'elle fût profonde, qu'elle fût heureuse. Il fallait en outre, et c'était là le titre considérable de la Hollande aux faveurs de la fortune, que cette révolution eût pour elle le droit, la raison, la nécessité, que le peuple méritât tout ce qu'il voulait obtenir, qu'il fût résolu, convaincu, laborieux, patient, héroïque et sage, sans turbulence inutile, qu'en tous points il se montrât digne de s'appartenir.

On dirait que la Providence avait les yeux sur ce petit peuple, qu'elle examina ses griefs, pesa ses titres, s'assura de ses forces, jugea que le tout était selon ses desseins, et qu'au jour venu elle fit en sa faveur un miracle unique. La guerre, au lieu de l'appauvrir, l'enrichit; la lutte, au lieu de l'énerver, le fortifie, l'exalte et le trempe. Ce qu'il a fait contre tant d'obstacles physiques, la mer, la terre inondée, le climat, il le fait contre l'étranger. Il réussit. Ce qui devait l'anéantir le sert. Il n'a plus d'inquiétude que sur un point, la certitude de vivre; il signe, à trente ans de distance, deux traités qui l'affranchissent, puis le consolident. Il ne lui reste plus, pour affirmer son existence propre et lui

donner le lustre des civilisations prospères, qu'à produire instantanément un art qui le consacre, l'honore et qui le représente intimement, et tel se trouve être le résultat de la trêve de douze ans. Ce résultat est si prompt, si formellement issu de l'incident politique auquel il correspond, que le droit d'avoir une école de peinture nationale et libre et la certitude de l'avoir au lendemain de la paix semblent faire partie des stipulations du traité de 1609.

A l'instant même une accalmie se fait sentir. Une bouffée de température plus propice a passé sur les âmes, ranimé le sol, trouvé des germes prêts à éclore et les fait éclore. Comme il arrive dans les printemps du Nord, de végétation si brusque, d'expansion si active, après les mortelles intempéries d'un long hiver, c'est vraiment un spectacle inattendu de voir en si peu de temps, trente ans au plus, en un si petit espace, sur ce sol ingrat, désert, dans la tristesse des lieux, dans les rigueurs des choses, paraître une pareille poussée de peintres et de grands peintres.

Il en naît partout et à la fois : à Amsterdam, à Dordrecht, à Leyde, à Delft, à Utrecht, à Rotterdam, à Enckuysen, à Harlem, parfois même en dehors des frontières et comme d'une semence tombée hors du champ. Deux seulement ont à peine devancé l'heure :

Van Goyen, né en 1596, et Wynants en 1600. Cuyp est de 1605. L'année 1608, une des plus fécondes, voit naître Terburg, Brouwer et Rembrandt à quelques mois près; Adrian Van Ostade, les deux Both et Ferdinand Bol sont de 1610; Van der Helst, Gérard Dou de 1613; Metzu de 1615; Aart Van der Neer de 1613 à 1619; Wouwerman de 1620; Weenix, Everdingen et Pynaker de 1621; Berghem de 1624; Paul Potter illustre l'année 1625, Jean Steen l'année 1626; l'année 1630 devient à tout jamais mémorable pour avoir produit le plus grand peintre de paysage du monde avec Claude Lorrain : Jacques Ruysdael.

La séve est-elle épuisée? Pas encore. La naissance de Pierre de Hooch est incertaine, mais elle peut être placée entre 1630 et 1635. Hobbema est contemporain de Ruysdael; Van der Heyden est de 1637; enfin Adrian Van de Velde, le dernier de tous parmi les grands, naît en 1639. L'année même où poussait ce rejeton tardif, Rembrandt avait trente ans, et en prenant pour date centrale l'année qui vit paraître la *Leçon d'anatomie*, 1632, vous constaterez que vingt-trois ans après la reconnaissance officielle des Provinces Unies, et à part quelques retardataires, l'école hollandaise atteignait son premier épanouissement.

A prendre l'histoire à ce moment, on sait à quoi

s'en tenir sur les visées, le caractère et la destinée future de l'école; mais avant que Van Goyen et Winants eussent ouvert la voie, avant que Terburg, Metzu, Cuyp, Ostade et Rembrandt d'abord eussent montré ce qu'ils entendaient faire, on pouvait avec quelque raison se demander ce que ces peintres allaient peindre en un pareil moment, en un pareil pays.

La révolution qui venait de rendre le peuple hollandais libre, riche et si prompt à tout entreprendre, le dépouillait de ce qui faisait partout ailleurs l'élément vital des grandes écoles. Elle changeait les croyances, supprimait les besoins, rétrécissait les habitudes, dénudait les murailles, abolissait la représentation des fables antiques aussi bien que de l'Évangile, coupait court aux vastes entreprises de l'esprit et de la main, aux tableaux d'église, aux tableaux décoratifs, aux grands tableaux. Jamais pays ne plaça ses artistes dans une alternative aussi singulière et ne les contraignit plus expressément à être des hommes originaux sous peine de ne pas être.

Le problème était celui-ci : étant donné un peuple de bourgeois, pratique, aussi peu rêveur, fort occupé, aucunement mystique, d'esprit antilatin, avec des traditions rompues, un culte sans images, des habitudes parcimonieuses, — trouver un art qui lui plût, dont il saisît la convenance et qui le représentât. Un écrivain

de notre temps, très-éclairé en ces matières, a fort spirituellement répondu qu'un pareil peuple n'avait plus qu'à se proposer une chose très-simple et très-hardie, la seule au reste qui depuis cinquante ans lui eût constamment réussi : exiger qu'on fît son *portrait.*

Le mot dit tout. La peinture hollandaise, on s'en aperçut bien vite, ne fut et ne pouvait être que le portrait de la Hollande, son image extérieure, fidèle, exacte, complète, ressemblante, sans nul embellissement. Le portrait des hommes et des lieux, des mœurs bourgeoises, des places, des rues, des campagnes, de la mer et du ciel, tel devait être, réduit à ses éléments primitifs, le programme suivi par l'école hollandaise, et tel il fut depuis le premier jour jusqu'à son déclin.

En apparence, rien n'était plus simple que la découverte de cet art terre à terre; depuis qu'on s'exerçait à peindre, on n'avait rien imaginé qui fût aussi vaste et plus nouveau.

D'un seul coup, tout est changé dans la manière de concevoir, de voir et de rendre : point de vue, idéal, poétique, choix dans les études, style et méthode. La peinture italienne en ses plus beaux moments, la peinture flamande en ses plus nobles efforts, ne sont pas lettre close, car on les goûtait encore, mais elles sont lettre morte, parce qu'on ne les consultera plus.

Il existait une habitude de penser hautement, grandement, un art qui consistait à faire choix des choses, à les embellir, à les rectifier, qui vivait dans l'absolu plutôt que dans le relatif, apercevait la nature comme elle est, mais se plaisait à la montrer comme elle n'est pas. Tout se rapportait plus ou moins à la personne humaine, en dépendait, s'y subordonnait et se calquait sur elle, parce qu'en effet certaines lois de proportions et certains attributs, comme la grâce, la force, la noblesse, la beauté, savamment étudiés chez l'homme et réduits en corps de doctrines, s'appliquaient aussi à ce qui n'était pas l'homme. Il en résultait une sorte d'universelle humanité ou d'univers humanisé, dont le corps humain, dans ses proportions idéales, était le prototype. Histoire, visions, croyances, dogmes, mythes, symboles, emblèmes, la forme humaine presque seule exprimait tout ce qui peut être exprimé par elle. La nature existait vaguement autour de ce personnage absorbant. A peine la considérait-on comme un cadre qui devait diminuer et disparaître de lui-même dès que l'homme y prenait place. Tout était élimination et synthèse. Comme il fallait que chaque objet empruntât sa forme plastique au même idéal, rien ne dérogeait. Or, en vertu de ces lois du style historique, il est convenu que les plans se réduisent, les horizons s'abré-

gent, les arbres se résument, que le ciel doit être moins changeant, l'atmosphère plus limpide et plus égale et l'homme plus semblable à lui-même, plus souvent nu qu'habillé, plus habituellement accompli de stature, beau de visage, afin d'être plus souverain dans le rôle qu'on lui fait jouer.

A l'heure qu'il est, le thème est plus simple. Il s'agit de rendre à chaque chose son intérêt, de remettre l'homme à sa place et au besoin de se passer de lui.

Le moment est venu de penser moins, de viser moins haut, de regarder de plus près, d'observer mieux et de peindre aussi bien, mais autrement. C'est la peinture de la foule, du citoyen, de l'homme de travail, du parvenu et du premier venu, entièrement faite pour lui, faite de lui. Il s'agit de devenir humble pour les choses humbles, petit pour les petites choses, subtil pour les choses subtiles, de les accucillir toutes sans omission ni dédain, d'entrer familièrement dans leur intimité, affectueusement dans leur manière d'être; c'est affaire de sympathie, de curiosité attentive et de patience. Désormais le génie consistera à ne rien préjuger, à ne pas savoir qu'on sait, à se laisser surprendre par son modèle, à ne demander qu'à lui comment il veut qu'on le représente. Quant à embellir, jamais;

à ennoblir, jamais; à châtier, jamais : autant de mensonges ou de peine inutile. N'y a-t-il pas dans tout artiste digne de ce nom un je ne sais quoi qui se charge de ce soin naturellement et sans effort?

Même en ne dépassant pas les bornes des Sept-Provinces, le champ des observations n'aura pas de limites. Qui dit un coin de terre septentrionale avec des eaux, des bois, des horizons maritimes, dit par le fait un univers en abrégé. Dans ses rapports avec les goûts, les instincts de ceux qui observent, le plus petit pays scrupuleusement étudié devient un répertoire inépuisable, aussi fourmillant que la vie, aussi fertile en sensations que le cœur de l'homme est fertile en manières de sentir. L'école hollandaise peut croître et travailler pendant un siècle; la Hollande aura de quoi fournir à l'infatigable curiosité de ses peintres, tant que leur amour pour elle ne s'éteindra pas.

Il y a là, sans sortir des pâturages et des polders, de quoi fixer tous les penchants. Il y a des choses faites pour les délicats et aussi pour les grossiers, pour les mélancoliques, pour les ardents, pour ceux qui aiment à rire, pour ceux qui aiment à rêver. Il y a les jours sombres et les soleils gais, les mers plates et brillantes, orageuses et noires; il y a les pâturages avec les fermes, les côtes avec leurs navires, et presque

toujours le mouvement visible de l'air au-dessus des espaces, toujours les grandes brises du Zuiderzée qui amoncellent les nuées, couchent les arbres, font courir les ombres et les lumières, tourner les moulins. Ajoutez-y les villes et l'extérieur des villes, l'existence dans la maison et hors de la maison, les kermesses, les mœurs crapuleuses, les bonnes mœurs et les élégances, les détresses de la vie des pauvres, les horreurs de l'hiver, le désœuvrement des tavernes avec le tabac, les pots de bière et les servantes folâtres, les métiers et les lieux suspects à tous les étages, — et d'un autre côté la sécurité dans le ménage, les bienfaits du travail, l'abondance dans les champs fertiles, la douceur de vivre en plein ciel après les affaires, les cavalcades, les siestes, les chasses. Ajoutez enfin la vie publique, les cérémonies civiques, les banquets civiques, et vous aurez les éléments d'un art tout neuf avec des sujets aussi vieux que le monde.

De là la plus harmonieuse unité dans l'esprit de l'école et la plus étonnante diversité qui se soit encore produite dans un même esprit.

L'école en son ensemble est dite de *genre*. Décomposez-la, vous y trouverez les peintres de *conversations*, de paysages, d'animaux, de marines, de ta-

bleaux officiels, de nature morte, de fleurs, et, dans chaque catégorie, presque autant de sous-genres que de tempéraments, depuis les pittoresques jusqu'aux idéologues, depuis les copistes jusqu'aux arrangeurs, depuis les voyageurs jusqu'aux sédentaires, depuis les humoristes que la comédie humaine amuse et captive jusqu'à ceux qui la fuient, depuis Brouwer et Ostade jusqu'à Ruysdael, depuis l'impassible Paul Potter jusqu'au turbulent et gouailleur Jean Steen, depuis le spirituel et gai Van de Velde jusqu'au morose et grand songeur qui, sans vivre à l'écart, n'eut de commerce avec aucun d'eux, n'en répéta aucun et les résuma tous, qui eut l'air de peindre son époque, son pays, ses amis, lui-même, et qui ne peignit au fond qu'un des coins ignorés de l'âme humaine : je veux, bien entendu, parler de Rembrandt.

Tel point de vue, tel style, et tel style, telle méthode. Si l'on écarte Rembrandt, qui fait exception chez lui comme ailleurs, en son temps comme dans tous les temps, vous n'apercevez qu'un style et qu'une méthode dans les ateliers de la Hollande. Le but est d'imiter ce qui est, de faire aimer ce qu'on imite, d'exprimer nettement des sensations simples, vives et justes. Le style aura donc la simplicité et la clarté du principe. Il a pour loi d'être sincère, pour obligation d'être

véridique. Sa condition première est d'être familier, naturel et physionomique; il résulte d'un ensemble de qualités morales : la naïveté, la volonté patiente, la droiture. On dirait des vertus domestiques transportées de la vie privée dans la pratique des arts et qui servent également à se bien conduire et à bien peindre. Si vous ôtiez de l'art hollandais ce qu'on pourrait appeler la probité, vous n'en comprendriez plus l'élément vital, et il ne serait plus possible d'en définir ni la moralité ni le style. Mais, de même qu'il y a dans la vie la plus pratique des mobiles qui relèvent la manière d'agir, de même dans cet art réputé si positif, dans ces peintres réputés pour la plupart des copistes à vues courtes, vous sentez une hauteur et une bonté d'âme, une tendresse pour le vrai, une cordialité pour le réel, qui donnent à leurs œuvres un prix que les choses ne semblent pas avoir. De là leur idéal, idéal un peu méconnu, passablement dédaigné, indubitable pour qui veut bien le saisir et très-attachant pour qui sait le goûter. Par moments, un grain de sensibilité plus chaleureuse fait d'eux des penseurs, même des poëtes; à l'occasion, je vous dirai à quel rang dans notre histoire des arts je place l'inspiration et le style de Ruysdael.

La base de ce style sincère et le premier effet de

cette probité; c'est le dessin, le parfait dessin. Tout peintre hollandais qui ne dessine pas irréprochablement est à dédaigner. Il en est, comme Paul Potter, dont le génie consiste à prendre des mesures, à suivre un trait. Ailleurs et à sa manière, Holbein n'avait pas fait autre chose, ce qui lui constitue, au centre et en dehors de toutes les écoles, une gloire à part presque unique. Tout objet, grâce à l'intérêt qu'il offre, doit être examiné dans sa forme et dessiné avant d'être peint. Sous ce rapport rien n'est secondaire. Un terrain avec ses fuites, un nuage avec son mouvement, une architecture avec ses lois de perspective, un visage avec sa physionomie, ses traits distinctifs, ses expressions passagères, une main dans son geste, un habit dans ses habitudes, un animal avec son port, sa charpente, le caractère intime de sa race et de ses instincts, — tout cela fait au même titre partie de cet art égalitaire et jouit pour ainsi dire des mêmes droits devant le dessin.

Pendant des siècles, on a cru, on croit encore dans beaucoup d'écoles qu'il suffit d'étendre des teintes aériennes, de les nuancer tantôt d'azur et tantôt de gris pour exprimer la grandeur des espaces, la hauteur du zénith et les ordinaires changements de l'atmosphère. Or considérez qu'en Hollande un ciel est

souvent la moitié du tableau, quelquefois tout le tableau, qu'ici l'intérêt se partage ou se déplace. Il faut que le ciel se meuve et qu'il nous transporte, qu'il s'élève et qu'il nous entraîne; il faut que le soleil se couche, que la lune se lève, que ce soit bien le jour, le soir et la nuit, qu'il y fasse chaud ou froid, qu'on y frissonne, qu'on s'y délecte, qu'on s'y recueille. Si le dessin qui s'applique à de pareils problèmes n'est pas le plus noble de tous, du moins on peut se convaincre qu'il n'est ni sans profondeur ni sans mérites. Et si l'on doutait de la science et du génie de Ruysdael et de Van der Neer, on n'aurait qu'à chercher dans le monde entier un peintre qui peigne un ciel comme eux, dise autant de choses et les dise aussi bien. Partout c'est le même dessin, serré, concis, précis, naturel, naïf, qui semble le fruit d'observations journalières, qui, je l'ai fait entendre, est savant et n'est pas su.

Un mot peut résumer le charme particulier de cette science ingénue, de cette expérience sans pose, le mérite ordinaire et le vrai style de ces bons esprits : on en voit de plus ou moins forts; on n'y remarque pas un seul pédant.

Quant à leur palette, elle vaut leur dessin; elle ne vaut ni plus ni moins, et c'est de là que résulte la parfaite unité de leur méthode. Tous les peintres hollan-

dais peignent de même et personne n'a peint et ne peint comme eux. Si l'on regarde bien un Téniers, un Breughel, un Paul Bril, on verra, malgré certaines analogies de caractère et des visées presque semblables, que ni Paul Bril, ni Breughel, ni même Téniers, le plus Hollandais des Flamands, n'ont l'éducation hollandaise.

Toute peinture hollandaise est reconnaissable extérieurement à quelques signes très-particuliers. Elle est de petit format, de couleur puissante et sobre, d'effet concentré, en quelque sorte concentrique.

C'est une peinture qui se fait avec application, avec ordre, qui dénote une main posée, le travail assis, qui suppose un parfait recueillement et qui l'inspire à ceux qui l'étudient. L'esprit s'est replié pour la concevoir, l'esprit se replie pour la comprendre. Il y a comme une action facile à suivre des objets extérieurs sur l'œil du peintre et de son œil sur son cerveau. Aucune peinture ne donne une idée plus nette de cette triple et silencieuse opération : sentir, réfléchir et exprimer. Aucune également n'est plus condensée, parce qu'aucune ne renferme plus de choses en aussi peu d'espace et n'est obligée de dire autant en un si petit cadre. Tout y prend par cela même une forme plus précise, plus concise, une densité plus grande.

La couleur y est plus forte, le dessin plus intime, l'effet plus central, l'intérêt mieux circonscrit. Jamais un tableau ne s'étale, ne risque soit de se confondre avec le cadre, soit de s'en échapper. Il faut avoir l'ignorance ou la parfaite ingénuité de Paul Potter pour prendre si peu de soin de cette organisation du tableau par l'effet, qui paraît être une loi fondamentale dans l'art de son pays.

Toute peinture hollandaise est concave; je veux dire qu'elle se compose de courbes décrites autour d'un point déterminé par l'intérêt, d'ombres circulaires autour d'une lumière dominante. Cela se dessine, se colore, s'éclaire en orbe avec une base forte, un plafond fuyant et des coins arrondis, convergeant au centre; d'où il suit qu'elle est profonde et qu'il y a loin de l'œil aux objets qui y sont reproduits. Nulle peinture ne mène avec plus de certitude du premier plan au dernier, du cadre aux horizons. On l'habite, on y circule, on y regarde au fond, on est tenté de relever la tête pour mesurer le ciel. Tout concourt à cette illusion : la rigueur des perspectives aériennes, le parfait rapport de la couleur et des valeurs avec le plan que l'objet occupe. Toute peinture étrangère à cette école du plafonnement, de l'enveloppe aérienne, de l'effet lointain, est une image qui paraît plate et posée à fleur

de toile. Sauf de rares exceptions, Téniers, dans ses tableaux de plein air et de gammes claires, dérive de Rubens; il en a l'esprit, l'ardeur, la touche un peu superficielle, le travail plutôt précieux qu'intime; en forçant les termes, on dirait qu'il décore et ne peint pas profondément.

Je n'ai pas tout dit et je m'arrête. Pour être complet, il faudrait examiner l'un après l'autre chacun des éléments de cet art si simple et si complexe. Il faudrait étudier la palette hollandaise, en examiner la base, les ressources, l'étendue, l'emploi, savoir et dire pourquoi elle est réduite, presque monochrome et cependant si riche en ses résultats, commune à tous et cependant variée, pourquoi les lumières y sont rares et étroites, les ombres dominantes, quelle est la loi la plus ordinaire de cet éclairage à contre-sens des lois naturelles, surtout en plein air; et il serait intéressant de déterminer combien cette peinture de toute conscience contient d'art, de combinaisons, de partis pris nécessaires, presque toujours d'ingénieux systèmes.

Viendraient enfin le travail de la main, l'adresse de l'outil, le soin, l'extraordinaire soin, l'usage des surfaces lisses, la minceur des pâtes, leur qualité rayonnante, leur miroitement de métal et de pierres pré-

cieuses. Il y aurait à chercher comment ces maîtres excellents divisaient les opérations du travail, s'ils peignaient sur fonds clairs ou sombres, si, à l'exemple des primitives écoles, ils coloraient dans la matière ou par-dessu

Toutes ces questions, la dernière surtout, ont été l'objet de beaucoup de conjectures, et n'ont jamais été ni bien élucidées ni résolues.

Mais ces notes en courant ne sont ni une étude à fond, ni un traité, ni surtout un cours. L'idée qu'on se fait communément de la peinture hollandaise, et que j'ai tâché de résumer, suffit à la bien distinguer des autres, et l'idée qu'on se fait également du peintre hollandais à son chevalet est juste et de tous points expressive. On se représente un homme attentif, un peu courbé, avec une palette en son neuf, des huiles limpides, des brosses nettes et fines, la mine réfléchie, la main prudente, peignant dans un demi-jour, surtout ennemi de la poussière. A cela près, qu'on les juge tous d'après Gérard Dou ou Miéris, l'image est ressemblante. Ils étaient peut-être moins méticuleux qu'on ne le croit, riaient avec un peu plus d'abandon qu'on ne le suppose. Le génie ne rayonnait point autrement dans l'ordre professionnel de leurs bonnes habitudes. Van Goyen, Wynants, avaient

dès le début du siècle fixé certaines lois. Les leçons s'étaient transmises de maîtres à élèves, et pendant cent ans, sans nul écart, ils ont vécu sur ce fonds-là.

III

Ce soir, un peu fatigué de passer en revue tant de toiles peintes, d'admirer, de disputer avec moi-même, je me suis promené au bord du Vivier (*Vidjver*)

Arrivé vers la fin du jour, j'y suis resté tard. C'est un lieu original, de grande solitude, et qui n'est pas sans mélancolie lorsqu'on y vient à pareille heure, en étranger, et que l'escorte des années joyeuses vous a quitté. Imaginez un grand bassin entre des quais rigides et des palais noirs. A droite, une promenade plantée et déserte, au delà des hôtels fermés; à gauche, le *Binnenhof*, les pieds dans l'eau avec sa façade de briques, ses toitures d'ardoises, ses airs moroses, sa physionomie d'un autre âge et de tous les âges, ses souvenirs tragiques, enfin ce je ne sais quoi propre à certains lieux habités par l'histoire. Au loin, la flèche de la cathédrale, perdue vers le nord, déjà refroidie par la nuit et dessinée comme un léger lavis de teinte incolore; dans l'étang, un îlot verdoyant et deux cygnes

qui doucement filaient dans l'ombre des bords et n'y traçaient que des rayures minces; au-dessus, des martinets qui volaient vite et haut dans l'air du soir. Un parfait silence, un profond repos, un oubli total des choses présentes ou passées. Des reflets exacts, mais sans couleur, plongeaient jusqu'au fond des eaux dormantes avec cette immobilité un peu morte des réminiscences que la vie lointaine a fixées dans une mémoire aux trois quarts éteinte.

Je regardais le musée, le *Mauritshuis* (maison de Maurice), qui fait l'angle sud du Vivier et termine à cet endroit la ligne taciturne du Binnenhof dont le briquetage violet est le soir de toute tristesse. Le même silence, la même ombre, le même abandon, enveloppaient tous les fantômes enfermés soit dans le palais des stathouders, soit dans le musée. Je songeais à ce que contient le Mauritshuis, je pensais à ce qui s'est passé dans le Binnenhof. Là, Rembrandt et Paul Potter; mais ici, Guillaume d'Orange, Barneveldt, les frères de Witt, Maurice de Nassau, Heinsius, — voilà pour les noms mémorables. Ajoutez-y le souvenir des états, cette assemblée choisie par le pays dans le pays, parmi les citoyens les plus éclairés, les plus vigilants, les plus résistants, les plus héroïques, cette partie vive, cette âme du peuple hollandais qui vécut dans

ces murailles, s'y renouvela, toujours égale, toujours constante, y siégea pendant les cinquante années les plus orageuses que la Hollande ait connues, y tint tête à l'Espagne, à l'Angleterre, dicta des conditions à Louis XIV, et sans laquelle ni Guillaume, ni Maurice, ni les grands pensionnaires n'eussent été rien.

Demain matin à dix heures, quelques pèlerins iront frapper à la porte du musée. A la même heure, il n'y aura personne dans le Binnenhof, ni dans le Buitenhof, et personne, j'imagine, n'ira visiter la salle des chevaliers où il y a tant d'araignées, ce qui veut dire tant d'ordinaire solitude.

En admettant que la renommée, qui nuit et jour veille, dit-on, sur les gloires, descende ici et se pose quelque part, où pensez-vous qu'elle arrête son vol? Et sur lequel de ces palais replierait-elle ses ailes d'or, ses ailes fatiguées? Est-ce sur le palais des états? Est-ce sur la maison de Potter et de Rembrandt? Quelle singulière distribution de faveurs, d'oublis! Pourquoi tant de curiosité pour un tableau et si peu d'intérêt pour une grande vie publique? Il y eut ici de forts politiques, de grands citoyens, des révolutions, des coups d'État, des supplices, des martyres, des controverses, des déchirements, tout ce qui se rencontre à la naissance d'un peuple, lorsque ce peuple appartient à un

autre peuple dont il se détache, à une religion qu'il transforme, à un état politique européen dont il se sépare, et qu'il semble condamner par ce fait seul qu'il s'en sépare. Tout cela, l'histoire le raconte; le pays s'en souvient-il? Où trouvez-vous les échos vivants de ces émotions extraordinaires?

A la même époque, un tout jeune homme peignait un taureau dans un pâturage; un autre, pour être agréable à un médecin de ses amis, le représentait dans une salle de dissection entouré de ses élèves, le scalpel dans le bras d'un cadavre. Par cela, ils donnaient l'immortalité à leur nom, à leur école, à leur siècle, à leur pays.

A qui donc appartient notre reconnaissance? A ce qu'il y a de plus digne, à ce qu'il y a de plus vrai? Non. A ce qu'il y a de plus grand? Quelquefois. A ce qu'il y a de plus beau? Toujours. Qu'est-ce donc que le beau, ce grand levier, ce grand mobile, ce grand aimant, on dirait le seul attrait de l'histoire? Serait-il plus près que quoi que ce soit de l'idéal où malgré lui l'homme a jeté les yeux? Et le *grand* n'est-il si séduisant que parce qu'il est plus aisé de le confondre avec le beau? Il faut être très-avancé en morale ou très-fort en métaphysique pour dire d'une bonne action ou d'une vérité qu'elles sont belles. Le plus simple des hommes le dit

d'une action grande. Au fond, nous n'aimons naturellement que ce qui est beau. Les imaginations y tournent, les sensibilités en sont émues, tous les cœurs s'y précipitent. Si l'on cherchait bien ce dont l'humanité considérée en masse s'éprend le plus volontiers, on verrait que ce n'est pas ce qui la touche, ni ce qui la convainc, ni ce qui l'édifie; c'est ce qui la charme ou ce qui l'émerveille.

Aussi, quand un homme historique n'a pas fait entrer dans sa vie cet élément de puissant attrait, on dirait qu'il lui manque quelque chose. Il est compris par les moralistes et par les savants, ignoré des autres hommes. Si le contraire arrive, sa mémoire est sauve. Un peuple disparaît avec ses lois, ses mœurs, sa politique, ses conquêtes; il ne subsiste de son histoire qu'un morceau de marbre ou de bronze, et ce témoin suffit. Il y eut un homme, un très-grand homme par les lumières, par le courage, par le sens politique, par les actes publics : peut-être ne saurait-on pas son nom, s'il n'était tout embaumé de littérature, et sans un statuaire de ses amis qu'il employa pour décorer le fronton des temples. Un autre était fat, léger, dissipateur, fort spirituel, libertin, vaillant à ses heures : on parle de lui plus souvent, plus universellement que de Solon, de Platon, de Socrate, de Thémistocle. Fut-il plus sage, plus brave?

Servit-il mieux la vérité, la justice, les intérêts de son pays? Il a surtout ce charme d'avoir aimé passionnément ce qui est beau : les femmes, les livres, les tableaux et les statues. Un autre fut un général malheureux, un politique médiocre, un chef d'empire étourdi; mais il eut cette fortune d'aimer une des femmes les plus séduisantes de l'histoire, et cette femme était, dit-on, la beauté même.

Vers dix heures, la pluie tomba. La nuit était close; l'étang ne miroitait plus qu'imperceptiblement, comme un reste de crépuscule aérien oublié dans un coin de la ville. La renommée ne parut pas. Je sais ce qu'on peut objecter à ses préférences, et mon dessein n'est pas de les juger.

IV

Une chose vous frappe quand on étudie le fond moral de l'art hollandais, c'est l'absence totale de ce que nous appelons aujourd'hui *un sujet*.

Depuis le jour où la peinture cessa d'emprunter à l'Italie son style et sa poétique, son goût pour l'histoire, pour la mythologie, pour les légendes chrétiennes, jusqu'au moment de décadence où elle y revint, — à partir de Bloemaert et de Poelemburg jusqu'à Lairesse, Philippe Van Dyck et plus tard Troost, — il s'écoula près d'un siècle pendant lequel la grande école hollandaise parut ne plus penser à rien qu'à bien peindre. Elle se contenta de regarder autour d'elle et se passa d'imagination. Les nudités, qui n'étaient plus de mise en cette représentation de la vie réelle, disparurent. L'histoire ancienne, on l'oublia, l'histoire contemporaine aussi, et c'est là le phénomène le plus singulier. A peine aperçoit-on, noyés dans ce vaste milieu de scènes de genre, un tableau comme la *Paix de Mun-*

ster, de Terburg, ou quelques faits des guerres maritimes représentés par des navires qui se canonnent : par exemple une *Arrivée de Maurice de Nassau à Scheveninguen* (Cuyp, musée Six), un *Départ de Charles II de Scheveninguen* (2 juin 1660), par Lingelbach, et ce Lingelbach est un triste peintre. Les grands ne traitaient guère ces sujets-là. Et même, en dehors des peintres de marine ou de tableaux exclusivement militaires, aucun ne semblait avoir d'aptitude à les traiter. Van der Meulen, ce beau peintre issu par Snayers de l'école d'Anvers, très-flamand, quoique adopté par la France, pensionné par Louis XIV et historiographe de nos gloires françaises, Van der Meulen donnait aux anecdotiers hollandais un exemple assez séduisant qui ne fut suivi par personne. Les grandes représentations civiques de Ravestein, de Hals, de Van der Helst, de Flinck, de Karel Dujardin et autres sont, comme on sait, des tableaux à portraits, où l'action est nulle et qui, pour être des documents historiques de grand intérêt, ne font aucune place à l'histoire du temps.

Si l'on songe à ce que l'histoire du dix-septième siècle hollandais contient d'événements, à la gravité des faits militaires, à l'énergie de ce peuple de soldats et de matelots, dans les luttes, à ce qu'il souffrit ; si

l'on imagine le spectacle que le pays pouvait offrir en ces temps terribles, on est tout surpris de voir la peinture se désintéresser à ce point de ce qui était la vie même du peuple.

On se bat à l'étranger, sur terre et sur mer, sur les frontières et jusqu'au cœur du pays ; à l'intérieur on se déchire : Barneveldt est décapité en 1619, les frères de Witt sont massacrés en 1672; à cinquante-trois ans de distance, la lutte entre les républicains et les orangistes se complique des mêmes discordes religieuses ou philosophiques, — ici *arminiens* contre *gomaristes,* là *voétiens* contre *coccéiens,* — et amène les mêmes tragédies. La guerre est en permanence avec l'Espagne, avec l'Angleterre, avec Louis XIV; la Hollande est envahie et se défend comme on le sait; la paix de Munster est signée en 1648, la paix de Nimègue en 1678, la paix de Ryswyk en 1698. La guerre de la succession d'Espagne s'ouvre avec le nouveau siècle, et l'on peut dire que tous les peintres de la grande et pacifique école dont je vous entretiens sont morts sans avoir cessé presque un seul jour d'entendre le canon.

Ce qu'ils faisaient pendant ce temps-là, leurs œuvres nous l'apprennent. Les portraitistes peignaient leurs grands hommes de guerre, leurs princes, leurs plus

illustres citoyens, leurs poëtes, leurs écrivains, eux-mêmes ou leurs amis. Les paysagistes habitaient les champs, rêvant, dessinant des animaux, copiant des cabanes, vivant de la vie des fermes, peignant des arbres, des canaux et des ciels, ou bien ils voyageaient; ils partaient pour l'Italie, s'y établissaient en colonie, s'y rencontraient avec Claude Lorrain, s'oubliaient à Rome, oubliaient le pays, y mouraient comme Karel avant d'avoir repassé les Alpes. Les autres ne sortaient guère de leur atelier que pour fureter autour des tavernes, rôder autour des lieux galants, en étudier les mœurs quand ils n'y entraient pas pour leur compte, ce qui était rare.

La guerre n'empêchait pas qu'on ne vécût quelque part en paix ; c'était dans ce coin paisible, pour ainsi dire indifférent, qu'ils transportaient leurs chevalets, abritaient leur travail, et poursuivaient, avec une placidité qui peut surprendre, leurs méditations, leurs études, leur charmante et riante industrie. Et la vie de tous les jours n'en continuant pas moins, c'étaient les habitudes domestiques, privées, champêtres, urbaines, qu'ils s'appliquaient à peindre en dépit de tout, à travers tout, à l'exclusion de tout ce qui faisait alors l'émoi, l'angoisse, le patriotique effort et la grandeur de leur pays. Pas un trouble, pas une inquiétude dans

ce monde extraordinairement abrité, qu'on prendrait pour l'âge d'or de la Hollande, si l'histoire ne nous avertissait du contraire.

Les bois sont tranquilles, les routes sûres; les bateaux vont et viennent au cours des canaux; les fêtes champêtres n'ont pas cessé. On fume au seuil des cabarets, on danse au dedans, on chasse, on pêche et l'on se promène. De petites fumées silencieuses sortent du toit des métairies, où rien ne sent le danger. Les enfants vont à l'école, et, dans l'intérieur des habitations, c'est l'ordre, la paix, l'imperturbable sécurité des jours bénis. Les saisons se renouvellent, on patine sur les eaux où l'on naviguait, il y a du feu dans les âtres, les portes sont closes, les rideaux tirés : les duretés viennent du climat et non pas des hommes. C'est toujours le cours régulier des choses que rien ne dérange, et le fond permanent des petits faits journaliers avec lesquels on a tant de plaisir à composer de bons tableaux.

Quand un peintre habile aux scènes équestres nous montre par hasard une toile où des chevaux se chargent, où l'on se bat à coups de pistolet, de tromblon, d'épée, où l'on se piétine, où l'on s'égorge, où l'on s'extermine assez vivement, cela se passe en des lieux qui déplacent la guerre, dépaysent le danger; ces

tueries sentent la fantaisie anecdotique, et l'on ne voit pas que le peintre en soit lui-même grandement ému. Ce sont les Italiens, Berghem, Wouwerman, Lingelbach, les *pittoresques* peu véridiques, qui s'amusent par hasard à peindre ces choses-là. Où ont-ils vu des mêlées? En deçà ou au delà des monts?

Il y a du Salvator Rosa, moins le style, dans ces simulacres d'escarmouches ou de grandes batailles, dont on ne connaît ni la cause, ni le moment, ni le théâtre, ni bien nettement non plus les partis aux prises. Le titre même des tableaux indique assez la part qui doit être faite à l'imagination des peintres. Le musée de la Haye possède deux grandes pages fort belles et très-sanglantes, où les coups portent dru, où les blessures ne sont pas ménagées. L'une, celle de Berghem, un très-rare tableau, d'étonnante exécution, un tour de force par l'action, le tumulte, l'ordre admirable de l'effet et la perfection des détails, — une toile nullement historique, — porte pour titre : *Attaque d'un convoi dans un défilé de montagnes*. L'autre, un des plus vastes tableaux qu'ait signés Wouwerman, est intitulé *Grande Bataille*. Il rappelle le tableau de la Pinacothèque de Munich connu sous le nom de la *Bataille de Nordlingen ;* mais rien de plus formel en tout ceci, et la valeur historiquement nationale de cette

œuvre fort remarquable n'est pas mieux établie que la véracité du tableau de Berghem. Partout ailleurs ce sont des épisodes de brigandages ou des rencontres anonymes qui certainement ne manquaient pas chez eux, et que cependant ils ont tout l'air d'avoir peints de ouï-dire, pendant ou depuis leurs voyages dans les Apennins.

L'histoire hollandaise n'a donc marqué pour rien, ou si peu que ce n'est rien, dans la peinture de ces temps troublés, et ne paraît pas avoir agité une seule minute l'esprit des peintres.

Notez en outre que, même dans leur peinture proprement pittoresque et anecdotique, on n'aperçoit pas la moindre anecdote. Aucun sujet bien déterminé, pas une action qui exige une composition réfléchie, expressive, particulièrement significative; nulle invention, aucune scène qui tranche sur l'uniformité de cette existence des champs ou de la ville, plate, vulgaire, dénuée de recherches, de passions, on pourrait dire de sentiment. Boire, fumer, danser et caresser des servantes, ce n'est pas ce qu'on peut appeler un incident bien rare ou bien attachant. Traire des vaches, les mener boire, charger un chariot de foin, ce n'est pas non plus un accident notable dans la vie agricole.

On est toujours tenté de questionner ces peintres insouciants et flegmatiques, et de leur dire : Il n'y a donc rien de nouveau? rien dans vos étables, rien dans vos fermes, rien dans vos maisons? Il a fait grand vent, le vent n'a donc rien détruit? La foudre a grondé, la foudre n'a donc rien frappé, ni vos champs, ni vos bêtes, ni vos toitures, ni vos travailleurs? Les enfants naissent, il n'y a donc pas de fêtes? Ils meurent, il n'y a donc pas de deuils? Vous vous mariez, il n'y a donc pas de joies décentes? On ne pleure donc jamais chez vous? Vous avez tous été amoureux, comment le sait-on? Vous avez pâti, vous avez compati aux misères des autres; vous avez eu sous les yeux toutes les plaies, toutes les peines, toutes les calamités de la vie humaine : où découvre-t-on que vous ayez eu un jour de tendresse, de chagrin, de vraie pitié? Votre temps, comme tous les autres, a vu des querelles, des passions, des jalousies, des fraudes galantes, des duels : de tout cela, que nous montrez-vous? Pas mal de libertinage, des soûleries, des grossièretés, des paresses sordides, des gens qui s'embrassent comme s'ils se battaient, et par-ci par-là des coups de poing et des coups de sabot échangés dans les exaspérations du vin et de l'amour. Vous aimez les enfants : on les fesse, ils crient, font des mal-

propretés dans les coins, et voilà vos tableaux de famille.

Comparez les époques et les pays. Je ne parle pas de l'école allemande contemporaine ni de l'école anglaise, où tout est sujet, finesse, intention, comme dans le drame, la comédie, le vaudeville, où la peinture est trop imprégnée de littérature, puisqu'elle ne vit que de cela et qu'aux yeux de certaines gens même elle en meurt; mais prenez un livret d'exposition française, lisez les titres des tableaux, et jetez les yeux sur le catalogue des musées d'Amsterdam et de la Haye.

En France, toute toile qui n'a pas son titre et qui par conséquent ne contient pas un sujet risque fort de ne pas être comptée pour une œuvre ni conçue, ni sérieuse. Et cela n'est pas d'aujourd'hui; il y a cent ans que cela dure. Depuis le jour où Greuze imagina la peinture sentimentale, et, aux grands applaudissements de Diderot, conçut un tableau comme on conçoit une scène de théâtre et mit en peinture les drames bourgeois de la famille, à partir de ce jour-là que voyons-nous? La peinture de genre a-t-elle fait autre chose en France qu'inventer des scènes, compulser l'histoire, illustrer les littératures, peindre le passé, un peu le présent, fort peu la France contemporaine,

beaucoup les curiosités des mœurs ou des climats étrangers?

Il suffit de citer des noms pour faire revivre une longue série d'œuvres piquantes ou belles, éphémères ou toujours célèbres, signifiant toutes quelque chose, représentant toutes des faits ou des sentiments, exprimant des passions ou racontant des anecdotes, ayant toutes leur personnage principal et leur héros : Granet, Bonington, Léopold Robert, Delaroche, Ary Scheffer, Roqueplan, Decamps, Delacroix, et je m'arrête aux morts. Rappelez-vous les *François I*er, les *Charles-Quint*, le *Duc de Guise*, *Mignon*, les *Marguerite*, le *Lion amoureux*, le *Van Dyck à Londres;* toutes les pages empruntées à Gœthe, à Shakspeare, à Byron, à Walter Scott, à l'histoire de Venise, les *Hamlet*, les *Yorick*, les *Macbeth*, les *Méphistophélès*, les *Polonius*, les *Giaour*, les *Lara*, et *Gœtz de Berlichingen*, le *Prisonnier de Chillon*, *Ivanhoë*, *Quentin Durward*, l'*Évêque de Liége*, et puis les *Foscari*, *Marino Faliero*, et aussi la *Barque de Don Juan*, et encore l'*Histoire de Samson*, les *Cimbres*, précédant les curiosités orientales. Et depuis si nous dressions la liste des tableaux de genre qui nous ont, année par année, charmés, émus, frappés, depuis les *Scènes d'inquisition*, le *Colloque*

de Poissy, jusqu'au *Charles-Quint à Saint-Just*, — si nous relevions, dis-je, en ces trente dernières années ce que l'école française a produit de plus saillant et de plus honorable dans le genre, nous trouverions que l'élément dramatique, pathétique, romanesque, historique ou sentimental a contribué presque autant que le talent des peintres au succès de leurs ouvrages.

Apercevez-vous quelque chose de semblable en Hollande? Les livrets sont désespérants d'insignifiance et de vague : la *Fileuse au troupeau*, voilà à la Haye pour Karel Dujardin; pour Wouwerman, l'*Arrivée à l'hôtellerie*, *Halte de chasseurs*, *Manége de campagne*, le *Chariot* (un tableau célèbre), *un Camp*, le *Repos des chasseurs*, etc.; pour Berghem, *Chasse au sanglier*, *un Gué italien*, *Pastorale*, etc.; pour Metzu, ce sont le *Chasseur*, les *Amateurs de musique*; pour Terburg, la *Dépêche*, et ainsi de suite pour Gérard Dou, pour Ostade, pour Miéris, même pour Jean Steen, le plus éveillé de tous et le seul qui, par le sens profond ou grossier de ses anecdotes, soit un inventeur, un caricaturiste ingénieux, un humoriste de la famille d'Hogarth, et qui soit un littérateur, presque un auteur comique en ses facéties. Les plus belles œuvres se cachent sous des titres de même

platitude. Le si beau Metzu du musée Van der Hoop est appelé le *Cadeau du chasseur,* et personne ne se douterait que le *Repos près de la grange* désigne un incomparable Paul Potter, la perle de la galerie d'Aremberg. On sait ce que veut dire le *Taureau* de Paul Potter, la *Vache qui se mire* ou la *Vache...* encore plus célèbre de Saint-Pétersbourg. Quant à la *Leçon d'anatomie* et à la *Ronde de nuit,* on me permettra de penser que la signification du sujet n'est pas ce qui assure à ces deux œuvres l'immortalité qui leur est acquise.

On semble donc avoir tous les dons du cœur et de l'esprit, sensibilité, tendresses, sympathies généreuses pour les drames de l'histoire, expérience extrême de ceux de la vie, on est pathétique, émouvant, intéressant, imprévu, instructif, partout ailleurs que dans l'école hollandaise. Et l'école qui s'est le plus exclusivement occupée du monde réel semble celle de toutes qui en a le plus méconnu l'intérêt moral ; et encore celle de toutes qui s'est le plus passionnément vouée à l'étude du pittoresque semble moins qu'aucune autre en avoir aperçu les sources vives.

Quelle raison un peintre hollandais a-t-il de faire un tableau ? Aucune ; et remarquez qu'on ne la lui de-

mande jamais. Un paysan au nez aviné vous regarde avec son gros œil et vous rit à pleines dents en levant un broc : si la chose est bien peinte, elle a son prix Chez nous, quand le sujet s'absente, il faut du moins qu'un sentiment vif et vrai et que l'émotion saisissable du peintre y suppléent. Un paysage qui n'est pas teinté fortement aux couleurs d'un homme est une œuvre manquée. Nous ne savons pas, comme Ruysdael, faire un tableau de toute rareté avec une eau écumante qui se précipite entre des rochers bruns. Une bête au pâturage qui *n'a pas son idée,* comme les paysans disent de l'instinct des bêtes, est une chose à ne pas peindre.

Un peintre fort original de notre temps, une âme assez haute, un esprit triste, un cœur bon, une nature vraiment rurale, a dit sur la campagne et sur les campagnards, sur les duretés, les mélancolies et la noblesse de leurs travaux, des choses que jamais un Hollandais ne se serait avisé de trouver. Il les a dites en un langage un peu barbare et dans des formules où la pensée a plus de vigueur et de netteté que n'en avait la main. On lui a su un gré infini de ses tendances; on y a vu, dans la peinture française, comme la sensibilité d'un Burns moins habile à se faire comprendre. En fin de compte, a-t-il, ou non, fait et laissé de beaux

tableaux? Sa forme, sa langue, je veux dire cette enveloppe extérieure sans laquelle les œuvres de l'esprit ne sont ni ne vivent, a-t-elle les qualités qu'il faudrait pour le consacrer un beau peintre et le bien assurer qu'il vivra longtemps? C'est un penseur profond à côté de Paul Potter et de Cuyp; c'est un rêveur attachant quand on le compare à Terburg et à Metzu; il a je ne sais quoi d'incontestablement noble, lorsqu'on songe aux trivialités de Steen, d'Ostade ou de Brouwer; comme homme, il a de quoi les faire rougir tous : comme peintre, les vaut-il?

La conclusion? me direz-vous.

D'abord est-il bien nécessaire de conclure? La France a montré beaucoup de génie inventif, peu de facultés vraiment picturales. La Hollande n'a rien imaginé, elle a miraculeusement bien peint. Voilà certes une grande différence. S'ensuit-il qu'il faille absolument choisir entre des qualités qui s'opposent d'un peuple à l'autre, comme s'il y avait entre elles je ne sais quelle contradiction qui les rendraient inconciliables? Je n'en sais rien au juste. Jusqu'à présent la pensée n'a vraiment soutenu que les grandes œuvres plastiques. En se diminuant, pour entrer dans les œuvres d'ordre moyen, elle semble avoir perdu toute vertu.

La sensibilité en a sauvé quelques-unes, la curiosité en a gâté un grand nombre ; l'esprit les a toutes perdues.

Est-ce la conclusion qu'il faut tirer des observations qui précèdent? Certainement on en trouverait une autre; pour aujourd'hui je ne l'aperçois pas.

V

Avec la *Leçon d'anatomie* et la *Ronde de nuit*, le *Taureau* de Paul Potter est ce qu'il y a de plus célèbre en Hollande. Le musée de la Haye lui doit une bonne part de la curiosité dont il est l'objet. Ce n'est pas la plus vaste des toiles de Paul Potter; mais c'est du moins la seule de ses grandes toiles qui mérite une attention sérieuse. La *Chasse à l'ours* du musée d'Amsterdam, à la supposer authentique, même en la dégageant des repeints qui la défigurent, n'a jamais été qu'une extravagance de jeune homme, la plus grosse erreur qu'il ait commise. Le *Taureau* n'a pas de prix. En l'estimant d'après la valeur actuelle des œuvres de Paul Potter, personne ne doute que, mis en vente, il n'atteignît aux enchères de l'Europe un prix fabuleux. Est-ce donc un beau tableau? Nullement. Mérite-t-il l'importance qu'on y attache? Sans contredit. Paul Potter est donc un très-grand peintre? Très-grand. S'ensuit-il qu'il peigne aussi bien qu'on le suppose?

Pas précisément. Il y a là un malentendu qu'il est bon de faire disparaître.

Le jour où s'ouvriraient les enchères fictives dont je parle, et par conséquent où l'on aurait le droit de discuter sans nul égard les mérites de cette œuvre fameuse, si quelqu'un se risquait à faire entendre la vérité, il pourrait dire à peu près ce qui suit :

« La réputation du tableau est à la fois très-surfaite et très-légitime : elle tient à un équivoque. On le considère comme une page de peinture hors ligne, et c'est une erreur. On croit y voir un exemple à suivre, un modèle à copier où des générations ignorantes peuvent apprendre les secrets techniques de leur art. En cela, on se trompe encore et du tout au tout. L'œuvre est laide et n'est pas conçue, la peinture est monotone, épaisse, lourde, blafarde et sèche. L'ordonnance est des plus pauvres. L'unité manque à ce tableau qui commence on ne sait où, ne finit pas, reçoit la lumière sans être éclairé, la distribue à tort et à travers, échappe de partout et sort du cadre, tant il semble peint à fleur de toile. Il est trop plein sans être occupé. Ni les lignes, ni la couleur, ni la distribution de l'effet, ne lui donnent ces conditions premières d'existence, indispensables à toute œuvre un peu ordonnée. Par leur taille, les animaux sont ridicules. La vache fauve à tête blanche est

construite avec une matière dure. La brebis et le bélier sont moulés dans le plâtre. Quant au berger, personne ne le défend. Deux seules parties de ce tableau semblent faites pour s'entendre, le grand ciel et le vaste taureau. Le nuage est bien à sa place : il s'éclaire où il faut et se colore de même où il convient d'après les besoins de l'objet principal, dont il a pour but d'accompagner ou de faire valoir les reliefs. Par une sage entente de la loi des contrastes, le peintre a bien dégradé les couleurs claires et les nuances foncées de l'animal. La partie la plus sombre s'oppose à la partie claire du ciel, et ce qu'il y a de plus énergique et de plus fouillé dans la bête à ce qu'il y a de plus limpide dans l'atmosphère ; mais c'est à peine un mérite, étant donnée la simplicité du problème. Le reste est un hors-d'œuvre qu'on pourrait couper sans regret, au seul avantage du tableau. »

Ce serait là de la critique brutale, mais exacte. Et cependant l'opinion, moins pointilleuse ou plus clairvoyante, dirait que la signature vaut bien le prix.

L'opinion ne s'égare jamais tout à fait. Par des chemins incertains, souvent pas les mieux choisis, elle arrive en définitive à l'expression d'un sentiment vrai. Quand elle se donne à quelqu'un, les motifs en vertu desquels elle se donne ne sont pas toujours les meil-

leurs, mais toujours il se trouve d'autres bonnes raisons en vertu desquelles elle a bien fait de se donner. Elle se méprend sur les titres, quelquefois elle prend les défauts pour les qualités ; elle prise un homme pour sa manière de faire, et c'est là le moindre de ses mérites ; elle croit qu'un peintre peint bien quand il peint mal et parce qu'il peint avec minutie. Ce qui émerveille en Paul Potter, c'est l'imitation des objets poussée jusqu'au travers. On ignore ou l'on ne remarque pas qu'en pareil cas l'âme du peintre vaut mieux que l'œuvre et que la manière de sentir est infiniment supérieure au résultat.

Quand il peignit le *Taureau* en 1647, Paul Potter n'avait pas vingt-trois ans. C'était un tout jeune homme ; d'après ce que le commun des hommes est à vingt-trois ans, c'était un enfant. A quelle école appartenait-il ? A aucune. Avait-il eu des maîtres ? On ne lui connaît d'autres professeurs que son père Pieter Simonsz Potter, peintre obscur, et Jacob de Weth (de Harlem), qui n'était pas de force, lui non plus, à agir sur un élève, soit en bien, soit en mal. Paul Potter ne trouva donc autour de son berceau, ensuite dans l'atelier de son second maître, que de naïfs conseils et pas de doctrines ; par extraordinaire, l'élève ne demandait pas davantage. Jusqu'en 1647, Paul Potter vécut entre Amsterdam et

Harlem, c'est-à-dire entre Frans Hals et Rembrandt, dans le foyer d'art le plus actif, le plus remuant, le plus riche en maîtres célèbres que le monde ait jamais connu, sauf en Italie un siècle auparavant. Les professeurs ne manquaient pas ; il n'avait que l'embarras du choix. Wynants avait quarante-six ans, Cuyp quarante-deux ans, Terburg trente-neuf, Ostade trente-sept, Metzu trente-deux, Wouwerman vingt-sept, Berghem, à peu près de son âge, avait vingt-trois ans. Plusieurs même, parmi les plus jeunes, étaient membres de la confrérie de Saint-Luc. Enfin le plus grand de tous, le plus illustre, Rembrandt, avait déjà produit la *Ronde de nuit*, et c'était un maître qui pouvait tenter.

Que devint Paul Potter? Comment s'isola-t-il au cœur de cette fourmillante et riche école, où l'habileté pratique était extrême, le talent universel, la manière de rendre un peu semblable, et cependant, chose exquise en ces beaux moments, la manière de sentir très-personnelle? Eut-il des condisciples? On ne le voit pas. Ses amis, on les ignore. Il naît, c'est tout au plus si l'on sait avec exactitude en quelle année. Il se révèle de bonne heure, à quatorze ans signe une eau-forte charmante ; à vingt-deux, ignorant sur bien des points, il est sur d'autres d'une maturité sans exemple. Il travaille et produit œuvres sur œuvres ; il en fait

d'admirables. Il les accumule en quelques années avec hâte, avec abondance, comme si la mort le talonnait, et cependant avec une application et une patience qui font que ce prodigieux travail est un miracle. Il se mariait, jeune pour un autre, bien tard pour lui, car c'était le 3 juillet 1650; et le 4 août 1654, quatre ans après, la mort le prenait ayant toute sa gloire, mais avant qu'il ne sût tout son métier. Quoi de plus simple, de plus court, de plus accompli? Du génie et pas de leçons, de fortes études, un produit ingénu et savant de vue attentive et de réflexion; ajoutez à cela un grand charme naturel, la douceur d'un esprit qui médite, l'application d'une conscience chargée de scrupules, la tristesse inséparable d'un labeur solitaire et peut-être la mélancolie propre aux êtres mal portants, et vous aurez à peu près tout Paul Potter.

A ce titre, le charme excepté, le *Taureau* de la Haye le représente à merveille. C'est une grande *étude*, trop grande au point de vue du bon sens, pas trop pour les recherches dont elle fut l'objet et pour l'enseignement que le peintre en tira.

Songez que Paul Potter, à le comparer à ses brillants contemporains, ignorait toutes les habiletés du métier : je ne parle pas des rouèries dont sa candeur ne s'est jamais doutée. Il étudiait spécialement des

formes et des aspects en leur absolue simplicité. Le
moindre artifice était un embarras qui l'eût gêné parce
qu'il eût altéré la claire vue des choses. Un grand tau-
reau dans une vaste plaine, un grand ciel et pour ainsi
dire pas d'horizon, quelle meilleure occasion pour un
étudiant d'apprendre une fois pour toutes une foule de
choses fort difficiles et de les savoir, comme on dit,
par compas et par mesure? Le mouvement est simple,
il n'en fallait pas; le geste est vrai, la tête admirable-
ment vivante. La bête a son âge, son type, son carac-
tère, son tempérament, sa longueur, sa hauteur, ses
attaches, ses os, ses muscles, son poil rude ou lisse,
bourru ou frisé, sa peau flottante ou tendue, — le tout
à la perfection. La tête, l'œil, l'encolure, l'avant-train,
sont, au point de vue de l'observation naïve et forte,
un morceau très-rare, peut-être bien sans pareil. Je ne
dis pas que la matière soit belle, ni que la couleur en
soit bien choisie; matière et couleur sont ici subor-
données trop visiblement à des préoccupations de
formes pour qu'on puisse exiger beaucoup sous ce rap-
port quand le dessinateur a tout ou presque tout donné
sous un autre. Il y a plus, le ton même et le travail de
ces parties violemment observées arrivent à rendre la
nature telle qu'elle est vraiment, dans son relief, ses
nuances, sa puissance, presque jusque dans ses mys-

tères. Il n'est pas possible de viser un but plus circonscrit, mais plus formel, et de l'atteindre avec plus de succès. On dit le *Taureau* de Paul Potter, ce n'est point assez, je vous l'affirme : on pourrait dire le *Taureau*, et ce serait à mon sens le plus grand éloge qu'on pût faire de cette œuvre médiocre en ses parties faibles, et cependant si décisive.

Presque tous les tableaux de Paul Potter en sont là. Dans la plupart, il s'est proposé d'étudier quelque accident physionomique de la nature ou quelque partie nouvelle de son art, et vous pouvez être certain qu'il est arrivé ce jour-là à savoir et à rendre instantanément ce qu'il apprenait. La *Prairie* du Louvre, dont le morceau principal, le bœuf gris-roux, est la reproduction d'une étude qui devait lui servir bien des fois, est de même un tableau faible ou un tableau très-fort, suivant qu'on le prend pour la page d'un maître ou pour le magnifique exercice d'un écolier. La *Prairie avec bestiaux* du musée de la Haye, les *Bergers et leur troupeau*, l'*Orphée charmant les animaux*, du musée d'Amsterdam, sont, chacun dans son genre, une occasion d'études, un prétexte à études, et non pas, comme on serait tenté de le croire, une de ces conceptions où l'imagination joue le moindre rôle. Ce sont des animaux examinés de près, groupés sans beaucoup d'art,

dessinés en des attitudes simples ou dans des raccourcis difficiles, jamais dans un effet bien compliqué ni bien piquant.

Le travail est maigre, hésitant, quelquefois pénible. La touche est un peu enfantine. L'œil de Paul Potter, d'une exactitude singulière et d'une pénétration que rien ne fatigue, détaille, scrute, exprime à l'excès, ne se noie jamais, mais ne s'arrête jamais. Paul Potter ignore l'art des sacrifices, il en est encore à ne pas savoir qu'il faut quelquefois sous-entendre et résumer. Vous connaissez l'insistance de sa brosse et la broderie désespérante dont il se sert pour rendre les feuillages compactes et l'herbe drue des prairies. Son talent de peintre est sorti de son talent de graveur. Jusqu'à la fin de sa vie, dans ses œuvres les plus parfaites, il n'a pas cessé de peindre comme on burine. L'outil devient plus souple, se prête à d'autres emplois; sous la peinture la plus épaisse on continue de sentir la pointe fine, l'entaille aiguë, le trait mordant. Ce n'est que graduellement, avec effort, par une éducation successive et toute personnelle, qu'il arrive à manier sa palette comme tout le monde : dès qu'il y parvient, il est supérieur.

On peut, en choisissant quelques-uns de ses tableaux dans les dates comprises entre 1647 et 1652, suivre le mouvement de son esprit, le sens de ses études, la

nature de ses recherches, et, à une heure dite, la préoccupation presque exclusive dans laquelle il se plongeait. On verrait ainsi le peintre se dégager peu à peu du dessinateur, la couleur se déterminer, la palette prendre une organisation plus savante, enfin le clair-obscur y naître de lui-même et comme une découverte dont cet innocent esprit ne serait redevable à personne.

Cette nombreuse ménagerie réunie autour d'un charmeur en pourpoint et en bottes, qui joue du luth et qu'on appelle *Orphée,* est l'ingénieux effort d'un jeune homme étranger à tous les secrets de son école, et qui étudie sur des pelages de bêtes les effets variés de la demi-teinte. C'est faible et savant; l'observation est juste, le faire timide, la visée charmante.

Dans la *Prairie avec bestiaux,* le résultat est encore meilleur; l'enveloppe est excellente, le métier seul a persisté dans son enfantine égalité.

La *Vache qui se mire* est une étude de lumière, de pleine lumière, faite vers le milieu d'un beau jour d'été. C'est un tableau fort célèbre, et vous pouvez m'en croire, extrêmement faible, décousu, compliqué d'une lumière jaunâtre, qui, pour être étudié avec une patience inouïe, n'en a ni plus d'intérêt ni plus de vérité, plein d'incertitude en son effet, d'une application qui trahit la peine. J'omettrais ce devoir de classe, un

des moins réussis qu'il ait traités, si, même en cet infructueux effort, on ne reconnaissait l'admirable sincérité d'un esprit qui cherche, ne sait pas tout, veut tout savoir, et s'acharne d'autant plus que les jours lui sont comptés.

En revanche, sans m'écarter du Louvre et des Pays-Bas, je vous citerai deux tableaux de Paul Potter qui sont d'un peintre consommé et qui décidément aussi sont des œuvres dans la plus haute et dans la plus rare acception du mot ; — et, chose remarquable, l'un est de 1647, l'année même où il signa le *Taureau*.

Je veux parler de la *Petite Auberge* du Louvre, cataloguée sous ce titre : *Chevaux à la porte d'une chaumière* (n° 399). C'est un effet de soir. Deux chevaux dételés, mais harnachés, sont arrêtés devant une auge; l'un est bai, l'autre blanc; le blanc est exténué. Le charretier vient de puiser de l'eau à la rivière; il remonte la berge un bras en l'air, de l'autre tenant un seau, et se détache en silhouette douce sur un ciel où le soleil couché envoie des lueurs. C'est unique par le sentiment, par le dessin, par le mystère de l'effet, par la beauté du ton, par la délicieuse et spirituelle intimité du travail.

L'autre de 1653, l'année qui précéda la mort de Paul Potter, est un merveilleux chef-d'œuvre à tous les

points de vue : arrangement, taches pittoresques, savoir acquis, naïveté persistante, fermeté du dessin, force dans le travail, netteté de l'œil, charme de la main. La galerie d'Arenberg, qui possède cet estimable bijou, ne contient rien de plus précieux. Ces deux morceaux incomparables prouveraient, à ne regarder qu'eux, ce que Paul Potter entendait faire, ce qu'il aurait fait certainement avec plus d'ampleur, s'il en avait eu le temps.

Ainsi voilà qui est dit, ce que Paul Potter avait acquis d'expérience, il ne le devait qu'à lui-même. Il apprenait de jour en jour, tous les jours; la fin arriva, ne l'oublions pas, avant qu'il eût fini d'apprendre. De même qu'il n'avait pas eu de maîtres, il n'eut pas d'élèves. Sa vie fut trop courte pour contenir encore un enseignement. D'ailleurs qu'aurait-il enseigné? La manière de dessiner? C'est un art qui se recommande et ne s'enseigne guère. L'ordonnance et la science des effets? Il s'en doutait à peine en ses derniers jours. Le clair-obscur? On le professait dans tous les ateliers d'Amsterdam beaucoup mieux qu'il ne le pratiquait lui-même, car c'était une chose, je vous l'ai dit, que la vue des campagnes hollandaises ne lui avait révélée qu'à la longue et rarement. L'art de composer une palette? On voit la peine qu'il eut à se rendre maître de la sienne. Et quant à l'habileté pratique, il n'était pas plus fait pour

la recommander que ses œuvres n'étaient faites pour en donner la preuve.

Paul Potter peignit de beaux tableaux qui ne furent pas tous de beaux modèles. Il donna plutôt de bons exemples, et toute sa vie ne fut qu'un excellent conseil.

Plus qu'aucun peintre en cette école honnête il parla de naïveté, de patience, de circonspection, d'amour persévérant pour le vrai. Ces préceptes étaient peut-être les seuls qu'il eût reçus : à coup sûr c'étaient les seuls qu'il pût transmettre. Toute son originalité lui vient de là, sa grandeur aussi.

Un vif penchant pour la vie champêtre, une âme bien ouverte, tranquille, sans nul orage, pas de nerfs, une sensibilité profonde et saine, un œil admirable, le sens des mesures, le goût des choses nettes, bien établies, du savant équilibre dans les formes, de l'exact rapport entre les volumes, l'instinct des anatomies, enfin un constructeur de premier ordre ; en tout, cette vertu qu'un maître de nos jours appelait la *probité du talent ;* une préférence native pour le dessin, mais un tel appétit du parfait que plus tard il se réservait de bien peindre et que déjà il lui arrivait de peindre excellemment ; une étonnante division dans le travail, un imperturbable sang-froid dans l'effort, une nature exquise, à en juger par son triste et souffrant visage, —

tel était ce jeune homme, unique à son moment, toujours unique quoi qu'il arrive, et tel il apparaît depuis ses tâtonnements jusqu'en ses chefs-d'œuvre.

Quelle rareté de surprendre un génie, quelquefois sans talent! et quel bonheur d'admirer à ce point un ingénu qui n'avait pour lui qu'une heureuse naissance, l'amour du vrai et la passion du mieux!

VI

Quand on n'a pas visité la Hollande et qu'on connait le Louvre, est-il possible de se faire une idée juste de l'art hollandais? Très-certainement. Sauf quelques rares lacunes, tel peintre qui nous manque presque absolument, tel autre dont nous n'avons pas le dernier mot, et la liste en serait courte, le Louvre nous offre sur l'ensemble de l'école, sur son esprit, son caractère, ses perfections, sur la diversité des genres, un seul excepté, — les tableaux de *corporations* ou de *régents,* — un aperçu historique à peu près décisif et par conséquent un fonds d'études inépuisable.

Harlem possède en propre un peintre dont nous ne connaissions que le nom, avant qu'il nous fût révélé très-récemment par une faveur bruyante et fort méritée. Cet homme est Frans Hals, et l'enthousiasme tardif dont il est l'objet ne se comprenait guère hors de Harlem et d'Amsterdam.

Jean Steen ne nous est pas beaucoup plus familier.

C'est un esprit peu attrayant qu'il faut fréquenter chez lui, cultiver de près, avec lequel il importe de converser souvent pour n'être pas trop choqué par ses bruyantes saillies et par ses licences, — moins éventé qu'il n'en a l'air, moins grossier qu'on ne le croirait, très-inégal, parce qu'il peint à tort et à travers, après boire comme avant. Somme toute, il est bon de savoir ce que vaut Jean Steen quand il est à jeun, et le Louvre ne donne qu'une idée très-imparfaite de sa tempérance et de son grand talent.

Van der Meer est presque inédit en France, et comme il a des côtés d'observateur assez étranges même en son pays, le voyage ne serait pas inutile si l'on tenait à se bien renseigner sur cette particularité de l'art hollandais. A part ces découvertes et quelques autres de peu de prix, il n'en reste pas à faire de notables en dehors du Louvre et de ses annexes, j'entends par là certaines collections françaises qui ont la valeur d'un musée par le choix des noms et la beauté des exemplaires. On dirait que Ruysdael a peint pour la France, tant ses œuvres y sont nombreuses, tant il est visible aujourd'hui qu'on le goûte et qu'on le respecte. Pour deviner le génie natif de Paul Potter ou la puissance expansive de Cuyp, il faudrait peut-être quelque effort d'induction; mais on y arriverait. Hobbema aurait

pu se borner à peindre le *Moulin* du Louvre ; il gagnerait certainement à n'être connu que par cette page maîtresse. Quant à Metzu, Terburg, aux deux Ostade, surtout à Pierre de Hooch, on pourrait presque les voir à Paris et s'en tenir là.

Aussi ai-je cru longtemps, et c'est une opinion qui se confirme ici, que quelqu'un nous rendrait un grand service en écrivant un voyage autour du Louvre, moins encore, un voyage autour du Salon carré, moins encore, un simple voyage autour de quelques tableaux, parmi lesquels on choisirait, je suppose, la *Visite* de Metzu, le *Militaire* et la *Jeune Femme* de Terburg et l'*Intérieur hollandais* de Pierre de Hooch.

Assurément ce serait, sans aller bien loin, une exploration originale et aujourd'hui de grand enseignement. Un critique éclairé qui se chargerait de nous révéler tout ce que renferment ces trois tableaux nous étonnerait beaucoup, je crois, par l'abondance et la nouveauté des aperçus. On se convaincrait que l'œuvre d'art la plus modeste peut servir de texte à de longues analyses, que l'étude est un travail en profondeur plutôt qu'en étendue, qu'il n'est pas nécessaire d'en élargir les limites pour en accroître la force pénétrante, et qu'il y a de très-grandes lois dans un petit objet.

Qui donc a jamais défini dans son intimité la manière

de ces trois peintres, les meilleurs, les plus savants dessinateurs de l'école, du moins en fait de figures? Le *Lansquenet* de Terburg par exemple, ce gros homme en harnais de guerre, avec sa cuirasse, son pourpoint de buffle, sa grande épée, ses bottes à entonnoir, son feutre posé par terre, sa grosse face enluminée, mal rasée, un peu suante, avec ses cheveux gras, ses petits yeux humides et sa large main, potelée et sensuelle, dans laquelle il offre des pièces d'or et dont le geste nous éclaire assez sur les sentiments du personnage et sur l'objet de sa visite, — cette figure, un des plus beaux morceaux hollandais que nous possédions au Louvre, qu'en savons-nous? On a bien dit qu'elle était peinte au naturel, que l'expression était des plus vraies, et que la peinture en était excellente. Excellente est peu concluant, il faut en convenir, lorsqu'il s'agit de nous apprendre le pourquoi des choses. Pourquoi excellente? Est-ce parce que la nature y est imitée de telle façon qu'on croit la prendre sur le fait? est-ce parce qu'aucun détail n'est omis? est-ce parce que la peinture en est lisse, simple, propre, limpide, aimable à regarder, facile à saisir, et qu'elle ne pèche en aucun point ni par la minutie, ni par le négligé? Comment se fait-il que depuis qu'on s'exerce à peindre des figures costumées dans leur ac-

ception familière, dans une attitude posée, et certainement posant devant le peintre, on n'ait jamais ni dessiné, ni modelé, ni peint comme cela?

Le dessin, où l'apercevez-vous, sinon dans le résultat, qui est tout à fait extraordinaire de naturel, de justesse, d'ampleur, de finesse et de réalité sans excès? Saisissez-vous un trait, un contour, un accent, un point de repère, qui sentent le jalon, la mesure prise? Ces épaules fuyantes en leur perspective et dans leur courbe, ce long bras posé sur la cuisse, si parfaitement dans sa manche; ce gros corps rebondi, sanglé haut, si exact dans son épaisseur, si flottant dans ses limites extérieures; ces deux mains souples qui, grandies à l'échelle de la nature, auraient l'étonnante apparence d'un moulage, — ne trouvez-vous pas que tout cela est coulé d'un jet dans un moule qui ne ressemble guère aux accents anguleux, craintifs ou présomptueux, incertains ou géométriques, dans lesquels s'enferme ordinairement le dessin moderne?

Notre temps s'honore avec raison de compter des observateurs émérites qui dessinent fortement, finement et bien. J'en citerai un qui, physionomiquement, dessine une attitude, un mouvement, un geste, une main dans ses plans, ses phalanges, son action, ses contractions,

de telle manière que, pour ce seul mérite, et il en a de plus grands, il serait un maître incontesté dans dans notre école actuelle. Comparez, je vous prie, sa pointe aiguë, spirituelle, expressive, énergique, au dessin presque impersonnel de Terburg. Ici vous apercevrez des formules, une science qui se possède, un savoir acquis qui vient en aide à l'examen, le soutient, au besoin y suppléerait, et qui, pour ainsi dire, dicte à l'œil ce qu'il doit voir, à l'esprit ce qu'il doit sentir. Là, rien de semblable : un art qui se plie au caractère des choses, un savoir qui s'oublie devant les particularités de la vie, rien de préconçu, rien qui précède la naïve, forte et sensible observation de ce qui est; en sorte qu'on pourrait dire que le peintre éminent dont je parle *a un dessin*, tandis qu'il est impossible d'apercevoir du premier coup quel est celui de Terburg, de Metzu, de Pierre de Hooch.

Allez de l'un à l'autre. Après avoir examiné le galant soudard de Terburg, passez à ce personnage maigre, un peu gourmé, d'un autre monde et déjà d'une autre époque, qui se présente avec quelque cérémonie, debout et saluant comme un homme de qualité cette fine personne aux bras fluets, aux mains nerveuses, qui le reçoit chez elle et n'y voit pas de mal. — Puis, arrêtez-vous devant l'*Intérieur* de Pierre de

Hooch ; entrez dans ce tableau profond, étouffé, si bien clos, où le jour est si tamisé, où il y a du feu, du silence, un aimable bien-être, un joli mystère, et regardez près de la femme aux yeux luisants, aux lèvres rouges, aux dents friandes, ce grand garçon, un peu benêt, qui fait penser à Molière, un fils émancipé de M. Diafoirus, tout droit sur ses jambes en fuseaux, tout gauche en ses grands habits roides, tout singulier avec sa rapière, si maladroit dans ses faux aplombs, si bien à ce qu'il fait, si merveilleusement créé qu'on ne l'oublie plus. Là encore c'est la même science cachée, le même dessin anonyme, le même et incompréhensible mélange de nature et d'art. Pas l'ombre de parti pris dans cette expression des choses si ingénument sincère que la formule en devient insaisissable, pas de *chic,* ce qui veut dire, en termes d'atelier, nulles mauvaises habitudes, nulle ignorance affectant des airs capables, et pas de manie.

Faites un essai, si vous savez tenir un crayon ; copiez le trait de ces trois figures, essayez de les *mettre en place,* proposez-vous cet exercice difficile de faire de cette peinture indéchiffrable un extrait qui en soit le dessin. Essayez de même avec les dessinateurs modernes, et peut-être, sans autre avertissement, découvrirez-vous vous-même, en réussissant avec les mo-

dernes, en échouant avec les anciens, qu'il y a tout un abime d'art entre eux.

Le même étonnement vous saisit quand on étudie les autres parties de cet art exemplaire. La couleur, le clair-obscur, le modelé des surfaces pleines, le jeu de l'air ambiant, enfin la facture, c'est-à dire les opérations de la main, tout est perfection et mystère.

A ne prendre l'exécution que par sa superficie, trouvez-vous qu'elle ressemble à ce qu'on a fait depuis? et jugez-vous que notre manière de peindre soit en progrès ou en retard sur celle-là? De nos jours, est-ce à moi de le dire? de deux choses l'une, ou l'on peint avec soin, et l'on ne peint pas toujours très-bien, ou l'on y met plus de malice, et l'on ne peint guère. C'est lourd et sommaire, spirituel et négligé, sensible et fort esquivé, ou bien c'est consciencieux, expliqué partout, rendu selon les lois de l'imitation, et personne, pas même ceux qui la pratiquent, n'oserait déclarer que cette peinture, pour être plus scrupuleuse, en est plus parfaite. Chacun se fait un métier selon son goût, son degré d'ignorance ou d'éducation, la lourdeur ou la subtilité de sa nature, selon sa complexion morale et physique, selon son sang, selon ses nerfs. Nous avons des exécutions lymphatiques, nerveuses, robustes, débiles, fougueuses ou ordonnées, impertinentes ou

timides, seulement sages, dont on dit qu'elles sont ennuyeuses, exclusivement sensibles, dont on dit qu'elles n'ont pas de fonds. Bref, autant d'individus, autant de styles et de formules, quant au dessin, quant à la couleur et quant à l'expression de tout le reste par l'action de la main.

On discute avec quelque vivacité pour savoir lequel a raison de ces exécutants si divers. En toute conscience, personne n'a précisément tort, mais les faits témoignent que personne n'a pleinement raison.

La vérité qui nous mettrait tous d'accord reste à démontrer; elle consisterait à établir : qu'il y a dans la peinture un métier qui s'apprend et par conséquent peut et doit être enseigné, une méthode élémentaire qui également peut et doit être transmise, — que ce métier et cette méthode sont aussi nécessaires en peinture que l'art de bien dire et de bien écrire pour ceux qui se servent de la parole ou de la plume, — qu'il n'y a nul inconvénient à ce que ces éléments nous soient communs, — que prétendre se distinguer par l'habit quand on ne se distingue en rien par la personne est une pauvre et vaine façon de prouver qu'on est quelqu'un. Jadis c'était tout le contraire, et la preuve en est dans la parfaite unité des écoles, où le même air de famille appartenait à des personnalités si distinctes et

si hautes. Eh bien, cet air de famille leur venait d'une éducation simple, uniforme, bien entendue et, comme on le voit, grandement salutaire. Or, cette éducation, dont nous n'avons pas conservé une seule trace, quelle était-elle?

Voilà ce que je voudrais qu'on enseignât et ce que je n'ai jamais entendu dire ni dans une chaire, ni dans un livre, ni dans un cours d'esthétique, ni dans les leçons orales. Ce serait un enseignement professionnel de plus à une époque où presque tous les enseignements professionnels nous sont donnés, excepté celui-là.

Ne nous fatiguons pas d'étudier ensemble ces beaux modèles. Regardez ces chairs, ces têtes, ces mains, ces gorges nues : rendez-vous compte de leur souplesse, de leur plénitude, de leur coloris si vrai, presque sans couleur, de leur tissu compacte et si mince, si dense et cependant si peu chargé. Examinez de même les ajustements, les satins, les fourrures, les draps, les velours, les soies, les feutres, les plumes, les épées, les ors, les broderies, les tapis, les fonds, les lits à tentures, les parquets si parfaitement unis, si parfaitement solides. Voyez comme tout est pareil chez Terburg et chez Pierre de Hooch, et cependant comme tout diffère, comme la main agit de même, comme le coloris a les mêmes éléments, et

cependant comme ici le sujet est enveloppé, fuyant, voilé, profond, comme la demi-teinte transforme, assombrit, éloigne toutes les parties de cette toile admirable, comme elle donne aux choses leur mystère, leur esprit, un sens encore plus saisissable, une intimité plus chaude et plus invitante, — tandis que chez Terburg les choses se passent avec moins de cachotterie ; la vraie lumière est partout, le lit est à peine dissimulé par la couleur sombre des tentures, le modelé est dans son naturel, ferme, plein, nuancé de tons simples, peu transformés, seulement choisis, de sorte que couleur, facture, évidence du ton, évidence de la forme, évidence du fait, tout est d'accord pour exprimer qu'avec de tels personnages il ne doit y avoir ni détours, ni circonlocutions, ni demi-teintes. Et considérez que chez Pierre de Hooch comme chez Metzu, chez le plus renfermé comme chez le plus communicatif de ces trois peintres fameux, vous distinguerez toujours une part de sentiment qui leur est propre et qui est leur secret, une part de méthode et d'éducation reçue qui leur est commune et qui est le secret de l'école.

Trouvez-vous qu'ils colorent bien tout en colorant l'un plutôt en gris, l'autre plutôt en brun ou en or sombre? Et jugez-vous que leur coloris n'a pas plus

d'éclat que le nôtre tout en étant plus sourd, plus de richesse tout en étant plus neutre, plus de puissance et de beaucoup tout en contenant moins de forces visibles?

Quand par hasard vous apercevez dans une collection ancienne un tableau de genre moderne, fût-il des meilleurs et sous tous les rapports des plus fortement conçus, passez-moi le mot, c'est quelque chose comme une *image,* c'est-à-dire une peinture qui fait effort pour être colorée et qui ne l'est point assez, pour être peinte et qui s'évapore, pour être consistante et qui n'y parvient pas toujours ni par sa lourdeur quand elle est épaisse, ni par l'émail de ses surfaces lorsque par hasard elle est mince. A quoi cela tient-il? car il y a de quoi consterner les hommes d'instinct, de sens et de talent qui peuvent être frappés de ces différences?

Sommes-nous beaucoup moins doués? Peut-être. Moins chercheurs? Tout au contraire. Nous sommes surtout moins bien élevés.

Supposons que, par un miracle qui n'est pas assez demandé et qui, fût-il imploré comme il devrait l'être, ne s'accomplira probablement jamais en France, un Metzu ou un Pierre de Hooch ressuscite au milieu de nous, quelle semence il jetterait dans les ateliers et

quel généreux et riche terrain il trouverait pour y faire éclore de bons peintres et de belles œuvres! Notre ignorance est donc extrême. On dirait que l'art de peindre est depuis longtemps un secret perdu et que les derniers maîtres tout à fait expérimentés qui le pratiquèrent en ont emporté la clef avec eux. Il nous la faudrait, on la demande, personne ne l'a plus; on la cherche, elle est introuvable. Il en résulte que l'individualisme des méthodes n'est à vrai dire que l'effort de chacun pour imaginer ce qu'il n'a point appris; que dans certaines habiletés pratiques on sent les laborieux expédients d'un esprit en peine ; et que presque toujours la soi-disant originalité des procédés modernes cache au fond d'incurables malaises. Voulez-vous avoir une idée des investigations de ceux qui cherchent et des vérités que nous mettons au jour après de longs efforts? Je n'en donnerai qu'un exemple.

Notre art pittoresque, genre historique, genre, paysage, nature morte, s'est compliqué depuis quelque temps d'une question fort à la mode et qui mérite en effet de nous occuper, car elle a pour but de rendre à la peinture un de ses moyens d'expression les plus délicats et les plus nécessaires. Je veux parler de ce qu'on est convenu d'appeler les *valeurs*.

On entend par ce mot d'origine assez vague, de

sens obscur, la quantité de clair ou de sombre qui se trouve contenue dans un ton. Exprimée par le dessin et par la gravure, la nuance est facile à saisir : tel noir aura, par rapport au papier qui représente l'unité de clair, plus de valeur que tel gris. Exprimée par la couleur, c'est une abstraction non moins positive, mais moins aisée à définir. Grâce à une série d'observations d'ailleurs peu profondes et par une opération analytique qui serait familière à des chimistes, on dégage d'une couleur donnée cet élément de clair ou d'obscur qui se combine avec son principe colorant, et scientifiquement on arrive à considérer un ton sous le double aspect de la couleur et de la valeur, de sorte qu'il y a dans un violet, par exemple, non-seulement à estimer la quantité de rouge et de bleu qui peut en multiplier les nuances à l'infini, mais à tenir compte aussi de la quantité de clarté ou de force qui le rapproche soit de l'unité claire, soit de l'unité sombre.

L'intérêt de cet examen est celui-ci : une couleur n'existe pas en soi, puisqu'elle est, comme on le sait, modifiée par l'influence d'une couleur voisine. A plus forte raison n'a-t-elle en soi ni vertu ni beauté. Sa qualité lui vient de son entourage, ce qu'on appelle aussi ses complémentaires. On peut ainsi, par des contrastes et des rapprochements favorables, lui donner

des acceptions très-diverses. Bien colorer, je le dirai plus expressément ailleurs, c'est ou connaître ou bien sentir d'instinct la nécessité de ces rapprochements; mais bien colorer, c'est en outre et surtout savoir habilement rapprocher les valeurs des tons. Si vous ôtiez d'un Véronèse, d'un Titien, d'un Rubens, ce juste rapport des valeurs dans leur coloris, vous n'auriez plus qu'un coloriage discordant, sans force, sans délicatesse et sans rareté. A mesure que le principe colorant diminue dans un ton, l'élément valeur y prédomine. S'il arrive, comme dans les demi-teintes où toute couleur pâlit, comme dans les tableaux de clair-obscur outré où toute nuance s'évanouit, comme dans Rembrandt par exemple, où quelquefois tout est monochrome, s'il arrive, dis-je, que l'élément coloris disparaisse presque absolument, il reste sur la palette un principe neutre, subtil et cependant réel, la valeur pour ainsi dire abstraite des choses disparues, et c'est avec ce principe négatif, incolore, d'une délicatesse infinie, que se font quelquefois les plus rares tableaux.

Ces choses terribles à énoncer en français et dont vraiment l'exposition n'est permise que dans un atelier et à huis clos, il m'a fallu les dire, puisque sans cela je n'aurais pas été compris. Or cette loi qu'il s'agit aujourd'hui de mettre en pratique, n'imaginez pas

qu'on l'ait découverte ; on l'a retrouvée parmi des pièces fort oubliées dans les archives de l'art de peindre. Peu de peintres en France en ont eu le sentiment bien formel. Il y eut des écoles entières qui ne s'en doutèrent pas, s'en passèrent et ne s'en trouvèrent pas mieux, on le voit maintenant. Si j'écrivais l'histoire de l'art français au dix-neuvième siècle, je vous dirais comment cette loi fut tour à tour observée puis méconnue, quel fut le peintre qui s'en servit, quel est celui qui l'ignora, et vous n'auriez pas de peine à convenir qu'on eut tort de l'ignorer.

Un peintre éminent, trop admiré quant à sa technique, qui vivra, s'il vit, par le fond de son sentiment, des élans fort originaux, un rare instinct du pittoresque, surtout par la ténacité de ses efforts, Decamps, ne s'est jamais occupé de savoir qu'il y eût des valeurs sur une palette ; c'est une infirmité qui commence à frapper les gens un peu avisés et dont les esprits délicats souffrent beaucoup. Je vous dirais également à quel observateur sagace les paysagistes contemporains doivent les meilleures leçons qu'ils aient reçues ; comment, par une grâce d'état charmante, Corot, cet esprit sincère, simplificateur par essence, eut le sentiment naturel des valeurs en toutes choses, les étudia mieux que personne, en établit les règles, les formula

dans ses œuvres et en donna de jour en jour des démonstrations plus heureuses.

C'est là désormais le principal souci de tous ceux qui cherchent, depuis ceux qui cherchent en silence jusqu'à ceux qui cherchent plus bruyamment et sous des noms bizarres. La doctrine qui s'est appelée *réaliste* n'a pas d'autre fondement sérieux qu'une observation plus saine des lois du coloris. Il faut bien se rendre à l'évidence et reconnaître qu'il y a du bon dans ces visées, et que si les réalistes savaient plus et peignaient mieux, il en est dans le nombre qui peindraient fort bien. Leur œil en général a des aperçus très-justes, leurs sensations sont particulièrement délicates, et, chose singulière, les autres parties de leur métier ne le sont plus du tout. Ils ont une des facultés les plus rares, ils manquent de ce qui devrait être le plus commun, si bien que leurs qualités, qui sont grandes, perdent leur prix pour n'être pas employées comme il faudrait, qu'ils ont l'air de révolutionnaires parce qu'ils affectent de n'admettre que la moitié des vérités nécessaires, et qu'il s'en faut à la fois de très-peu et de beaucoup qu'ils n'aient strictement raison.

Tout cela, c'était l'*a b c* de l'art hollandais, ce devrait être l'*a b c* du nôtre. Je ne sais pas quel était,

doctrinalement parlant, l'opinion de Pierre de Hooch, de Terburg et de Metzu sur les *valeurs*, ni comment ils les nommaient, ni même s'ils avaient un nom pour exprimer ce que les couleurs doivent avoir de nuancé, de relatif, de doux, de suave, de subtil dans leurs rapports. Peut-être le coloris dans son ensemble comportait-il à la fois toutes ces qualités soit positives, soit impalpables. Toujours est-il que la vie de leurs œuvres et la beauté de leur art tiennent précisément à l'emploi savant de ce principe.

La différence qui les sépare des tentatives modernes est celle-ci : de leur temps, on n'attachait au clair-obscur un grand prix et un grand sens que parce qu'il paraissait être l'élément vital de tout art bien conçu. Sans cet artifice, où l'imagination joue le premier rôle, il n'y avait pour ainsi dire plus de fiction dans la reproduction des choses, et partant l'homme s'absentait de son œuvre, ou du moins n'y participait plus à ce moment du travail où sa sensibilité doit surtout intervenir. Les délicatesses d'un Metzu, le mystère d'un Pierre de Hooch tiennent, je vous l'ai dit, à ce qu'il y a beaucoup d'air autour des objets, beaucoup d'ombres autour des lumières, beaucoup d'apaisements dans les couleurs fuyantes, beaucoup de transpositions dans les tons, beaucoup de transformations pure-

ment imaginaires dans l'aspect des choses, en un mot, le plus merveilleux emploi qu'on ait jamais fait du clair-obscur, en d'autres termes aussi, la plus judicieuse application de la loi des valeurs.

Aujourd'hui, c'est le contraire. Toute valeur un peu rare, toute couleur finement observée, semblent avoir pour but d'abolir le clair-obscur et de supprimer l'air. Ce qui servait à lier sert à découdre. Toute peinture dite originale est un placage, une mosaïque. L'abus des rondeurs inutiles a jeté dans l'excès des surfaces plates, des corps sans épaisseur. Le modelé a disparu le jour même où les moyens de l'exprimer semblaient meilleurs et devaient le rendre plus savant; en sorte que ce qui fut un progrès chez les Hollandais est pour nous un pas en arrière, et qu'après être sortis de l'art archaïque, sous prétexte d'innover encore, nous y revenons.

Que dire à cela? Quel est celui qui démontrera l'erreur où nous tombons? De claires et frappantes leçons, qui les donnera? Il y aurait un expédient plus sûr: faire une belle œuvre qui contînt tout l'art ancien avec l'esprit moderne, qui fût le dix-neuvième siècle et la France, ressemblât trait pour trait à un Metzu, et ne laissât pas voir qu'on s'en est souvenu.

VII

De tous les peintres hollandais, Ruysdael est celui qui ressemble le plus noblement à son pays. Il en a l'ampleur, la tristesse, la placidité un peu morne, le charme monotone et tranquille.

Avec des lignes fuyantes, une palette sévère, en deux grands traits expressément physionomiques, — des horizons gris qui n'ont pas de limites, des ciels gris dont l'infini se mesure, — il nous aura laissé de la Hollande un portrait, je ne dirai pas familier, mais intime, attachant, admirablement fidèle et qui ne vieillit pas. A d'autres titres encore, Ruysdael est, je crois bien, la plus haute figure de l'école après Rembrandt; et ce n'est pas une mince gloire pour un peintre qui n'a fait que des paysages soi-disant inanimés et pas un être vivant, du moins sans l'aide de quelqu'un.

Considérez qu'à le prendre par le détail, Ruysdael serait peut-être inférieur à beaucoup de ses compatriotes. D'abord il n'est pas adroit à un moment et dans

un genre où l'adresse était la monnaie courante du talent, et peut-être est-ce à ce défaut de dextérité qu'il doit l'assiette et le poids ordinaire de sa pensée. Il n'est pas non plus précisément habile. Il peint bien et n'affecte aucune originalité de métier. Ce qu'il veut dire, il le dit nettement, avec justesse, mais comme avec lenteur, sans sous-entendus, vivacité ni malices. Son dessin n'a pas toujours le caractère incisif, aigu, l'accent bizarre, propres à certains tableaux d'Hobbema.

Je n'oublierai pas qu'au Louvre, devant le *Moulin à eau*, la vanne d'Hobbema, une œuvre supérieure qui n'a pas, je vous l'ai dit, son égale en Hollande, il m'est arrivé quelquefois de m'attiédir pour Ruysdael. Ce *Moulin* est une œuvre si charmante, il est si précis, si ferme dans sa construction, si voulu d'un bout à l'autre dans son métier, d'une coloration si forte et si belle, le ciel est d'une qualité si rare, tout y paraît si finement gravé, avant d'être peint, et si bien peint par-dessus cette âpre gravure ; enfin, pour me servir d'une expression qui sera comprise dans les ateliers, il s'encadre d'une façon si piquante et *fait si bien dans l'or*, que quelquefois, apercevant à deux pas de là le petit *Buisson* de Ruysdael et le trouvant jaunâtre, cotonneux, un peu rond de pratique, j'ai failli conclure en

faveur d'Hobbema et commettre une erreur qui n'eût pas duré, mais qui serait impardonnable, n'eût-elle été que d'un instant.

Ruysdael n'a jamais su mettre une figure dans ses tableaux, et, sous ce rapport, les aptitudes d'Adrian Van de Velde seraient bien autrement diverses, pas un animal non plus, et, sous ce rapport, Paul Potter aurait sur lui de grands avantages, dès qu'il arrive à Paul Potter d'être parfait. Il n'a pas la blonde atmosphère de Cuyp, et l'ingénieuse habitude de placer dans ce bain de lumière et d'or des bateaux, des villes, des chevaux et des cavaliers, le tout dessiné comme on le sait, quand Cuyp est de tous points excellent. Son modelé, pour être des plus savants lorsqu'il l'applique soit à des végétations, soit à des surfaces aériennes, n'offre pas les difficultés extrêmes du modelé humain de Terburg ou de Metzu. Si éprouvée que soit la sagacité de son œil, elle est moindre en raison des sujets qu'il traite. Quel que soit le prix d'une eau qui remue, d'un nuage qui vole, d'un arbre buissonneux que le vent tourmente, d'une cascade s'écroulant entre des rochers, tout cela, lorsqu'on songe à la complication des entreprises, au nombre des problèmes, à leur subtilité, ne vaut pas, quant à la rigueur des solutions, l'*Intérieur galant* de Terburg, la *Visite* de Metzu,

l'*Intérieur hollandais* de Pierre de Hooch, l'*Ecole* et la *Famille* d'Ostade qu'on voit au Louvre, ou le merveilleux Metzu du musée Van-der-Hoop, d'Amsterdam. Ruysdael ne montre aucun esprit, et, sous ce rapport également, les maîtres spirituels de la Hollande le font paraître un peu morose.

A le considérer dans ses habitudes normales, il est simple, sérieux et robuste, très-calme et grave, assez habituellement le même, à ce point que ses qualités finissent par ne plus saisir, tant elles sont soutenues; et devant ce masque qui ne se déride guère, devant ces tableaux presque d'égal mérite, on est quelquefois confondu de la beauté de l'œuvre, rarement surpris. Telles marines de Cuyp, par exemple le *Clair de lune* du musée Six, sont des œuvres de prime saut, absolument imprévues, et font regretter qu'il n'y ait pas chez Ruysdael quelques saillies de ce genre. Enfin, sa couleur est monotone, forte, harmonieuse et peu riche. Elle ne varie que du vert au brun; un fond de bitume en fait la base. Elle a peu d'éclat, n'est pas toujours aimable, et, dans son essence première, n'est pas de qualité bien exquise. Un peintre d'intérieur raffiné n'aurait pas de peine à le reprendre sur la parcimonie de ses moyens, et jugerait quelquefois sa palette par trop sommaire.

Avec tout cela, malgré tout, Ruysdael est unique : il est aisé de s'en convaincre au Louvre, d'après son *Buisson*, le *Coup de soleil*, la *Tempête*, le *Petit Paysage* (n° 474). J'en excepte la *Forêt*, qui n'a jamais été très-belle, et qu'il a compromise en priant Berghem d'y peindre des personnages.

A l'exposition rétrospective faite au profit des Alsaciens-Lorrains, on peut dire que Ruysdael régnait avec une souveraineté manifeste, quoique l'exposition fût des plus riches en maîtres hollandais et flamands, car il y avait là Van Goyen, Winants, Paul Potter, Cuyp, Van de Velde, Van der Neer, Van der Meer, Hals, Teniers, Bol, Salomon Ruysdael, Van der Heyden avec deux œuvres sans prix. J'en appelle aux souvenirs de tous ceux pour qui cette exposition d'œuvres excellentes fut un trait de lumière, Ruysdael n'y marquait-il pas comme un maître, et, chose plus estimable encore, comme un grand esprit? A Bruxelles, à Anvers, à la Haye, à Amsterdam, l'effet est le même; partout où Ruysdael paraît, il a une manière propre de se tenir, de s'imposer, d'imprimer le respect, de rendre attentif, qui vous avertit qu'on a devant soi l'âme de quelqu'un, que ce quelqu'un est de grande race et que toujours il a quelque chose d'important à vous dire.

Telle est l'unique cause de la supériorité de Ruys-

dael, et cette cause suffit : il y a dans le peintre un homme qui pense et dans chacun de ses ouvrages une conception. Aussi savant dans son genre que le plus savant de ses compatriotes, aussi naturellement doué, plus réfléchi et plus ému, mieux qu'aucun autre il ajoute à ses dons un équilibre qui fait l'unité de l'œuvre et la perfection des œuvres. Vous apercevez dans ses tableaux comme un air de plénitude, de certitude, de paix profonde, qui est le caractère distinctif de sa personne, et qui prouve que l'accord n'a pas un seul moment cessé de régner entre ses belles facultés natives, sa grande expérience, sa sensibilité toujours vive, sa réflexion toujours présente.

Ruysdael peint comme il pense, sainement, fortement, largement. La qualité extérieure du travail indique assez bien l'allure ordinaire de son esprit. Il y a dans cette peinture sobre, soucieuse, un peu fière, je ne sais quelle hauteur attristée qui s'annonce de loin, et de près vous captive par un charme de simplicité naturelle et de noble familiarité tout à fait à lui. Une toile de Ruysdael est un tout où l'on sent une ordonnance, une vue d'ensemble, une intention maîtresse, la volonté de peindre une fois pour toutes un des traits de son pays, peut-être bien aussi le désir de fixer le souvenir d'un moment de sa vie. Un fonds solide, un besoin de

construire et d'organiser, de subordonner le détail à des ensembles, la couleur à des effets, l'intérêt des choses au plan qu'elles occupent ; une parfaite connaissance des lois naturelles et des lois techniques, avec cela un certain dédain pour l'inutile, le trop agréable ou le superflu, un grand goût avec un grand sens, une main fort calme avec le cœur qui bat, tel est à peu près ce qu'on découvre à l'analyse dans un tableau de Ruysdael

Je ne dis pas que tout pâlisse à côté de cette peinture, d'éclat médiocre, de coloris discret, de procédés constamment voilés : mais tout se désorganise, se vide et se découd.

Placez une toile de Ruysdael à côté des meilleurs paysages de l'école, et vous verrez aussitôt apparaître dans ses voisins des trous, des faiblesses, des écarts, une absence de dessin là où il en faudrait, des traits d'esprit quand il n'en faudrait pas, des ignorances mal déguisées, des effacements qui sentent l'oubli. A côté de Ruysdael, un beau Van de Velde est maigre, joli, précieux, jamais très-mâle ni très-mûr ; un Guillaume Van de Velde est sec, froid et mince, presque toujours bien dessiné, rarement bien peint, vite observé, peu médité. Isaac Ostade est trop roux, avec des ciels trop nuls. Van Goyen est par trop incertain, volatil,

évaporé, cotonneux ; on y sent la trace rapide et légère d'une intention fine, l'ébauche est charmante, l'œuvre n'est pas venue parce qu'elle n'a pas été substantiellement nourrie d'études préparatoires, de patience et de travail. Cuyp lui-même souffre sensiblement de ce voisinage sévère, lui si fort et si sain. Sa continuelle dorure a des gaietés dont on se lasse, à côté des sombres et bleuâtres verdures de son grand émule, et quant à ce luxe d'atmosphère qui semble un reflet pris au midi pour embellir ses tableaux du nord, on cesse d'y croire pour peu qu'on connaisse les bords de la Meuse ou du Zuiderzée.

En général on remarque dans les tableaux hollandais, j'entends les tableaux de plein air, un parti pris de force sur des clairs, qui leur donne beaucoup de relief, et comme on dit dans la langue des peintres, une particulière autorité. Le ciel y joue le rôle de l'aérien, de l'incolore, de l'infini, de l'impalpable. Pratiquement il sert à mesurer les valeurs puissantes du terrain, et par conséquent à découper d'une façon plus ferme et plus tranchée la silhouette du sujet. Que ce ciel soit en or comme chez Cuyp, en argent comme chez Van de Velde ou Salomon Ruysdael, floconneux, grisâtre, fondu dans des buées légères comme dans Isaac Ostade, Van Goyen, ou Wynants, — il fait trou

dans le tableau, conserve rarement une valeur générale qui lui soit propre et presque jamais ne se met avec l'or des cadres dans des relations bien décisives. Estimez la force du pays, elle est extrême. Tâchez d'estimer la valeur du ciel, et le ciel vous surprendra par l'extrême clarté de sa base.

Je vous citerai ainsi tels tableaux dont on oublie l'atmosphère et tels fonds aériens, qu'on pourrait repeindre après coup sans que le tableau, terminé d'ailleurs, y perdit. Beaucoup parmi les œuvres modernes en sont là. Il est même à remarquer, sauf quelques exceptions que je n'ai point à signaler si je suis bien compris, que notre école moderne dans son ensemble paraît avoir adopté pour principe que l'atmosphère étant la partie la plus vide et la plus insaisissable du tableau, il n'y a pas d'inconvénient à ce qu'elle en soit la partie la plus incolore et la plus nulle.

Ruysdael a senti les choses différemment et fixé une fois pour toutes un principe bien autrement audacieux et vrai. Il a considéré l'immense voûte qui s'arrondit au-dessus des campagnes ou de la mer comme le plafond réel, compacte, consistant de ses tableaux. Il le courbe, le déploie, le mesure, il en détermine la valeur par rapport aux accidents de lumière semés dans l'horizon terrestre ; il en nuance les grandes surfaces,

les modèle, les exécute en un mot comme un morceau de premier intérêt. Il y découvre des arabesques qui continuent celles du sujet, y dispose des taches, en fait descendre la lumière et ne l'y met qu'en cas de nécessité.

Ce grand œil bien ouvert sur tout ce qui vit, cet œil accoutumé à la hauteur des choses comme à leur étendue, va continuellement du sol au zénith, ne regarde jamais un objet sans observer le point correspondant de l'atmosphère et parcourt ainsi sans rien omettre le champ circulaire de la vision. Loin de se perdre en analyses, constamment il synthétise et résume. Ce que la nature dissémine, il le concentre en un total de lignes, de couleurs, de valeurs, d'effets. Il encadre tout cela dans sa pensée comme il veut que cela soit encadré dans les quatre angles de sa toile. Son œil a la propriété des chambres noires : il réduit, diminue la lumière et conserve aux choses l'exacte proportion de leurs formes et de leur coloris. Un tableau de Ruysdael, quel qu'il soit, — les plus beaux bien entendu sont les plus significatifs, — est une peinture entière, pleine et forte, en son principe, grisâtre en haut, brune ou verdâtre en bas, qui s'appuie solidement des quatre coins aux cannelures chatoyantes du cadre, qui parait obscure de loin, qui se pénètre de lumière quand on s'en approche, belle en soi, sans aucun

vide, avec peu d'écarts, comme qui dirait une pensée haute et soutenue, et pour langage une langue du plus fort tissu.

J'ai ouï dire que rien n'était plus difficile à copier qu'un tableau de Ruysdael et je le crois, de même qu'il n'est rien de plus difficile à imiter que la façon de dire des grands écrivains de notre dix-septième siècle français. Ici et là c'est le même tour, le même style, un peu le même esprit, je dirai presque le même génie. Je ne sais pourquoi j'imagine que, si Ruysdael n'avait pas été Hollandais et protestant, il aurait été de Port-Royal.

Vous remarquerez à la Haye et à Amsterdam deux paysages qui sont, l'un en grand, l'autre en petit, la répétition du même sujet. La petite toile est-elle l'étude qui a servi de texte à la plus grande? Ruysdael dessinait-il ou peignait-il d'après nature? S'inspirait-il ou copiait-il directement? C'est là son secret, comme à la plupart des maîtres hollandais, sauf peut-être Van de Velde, qui certainement a peint en plein air, a excellé dans les études directes, et qui dans l'atelier perdait beaucoup de ses moyens, quoi qu'on en dise. Toujours est-il que ces deux œuvres sont charmantes et démontreraient ce que je viens de dire des habitudes de Ruysdael.

C'est une vue prise à quelque distance d'Amster-

dam, avec la petite ville de Harlem, noirâtre, bleuâtre pointant à travers des arbres et perdue, sous le vaste ondoiement d'un ciel nuageux, dans les buées pluvieuses d'un mince horizon; en avant, pour unique premier plan, une blanchisserie à toits rougeâtres, avec une lessive étendue à plat sur des prés. Rien de plus naïf et de plus pauvre comme point de départ, rien de plus vrai non plus. Il faut voir cette toile, haute de 1 pied 8 pouces, pour apprendre d'un maître qui ne craignit jamais de déroger parce qu'il n'était pas homme à descendre, comment on relève un sujet quand on est soi-même un esprit élevé, comment il n'y a pas de laideurs pour un œil qui voit beau, pas de petitesses pour une sensation grande, en un mot ce que devient l'art de peindre quand il est pratiqué par un noble esprit.

La *Vue d'une rivière,* du musée Van-der-Hoop, est la dernière expression de cette manière hautaine et magnifique. Ce tableau serait encore mieux nommé le *Moulin à vent,* et sous ce titre il ne permettrait plus à personne de traiter sans désavantage un sujet qui, sous la main de Ruysdael, a trouvé son expression typique incomparable.

En quatre mots, voici quelle est la donnée : un coin de la Meuse probablement; à droite un terrain

étagé avec des arbres, des maisons, et pour sommet le noir moulin, ses bras au vent, montant haut dans la toile ; une estacade contre laquelle vient onduler assez doucement l'eau du fleuve, une eau sourde, molle, admirable ; un petit coin d'horizon perdu, très-ténu et très-ferme, très-pâle et très-distinct, sur lequel s'enlève la voile blanche d'un bateau, une voile plate, sans aucun vent dans sa toile, d'une valeur douce et tout à fait exquise. Là-dessus un grand ciel chargé de nuages avec des trouées d'un azur effacé, des nuées grises montant directement en escalade jusqu'au haut de la toile ; pour ainsi dire pas de lumière nulle part dans cette tonalité puissante, composée de bruns foncés et de couleurs ardoisées sombres ; une seule lueur au centre du tableau, un rayon qui de toute distance vient comme un sourire éclairer le disque d'un nuage. Grand tableau carré, *grave* (il ne faut pas craindre d'abuser du mot avec Ruysdael), d'une extrême sonorité dans le registre le plus bas, et mes notes ajoutent *merveilleux dans l'or*. Au fond, je ne vous le signale et n'insiste que pour arriver à cette conclusion, qu'outre le prix des détails, la beauté de la forme, la grandeur de l'expression, l'intimité du sentiment, c'est encore une tache singulièrement imposante à la considérer comme simple décor.

Voilà tout Ruysdael : de hautes allures, peu de charme, sinon par hasard, un grand attrait, une intimité qui se révèle à mesure, une science accomplie, des moyens très-simples. Imaginez-le conforme à sa peinture, tâchez de vous représenter sa personne à côté de ses tableaux, et vous aurez, si je ne me trompe, la double image très-concordante d'un songeur austère, d'une âme chaude, d'un esprit laconique et d'un taciturne.

J'ai lu quelque part, tant il est évident que le poëte se révèle à travers les retenues de la forme et malgré la concision de son langage, que son œuvre avait le caractère d'un poëme élégiaque en une infinité de chants. C'est beaucoup dire quand on songe au peu de littérature que comporte un art dont la technique a tant d'importance, dont la matière a tant de poids et de prix. Élégiaque ou non, poëte à coup sûr, si Ruysdael avait écrit au lieu de peindre, je soupçonne qu'il aurait écrit en prose plutôt qu'en vers. Le vers admet trop de fantaisie et de stratagèmes, la prose oblige à trop de sincérité pour que ce véridique et clair esprit n'eût pas préféré ce langage à l'autre. Quant au fond de sa nature, c'était un rêveur, un de ces hommes comme il en existe beaucoup de notre temps, rares à l'époque où naquit Ruysdael, un de ces *promeneurs*

solitaires qui fuient les villes, fréquentent les banlieues, aiment sincèrement la campagne, la sentent sans emphase, la racontent sans phrase, que les lointains horizons inquiètent, que les plates étendues charment, qu'une ombre affecte, qu'un coup de soleil enchante.

On ne se figure Ruysdael ni très-jeune, ni très-vieux; on ne voit pas qu'il ait eu une adolescence, on ne sent pas davantage le poids affaiblissant des années. Ignorât-on qu'il est mort avant cinquante-deux ans, on se le représenterait entre deux âges, comme un homme mûr ou de maturité précoce, fort sérieux, maître de lui de bonne heure, avec les retours attristés, les regrets, les rêveries d'un esprit qui regarde en arrière et dont la jeunesse n'a pas connu le malaise accablant des espérances. Je ne crois pas qu'il eût un cœur à s'écrier : *Levez-vous, orages désirés!* Ses mélancolies, car il en est plein, ont je ne sais quoi de viril et de raisonnable où n'apparaissent ni le tumultueux enfantillage des premières années ni le larmoiement nerveux des dernières; elles ne font que teinter sa peinture en plus sombre, comme elles auraient teinté la pensée d'un janséniste.

Que lui a fait la vie pour qu'il en ait un sentiment si dédaigneux ou si amer? Que lui ont fait les hommes

pour qu'il se retire en pleine solitude et qu'il évite à ce point de se rencontrer avec eux, même dans sa peinture? On ne sait rien ou presque rien de son existence, sinon qu'il naquit vers 1630, qu'il mourut en 1681, qu'il fut l'ami de Berghem, qu'il eut Salomon Ruysdael pour frère aîné et probablement pour premier conseiller. Quant à ses voyages, on les suppose et l'on en doute : ses cascades, ses lieux montueux, boisés, à coteaux rocheux, donneraient à croire ou qu'il dut étudier en Allemagne, en Suisse, en Norvége, ou qu'il utilisa les études d'Everdingen et s'en inspira. Son grand labeur ne l'enrichit point, et son titre de bourgeois de Harlem ne l'empêcha pas, paraît-il, d'être fort méconnu. On en aurait même la preuve assez navrante, s'il est vrai que, par commisération pour sa détresse plus encore que par égard pour son génie, dont personne ne se doutait guère, on dut l'admettre à l'hôpital de Harlem, sa ville natale, et qu'il y mourut. Mais avant d'en venir là que lui arriva-t-il? Eut-il des joies, s'il eut certainement des amertumes? Sa destinée lui donna-t-elle des occasions d'aimer autre chose que des nuages, et de quoi souffrit-il le plus, s'il a souffert, du tourment de bien peindre ou de vivre? Toutes ces questions restent sans réponse, et cependant la postérité s'en occupe.

Auriez-vous l'idée d'en demander autant sur Berghem, Karel-Dujardin, Wouwerman, Goyen, Terburg, Metzu, Pierre de Hooch lui-même? Tous ces peintres brillants ou charmants peignirent, et il semble que ce soit assez. Ruysdael peignit, mais il vécut, et voilà pourquoi il importerait tant de savoir comment il vécut. Je ne connais dans l'école hollandaise que trois ou quatre hommes dont la personne intéresse à ce point : Rembrandt, Ruysdael, Paul Potter, Cuyp peut-être, et c'est déjà plus qu'il n'en faut pour les classer.

VIII

Cuyp non plus ne fut pas très-goûté de son vivant, ce qui ne l'empêcha pas de peindre comme il l'entendait, de s'appliquer ou de se négliger tout à son aise, et de ne suivre en sa libre carrière que l'inspiration du moment. D'ailleurs, cette défaveur assez naturelle, si l'on songe au goût pour l'extrême *fini* qui régnait alors, il la partageait avec Ruysdael, il la partagea même avec Rembrandt, lorsque vers 1650 Rembrandt cessa tout à coup d'être compris. Il était, comme on le voit, en bonne compagnie. Depuis, il a été bien vengé, par les Anglais d'abord, plus tard par l'Europe entière. Dans tous les cas, Cuyp est un très-beau peintre.

En premier lieu, il a ce mérite d'être universel. Son œuvre est un si complet répertoire de la vie hollandaise, surtout en son milieu champêtre, que son étendue et sa variété suffiraient à lui donner un intérêt considérable. Paysages, marines, chevaux, bétail,

personnages de toute condition, depuis les hommes de fortune et de loisir jusqu'aux bergers, petites et grandes figures, portraits et tableaux de basses-cours, telles sont les curiosités et les aptitudes de son talent qu'il aura contribué plus qu'aucun autre à élargir le cadre des observations locales où se déployait l'art de son pays. Né l'un des premiers en 1605, de toutes les manières par son âge, par la diversité de ses recherches, par la vigueur et l'indépendance de ses allures, il aura été un des promoteurs les plus actifs de l'école.

Un peintre qui d'une part touche à Hondekoeter, de l'autre à Ferdinand Bol, et sans imiter Rembrandt, qui peint des animaux aussi aisément que Van de Velde, des ciels mieux que Both, des chevaux et de grands chevaux plus sévèrement que Wouwerman ou Berghem ne peignent les leurs en petit, — qui sent vivement la mer, les fleuves et leurs rivages, qui peint des villes, des bateaux au mouillage et de grandes scènes maritimes avec une ampleur et une autorité que Guillaume Van de Velde ne possédait pas, — un peintre qui de plus avait une manière de voir à lui, une couleur propre et fort belle, une main puissante, aisée, le goût des matières riches, épaisses, abondantes, un homme qui s'étend, grandit, se renouvelle

et se fortifie avec l'âge, — un pareil personnage est un homme vaste. Si l'on songe en outre qu'il vécut jusqu'en 1691, qu'il survécut ainsi à la plupart de ceux qu'il avait vus naître, et que pendant cette longue carrière de quatre-vingt-six ans, sauf un trait de son père très-marqué dans ses ouvrages et par la suite un reflet du ciel italien qui lui vint peut-être des Both et de ses amis les voyageurs, il reste lui, sans alliage, sans mélange, sans défaillance non plus, il faut convenir que c'était un fort cerveau.

Si notre Louvre donne une idée assez complète des formes diverses de son talent, de sa manière et de sa couleur, il ne donne pas toute sa mesure, et ne marque pas le point de perfection qu'il peut atteindre et qu'il a quelquefois atteint.

Son grand paysage est une belle œuvre qui vaut mieux par l'ensemble que par les détails. On ne saurait aller plus loin dans l'art de peindre la lumière, de rendre les sensations aimables et reposantes dont vous enveloppe et vous pénètre une atmosphère chaude. C'est un tableau. Il est vrai sans l'être trop. Il est observé sans être copié. L'air qui le baigne, la chaleur ambrée dont il est imbibé, cette dorure qui n'est qu'un voile, ces couleurs qui ne sont qu'un résultat de la lumière qui les inonde, de l'air qui circule autour et

du sentiment du peintre qui les transforme, ces valeurs si tendres dans un ensemble si fort, tout cela vient à la fois de la nature et d'une conception; ce serait un chef-d'œuvre, s'il ne s'y glissait des insuffisances qui semblent le fait d'un jeune homme ou d'un dessinateur distrait.

Son *Départ pour la promenade* et sa *Promenade*, deux pages équestres d'un si beau format, de si noble allure, sont aussi remplis de ses plus fines qualités : le tout baigne dans le soleil et se trempe dans ces ondes dorées qui sont pour ainsi dire la couleur ordinaire de son esprit

Cependant il a fait mieux et on lui doit des choses plus rares. Je ne parle pas de ces petits tableaux trop vantés qui ont passé à diverses époques dans nos expositions françaises rétrospectives. Sans sortir de France, on a pu voir dans des ventes de collections particulières des œuvres de Cuyp, non pas plus délicates, mais plus puissantes et plus profondes. Un beau vrai Cuyp est une peinture à la fois subtile et grosse, tendre et robuste, aérienne et massive. Ce qui appartient à l'impalpable, comme les fonds, les enveloppes, les nuances, l'effet de l'air sur les distances et du plein jour sur le coloris, tout cela correspond aux parties légères de son esprit, et pour le rendre, sa palette se volatilise

et son métier s'assouplit. Quant aux objets de substance plus solide, de contours plus arrêtés, de couleur plus évidente et plus consistante, il ne craint pas d'en élargir les plans, d'en étoffer la forme, d'insister sur les côtés robustes, et d'être un peu lourd, pour n'être jamais faible ni par le trait, ni par le ton, ni par la facture. En pareil cas, il ne se raffine plus, et, comme tous les bons maitres à l'origine des fortes écoles, il ne lui en coûte aucunement de manquer de charme, lorsque le charme n'est pas le caractère essentiel de l'objet qu'il représente.

Voilà pourquoi ses cavalcades du Louvre ne sont pas, selon moi, le dernier mot de sa belle manière sobre, un peu grosse, abondante, tout à fait mâle. Il y a là un excès de dorure, du soleil et tout ce qui s'ensuit, rougeurs, luisants, reflets, ombres portées; ajoutez-y je ne sais quel mélange de plein air et de jour d'atelier, de vérité textuelle et de combinaisons, enfin je ne sais quoi d'improbable dans les costumes et de suspect dans les élégances, d'où il résulte que, malgré des qualités hors ligne, ces deux tableaux ne rassurent pas absolument.

Le musée de la Haye possède un *Portrait du sire de Roovère* dirigeant la pêche du saumon aux environs de Doordrecht, qui reproduit avec moins d'éclat, avec

plus d'évidence encore quant aux défauts, le parti pris des deux toiles célèbres dont je parle. Le personnage est un de ceux que nous connaissons. Il est en habit ponceau brodé d'or, bordé de fourrure, avec toque noire à plumes roses et sabre courbe à poignée dorée. Il monte un de ces grands bais bruns dont vous connaissez aussi la tête busquée, le coffre un peu lourd, les jambes roides et les sabots de mule. Mêmes dorures dans le ciel, dans les fonds, dans les eaux, sur les visages, mêmes reflets trop clairs, comme il arrive dans la vive lumière quand l'air ne ménage en rien ni la couleur, ni le bord extérieur des objets. Le tableau est naïf et bien assis, ingénieusement coupé, original, personnel, convaincu ; mais, à force de vérité, l'abus de la lumière ferait croire à des erreurs de savoir et de goût.

Maintenant, voyez Cuyp à Amsterdam au musée Six et consultez les deux grandes toiles qui figurent dans cette collection unique.

L'une représente l'*Arrivée de Maurice de Nassau à Scheveninguen*. C'est une importante page de marine avec bateaux chargés de figures. Ni Backhuysen, ai-je besoin de le dire? ni Van de Velde, ni personne, n'aurait été de force à construire, à concevoir, à colorer de la sorte un tableau d'apparat de ce genre et de cette

insignifiance. Le premier bateau à gauche, opposé à la lumière, est un morceau admirable.

Quant au second tableau, le très-fameux effet de lune sur la mer, je relève sur mes notes la trace assez succinctement formulée de la surprise et du plaisir d'esprit qu'il m'a causés. « Un étonnement et une merveille : grand, carré, la mer, une côte escarpée, un canot à droite; en bas, canot de pêche avec figure tachée de rouge; à gauche, deux bateaux à voiles ; pas de vent, nuit tranquille, sereine, eaux toutes calmes; la lune pleine à mi-hauteur du tableau, un peu à gauche, absolument nette dans une large trouée de ciel pur; le tout incomparablement vrai et beau, de couleur, de force, de transparence, de limpidité. Un Claude Lorrain de nuit, plus grave, plus simple, plus plein, plus naturellement exécuté d'après une sensation juste : un véritable trompe-l'œil avec l'*art* le plus savant. »

Comme on le voit, Cuyp réussit à chaque entreprise nouvelle. Et si l'on s'appliquait à le suivre, je ne dis pas dans ses variations, mais dans la variété de ses tentatives, on s'apercevrait qu'en chaque genre il a dominé par moments, ne fût-ce qu'une fois, tous ceux de ses contemporains qui se partageaient autour de lui le domaine si singulièrement étendu de son art. Il aurait fallu le bien mal comprendre ou se bien peu connaître

pour refaire après lui un *Clair de lune*, un *Débarquement de prince* en grand appareil naval, pour peindre *Doordrecht et ses environs*. Ce qu'il a dit est dit, parce qu'il l'a dit à sa manière, et que sa manière sur un sujet donné vaut toutes les autres.

Il a la pratique d'un maître, l'œil d'un maître. Il a créé, chose qui suffit en art, une formule fictive et toute personnelle de la lumière et de ses effets. Il a eu cette puissance assez peu commune d'imaginer d'abord une atmosphère et d'en faire non-seulement l'élément fuyant, fluide et respirable, mais la loi et pour ainsi dire le principe ordonnateur de ses tableaux. C'est à ce signe qu'il est reconnaissable. Si l'on n'aperçoit pas qu'il ait agi sur son école, à plus forte raison peut-on s'assurer qu'il n'a subi l'influence de personne. Il est un; quoique divers, il est lui.

Cependant, car il y a, suivant moi, un *cependant* avec ce beau peintre, il lui manque ce je ne sais quoi qui fait les maîtres indispensables. Il a pratiqué supérieurement tous les genres, il n'a pas créé un genre ni un art; il ne personnifie pas dans son nom toute une manière de voir, de sentir ou de peindre, comme on dirait: C'est du Rembrandt, du Paul Potter ou du Ruysdael. Il vient à un très-haut rang, mais certainement en quatrième ligne, dans ce juste classement des

talents où Rembrandt trône à l'écart, où Ruysdael est le premier. Cuyp absent, l'école hollandaise perdrait des œuvres superbes : peut-être n'y aurait-il pas un grand vide à combler dans les inventions de l'art hollandais.

IX

Une question se présente, entre beaucoup d'autres, quand on étudie le paysage hollandais et qu'on se souvient du mouvement correspondant qui s'est produit en France il y a quarante-cinq ans à peu près. On se demande quelle fut l'influence de la Hollande en cette nouveauté, si elle agit sur nous, comment, dans quelle mesure et jusqu'à quel moment, ce qu'elle pouvait nous apprendre, enfin par quels motifs, sans cesser de nous plaire, elle a cessé de nous instruire. Cette question, fort intéressante, n'a jamais, que je sache, été pertinemment étudiée, et ce n'est pas moi qui tenterai de la traiter. Elle touche à des choses trop voisines de nous, à des contemporains, à des vivants. On comprend que je n'y serais pas à l'aise. Je voudrais seulement en poser les termes.

Il est clair que pendant deux siècles nous n'avons eu en France qu'un seul paysagiste, Claude Lorrain. Très-Français quoique très-Romain, très-poëte, mais avec

ce clair bon sens qui longtemps a permis de douter que nous fussions une race de poëtes, assez bonhomme au fond quoique solennel, ce très-grand peintre est, avec plus de naturel et moins de portée, le pendant dans son genre de Poussin dans la peinture d'histoire. Sa peinture est un art qui représente à merveille la valeur de notre esprit, les aptitudes de notre œil, qui nous honore et qui devait un jour ou l'autre passer dans les arts classiques. On le consulte, on l'admire, on ne s'en sert pas, surtout on ne s'en tient pas là, surtout on n'y revient plus, pas plus qu'on ne revient à l'art d'*Esther* et de *Bérénice*.

Le dix-huitième siècle ne s'est guère occupé du paysage, sinon pour y mettre des galanteries, des mascarades, des fêtes soi-disant champêtres ou des mythologies amusantes dans des trumeaux. Toute l'école de David l'a visiblement dédaigné, et ni Valenciennes, ni Bertin, ni leurs continuateurs en notre époque, n'étaient d'humeur également à le faire aimer. En toute sincérité, ils adoraient Virgile et aussi la nature; en toute vérité, on peut dire qu'ils n'avaient le sens délicat ni de l'un ni de l'autre. C'étaient des latinistes qui scandaient noblement des hexamètres, des peintres qui voyaient les choses en amphithéâtre, arrondissaient assez pompeusement un arbre et détaillaient son feuillé.

Au fond, ils goûtaient peut-être encore mieux Delille que Virgile, faisaient quelques bonnes études et peignaient mal. Avec beaucoup plus d'esprit qu'eux, de la fantaisie et des dons réels, le vieux Vernet que j'allais oublier n'est pas non plus ce que j'appellerais un paysagiste très-pénétrant, et je le classerai, avant Hubert Robert, mais avec lui, parmi les bons décorateurs de musées et de vestibules royaux. Je ne parle pas de Demarne, moitié Français, moitié Flamand, que la Belgique et la France n'ont aucune envie de se disputer bien chaudement, et je crois pouvoir omettre Lantara, sans grand dommage pour la peinture française.

Il fallut que l'école de David fût à bout de crédit, qu'on fût à court de tout et en train de se retourner comme le fait une nation quand elle change de goût, pour qu'on vît apparaître à la fois dans les lettres et dans les arts la passion sincère des choses champêtres.

L'éveil avait commencé par les prosateurs; de 1816 à 1825 il avait passé dans les vers; enfin de 1824 à 1830 les peintres avertis se mettaient à suivre. Le premier élan nous vint de la peinture anglaise; et par conséquent lorsque Géricault et Bonington acclimatèrent en France la peinture de Constable et de Gainsborough, ce fut d'abord une influence anglo-flamande qui prévalut. La couleur de Van Dyck dans ses fonds de

portraits, les audaces et la fantasque palette de Rubens, voilà ce qui nous servit à nous dégager des froideurs et des conventions de l'école précédente. La palette y gagna beaucoup, la poésie n'y perdit pas, la vérité ne s'en trouva qu'à demi satisfaite.

Notez qu'à la même époque et par suite d'un amour pour le merveilleux qui correspondait à la mode littéraire des ballades, des légendes, à la couleur un peu roussâtre des imaginations d'alors, le premier Hollandais qui souffla quelque chose à l'oreille des peintres, ce fut Rembrandt. A l'état visible, à l'état latent, le Rembrandt des brumes chaudes est un peu partout au début de notre école moderne. Et c'est précisément parce qu'on sentait vaguement Rubens et Rembrandt cachés dans la coulisse, qu'on fit à ceux qu'on appela des romantiques la mine ombrageuse qui les accueillit quand ils entrèrent en scène.

Vers 1828, on vit du nouveau. Des hommes très-jeunes, il y avait dans le nombre des enfants, montrèrent un jour des tableaux fort petits qu'on trouva coup sur coup bizarres et charmants. Je ne nommerai de ces peintres éminents que les deux qui sont morts, ou plutôt je les nommerai tous, sauf à ne parler selon mon droit que de ceux qui ne peuvent plus m'entendre. Les maîtres du paysage français contemporain se pré-

sentèrent ensemble; ce furent MM. Flers, Cabat, Dupré, Rousseau et Corot.

Où s'étaient-ils formés? D'où venaient-ils? Qui les avait poussés au Louvre plutôt qu'ailleurs? Qui les avait conduits, les uns en Italie, les autres en Normandie? On dirait vraiment, tant leurs origines sont incertaines, leurs talents d'apparence fortuite, qu'on touche à des peintres disparus depuis deux siècles et dont l'histoire n'a jamais été bien connue.

Quoi qu'il en soit de l'éducation de ces enfants de Paris nés sur les quais de la Seine, formés dans les banlieues, instruits on ne voit pas trop comment, deux choses apparaissent en même temps qu'eux : des paysages naïvement, vraiment rustiques et des formules hollandaises. La Hollande cette fois trouvait à qui parler; elle nous enseignait à voir, à sentir et à peindre. Telle fut la surprise, qu'on n'examina pas de trop près l'intime originalité des découvertes. L'invention parut aussi nouvelle de tous points qu'elle parut heureuse. On admira; et Ruysdael entra le même jour en France, un peu caché pour le moment dans la gloire de ces jeunes gens. Du même coup on apprit qu'il y avait des campagnes françaises, un art de paysage français et des musées avec d'anciens tableaux qui pouvaient nous enseigner quelque chose.

Deux des hommes dont je parle restèrent à peu près fidèles à leurs premières affections, ou, s'ils s'en écartèrent un moment, ce fut pour y revenir ensuite. Corot dès le premier jour se détacha d'eux. Le chemin qu'il suivit, on le sait. Il cultiva l'Italie de bonne heure et en rapporta je ne sais quoi d'indélébile. Il fut plus lyrique, aussi champêtre, moins agreste. Il aima les bois et les eaux, mais autrement. Il inventa un style ; il mit moins d'exactitude à voir les choses qu'il n'eut de finesse pour saisir ce qu'il devait en extraire et ce qui s'en dégage. De là, cette mythologie toute personnelle et ce paganisme si ingénieusement naturel qui ne fut, sous sa forme un peu vaporeuse, que la personnification de l'esprit même des choses. On ne peut pas être moins hollandais.

Quant à Rousseau, un artiste complexe, très-dénigré, très-vanté, en soi fort difficile à définir avec mesure, ce qu'on pourrait dire de plus vrai, c'est qu'il représente en sa belle et exemplaire carrière les efforts de l'esprit français pour créer en France un nouvel art hollandais : je veux dire un art aussi parfait tout en étant national, aussi précieux tout en étant plus divers, aussi dogmatique tout en étant plus moderne.

A sa date et par son rang dans l'histoire de notre

école, Rousseau est un homme intermédiaire et de transition entre la Hollande et les peintres à venir. Il dérive des peintres hollandais et s'en écarte. Il les admire et il les oublie. Dans le passé, il leur donne une main, de l'autre il provoque, il appelle à lui tout un courant d'ardeurs, de bonnes volontés. Dans la nature, il découvre mille choses inédites. Le répertoire de ses sensations est immense. Toutes les saisons, toutes les heures du jour, du soir et de l'aube, toutes les intempéries, depuis le givre jusqu'aux chaleurs caniculaires; toutes les altitudes, depuis les grèves jusqu'aux collines, depuis les landes jusqu'au mont Blanc; les villages, les prés, les taillis, les futaies, la terre nue et aussi toutes les frondaisons dont elle est couverte, — il n'est rien qui ne l'ait tenté, arrêté, convaincu de son intérêt, persuadé de le peindre. On dirait que les peintres hollandais n'ont fait que tourner autour d'eux-mêmes, quand on les compare à l'ardent parcours de ce chercheur d'impressions nouvelles. Tous ensemble, ils auraient fait leur carrière avec un abrégé des cartons de Rousseau. A ce point de vue, il est absolument original, et par cela même il est bien de son temps. Une fois plongé dans cette étude du relatif, de l'accidentel et du vrai, on va jusqu'au bout. Non pas seul, mais pour la plus

grande part, il contribua à créer une école qu'on pourrait appeler l'*école des sensations.*

Si j'étudiais un peu intimement notre école de paysage contemporaine au lieu d'en esquisser les quelques traits tout à fait caractéristiques, j'aurais d'autres noms à joindre aux noms qui précèdent. On verrait, comme dans toutes les écoles, des contradictions, des contre-courants, des traditions académiques qui continuent de filtrer à travers le vaste mouvement qui nous porte au vrai naturel, des souvenirs de Poussin, des influences de Claude, l'esprit de synthèse poursuivant son travail opiniâtre au milieu des travaux si multiples de l'analyse et des observations naïves. On remarquerait aussi des personnalités saillantes, quoique un peu sujettes, qui doublent les grandes sans trop leur ressembler, qui découvrent à côté sans avoir l'air de découvrir. Enfin je citerais des noms qui nous honorent infiniment, et je n'aurais garde d'oublier un peintre ingénieux, brillant, multiforme, qui a touché à mille choses, fantaisie, mythologie, paysage, qui a aimé la campagne et la peinture ancienne, Rembrandt, Watteau, beaucoup Corrége, passionnément les taillis de Fontainebleau et par-dessus tout peut-être les combinaisons d'une palette un peu chimérique ; — celui de tous les peintres contemporains, et c'est encore un titre, qui le premier

devina Rousseau, le comprit, le fit comprendre, le
proclama un maître et le sien, et mit au service de cette
originalité inflexible son talent plus souple, son originalité mieux comprise, son influence acceptée, sa
renommée faite.

Ce que je désire montrer, et cela suffit ici, c'est que
dès le premier jour l'impulsion donnée par l'école
hollandaise et par Ruysdael, l'impulsion directe s'arrêta court ou dériva, et que deux hommes surtout contribuèrent à substituer l'étude exclusive de la nature à
l'étude des maîtres du Nord : Corot, sans nulle attache
avec eux ; Rousseau, avec un plus vif amour pour
leurs œuvres, un souvenir plus exact de leurs méthodes, mais avec un impérieux désir de voir plus, de
voir autrement, et d'exprimer tout ce qui leur avait
échappé. Il résulta deux faits conséquents et parallèles :
des études plus subtiles, sinon mieux faites; des procédés plus compliqués, sinon plus savants.

Ce que Jean-Jacques Rousseau, Bernardin de Saint-Pierre, Chateaubriand, Sénancour, nos premiers
maîtres paysagistes en littérature, observaient d'un
coup d'œil d'ensemble, exprimaient en formules
sommaires, ne devait plus être qu'un abrégé bien incomplet et qu'un aperçu bien limité le jour où la littérature se fit purement descriptive. De même les be-

soins de la peinture, voyageuse, analytique, imitative, allaient se trouver à l'étroit dans le style et dans les méthodes étrangères. L'œil devint plus curieux et plus précieux ; la sensibilité, sans être plus vive, devint plus nerveuse, le dessin fouilla davantage, les observations se multiplièrent, la nature, étudiée de plus près, fourmilla de détails, d'incidents, d'effets, de nuances; on lui demanda mille secrets qu'elle avait gardés pour elle, ou parce qu'on n'avait pas su, ou parce qu'on n'avait pas voulu l'interroger profondément sur tous ces points. Il fallait une langue pour exprimer cette multitude de sensations nouvelles ; et ce fut Rousseau qui presque à lui tout seul inventa le vocabulaire dont nous nous servons aujourd'hui. Dans ses esquisses, dans ses ébauches, dans ses œuvres terminées, vous apercevrez les essais, les efforts, les inventions heureuses ou manquées, les néologismes excellents ou les mots risqués dont ce profond chercheur de formules travaillait à enrichir la langue ancienne et l'ancienne grammaire des peintres. Si vous prenez un de ses tableaux, le meilleur, et que vous le placiez à côté d'un tableau de Ruysdael, d'Hobbema ou de Wynants, du même ordre et de même acception, vous serez frappé des différences, à peu près comme il vous arriverait de l'être si vous lisiez coup sur coup

une page d'un descriptif moderne, après avoir lu une page des *Confessions* ou d'*Obermann*; c'est le même effort, le même élargissement d'études et le même résultat quant aux œuvres. Le terme est plus physionomique, l'observation plus rare, la palette infiniment plus riche, la couleur plus expressive, la construction même plus scrupuleuse. Tout semble mieux senti, plus réfléchi, plus scientifiquement raisonné et calculé. Un Hollandais resterait béant devant tant de scrupules et stupéfait devant de pareilles facultés d'analyse. Et cependant, les œuvres sont-elles meilleures, plus fortement inspirées? Sont-elles plus vivantes? Quand Rousseau représente une *Plaine sous le givre*, est-il plus près du vrai que ne le sont Ostade et Van de Velde avec leurs *Patineurs?* Quand Rousseau peint une *Pêche aux truites*, est-il plus grave, plus humide, plus ombreux que ne l'est Ruysdael en ses eaux dormantes ou dans ses sombres cascades?

Mille fois on a décrit dans des voyages, dans des romans ou dans des poèmes les eaux d'un lac battant une grève déserte, la nuit, au moment où la lune se lève, tandis qu'un rossignol chante au loin. Sénancour n'avait-il pas esquissé le tableau, une fois pour toutes, en quelques lignes graves, courtes et ardentes? Un nouvel art naissait donc le même jour sous la double forme du livre

et du tableau, avec les mêmes tendances, des artistes doués du même esprit, un même public pour le goûter. Était-ce un progrès ou le contraire d'un progrès? La postérité en décidera mieux que nous ne saurions le faire.

Ce qu'il y a de positif, c'est qu'en vingt ou vingt-cinq ans, de 1830 à 1855, l'école française avait beaucoup tenté, énormément produit et fort avancé les choses, puisque, partie de Ruysdael avec des *moulins à eau*, des *vannes*, des *buissons*, c'est-à-dire un sentiment très-hollandais, dans des formules tout hollandaises, elle en était arrivée d'une part à créer un genre exclusivement français avec Corot, d'autre part à préparer l'avenir d'un art plus universel encore avec Rousseau. S'est-elle arrêtée là? Pas tout à fait.

L'amour du chez-soi n'a jamais été, même en Hollande, qu'un sentiment d'exception et qu'une habitude un peu singulière. A toutes les époques, il s'est trouvé des gens à qui les pieds brûlaient de s'en aller ailleurs. La tradition des voyages en Italie est peut-être la seule qui soit commune à toutes les écoles, flamande, hollandaise, anglaise, française, allemande, espagnole. Depuis les Both, Berghem, Claude et Poussin, jusqu'aux peintres de nos jours, il n'est pas de paysagistes qui n'aient eu l'envie de voir les Apennins

et la campagne de Rome, et jamais il n'y eut d'école locale assez forte pour empêcher le paysage italien d'y glisser cette fleur étrangère qui n'a jamais donné que des produits hybrides. Depuis trente ans, on est allé beaucoup plus loin. Les voyages lointains ont tenté les peintres et changé bien des choses à la peinture. Le motif de ces excursions aventureuses, c'est d'abord un besoin de défrichements propre à toutes les populations accumulées en excès sur un même point, la curiosité de découvrir et comme une obligation de se déplacer pour inventer. C'est aussi le contre-coup de certaines études scientifiques dont les progrès ne s'obtiennent que par des courses autour du globe, autour des climats, autour des races. Le résultat fut le genre que vous savez : une peinture cosmopolite, plutôt nouvelle qu'originale, peu française, qui ne représentera dans notre histoire, si l'histoire s'en occupait, qu'un moment de curiosité, d'incertitude, de malaise, et qui n'est à vrai dire qu'un changement d'air essayé par des gens assez mal portants.

Cependant, sans quitter la France, on continue de chercher au paysage une forme plus décisive. Il y aurait un curieux travail à faire sur cette élaboration latente, lente et confuse d'un nouveau mode qui n'est point trouvé, qui même est bien loin d'être trouvé, et

je m'étonne que la critique n'ait pas étudié le fait de plus près à l'heure même où il s'accomplit sous nos yeux. Un certain déclassement s'opère aujourd'hui parmi les peintres. Il y a moins de catégories, je dirais volontiers de castes, qu'il n'y en avait jadis. L'histoire confine au genre, qui lui-même confine au paysage et même à la nature morte. Beaucoup de frontières ont disparu. Combien de rapprochements le pittoresque n'a-t-il pas opérés! Moins de roideur d'un côté, plus d'audace de l'autre, des toiles moins vastes, le besoin de plaire et de se plaire, la vie de campagne qui ouvre bien des yeux, tout cela a mêlé les genres, transformé les méthodes. On ne saurait dire à quel point le grand jour des champs, entrant dans les ateliers les plus austères, y produit de conversions et de confusions.

Le paysage fait tous les jours plus de prosélytes qu'il ne fait de progrès. Ceux qui le pratiquent exclusivement n'en sont pas plus habiles; mais il est beaucoup plus de peintres qui s'y exercent. Le *plein air* la lumière diffuse, le *vrai soleil*, prennent aujourd'hui, dans la peinture et dans toutes les peintures, une importance qu'on ne leur avait jamais reconnue, et que, disons-le franchement, ils ne méritent point d'avoir.

Toutes les fantaisies de l'imagination, ce que l'on appelait les mystères de la palette à l'époque où le

mystère était un des attraits de la peinture, cèdent la place à l'amour du vrai absolu et du textuel. La photographie quant aux apparences des corps, l'étude photographique quant aux effets de la lumière, ont changé la plupart des manières de voir, de sentir et de peindre. A l'heure qu'il est, la peinture n'est jamais assez claire, assez nette, assez formelle, assez crue. Il semble que la reproduction mécanique de ce qui est soit aujourd'hui le dernier mot de l'expérience et du savoir, et que le talent consiste à lutter d'exactitude, de précision, de force imitative avec un instrument. Toute ingérence personnelle de la sensibilité est de trop. Ce que l'esprit imaginait est tenu pour artifice, et tout artifice, je veux dire toute convention, est proscrit d'un art qui ne peut être qu'une convention. De là, des controverses dans lesquelles les élèves de la nature ont pour eux le nombre. Même il existe des appellations méprisantes pour désigner les pratiques contraires. On les appelle le *vieux jeu*, autant dire une façon vieillotte, radoteuse et surannée de comprendre la nature en y mettant du sien. Choix des sujets, dessin, palette, tout participe à cette manière impersonnelle de voir les choses et de les traiter. Nous voilà loin des anciennes habitudes, je veux dire des habitudes d'il y a quarante ans, où le bitume ruisselait à flots sur les palettes

des peintres romantiques et passait pour être la couleur auxiliaire de l'idéal.

Il y a dans l'année une époque et un lieu où ces modes nouvelles s'affichent avec éclat : c'est à nos expositions du printemps. Pour peu que vous vous teniez au courant des nouveautés qui s'y produisent, vous remarquerez que la peinture la plus récente a pour but de frapper les yeux par des images saillantes, textuelles, aisément reconnaissables en leur vérité, dénuées d'artifices, et de nous donner exactement les sensations de ce que nous pouvons voir dans la rue. Et le public est tout disposé à fêter un art qui représente avec tant de fidélité ses habits, son visage, ses habitudes, son goût, ses inclinations et son esprit. Mais la peinture d'histoire? me direz-vous? D'abord, au train dont vont les choses, est-il bien certain qu'il existe encore une école d'histoire? Ensuite, si cette appellation de l'ancien régime s'appliquait encore à des traditions brillamment défendues, mais fort peu suivies, n'imaginez pas que la peinture d'histoire échappe à la fusion des genres et résiste à la tentation d'entrer elle-même dans le courant. On hésite, on a bien quelques scrupules, et finalement on s'y lance. Regardez d'année en année les conversions qui s'opèrent, et, sans examiner jusqu'au fond, ne considérez que la couleur des ta-

bleaux : si de sombre elle devient claire, si de noire elle devient blanche, si de profonde elle remonte aux surfaces, si de souple elle devient roide, si de la matière huileuse elle tourne au mat, et du clair-obscur au papier japonais, vous en avez assez vu pour apprendre qu'il y a là un esprit qui a changé de milieu et un atelier qui s'est ouvert au jour de la rue. Si je n'apportais d'extrêmes précautions dans cette analyse, je serais plus explicite et vous ferais toucher du doigt des vérités qui ne sont pas niables.

Ce que je veux en conclure, c'est qu'à l'état latent comme à l'état d'études professionnelles, le paysage a tout envahi et que, chose singulière, en attendant qu'il ait rencontré sa propre formule, il a bouleversé toutes les formules, troublé beaucoup de clairs esprits et compromis quelques talents. Il n'en est pas moins vrai qu'on travaille pour lui, que les tentatives essayées sont essayées à son profit, et que, pour excuser le mal qu'il a fait à la peinture en général, il serait à désirer tout au moins qu'il y trouvât son compte.

Au milieu des modes changeantes, il y a cependant comme un filon d'art qui continue. Vous pouvez, en parcourant nos salles d'exposition, apercevoir çà et là des tableaux qui s'imposent, par une ampleur, une gravité, une puissance de gamme, une interprétation

des effets et des choses, où l'on sent presque la palette d'un maître. Il n'y a là ni figures, ni agréments d'aucune sorte. La grâce en est même absolument absente; mais la donnée en est forte, la couleur profonde et sourde, la matière épaisse et riche, et quelquefois une grande finesse d'œil et de main se cache sous les négligences voulues ou les brutalités un peu choquantes du métier. Le peintre dont je parle, et que j'aurais du plaisir à nommer, joint à l'amour vrai de la campagne l'amour non moins évident de la peinture ancienne et des meilleurs maîtres. Ses tableaux en font foi, ses eaux-fortes et ses dessins sont également de nature à en témoigner. Ne serait-ce pas là le trait d'union qui nous rattache encore aux écoles des Pays-Bas? En tout cas, c'est le seul coin de la peinture française actuelle où l'on soupçonne encore leur influence.

Je ne sais pas quel est celui des peintres hollandais qui prévaut dans le laborieux atelier que je vous signale. Et je ne suis pas bien certain que Van der Meer de Delft n'y soit pas pour le moment plus écouté que Ruysdael. On le dirait à un certain dédain pour le dessin, pour les constructions délicates et difficiles, pour le soin du rendu que le maître d'Amsterdam n'aurait ni conseillé ni approuvé. Toujours est-il qu'il

y a là le souvenir vivant et présent d'un art partout ailleurs oublié.

Cette trace ardente et forte est d'un bon augure. Il n'est pas d'esprit avisé qui ne sente qu'elle vient en ligne assez directe du pays par excellence où l'on savait peindre, et qu'en la suivant avec persistance le paysage moderne aurait quelque chance de retrouver ses voies. Je ne serais pas surpris que la Hollande nous rendît encore un service, et qu'après nous avoir ramenés de la littérature à la nature, un jour ou l'autre, après de longs circuits elle nous ramenât de la nature à la peinture. C'est à ce point qu'il faut revenir tôt ou tard. Notre école sait beaucoup, elle s'épuise à vagabonder; son fonds d'études est considérable; il est même si riche qu'elle s'y complaît, s'y oublie, et qu'elle dépense à recueillir des documents des forces qu'elle emploierait mieux à produire et à mettre en œuvre.

Il y a temps pour tout, et le jour où peintres et gens de goût se persuaderont que les meilleures études du monde ne valent pas un bon tableau, l'esprit public aura fait encore une fois un retour sur lui-même, ce qui est le plus sûr moyen de faire un progrès.

X

Je serais fort tenté de me taire sur la *Leçon d'anatomie*. C'est un tableau qu'il faudrait trouver très-beau, parfaitement original, presque accompli, sous peine de commettre, aux yeux de beaucoup d'admirateurs sincères, une erreur de convenance ou de bon sens. Il m'a laissé très-froid, j'ai le regret d'en faire l'aveu. Et cela étant dit, il est nécessaire que je m'explique ou, si l'on veut, que je me justifie.

Historiquement, la *Leçon d'anatomie* est d'un haut intérêt, car on sait qu'elle dérive de tableaux analogues perdus ou conservés, et qu'elle témoigne ainsi de la façon dont un homme de grande destinée s'appropriait les tentatives de ces devanciers. A ce titre, c'est un exemple non moins célèbre que beaucoup d'autres du droit qu'on a de prendre son bien où on le trouve, quand on est Shakspeare, Rotrou, Corneille, Calderon, Molière ou Rembrandt. Notez que dans cette liste des inventeurs pour qui le passé travaille, je

ne cite qu'un peintre et que je pourrais les citer tous. Ensuite, par sa date dans l'œuvre de Rembrandt, par son esprit et par ses mérites, elle montre le chemin qu'il avait parcouru depuis les tâtonnements incertains que nous révèlent deux toiles trop estimées du musée de la Haye : je veux parler du *Saint Siméon* et d'un portrait de *Jeune Homme,* qui me paraît évidemment être le sien et qui dans tous les cas est le portrait d'un enfant, fait avec quelque timidité par un enfant.

Quand on se souvient que Rembrandt est élève de Pinas et de Lastman, et pour peu qu'on ait aperçu une œuvre ou deux de celui-ci, on devrait être moins surpris, ce me semble, des nouveautés que Rembrandt nous montre à ses débuts. A vrai dire, et pour parler sagement, ni dans les inventions, ni dans les sujets, ni dans ce mariage pittoresque des petites figures avec de grandes architectures, ni même dans le type et les haillons israélites de ces figures, ni enfin dans la vapeur un peu verdâtre et dans la lumière un peu soufrée qui baignent ses toiles, il n'y a rien qui soit bien inattendu, ni par conséquent bien à lui. Il faut arriver à 1632, c'est-à dire à la *Leçon d'anatomie,* pour apercevoir enfin quelque chose comme la révélation d'une carrière originale. Encore convient-il d'être juste non-seulement avec Rembrandt, mais avec tous. Il faut se rap-

peler qu'en 1632 Ravesteyn avait de cinquante à soixante ans, que Frans Hals avait quarante-huit ans, et que de 1627 à 1633 ce merveilleux praticien avait fait les plus considérables et aussi les plus parfaits de ses beaux ouvrages.

Il est vrai que l'un et l'autre, Hals surtout, étaient ce qu'on appelle des peintres de dehors, je veux dire que l'extérieur des choses les frappait plus que le dedans, qu'ils se servaient mieux de leur œil que de leur imagination, et que la seule transfiguration qu'ils fissent subir à la nature, c'était de la voir élégamment colorée et posée, physionomique et vraie, et de la reproduire avec la meilleure palette et la meilleure main. Il est encore vrai que le mystère de la forme, de la lumière et du ton ne les avait pas exclusivement préoccupés, et qu'en peignant sans grande analyse et d'après des sensations promptes, ils ne peignaient que ce qu'ils voyaient, n'ajoutaient ni beaucoup d'ombres aux ombres, ni beaucoup de lumière à la lumière, et que de cette façon la grande invention de Rembrandt dans le clair-obscur était restée chez eux à l'état de moyen courant, mais non à l'état de moyen rare et pour ainsi dire de poétique. Il n'en est pas moins vrai que, si l'on place Rembrandt en cette année 1632, entre des professeurs qui l'avaient fort éclairé et des maîtres qui lui

étaient extrêmement supérieurs comme habileté pratique et comme expérience, la *Leçon d'anatomie* ne peut manquer de perdre une bonne partie de sa valeur absolue.

Le réel mérite de l'œuvre est donc de marquer une étape dans la carrière du peintre; elle indique un grand pas, révèle avec évidence ce qu'il se propose, et si elle ne permet pas de mesurer encore tout ce qu'il devait être peu d'années après, elle en donne un premier avertissement. C'est le germe de Rembrandt : il y aurait lieu de regretter que ce fût déjà lui, et ce serait le méconnaître que de le juger d'après ce premier témoignage. Le sujet ayant été déjà traité dans la même acception, avec une table de dissection, un cadavre en raccourci, et la lumière agissant de même sur l'objet central qu'il importait de montrer, il resterait à l'acquit de Rembrandt d'avoir mieux traité le sujet peut-être, à coup sûr de l'avoir plus finement senti. Je n'irai pas jusqu'à chercher le sens métaphysique d'une scène où l'effet pittoresque et la sensibilité cordiale du peintre suffisent pour tout expliquer; car je n'ai jamais bien compris toute la philosophie qu'on a supposée contenue dans ses têtes graves et simples et dans ses personnages sans gestes, posant, ce qui est un tort, assez symétriquement pour des portraits.

La plus vivante figure du tableau, la plus réelle, *la*

plus sortie, comme on pourrait dire en songeant aux limbes qu'une figure peinte doit successivement traverser pour entrer dans les réalités de l'art, la plus ressemblante aussi, est celle du docteur Tulp. Parmi les autres, il en est d'un peu mortes que Rembrandt a laissées en route et qui ne sont ni bien vues, ni bien senties, ni bien peintes. Deux au contraire, j'en compterais trois en y comprenant la figure accessoire et de second plan, sont, à les bien regarder, celles où se révèle le plus clairement ce point de vue lointain, ce je ne sais quoi de vif et de flottant, d'indécis et d'ardent, qui sera tout le génie de Rembrandt. Elles sont grises, estompées, parfaitement construites sans contours visibles, modelées par l'intérieur, en tout vivantes d'une vie particulière, infiniment rare et que Rembrandt seul aura découverte sous les surfaces de la vie réelle. C'est beaucoup, puisqu'à ce propos on pourrait déjà parler de l'art de Rembrandt, de ses méthodes comme d'un fait accompli ; mais c'est trop peu quand on pense à ce que contient une œuvre de Rembrandt complète et quand on songe à l'extraordinaire célébrité de celle-ci.

La tonalité générale n'est ni froide, ni chaude; elle est jaunâtre. Le faire est mince et n'a que peu d'ardeur. L'effet est saillant sans être fort, et en aucune

partie des étoffes, du fonds, de l'atmosphère où la scène est placée, le travail ni le ton ne sont très-riches.

Quant au cadavre, on convient assez généralement qu'il est ballonné, peu construit, qu'il manque d'études. J'ajouterais à ses reproches deux reproches plus graves : le premier, c'est qu'à part la blancheur molle et pour ainsi dire macérée des tissus, ce n'est pas un mort; il n'en a ni la beauté, ni les laideurs, ni les accidents caractéristiques, ni les accents terribles; il a été vu d'un œil indifférent, regardé par une âme distraite. En second lieu, et ce défaut résulte du premier, ce cadavre n'est tout simplement, ne nous y trompons pas, qu'un effet de lumière blafarde dans un tableau noir. Et, comme il m'arrivera de vous le dire plus tard, cette préoccupation de la lumière quand même, indépendamment de l'objet éclairé, je dirai sans pitié pour l'objet éclairé, devait pendant toute la vie de Rembrandt ou le merveilleusement servir ou le desservir, suivant le cas. C'est ici la première circonstance mémorable où manifestement son idée fixe le trompa en lui faisant dire autre chose que ce qu'il avait à dire. Il avait à peindre un homme, il ne s'est pas assez soucié de la forme humaine; il avait à peindre la mort, il l'a oubliée pour chercher sur sa palette un ton blanchâtre qui fût de la lumière. Je demande à croire qu'un génie comme

Rembrandt a été fréquemment plus attentif, plus ému, plus noblement inspiré par le morceau qu'il avait à rendre.

Quant au clair-obscur, dont la *Leçon d'anatomie* offre un premier exemple à peu près formel, comme nous le verrons ailleurs magistralement appliqué dans ses diverses expressions soit de poésie intime, soit de plastique nouvelle, j'aurai d'autres occasions meilleures de vous en parler.

Je me résume, et je crois pouvoir dire qu'heureusement pour sa gloire Rembrandt a donné, même en ce genre, des notes décisives qui diminuent singulièrement l'intérêt de ce premier tableau. J'ajouterai que, si le tableau était de petite dimension, il serait jugé comme une œuvre faible, et que, si le format de cette toile lui prête un prix particulier, il ne saurait en faire un chef-d'œuvre, comme on l'a trop souvent répété.

XI

Harlem.

C'est à Harlem, comme je vous l'ai dit, qu'un peintre en quête de belles et fortes leçons doit se donner le plaisir de voir Frans Hals. Partout ailleurs, dans nos musées ou cabinets français, dans les galeries ou collections hollandaises, l'idée qu'on se fait de ce maître brillant et très-inégal en sa tenue est séduisante, aimable, spirituelle, assez futile, et n'est ni vraie ni équitable. L'homme y perd autant que l'artiste est amoindri. Il étonne, il amuse. Avec sa célérité sans exemple, la prodigieuse bonne humeur et les excentricités de sa pratique, il se détache par des goguenardises d'esprit et de main sur le fond sévère des peintures de son temps. Quelquefois il frappe; il donne à penser qu'il est aussi savant que bien doué, et que sa verve irrésistible n'est que la grâce heureuse d'un talent profond; presque aussitôt il se compromet, se discrédite et vous décourage. Son *portrait* qui figure au musée

d'Amsterdam et dans lequel il s'est reproduit de grandeur naturelle, en pied, posant sur un talus champêtre, à côté de sa femme, nous le représente assez bien comme on l'imaginerait dans ses moments d'impertinence, quand il gouaille et se moque un peu de nous. Peinture et geste, pratique et physionomie, tout dans ce portrait par trop sans façon est à l'avenant. Hals nous rit au nez, la femme de ce gai farceur en fait autant, et la peinture, tout habile qu'elle est, n'est pas beaucoup plus sérieuse.

Tel est, à ne le juger que par ces côtés légers, le peintre fameux dont la renommée fut grande en Hollande pendant la première moitié du dix-septième siècle. Aujourd'hui, le nom de Hals reparaît dans notre école au moment où l'amour du naturel y rentre lui-même avec quelque bruit et non moins d'excès. Sa méthode sert de programme à certaines doctrines en vertu desquelles l'exactitude la plus terre à terre est prise à tort pour la vérité, et la plus parfaite insouciance pratique prise pour le dernier mot du savoir et du goût. En invoquant son témoignage à l'appui d'une thèse à laquelle il n'a jamais donné que des démentis par ses belles œuvres, on se trompe, et par cela même on lui fait injure. Parmi tant de qualités si hautes, ne verrait-on par hasard et ne préconiserait-on

que ses défauts? J'en ai peur, et je vous dirai ce qui me le fait craindre. Ce serait, je vous en donne l'assurance, une erreur nouvelle et une injustice.

Dans la grande salle de l'académie de Harlem, qui contient beaucoup de pages analogues aux siennes, mais où il vous oblige à ne regarder que lui, Frans Hals a huit grandes toiles dont la dimension varie entre 2 mètres 1/2 et 4 mètres passés. Ce sont d'abord des *Repas ou Réunions d'officiers du corps des archers de Saint-George, du corps des archers de Saint-Adrien*, — ensuite et plus tard des *Régents ou régentes d'hôpital*. Les figures y sont de taille naturelle et en grand nombre; c'est fort imposant. Les tableaux appartiennent à tous les moments de sa vie, et la série embrasse sa longue carrière. Le premier, de 1616, nous le montre à trente-deux ans; le dernier, peint en 1664, nous le montre deux années seulement avant sa mort, à l'âge extrême de quatre-vingts ans. On le prend pour ainsi dire à ses débuts, on le voit grandir et tâtonner. Son épanouissement se produit tard, vers le milieu de sa vie, même un peu au delà; il se fortifie et se développe en pleine vieillesse; enfin on assiste à son déclin, et l'on est tout surpris de voir en quelle possession de lui-même ce maître infatigable était encore, quand la main lui manqua d'abord, la vie ensuite.

Il y a peu de peintres, s'il en existe, sur lesquels on possède un ensemble d'informations plus heureusement échelonnées et plus précises. Embrasser d'un coup d'œil cinquante années d'un travail d'artiste, assister à ses recherches, le saisir en ses réussites, le juger d'après lui-même dans ce qu'il a fait de plus important et de meilleur, c'est un spectacle qui nous est rarement donné. De plus, toutes ses toiles sont posées à hauteur d'appui ; on les consulte sans aucun effort ; elles vous livrent tous leurs secrets, à supposer que Hals fût un peintre cachotier, ce qu'il n'était pas. On le verrait peindre qu'on n'en saurait pas beaucoup plus long. Aussi l'esprit ne tarde pas à se décider, le jugement à se faire. Hals n'était qu'un praticien, je vous en avertis tout de suite ; mais, en tant que praticien, il est bien un des plus habiles maîtres et des plus experts qui aient jamais existé nulle part, même en Flandre malgré Rubens et Van Dyck, même en Espagne malgré Velasquez. Permettez-moi de transcrire mes notes : elles auront ce mérite d'être brèves, prises sur le fait, et de mesurer l'analyse des choses à leur intérêt. Avec un pareil artiste, on serait tenté d'en dire ou trop ou trop peu. Avec le penseur, ce serait bientôt dit ; avec le peintre, on irait bien loin : il faut se tenir et lui faire sa part.

Numéro 54, 1616. — Son premier grand tableau.

Il a trente-deux ans ; il se cherche ; il a devant lui Ravestein, Pieterz Grebber, Cornelisz Van Harlem, qui l'éclairent, mais ne le tentent point. Son maître Karel Van Mander est-il plus capable de l'orienter? La peinture est forte de tonalité, rousse en principe; le modelé est ronflant et pénible; les mains sont lourdes, les noirs mal vus. Avec cela, l'œuvre est déjà très-physionomique. Trois têtes charmantes sont à noter.

Numéro 56, 1627, onze ans après. — Déjà lui, le voici dans sa fleur. Peinture grise, fraîche, naturelle, harmonie noire. Écharpes fauves, orangées ou bleues, fraises blanches. Il a trouvé son registre et fixé ses éléments de coloris. Il emploie le vrai blanc, colore en clair avec quelques glacis, y ajoute un peu de patine. Les fonds bruns et sourds semblent avoir inspiré Pierre Hooch et font penser au père de Cuyp. Les physionomies sont plus étudiées, les types parfaits.

Numéro 55, 1627. — Même année, meilleur encore. Plus de pratique, la main plus habile et plus libre. L'exécution se nuance, il la varie. Même tonalité; les blancs plus légers; le détail des collerettes indiqué avec plus de caprice. En tout, l'aisance et la grâce d'un homme sûr de lui; une écharpe azur tendre, qui est tout Hals. Têtes inégalement belles, quant au rendu, toutes expressives et étonnamment individuelles.

Le porte-étendard debout au centre, le visage en valeur chaude et franche sur la soie de la bannière, avec sa tête un peu de côté, son œil clignotant, sa petite bouche fine, amincie par un sourire, est de la tête aux pieds un morceau délicieux. Les noirs sont plus mats; il les dégage du roux, les compose, les amalgame d'une façon plus ample et plus saine. Le modelé est plat, l'air devient rare; les tons se juxtaposent sans transitions ménagées. Nul emploi de clair-obscur, c'est le plein air d'une chambre très-éclairée et également. De là des trous entre les tons que rien ne relie, des souplesses quand les valeurs et les couleurs naturelles s'appuient l'une sur l'autre au plus près, des duretés quand l'accord est plus distant. Un peu de système. Je vois très-bien ce que notre école actuelle en conclut. Elle a raison de penser que Hals reste excellent, malgré ce parti pris accidentel; elle aurait tort si elle estimait que sa grande science et ses mérites en dépendent. Et ce qui pourrait l'en avertir, c'est le numéro 57, 1633.

Hals a quarante-sept ans. Voici dans ce genre éclatant, à clavier riche, son œuvre maîtresse et tout à fait belle, non pas la plus piquante, mais la plus relevée, la plus abondante, la plus substantielle, la plus savante. Ici, pas de parti pris, nulle affectation de placer ses figures hors de l'air plutôt que dans l'air,

et de faire le vide autour d'elles. Rien n'est éludé des difficultés d'un art qui, s'il est bien entendu, les accepte et les résout toutes.

Peut-être, prises individuellement, les têtes sontelles moins parfaites que dans le numéro précédent, moins spirituellement expressives. A cela près d'un accident qui pourrait être la faute des modèles autant que celle du peintre, comme ensemble le tableau est supérieur. Le fond est noir, et par conséquent les valeurs sont renversées. Le noir des velours, des soies, des satins, y joue avec plus de fantaisie ; les lumières s'y déploient, les couleurs s'en dégagent avec une largeur, une certitude et dans des accords que Hals n'a jamais dépassés. Aussi belles, aussi sûrement observées dans l'ombre que dans la lumière, dans la force que dans la douceur, c'est un charme pour l'œil de voir ce qu'elles ont de richesse et de simplicité, d'en examiner le choix, le nombre, les nuances infinies, et d'en admirer la si parfaite union. La partie gauche en plein éclat est surprenante. La matière en elle-même est des plus rares ; pâtes épaisses et coulantes, fermes et pleines, grasses et minces suivant les besoins ; facture libre, sage, souple, hardie, jamais folle, jamais insignifiante. Chaque chose est traitée selon son intérêt, sa nature propre et son prix. Dans

tel détail, on sent l'application, tel autre est à peine effleuré. Les guipures sont plates, les dentelles légères, les satins miroitants, les soieries mates, les velours plus absorbants ; tout cela sans minutie, sans petites vues. Un sentiment subit de la substance des choses, une mesure sans la moindre erreur, l'art d'être précis sans trop expliquer, de tout faire comprendre à demi-mots, de ne rien omettre, mais en sous-entendant l'inutile ; la touche expéditive, prompte et rigoureuse ; le mot juste, et rien que le mot juste, trouvé du premier coup et jamais fatigué par des surcharges ; pas de turbulence et pas de superflu ; autant de goût que dans Van Dyck, autant d'habileté pratique que dans Velasquez, avec les centuples difficultés d'une palette infiniment plus riche, car au lieu de se réduire à trois tons elle est le répertoire entier des tons connus, — telles sont, dans l'éclat de son expérience et de sa verve, les qualités presque uniques de ce beau peintre. Le personnage central, avec ses satins bleus et son justaucorps jaune verdâtre, est un chef-d'œuvre. Jamais on n'a mieux peint, on ne peindra pas mieux.

C'est avec ces deux œuvres capitales, les numéros 55 et 57, que Frans Hals se défend contre les abus qu'on voudrait faire de son nom. Certainement il a plus de naturel que personne, mais ne dites pas qu'il

est ultra-naïf. Certainement il colore avec plénitude, il modèle à plat, il évite les rondeurs vulgaires; mais, pour avoir son modelé spécial, il n'en observe pas moins les reliefs de la nature : ses figures ont leurs dos quand on les voit de face, et ne sont pas des planches. Certainement encore ses couleurs sont simples, à base froide, rompues; elles sentent aussi peu l'huile que possible; la substance en est homogène, le tuf solide; leur rayonnement profond vient de leur qualité première autant que de leurs nuances; mais ces couleurs d'un choix si délicat, d'un goût si sobre et si sûr, il n'en est ni avare ni même économe. Il les prodigue au contraire avec une générosité qui n'est guère imitée par ceux qui le prennent pour exemple, et l'on ne remarque pas assez grâce à quel tact infaillible il sait les multiplier sans qu'elles se nuisent. Enfin assurément il se permet de grandes libertés de main; mais jusqu'alors on ne lui voit pas un moment de négligence. Il exécute comme tout le monde, seulement en montrant mieux son métier. Son adresse est incomparable, il le sait et il ne lui déplaît pas qu'on s'en aperçoive; sur ce point spécialement, ses imitateurs ne lui ressemblent guère. Convenez encore qu'il dessine à merveille, une tête d'abord, puis des mains, puis tout ce qui se rapporte au

corps, l'habille, l'aide en son geste, concourt à son attitude, complète sa physionomie. Enfin, ce peintre des beaux ensembles n'en est pas moins un portraitiste consommé, bien plus fin, bien plus vivant, bien plus élégant que Van der Helst, et ce n'est pas non plus l'habituel mérite de l'école qui s'attribue le privilége exclusif de le bien comprendre.

Ici finit à Harlem la manière fleurie de ce maître excellent. Je passe sur le numéro 58-1639, exécuté vers sa cinquantième année, et qui, par un hasard malheureux, clôt assez lourdement la série.

Avec le numéro 59, qui date de 1641, deux ans après, nous entrons dans un mode nouveau, le mode grave, la gamme entièrement noire, grise et brune, conforme au sujet. C'est le tableau des *Régents de l'hôpital Sainte-Élisabeth*. Dans son acception forte et simple, avec ses têtes en lumière, ses habits de couleur noire, la qualité des chairs, la qualité des draps, son relief et son sérieux, sa richesse dans des tons si sobres, ce tableau magnifique représente Hals tout autrement, non pas mieux. Les têtes, aussi belles que possible, ont d'autant plus de prix que rien autour ne lutte avec l'intérêt capital des morceaux vivants. Est-ce à cet exemple de sobriété rare, à cette absence de

coloris, jointe à la science accomplie du coloriste, que se rattachent plus particulièrement les *néo-coloristes* dont je parle? Je n'en vois pas encore la preuve bien évidente; mais si tel était, comme on aime à le dire, le très-noble objectif de leurs recherches, quels tourments ne devraient pas causer à des hommes d'études les scrupules profonds, le savant dessin, la conscience édifiante, qui font la force et la beauté de ce tableau!

Loin de rappeler des tentatives un peu vaines, ce magistral tableau fait au contraire penser à des chefs-d'œuvre. Le premier souvenir qu'il éveille est celui des *Syndics*. La scène est la même, la donnée pareille, les conditions à remplir sont exactement semblables. Une figure centrale, belle entre toutes celles que Hals a peintes, appellerait des comparaisons frappantes. Les relations des deux œuvres sautent aux yeux. Avec elles apparaît la différence des deux peintres : point de vue contraire, opposition des deux natures, force égale dans la pratique, supériorité de la main chez Hals, de l'esprit chez Rembrandt, — résultat contraire. Si, dans la salle du musée d'Amsterdam où figurent les *Drapiers,* on remplaçait Van der Helst par Frans Hals, les *Arquebusiers* par les *Régents,* quelle leçon décisive et que de malentendus évités! Il y aurait une étude spéciale à faire sur ces deux toiles de

Régents. Il faudrait se garder d'y voir toutes les qualités multiples de Hals, ni toutes les facultés plus multiples encore de Rembrandt; mais sur un thème commun, à peu près comme dans un concours, on assisterait à une épreuve des deux praticiens. Tout de suite on verrait où chacun d'eux excelle et faiblit, et l'on saurait pourquoi. On apprendrait sans nulle hésitation qu'il y a mille choses encore à découvrir sous la pratique extérieure de Rembrandt, qu'il n'y a pas grand'chose à deviner derrière la belle pratique extérieure du peintre de Harlem. Je suis très-surpris qu'on ne se soit pas servi de ce texte pour dire une fois la vérité sur ce point.

Enfin Hals est vieux, très-vieux : il a quatre-vingts ans. Nous sommes en 1664. Cette même année, il signe les deux dernières toiles de la série, les dernières auxquelles il ait mis la main : les *Portraits de Régents* et les portraits de *Régentes de l'hôpital des Vieillards*. Le sujet coïncidait avec son âge. La main n'y est plus. Il étale au lieu de peindre; il n'exécute pas, il enduit; les perceptions de l'œil sont toujours vives et justes, les couleurs tout à fait sommaires. Peut-être en leur composition première ont-elles une qualité simple et mâle qui trahit le dernier effort d'un œil admirable et dit le dernier mot d'une éducation

consommée. On ne saurait imaginer ni de plus beaux noirs ni de plus beaux blancs grisâtres. Le régent de droite avec son bas rouge, qu'on aperçoit au-dessus de la jarretière, est pour un peintre un morceau sans prix ; mais vous ne trouvez plus ni dessin bien consistant, ni facture. Les têtes sont un abrégé, les mains le néant, si l'on en cherche les formes et les articulations. La touche, si touche il y a, est jetée sans ordre, un peu au hasard, et ne dit plus ce qu'elle aurait à dire. A cette absence de tout rendu, aux défaillances de sa brosse, il supplée par le ton, qui donne un semblant d'être à ce qui n'est plus. Tout lui manque, netteté de la vue, sûreté des doigts ; il est d'autant plus acharné à faire vivre les choses en des abstractions puissantes. Le peintre est aux trois quarts éteint ; il lui reste, je ne dis pas des pensées, je ne dirai plus une langue, mais des sensations d'or.

Vous avez vu Hals débutant ; j'ai tâché de vous le représenter tel qu'il était en sa pleine force : voilà comment il finit ; et si, ne le prenant qu'aux deux extrémités de sa brillante carrière, on me donnait à choisir entre l'heure où son talent commençait à naître et l'heure beaucoup plus solennelle où son extraordinaire talent l'abandonne, entre le tableau de 1616 et le tableau de 1664, je n'hésiterais pas, et bien entendu

c'est le dernier que je choisirais. A ce moment extrême, Hals est un homme qui sait tout, parce que dans des entreprises difficiles il a successivement tout appris. Il n'est pas de problèmes pratiques qu'il n'ait abordés, débrouillés, résolus, et pas d'exercices périlleux dont il ne se soit fait une habitude. Sa rare expérience est telle qu'elle survit à peu près intacte dans cette organisation en débris. Elle se révèle encore et d'autant plus fortement que le grand virtuose a disparu. Cependant, comme il n'est plus que l'ombre de lui-même, ne croyez-vous pas qu'il est bien tard pour le consulter?

L'erreur de nos jeunes camarades n'est donc à vrai dire qu'une erreur d'à-propos. Quelle que soit la surprenante présence d'esprit et la verdeur vivace de ce génie expirant, si respectables que soient les derniers efforts de sa vieillesse, ils conviendront que l'exemple d'un maître de quatre-vingts ans n'est pas le meilleur qu'on ait à suivre.

XII

Amsterdam.

Un lacet de rues étroites et de canaux m'a conduit à la *Doelen Straat*. Le jour finit. La soirée est douce, grise et voilée. De fins brouillards d'été baignent l'extrémité des canaux. Ici, plus encore qu'à Rotterdam, l'air est imprégné de cette bonne odeur de Hollande, qui vous dit où vous êtes et vous fait connaître les tourbières par une sensation subite et originale. Une odeur dit tout : la latitude, la distance où l'on est du pôle ou de l'équateur, de la houille ou de l'aloès, le climat, les saisons, les lieux, les choses. Toute personne ayant un peu voyagé sait cela : il n'y a de pays favorisés que ceux dont les fumées sont aromatiques et dont les foyers parlent au souvenir. Quant à ceux qui n'ont pour se recommander à la mémoire des sens que les confuses exhalaisons de la vie animale et des foules, ils ont d'autres charmes, et je ne dis pas qu'on les oublie, mais on s'en souvient autrement. Ainsi noyée dans ses

buées odorantes, vue à pareille heure, traversée par son centre, peu boueuse, mais humectée par la nuit qui tombe, avec ses ouvriers dans les rues, sa multitude d'enfants sur les perrons, ses boutiquiers devant leurs portes, ses petites maisons criblées de fenêtres, ses bateaux marchands, son port au loin, son luxe tout à fait à l'écart dans les quartiers neufs, — Amsterdam est bien ce qu'on imagine quand on ne rêve pas d'une Venise septentrionale dont l'*Amstel* serait la *Giudecca,* le *Dam* une autre place *Saint-Marc*, — lorsque d'avance on s'en rapporte à Van der Heyden et qu'on oublie Canaletto.

Cela est vieillot, bourgeois, étouffé, affairé, fourmillant, avec des airs de juiverie, même en dehors du quartier des juifs, — moins grandiosement pittoresque que Rotterdam vue de la Meuse, moins noblement pittoresque que la Haye, pittoresque cependant par l'intimité plus que par les dehors. Il faut connaître la naïveté profonde, la passion de fils, l'amour des petits coins qui distinguent les peintres hollandais, pour s'expliquer les aimables et piquants portraits qu'ils nous ont laissés de leur ville natale. Les couleurs y sont fortes et mornes, les formes symétriques, les façades entretenues dans leur neuf, sans nulle architecture et sans art, les petits arbres des quais grêles et laids, les

canaux fangeux. On sent un peuple pressé de s'installer sur des boues conquises, uniquement occupé d'y loger ses affaires, son commerce, ses industries, son labeur, plutôt que son bien-être, et qui jamais, même en ses plus grands jours, ne songea à y bâtir des palais.

Dix minutes passées sur le grand canal de Venise et dix autres minutes passées dans la *Kalverstraat* vous diraient tout ce que l'histoire peut nous apprendre de ces deux villes, du génie des deux peuples, de l'état moral des deux républiques, et par conséquent de l'esprit des deux écoles. Rien qu'à voir ici les habitations en lanternes où les vitres tiennent autant de place et ont l'air d'être plus indispensables que la pierre, les petits balcons soigneusement et pauvrement fleuris et les miroirs fixés aux fenêtres, on comprend que dans ce climat l'hiver est long, le soleil infidèle, la lumière avare, la vie sédentaire et forcément curieuse; que les contemplations en plein air y sont rares, les jouissances à huis clos très-vives, et que l'œil, l'esprit et l'âme y contractent cette forme d'investigation patiente, attentive, minutieuse, un peu tendue, pour ainsi dire clignotante, commune à tous les penseurs hollandais, depuis les métaphysiciens jusqu'aux peintres.

Me voici donc dans la patrie de Spinosa et de Rembrandt. De ces deux grands noms, qui représentent,

dans l'ordre des spéculations abstraites ou des inventions purement idéales, le plus intense effort du cerveau hollandais, un seul m'occupe, le dernier. Rembrandt a ici sa statue, la maison qu'il habita dans ses années heureuses, et deux de ses œuvres les plus célèbres, — c'est plus qu'il n'en faut pour éclipser bien des gloires. Où est la statue du poëte national Juste Van den Vondel, son contemporain, et, à sa date, son égal au moins en importance? On me dit qu'elle est au Nouveau-Parc. La verrai-je? Qui va la voir? Où donc a demeuré Spinosa? Que sont devenues la maison où séjourna Descartes, celle où passa Voltaire, celles où moururent l'amiral Tromp et le grand Ruyter? Ce que Rubens est à Anvers, Rembrandt l'est ici. Le type est moins héroïque, le prestige est le même, la souveraineté égale. Seulement, au lieu de resplendir dans de hauts transepts de basiliques, sur des autels somptueux, dans des chapelles votives, sur les radieuses parois d'un musée princier, Rembrandt se montre ici dans les petites chambres poudreuses d'une maison quasi bourgeoise. La destinée de ses œuvres continue conforme à sa vie. Du logis que j'habite à l'angle du *Kolveniers Burgwal*, j'aperçois à droite, au bord du canal, la façade rougeâtre et enfumée du musée, *Trippenhuis*; c'est vous dire qu'à travers des

fenêtres closes et dans la pâleur de ce doux crépuscule hollandais, déjà je vois rayonner comme une gloire un peu cabalistique l'étincelante renommée de la *Ronde de nuit*.

Je n'ai point à le cacher, cette œuvre, la plus fameuse qu'il y ait en Hollande, une des plus célèbres qu'il y ait au monde, est le souci de mon voyage. Elle m'inspire un grand attrait et de grands doutes. Je ne connais pas de tableau sur lequel on ait plus discuté, plus raisonné et naturellement plus déraisonné. Ce n'est pas qu'il ravisse également tous ceux qu'il a passionnés ; mais certainement il n'est personne, au moins parmi les écrivains d'art, dont, par ses mérites et par sa bizarrerie, la *Ronde de nuit* n'ait plus ou moins troublé le clair bon sens.

Depuis son titre, qui est une erreur, jusqu'à son éclairage, dont on vient à peine de trouver la clef, on s'est plu, je ne sais pourquoi, à mêler toutes sortes d'énigmes à des questions techniques qui ne me semblent pas si mystérieuses, pour être un peu plus compliquées qu'ailleurs. Jamais, la *Chapelle Sixtine* exceptée, on n'a apporté moins de simplicité, de bonhomie, de précision dans l'examen d'une œuvre peinte ; on l'a vantée sans mesure, admirée sans dire bien nettement pourquoi, un peu discutée, mais très-peu, et toujours comme

avec tremblement. Les plus hardis, la traitant comme un mécanisme indéchiffrable, en ont démonté, examiné toutes les pièces, et n'ont pas beaucoup mieux révélé le secret de sa force et de ses évidentes faiblesses. Un seul point les a tous mis d'accord, ceux que l'œuvre transporte et ceux qu'elle choque : c'est que, parfaite ou non, la *Ronde de nuit* appartient à ce groupe sidéral où l'universelle admiration a rapproché comme autant d'étoiles quelques œuvres d'art quasi célestes! On est allé jusqu'à dire que la *Ronde de nuit* est une des merveilles du monde : *one of the wonders of the world*, et de Rembrandt, qu'il est le plus parfait coloriste qui ait jamais existé : *the most perfect colourist that ever existed;* — autant d'exagérations ou de contre-vérités dont Rembrandt n'est pas responsable, et qui certainement auraient offusqué ce grand esprit réfléchi et sincère, car mieux que personne il savait bien qu'il n'avait rien de commun avec les coloristes pur sang auxquels on l'oppose, ni rien à voir avec la perfection telle qu'on l'entend.

En deux mots, pris dans son ensemble, — et un tableau même exceptionnel ne saurait déranger la rigoureuse économie de ce fort génie, — Rembrandt est un maître unique en son pays, dans tous les pays de son temps, dans tous les temps : coloriste, si l'on veut,

mais à sa manière ; dessinateur, si l'on veut encore, mais comme personne, mieux que cela peut-être, mais il faudrait le prouver ; très-imparfait, si l'on pense à la perfection dans l'art d'exprimer de belles formes et de les bien peindre avec des moyens simples ; admirable au contraire par des côtés cachés, indépendamment de sa forme, de sa couleur, dans son essence ; incomparable alors en ce sens littéral qu'il ne ressemble à personne, et qu'il échappe aux comparaisons mal entendues qu'on lui fait subir, et en ce sens aussi que sur les points délicats où il excelle, il n'a pas d'analogue et, je le croirais, pas de rival.

Une œuvre qui le représente tel qu'il était au plein milieu de sa carrière, à trente-quatre ans, dix ans juste après la *Leçon d'anatomie,* ne pouvait manquer de reproduire en tout leur éclat quelques-unes de ses originales facultés. S'ensuit-il qu'elle les ait toutes exprimées? Et n'y a-t-il pas dans cette tentative un peu forcée quelque chose qui s'opposait à l'emploi naturel de ce qu'il y avait en lui de plus profond et de plus rare?

L'entreprise était nouvelle. La page était vaste, compliquée. Elle contenait, chose unique dans son œuvre, du mouvement, des gesticulations et du bruit. Le sujet n'était pas de son choix, c'était un thème à portraits.

Vingt-trois personnes connues attendaient de lui qu'il les peignît toutes en vue, dans une action quelconque et cependant dans leurs habitudes de miliciens. Ce thème était trop banal pour qu'il ne l'historiât pas de quelque manière, et d'autre part trop précis pour qu'il y mît beaucoup d'invention. Il fallait, qu'ils lui plussent ou non, accepter des types, peindre des physionomies. D'abord on exigeait de lui des ressemblances, et, tout grand portraitiste qu'on le dise et qu'il soit par certains côtés, la formelle exactitude des traits n'est pas son fort. Rien dans cette composition d'apparat ne convenait précisément à son œil de visionnaire, à son âme plutôt portée hors du vrai : rien, sinon la fantaisie qu'il entendait y mettre et que le moindre écart pouvait changer en fantasmagorie. Ce que Ravestein, Van der Helst, Frans Hals, faisaient si librement ou si excellemment, le ferait-il avec la même aisance, avec un égal succès, lui le contraire en tout de ces parfaits physionomistes et de ces beaux praticiens de premier jet?

L'effort était grand. Et Rembrandt n'était pas de ceux que la tension fortifie ni qu'elle équilibre. Il habitait une sorte de chambre obscure où la vraie lumière des choses se transformait en d'étranges contrastes, et vivait dans un milieu de rêveries bizarres où cette com-

pagnie de gens en armes allait mettre quelque désarroi. Le voilà, durant l'exécution de ces vingt-trois portraits, contraint de s'occuper longtemps des autres, peu de lui-même, ni bien aux autres, ni bien à lui, tourmenté par un démon qui ne le quittait guère, retenu par des gens qui posaient et n'entendaient pas qu'on les traitât comme des fictions. Pour qui connaît les habitudes ténébreuses et fantasques d'un pareil esprit, ce n'était pas là que pouvait apparaître le Rembrandt inspiré des beaux moments. Partout où Rembrandt s'oublie, j'entends dans ses compositions, chaque fois qu'il ne s'y met pas lui-même, et tout entier, l'œuvre est incomplète, et fût-elle extraordinaire, *à priori* l'on peut affirmer qu'elle est défectueuse. Cette nature compliquée a deux faces bien distinctes, l'une intérieure, l'autre extérieure, et celle-ci est rarement la plus belle. Les erreurs qu'on est tenté de commettre en le jugeant tiennent à ceci, que souvent on se trompe de face et qu'on le regarde à l'envers.

La *Ronde de nuit* est-elle donc, pouvait-elle être le dernier mot de Rembrandt? Est-elle seulement la plu parfaite expression de sa manière? N'y a-t-il pas là des obstacles propres au sujet, des difficultés de mise en scène, des circonstances nouvelles pour lui, et qui jamais depuis ne se sont reproduites dans sa carrière?

Voilà le point qu'il faudrait examiner. Peut-être en tirerait-on quelques lumières. Je ne crois pas que Rembrandt y perdît rien. Il y aurait seulement une légende de moins dans l'histoire de son œuvre, un préjugé de moins dans les opinions courantes, une superstition de moins dans la critique.

Avec tous ses airs rebelles, l'esprit humain au fond n'est qu'un idolâtre. Sceptique, oui, mais crédule ; son plus impérieux besoin, c'est de croire, et son habitude native de se soumettre. Il change de maîtres, il change d'idoles ; sa nature sujette subsiste à travers tous ces renversements. Il n'aime pas qu'on l'enchaîne, et il s'enchaîne. Il doute, il nie, mais il admire, ce qui est une des formes de la foi ; et, dès qu'il admire, on obtient de lui le plus complet abandon de cette faculté de libre examen dont il prétend être si jaloux. En fait de croyances politiques, religieuses, philosophiques, en reste-t-il une qu'il ait respectée? Et remarquez qu'à la même heure, par des retours subtils, où l'on découvrirait sous ses révoltes le vague besoin d'adorer et le sentiment orgueilleux de sa grandeur, il se crée à côté, dans le monde des choses de l'art, un autre idéal et d'autres cultes, ne soupçonnant pas à quelles contradictions il s'expose en niant le vrai pour se mettre à genoux devant le beau. Il semble qu'il ne voie pas bien

la parfaite identité de l'un et de l'autre. Les choses de l'art lui paraissent un domaine à lui où sa raison n'a pas peur des surprises, où son adhésion peut se donner sans contrainte. Il y choisit des œuvres célèbres, en fait ses titres nobiliaires, s'y attache, et n'admet plus qu'on les lui conteste. Toujours il y a quelque chose de fondé dans ses choix : pas tout, mais quelque chose. On pourrait, en parcourant l'œuvre des grands artistes depuis trois siècles, dresser la liste de ces persistantes crédulités. Sans examiner de trop près si ses préférences sont toujours rigoureusement exactes, on verrait du moins que l'esprit moderne n'a pas une si grande aversion pour le convenu, et l'on découvrirait son secret penchant pour les dogmes en apercevant tout ceux dont il a bien ou mal semé son histoire. Il y a, semblerait-il, dogmes et dogmes. Il y a ceux dont on s'irrite, il y a ceux qui plaisent et qui flattent. Il ne coûte à personne de croire à la souveraineté d'une œuvre d'art qu'on sait être le produit d'un cerveau humain. Tout homme tant soit peu avisé croit bonnement, parce qu'il la juge et dit la comprendre, tenir le secret de cette chose visible et tangible sortie des mains de son semblable. Quelle est l'origine de cette chose d'humaine apparence écrite dans la langue de tous, peinte également pour l'esprit des savants, pour les yeux des simples, si sem-

blable à la vie? D'où vient-elle? Qu'est-ce que l'inspiration? un phénomène d'ordre naturel, ou un vrai miracle? Toutes ces questions, qui donnent beaucoup à penser, personne ne les approfondit; on admire, on crie au grand homme, au chef-d'œuvre, et tout est dit. De l'inexplicable formation d'une œuvre tombée du ciel, personne ne s'occupe. Et grâce à cette inadvertance, qui régnera sur le monde aussi longtemps que le monde vivra, le même homme qui fait fi du surnaturel s'inclinera devant le surnaturel sans paraître s'en douter.

Telles sont, je crois, les causes, l'empire et l'effet des superstitions en fait d'art. On en citerait plus d'un exemple, et le tableau dont je veux vous entretenir en est peut-être le plus notable et le plus éclatant. Il me faut déjà quelque hardiesse pour éveiller vos doutes; ce que je vais ajouter sera probablement plus téméraire.

XIII

On sait comment est placée la *Ronde de nuit*. Elle fait face au *Banquet des arquebusiers* de Van der Helst, et, quoi qu'on en ait dit, les deux tableaux ne se font pas tort. Ils s'opposent comme le jour et la nuit, comme la transfiguration des choses et leur imitation littérale, un peu vulgaire et savante. Admettez qu'ils soient aussi parfaits qu'ils sont célèbres, et vous auriez sous les yeux une antithèse unique, ce que la Bruyère appelle « une opposition de deux vérités qui se donnent du jour l'une à l'autre ». Je ne vous parlerai de Van der Helst ni aujourd'hui, ni probablement à aucun moment. C'est un beau peintre que nous pouvons envier à la Hollande, car en certains jours de pénurie il aurait rendu de grands services à la France comme portraitiste et surtout comme peintre d'apparat; mais, en fait d'art imitatif et purement sociable, la Hollande a beaucoup mieux. Et, quand on vient de voir les Frans Hals de

Harlem, on peut sans inconvénient tourner le dos à Van der Helst pour ne plus s'occuper que de Rembrandt.

Je n'étonnerai personne en disant que la *Ronde de nuit* n'a aucun charme, et le fait est sans exemple parmi les belles œuvres d'art pittoresque. Elle étonne, elle déconcerte, elle s'impose, mais elle manque absolument de ce premier attrait insinuant qui nous persuade, et presque toujours elle a commencé par déplaire. Tout d'abord elle blesse cette logique et cette rectitude habituelle de l'œil qui aiment les formes claires, les idées lucides, les audaces nettement formulées; quelque chose vous avertit que l'imagination, comme la raison, ne seront qu'à demi satisfaites, et que l'esprit le plus facile à se laisser gagner ne se soumettra qu'à la longue et ne se rendra pas sans disputer. Cela tient à diverses causes qui ne sont pas toutes le fait du tableau, — au jour, qui est détestable; au cadre de bois sombre dans lequel la peinture se noie, qui n'en détermine ni les valeurs moyennes, ni la gamme bronzée, ni la puissance, et qui la fait paraître encore plus enfumée qu'elle ne l'est, enfin et surtout cela tient à l'exiguïté du lieu, qui ne permet pas de placer la toile à la hauteur voulue, et, contrairement à toutes les lois de la perspective la plus élémentaire, vous oblige à la voir de niveau, pour ainsi dire à bout portant.

Je sais qu'on est généralement d'avis que la place est au contraire en parfait rapport avec les convenances de l'œuvre, et que la force d'illusion qu'on obtient en l'exposant ainsi vient au secours des efforts du peintre. Il y a là beaucoup de contre-sens en peu de mots. Je ne connais qu'une seule manière de bien placer un tableau, c'est de déterminer quel est son esprit, de consulter par conséquent ses besoins et de le placer suivant ses besoins.

Qui dit une œuvre d'art, un tableau de Rembrandt surtout, dit une œuvre non pas mensongère, mais imaginée, qui n'est jamais l'exacte vérité, qui n'est pas non plus son contraire, mais qui dans tous les cas est séparée des réalités de la vie extérieure par les à peu près profondément calculés des vraisemblances. Les personnages qui se meuvent dans cette atmosphère spéciale, en grande partie fictive, et que le peintre a placés dans cette perspective lointaine propre aux inventions de l'esprit, ne pourraient en sortir, si quelque indiscrète combinaison de point de vue les déplaçait, qu'au risque de n'être plus ni ce que le peintre les a faits, ni ce qu'on voudrait à tort qu'ils devinssent. Il existe entre eux et nous une rampe, comme on dit en termes d'optique et de convenances théâtrales. Ici cette rampe est déjà fort étroite. Si vous examinez la *Ronde de nuit,* vous vous

apercevrez que, par une mise en toile un peu risquée, les deux premières figures du tableau posées à fleur de cadre ont à peine la reculée qu'exigeraient les nécessités du clair-obscur et les obligations d'un effet bien calculé. C'est donc assez peu connaître l'esprit de Rembrandt, le caractère de son œuvre, ses visées, ses incertitudes, l'instabilité de certains équilibres, que de lui faire subir une épreuve à laquelle Van der Helst résiste, il est vrai, mais on sait à quelles conditions. J'ajoute qu'une toile peinte est une chose discrète qui ne dit que ce qu'elle veut dire, le dit de loin quand il ne lui convient pas de le dire de près, et que toute peinture qui tient à ses secrets est mal placée si vous la forcez à des aveux.

Vous n'ignorez pas que la *Ronde de nuit* passe, à tort ou à raison, pour une œuvre à peu près incompréhensible, et c'est là un de ses grands prestiges. Peut-être aurait-elle fait beaucoup moins de bruit dans le monde, si depuis deux siècles on n'avait conservé l'habitude d'en chercher le sens au lieu d'en examiner les mérites, et persisté dans la manie de la considérer comme un tableau par-dessus tout énigmatique.

A le prendre au pied de la lettre, ce que nous savons du sujet me paraît suffire. D'abord nous savons quels sont les noms et la qualité des personnages, grâce au

soin que le peintre a pris de les inscrire sur un cartouche, au fond du tableau, et ceci prouve que, si la fantaisie du peintre a transfiguré bien des choses, la donnée première appartenait du moins aux habitudes de la vie locale. Nous ignorons, il est vrai, dans quel dessein ces gens sortent en armes, s'ils vont au tir, à la parade ou ailleurs; mais, comme il n'y a pas là matière à de profonds mystères, je me persuade que, si Rembrandt a négligé d'être plus explicite, c'est qu'il n'a pas voulu ou qu'il n'a pas su l'être, et voilà toute une série d'hypothèses qui s'expliqueraient très-simplement par quelque chose comme une impuissance ou des réticences volontaires. Quant à la question d'heure, la plus controversée de toutes et la seule aussi qui pouvait être résolue dès le premier jour, on n'avait pas besoin pour la fixer de découvrir que la main tendue du capitaine portait son ombre sur un pan d'habit. Il suffisait de se rappeler que jamais Rembrandt n'a traité la lumière autrement, que l'obscurité nocturne est son habitude, que l'ombre est la forme ordinaire de sa poétique, son moyen d'expression dramatique usuel, et que, dans ses portraits, dans ses intérieurs, dans ses légendes, dans ses anecdotes, dans ses paysages, dans ses eaux-fortes comme dans sa peinture, communément c'est avec la nuit qu'il a fait du jour.

Peut-être en raisonnant ainsi par analogie, et au moyen de quelques inductions de pur bon sens, arriverait-on à lever quelques doutes encore, et ne resterait-il au bout du compte, comme obscurités irrémédiables, que les embarras d'un esprit en peine devant l'impossible, et les à peu près d'un sujet mêlé, comme cela devait être, de réalités insuffisantes et de fantaisies peu motivées.

Je ferai donc ce que je voudrais qu'on eût fait depuis longtemps : un peu plus de critique et moins d'exégèse. J'abandonnerai les énigmes du sujet pour aborder avec le soin qu'elle exige une œuvre peinte par un homme qui s'est rarement trompé. Du moment que cette œuvre nous est donnée comme la plus haute expression de son génie et comme la plus parfaite expression de sa manière, il y a lieu d'examiner de très-près et dans tous ses motifs une opinion si universellement accréditée. Aussi n'échapperai-je pas, je vous en avertis, aux controverses techniques que la discussion nécessitera. Je vous demande grâce d'avance pour les formes tant soit peu pédantes que je sens déjà venir sous ma plume. Je tâcherai d'être clair ; je ne réponds point d'être aussi bref qu'il le faudrait et de ne pas scandaliser d'abord certains esprits fanatisés.

La composition ne constitue pas, on en convient, le

principal mérite du tableau. Le sujet n'avait pas été choisi par le peintre, et la façon dont le peintre entendait le traiter ne permettait pas que le premier jet en fût ni très-spontané, ni très-lucide. Aussi la scène est-elle indécise, l'action presque nulle, l'intérêt par conséquent fort divisé. Un vice inhérent à l'idée première, une sorte d'irrésolution dans la façon de la concevoir, de la distribuer et de la poser, se trahit dès le début. Des gens qui marchent, d'autres qui s'arrêtent, l'un amorçant un mousquet, l'autre chargeant le sien, un autre faisant feu, un tambour qui pose pour la tête en battant sa caisse, un porte-étendard un peu théâtral, enfin une foule de figures fixées dans l'immobilité propre à des portraits, voilà, si je ne me trompe, quant au mouvement, les seuls traits pittoresques du tableau.

Est-ce bien assez pour lui donner le sens physionomique, anecdotique et local qu'on attendait de Rembrandt peignant des lieux, des choses et des hommes de son temps? Si Van der Helst, au lieu d'asseoir ses arquebusiers, les avait fait se mouvoir dans une action quelconque, ne doutez pas qu'il ne nous eût donné sur leurs manières d'être les indications les plus justes, sinon les plus fines. Et quant à Frans Hals, vous imaginez avec quelle clarté, quel ordre et quel

naturel il aurait disposé la scène; s'il eût été piquant, vivant, ingénieux, abondant et magnifique. La donnée conçue par Rembrandt est donc des plus ordinaires, et j'oserai dire que la plupart de ses contemporains l'auraient jugée pauvre en ressources, les uns parce que la ligne abstraite en est incertaine, étriquée, symétrique, maigre et singulièrement décousue; les autres, les coloristes, parce que cette composition pleine de trous, d'espaces mal occupés, ne se prêtait pas à ce large et généreux emploi des couleurs, qui est l'exercice ordinaire des palettes savantes. Rembrandt était seul à savoir comment avec des visées particulières on pouvait se tirer de ce mauvais pas; et la composition, bonne ou mauvaise, devait convenablement suffire à son dessein, car son dessein était de ne ressembler en rien ni à Frans Hals, ni à Grebber, ni à Ravestein, ni à Van der Helst, ni à personne.

Ainsi nulle vérité, et peu d'inventions pittoresques dans la disposition générale. Les figures en ont-elles individuellement davantage? Je n'en vois pas une seule qui puisse être signalée comme un morceau de choix.

Ce qui saute aux yeux, c'est qu'il existe entre elles des disproportions que rien ne motive, et dans chacune d'elles des insuffisances et pour ainsi dire un embarras de les caractériser que rien ne justifie. Le capitaine

est trop grand et le lieutenant trop petit, non pas seulement à côté du *Capitaine Kock*, dont la stature l'écrase, mais à côté des figures accessoires, dont la longueur ou l'ampleur donnent à ce jeune homme assez mal venu l'air d'un enfant qui porterait trop tôt des moustaches. A les considérer l'un et l'autre comme des portraits, ce sont des portraits peu réussis, de ressemblance douteuse, de physionomie ingrate, ce qui surprend de la part d'un portraitiste qui en 1642 avait fait ses preuves, et ce qui excuse un peu le *Capitaine Kock* de s'être adressé plus tard à l'infaillible Van der Helst. Le garde qui charge son mousquet est-il mieux observé? Que pensez-vous également du porte-mousquet de droite et du tambour? On pourrait dire que les mains manquent à tous ces portraits, tant elles sont vaguement esquissées et peu significatives en leur action. Il en résulte que ce qu'elles tiennent est assez mal tenu : mousquets, hallebardes, baguettes de tambour, cannes, lances, hampe de la bannière, et que le geste d'un bras est avorté quand la main qui doit agir ne l'achève pas nettement, vivement, soit avec énergie, soit avec précision, soit avec esprit. Je ne parlerai pas des pieds que l'ombre dérobe pour la plupart. Telles sont en effet les nécessités du système d'enveloppe adopté par Rembrandt, et tel est l'im-

périeux parti pris de sa méthode, qu'un même nuage obscur envahit les bases du tableau et que les formes y flottent, au grand détriment des points d'appui.

Faut-il ajouter que les costumes sont comme les ressemblances, vus à peu près, tantôt baroques et peu naturels, tantôt rigides, rebelles aux allures du corps? On dirait d'eux qu'ils sont mal portés. Les casques sont mis gauchement, les feutres sont bizarres et coiffent sans grâce. Les écharpes sont à leur place et cependant nouées avec quelque maladresse. Rien de ce qui fait l'élégance naturelle, la désinvolture unique, le négligé surpris et rendu sur le vif des ajustements dont Frans Hals sait revêtir tous les âges, toutes les statures, toutes les corpulences et certainement aussi tous les rangs. On n'est pas plus rassuré sur ce point que sur beaucoup d'autres. On se demande s'il n'y a pas là comme une fantaisie laborieuse, comme un souci d'être étrange qui n'est point aimable et n'est pas frappant.

Quelques têtes sont fort belles, j'ai signalé celles qui ne le sont pas. Les meilleures, les seules où se reconnaissent la main du maître et le sentiment d'un maître, sont celles qui, des profondeurs de la toile, dardent sur vous leurs yeux vagues et la fine étincelle de leur regard mobile; n'en examinez sévèrement ni

la construction, ni les plans, ni la structure osseuse ; accoutumez-vous à la pâleur grisâtre de leur teint, interrogez-les de loin, comme ils vous regardent à grande distance, et, si vous voulez savoir comment ils vivent, regardez-les comme Rembrandt veut qu'on regarde ses effigies humaines, attentivement, longuement, aux lèvres et dans les yeux.

Reste une figure épisodique qui jusqu'ici a déjoué toutes les conjectures, parce qu'elle semble personnifier dans ses traits, sa mise, son éclat bizarre et son peu d'à-propos, la magie, le sens romanesque, ou, si l'on veut, les contre-sens du tableau ; je veux parler de cette petite personne à mine de sorcière, enfantine et vieillotte, avec sa coiffure en comète, sa chevelure emperlée, qui se glisse on ne sait trop pourquoi entre les jambes des gardes, et qui, détail non moins inexplicable, porte pendu à sa ceinture un coq blanc qu'on prendrait à la rigueur pour une escarcelle.

Quelque raison qu'elle ait de se mêler au cortége, cette figurine affecte de n'avoir rien d'humain. Elle est incolore, presque informe. Son âge est douteux parce que ses traits sont indéfinissables. Sa taille est celle d'une poupée et sa démarche est automatique. Elle a des allures de mendiante et quelque chose comme des diamants sur tout le corps, des airs de petite reine

avec un accoutrement qui ressemble à des loques. On dirait qu'elle vient de la juiverie, de la friperie, du théâtre ou de la bohème, et que, sortie d'un rêve, elle s'est habillée dans le plus singulier des mondes. Elle a les lueurs, l'incertitude et les ondoiements d'un feu pâle. Plus on l'examine et moins on saisit les linéaments subtils qui servent d'enveloppe à son existence incorporelle. On arrive à ne plus voir en elle qu'une sorte de phosphorescence extraordinairement bizarre, qui n'est pas la lumière naturelle des choses, qui n'est pas non plus l'éclat ordinaire d'une palette bien réglée et qui ajoute une sorcellerie de plus aux étrangetés intimes de sa physionomie. Notez qu'à la place qu'elle occupe, en un des coins sombres de la toile, un peu en bas, au second plan, entre un homme rouge foncé et le capitaine habillé de noir, cette lumière excentrique a d'autant plus d'activité que le contraste avec ce qui l'avoisine est plus subit, et que, sans des précautions extrêmes, il aurait suffi de cette explosion de lumière accidentelle pour désorganiser tout le tableau.

Quel est le sens de ce petit être imaginaire ou réel qui n'est cependant qu'un comparse et qui s'est, pour ainsi dire, emparé du premier rôle? Je ne me charge point de vous le dire. De plus habiles que moi ne se sont pas fait faute de se demander qui il

était, ce qu'il faisait là, et n'ont rien imaginé qui les satisfît.

Une seule chose m'étonne, c'est qu'on argumente avec Rembrandt, comme si lui-même était un raisonneur. On s'extasie sur la nouveauté, l'originalité, l'absence de toute règle, le libre essor d'une inspiration toute personnelle qui font, comme on l'a dit très-bien, le grand attrait de cette œuvre aventureuse ; et c'est précisément la fine fleur de ces imaginations un peu déréglées qu'on soumet à l'examen de la logique et de la raison pure. Mais si, à toutes ces questions un peu vaines sur le pourquoi de tant de choses qui probablement n'en ont pas, Rembrandt répondait ceci : « Cette enfant, c'est un caprice non moins bizarre et tout aussi plausible que beaucoup d'autres dans mon œuvre gravée ou peinte. Je l'ai placée comme une étroite lumière entre de grandes masses d'ombres, parce que son exiguïté la rendait plus vibrante et qu'il m'a convenu de réveiller par un éclair un des coins obscurs de mon tableau. Sa mise est d'ailleurs le costume assez ordinaire de mes figures de femmes, grandes ou petites, jeunes ou vieilles, et vous en trouvez le type à peu près semblable fréquemment dans mes ouvrages. J'aime ce qui brille, et c'est pour cela que je l'ai vêtue de matières brillantes. Quant à ces lueurs

phosphorescentes dont on s'étonne ici, tandis qu'ailleurs elles passent inaperçues, c'est dans son éclat incolore et dans sa qualité surnaturelle la lumière que je donne habituellement à mes personnages quand je les éclaire un peu vivement. » — Ne pensez-vous pas qu'une pareille réponse aurait de quoi satisfaire les plus difficiles et que finalement, les droits du metteur en scène étant réservés, il n'aurait plus de compte à nous rendre que sur un point : la façon dont il a traité le tableau?

On sait à quoi s'en tenir sur l'effet que produisit la *Ronde de nuit,* lorsqu'elle parut en 1642. Cette tentative mémorable ne fut ni comprise ni goûtée. Elle ajouta du bruit à la gloire de Rembrandt, le grandit aux yeux de ses admirateurs fidèles, le compromit aux yeux de ceux qui ne l'avaient suivi qu'avec quelque effort et l'attendaient à ce pas décisif. Elle fit de lui un peintre plus étrange, un maître moins sûr. Elle passionna, divisa les gens de goût suivant la chaleur de leur sang ou la roideur de leur raison. Bref, on la considéra comme une aventure absolument nouvelle, mais scabreuse, qui le fit applaudir, pas mal blâmer, et qui au fond ne rassura personne. Si vous connaissez à ce sujet les jugements qu'ont exprimés les contemporains de Rembrandt, ses amis, ses élèves, vous devez voir

que les opinions n'ont pas sensiblement varié depuis deux siècles et que nous répétons à peu de chose près ce que ce grand homme téméraire put entendre dire de son vivant.

Les seuls points sur lesquels l'opinion soit unanime, surtout ne nos jours, ce sont la couleur du tableau qu'on dit *éblouissante, aveuglante, inouïe* (et vous conviendrez que de pareils mots seraient plutôt faits pour gâter l'éloge), et l'exécution qu'on s'accorde à trouver souveraine. Ici la question devient fort délicate. Il faut coûte que coûte abandonner les chemins commodes, entrer dans les broussailles et parler métier.

Si Rembrandt n'était coloriste dans aucun sens, on n'aurait jamais commis l'erreur de le prendre pour un coloriste, et dans tous les cas rien ne serait plus aisé que d'indiquer pour quels motifs il ne l'est pas; mais il est évident que sa palette est son moyen d'expression le plus ordinaire, le plus puissant, et que, dans ses eaux-fortes comme dans sa peinture, il s'exprime encore mieux par la couleur et par l'effet que par le dessin. Rembrandt est donc, avec beaucoup de raison, classé parmi les plus forts coloristes qu'il y ait jamais eu. En sorte que le seul moyen de le mettre à part et de dégager le don qui lui est propre, c'est de le distinguer des grands coloristes connus pour tels et d'établir quelle est

la profonde et exclusive originalité de ses notions en fait de couleur.

On dit de Véronèse, de Corrége, de Titien, de Giorgione, de Rubens, de Velasquez, de Frans Hals et de Van Dyck qu'ils sont des coloristes, parce que dans la nature ils perçoivent la couleur plus délicatement encore que les formes, et qu'aussi ils colorent plus parfaitement qu'ils ne dessinent. Bien colorer, c'est à leur exemple finement ou richement saisir les nuances, les bien choisir sur la palette et les bien juxtaposer dans le tableau. Une partie de cet art compliqué est régie en principe par quelques lois de physique assez précises, mais la plus large part est faite aux aptitudes, aux habitudes, aux instincts, aux caprices, aux sensibilités subites de chaque artiste. Il y aurait là-dessus beaucoup à dire, car la couleur est une chose dont les personnes étrangères à notre art parlent assez volontiers sans la bien comprendre et sur laquelle les gens du métier n'ont jamais, que je sache, dit leur mot.

Réduite à ses termes les plus simples, la question peut se formuler ainsi : choisir des couleurs belles en soi et secondairement les combiner dans les relations belles, savantes et justes. J'ajouterai que les couleurs peuvent être profondes ou légères, riches de teinture ou neutres, c'est à-dire plus sourdes, *franches,* c'est-

à-dire plus près de la *couleur mère* ou nuancées et *rompues* comme on dit en langage technique, enfin de valeurs diverses (et je vous ai dit ailleurs ce qu'on entend par là), — tout cela c'est affaire de tempérament, de préférence et aussi de convenance. Ainsi, Rubens, dont la palette est fort limitée quant au nombre des couleurs, mais très-riche en *couleurs mères,* et qui parcourt le clavier le plus étendu, depuis le vrai blanc jusqu'au vrai noir, sait se réduire quant il le faut et rompre sa couleur dès qu'il lui convient d'y mettre une sourdine. Véronèse, qui procède tout autrement, ne se plie pas moins que Rubens aux nécessités des circonstances ; rien n'est plus fleuri que certains plafonds du *palais ducal,* rien n'est plus sobre dans sa tenue générale que le *Repas chez Simon,* du Louvre. Il faut dire aussi qu'il n'est pas nécessaire de *colorier* beaucoup pour faire œuvre de grand coloriste. Il y a des hommes, témoin Velasquez, qui colorent à merveille avec les couleurs les plus tristes. Du noir, du gris, du brun, du blanc teinté de bitume, que de chefs-d'œuvre n'a-t-on pas exécutés avec ces quelques notes un peu sourdes! Il suffit pour cela que la couleur soit rare, tendre ou puissante, mais résolûment composée par un homme habile à sentir les nuances et à les doser. Le même homme, lorsque cela lui plaît, sait étendre ses res-

sources ou les réduire. Le jour où Rubens peignit avec du bistre à toutes les doses la *Communion de saint François d'Assise*, ce jour-là fut, à ne parler que des aventures de sa palette, un des mieux inspirés de sa vie.

Enfin, — et c'est là le trait à bien retenir dans cette définition plus que sommaire, — un coloriste proprement dit est un peintre qui sait conserver aux couleurs de sa gamme, quelle qu'elle soit, riche ou non, rompue ou non, compliquée ou réduite, leur principe, leur propriété, leur résonnance et leur justesse, et cela partout et toujours, dans l'ombre, dans la demi-teinte, et jusque dans la lumière la plus vive. C'est par là surtout que les écoles et les hommes se distinguent. Prenez une peinture anonyme, examinez quelle est la qualité du ton local, ce qu'il devient dans la lumière, s'il persiste dans la demi-teinte, s'il persiste dans l'ombre la plus intense, et vous pourrez dire avec certitude si cette peinture est ou n'est pas l'œuvre d'un coloriste, à quelle époque, à quel pays, à quelle école elle appartient.

Il existe à ce sujet dans la langue technique une formule usuelle bonne à citer. Chaque fois que la couleur subit toutes les modifications de la lumière et de l'ombre sans rien perdre de ses qualités constitutives, on dit que l'ombre et la lumière sont de *même famille;* ce qui

veut dire que l'une et l'autre doivent conserver, quoi qu'il arrive, la parenté la plus facile à saisir avec le ton local. Les manières d'entendre la couleur sont très-diverses. Il y a, de Rubens à Giorgione et de Velasquez à Véronèse, des variétés qui prouvent l'immense élasticité de l'art de peindre et l'étonnante liberté d'allures que le génie peut prendre sans changer de but; mais une loi leur est commune à tous et n'est observée que par eux, soit à Venise, soit à Parme, soit à Madrid, soit à Anvers, soit à Harlem : c'est précisément la parenté de l'ombre et de la lumière et l'identité du ton local à travers tous les incidents de la lumière.

Est-ce ainsi que procède Rembrandt? Il suffit d'un coup d'œil jeté sur la *Ronde de nuit* pour s'apercevoir du contraire.

Sauf une ou deux couleurs franches, deux rouges et un violet foncé, excepté une ou deux étincelles de bleu, vous n'apercevez rien dans cette toile incolore et violente qui rappelle la palette et la méthode ordinaire d'aucun des coloristes connus. Les têtes ont plutôt les apparences que le coloris propre à la vie. Elles sont rouges, vineuses ou pâles, sans avoir pour cela la pâleur vraie que Velasquez donne à ses visages, ou ces nuances sanguines, jaunâtres, grisâtres ou pourprées que Frans Hals oppose avec tant de finesse lorsqu'il veut spécifier

les tempéraments de ses personnages. Dans les habits, les coiffures, dans les parties si diverses des ajustements, la couleur n'est pas plus exacte ni plus expressive que ne l'est, comme je l'ai dit, la forme elle-même. Quand un rouge apparaît, c'est un rouge assez peu délicat par sa nature et qui exprime indistinctement la soie, le drap, le satin. Le garde qui charge son mousquet est habillé de rouge de la tête aux pieds, depuis son feutre jusqu'à ses souliers. Vous apercevez-vous que les particularités physionomiques de ce rouge, sa nature, sa substance, ce qu'un coloriste vrai n'eût pas manqué de saisir, aient un seul moment occupé Rembrandt? On dit que ce rouge est admirablement conséquent dans son ombre et dans sa lumière : en vérité, je ne crois pas qu'un homme quelque peu habitué à manier un ton puisse être de cet avis, et je ne suppose pas que ni Velasquez, ni Véronèse, ni Titien, ni Giorgione, pour écarter Rubens, en eussent admis la composition première et l'emploi. Je défie qu'on me dise comment est habillé le lieutenant, et de quelle couleur est son habit. Est-ce du blanc teinté de jaune? Est-ce du jaune décoloré jusqu'au blanc? La vérité, c'est que ce personnage devant exprimer la lumière centrale du tableau, Rembrandt l'a vêtu de lumière, fort savamment quant à son éclat, fort négligemment quant à sa couleur.

Or, et c'est ici que Rembrandt commence à se trahir, pour un coloriste, il n'y a pas de lumière abstraite. La lumière en soi n'est rien : elle est le résultat de couleurs diversement éclairées et diversement rayonnantes d'après la nature du rayon qu'elles renvoient ou qu'elles absorbent. Telle teinte très-foncée peut être extraordinairement lumineuse; telle autre très-claire peut au contraire ne l'être pas du tout. Il n'y a pas un élève de l'école qui ne sache cela. Chez les coloristes, la lumière dépend donc exclusivement du choix des couleurs employées pour la rendre et se lie si étroitement au ton, qu'on peut dire en toute vérité que chez eux la lumière et la couleur ne font qu'un. Dans la *Ronde de nuit*, rien de semblable. Le ton disparaît dans la lumière comme il disparaît dans l'ombre. L'ombre est noirâtre, la lumière blanchâtre. Tout s'éclaire ou s'assombrit, tout rayonne ou s'obscurcit par un effacement alternatif du principe colorant. Il y a là des écarts de valeurs plutôt que des contrastes de ton. Et cela est si vrai qu'une belle gravure, un dessin bien rendu, la lithographie de Mouilleron, une photographie, donnent exactement l'idée du tableau dans ces grands partis pris d'effet, et qu'une image seulement dégradée du clair au sombre ne détruit rien de son arabesque.

Si je suis bien compris, voilà qui démontre avec évi-

dence que les combinaisons du coloris tel qu'il est entendu d'habitude ne sont point le fait de Rembrandt, et qu'il faut continuer de chercher ailleurs le secret de sa vraie puissance et l'expression familière à son génie. Rembrandt est en toutes choses un abstracteur qu'on ne parvient à définir qu'en éliminant. Quand j'aurai dit avec certitude tout ce qu'il n'est pas, peut-être arriverai-je à déterminer très-exactement ce qu'il est.

Est-il un grand praticien? Assurément. La *Ronde de nuit* est-elle dans son œuvre et par rapport à lui-même, est-elle, quand on la compare aux œuvres de maîtrise des grands virtuoses, un beau morceau d'exécution? Je ne le crois pas : autre malentendu qu'il est bon de faire disparaître.

Le travail de la main, je l'ai dit à propos de Rubens, n'est que l'expression conséquente, adéquate, des sensations de l'œil et des opérations de l'esprit. Qu'est-ce en soi qu'une phrase bien tournée, qu'un mot bien choisi, sinon le témoignage instantané de ce que l'écrivain a voulu dire et de l'intention qu'il a eue de le dire ainsi plutôt qu'autrement? Par conséquent bien peindre en général, c'est ou bien dessiner ou bien colorer, et la façon dont la main agit n'est plus que l'énoncé définitif des intentions du peintre. Si l'on examine les exécutants sûrs d'eux-mêmes, on verra combien la main

est obéissante, prompte à bien dire sous la dictée de l'esprit, et quelles nuances de sensibilité, d'ardeur, de finesse, d'esprit, de profondeur, passent par le bout de leurs doigts, que ces doigts soient armés de l'ébauchoir, du pinceau ou du burin. Chaque artiste a donc sa manière de peindre comme il a sa taille et son coup de pouce, et Rembrandt pas plus qu'un autre n'échappe à cette loi commune. Il exécute à sa manière, il exécute excessivement bien ; on pourrait dire qu'il exécute comme personne, parce qu'il ne sent, ne voit et ne veut comme aucun autre.

Comment exécute-t-il dans le tableau qui nous occupe? Traite-t-il bien une étoffe? Non. En exprime-t-il ingénieusement, vivement, les plis, les cassures, les souplesses, le tissu? Assurément non. Quand il met une plume au bord d'un feutre, donne-t-il à cette plume la légèreté, le flottant, la grâce qu'on voit dans Van Dyck ou dans Hals, ou dans Velasquez? Indique-t-il avec quelques luisants sur un fond mat, dans leur forme, dans le sens du corps, l'humaine physionomie d'un habit bien ajusté, froissé par un geste ou chiffonné par l'usage? Sait-il, en quelques touches sommaires, et mesurant sa peine à la valeur des choses, indiquer une dentelle, faire croire à des orfévreries, à des broderies riches?

Il y a dans la *Ronde de nuit* des épées, des mous-

quets, des pertuisanes, des casques polis, des hausse-cols damasquinés, des bottes à entonnoir, des souliers à nœuds, une hallebarde avec son flot de soie bleue, un tambour, des lances. Imaginez avec quelle aisance, avec quel sans-façon et quelle preste manière de faire croire aux choses sans y insister, Rubens, Véronèse, Van Dyck, Titien lui-même, Frans Hals enfin, cet ouvrier d'esprit sans pareil, auraient indiqué sommairement et superbement enlevé tous ces accessoires. Trouvez-vous de bonne foi que Rembrandt, dans la *Ronde de nuit*, excelle à les traiter ainsi? Regardez, je vous en prie, car en cette discussion pointilleuse il faut des preuves, la hallebarde que tient au bout de son bras roide le petit lieutenant *Ruijtenberg;* voyez le fer en raccourci, voyez surtout la soie flottante, et dites-moi s'il est permis à un exécutant de cette valeur d'exprimer plus péniblement un objet qui devait naître sous sa brosse sans qu'il s'en doutât. Regardez les manches à crevés dont on parle avec tant d'éloges, les manchettes, les gants; examinez les mains. Considérez bien comment, dans leur négligence affectée ou non, la forme est accentuée, les raccourcis s'expriment. La touche est épaisse, embarrassée, presque maladroite et tâtonnante. On dirait vraiment qu'elle porte à faux, et que mise en travers quand elle devrait

être posée en long, mise à plat quand tout autre que lui l'aurait appliquée circulairement, elle embrouille la forme au lieu de la déterminer.

Partout des *rehauts*, c'est-à-dire des accents décisifs sans nécessité, ni grande justesse, ni réel à-propos. Des épaisseurs qui sont des surcharges, des rugosités que rien ne justifie, sinon le besoin de donner de la consistance aux lumières, et l'obligation dans sa méthode nouvelle d'opérer sur des tissus raboteux plutôt que sur des bases lisses; des saillies qui veulent être réelles et n'y parviennent pas, déroutent l'œil et sont réputées pour du métier original; des sous-entendus qui sont des omissions, des oublis qui feraient croire à de l'impuissance. En toutes les parties saillantes, une main convulsive, un embarras pour trouver le mot propre, une violence de termes, une turbulence de faire qui jure avec le peu de réalité obtenue et l'immobilité un peu morte du résultat.

Ne me croyez pas sur parole. Allez voir ailleurs de bons et de beaux exemples chez les plus sérieux comme chez les plus spirituels; adressez-vous successivement aux mains expéditives, aux mains appliquées; voyez leurs œuvres accomplies, leurs esquisses; revenez ensuite devant la *Ronde de nuit*, et comparez. Je dirai plus : adressez-vous à Rembrandt lui-même quand

il est à l'aise, libre avec ses idées, libre avec son métier, quand il imagine, quand il est ému, nerveux sans trop d'exaspération, et que, maître de son sujet, de son sentiment et de sa langue, il devient parfait, c'est-à-dire admirablement habile et profond, ce qui vaut mieux que d'être adroit. Il y a des circonstances où la pratique de Rembrandt va de pair avec celle des meilleurs maîtres et se tient à la hauteur de ses plus beaux dons. C'est quand elle est par hasard soumise à des obligations de parfait naturel, ou bien quand elle est animée par l'intérêt d'un sujet imaginaire. Hors de là, et c'est le cas de la *Ronde de nuit,* vous n'avez que du Rembrandt mixte, c'est-à-dire les ambiguités de son esprit et les faux semblants d'adresse de sa main.

Enfin j'arrive à l'incontestable intérêt du tableau, au grand effort de Rembrandt dans un sens nouveau : je veux parler de l'application sur une grande échelle de cette manière de voir qui lui est propre et qu'on a nommée le *clair-obscur.*

Ici pas d'erreur possible. Ce qu'on prête à Rembrandt est bien à lui. Le clair-obscur est, à n'en pas douter, la forme native et nécessaire de ses impressions et de ses idées. D'autres que lui s'en servirent ; nul ne s'en servit aussi continuellement, aussi ingénieusement que lui.

C'est la forme mystérieuse par excellence, la plus enveloppée, la plus elliptique, la plus riche en sous-entendus et en surprises, qu'il y ait dans le langage pittoresque des peintres. A ce titre, elle est plus qu'aucune autre la forme des sensations intimes ou des idées. Elle est légère, vaporeuse, voilée, discrète; elle prête son charme aux choses qui se cachent, invite aux curiosités, ajoute un attrait aux beautés morales, donne une grâce aux spéculations de la conscience. Elle participe enfin du sentiment, de l'émotion, de l'incertain, de l'indéfini et de l'infini, du rêve et de l'idéal. — Et voilà pourquoi elle est, comme elle devait l'être, la poétique et naturelle atmosphère que le génie de Rembrandt n'a pas cessé d'habiter. On pourrait donc, à propos de cette forme habituelle de sa pensée, étudier Rembrandt dans ce qu'il a de plus intime et de plus vrai. Et si, au lieu de l'effleurer, je creusais profondément un sujet si vaste, vous verriez tout son être psychologique sortir de lui-même des brouillards du clair-obscur; mais je n'en dirai que ce qu'il faut dire, et Rembrandt ne s'en dégagera pas moins, je l'espère.

En langage très-ordinaire et dans son action commune à toutes les écoles, le clair-obscur est l'art de rendre l'atmosphère visible et de peindre un objet en-

veloppé d'air. Son but est de créer tous les accidents pittoresques de l'ombre, de la demi-teinte et de la lumière, du relief et des distances, et de donner par conséquent plus de variété, d'unité d'effet, de caprice et de vérité relative, soit aux formes, soit aux couleurs. Le contraire est une acception plus ingénue et plus abstraite, en vertu de laquelle on montre les objets tels qu'ils sont, vus de près, l'air étant supprimé, et par conséquent sans autre perspective que la perspective linéaire, celle qui résulte de la diminution des objets et de leur rapport avec l'horizon. Qui dit perspective aérienne suppose déjà un peu de clair-obscur.

La peinture chinoise l'ignore. La peinture gothique et mystique s'en est passée, témoin Van Eyck et tous les primitifs, soit Flamands, soit Italiens. Faut-il ajouter que, s'il n'est pas contraire à l'esprit de la fresque, le clair-obscur n'est pas indispensable à ses besoins? A Florence, il commence tard, comme partout où la ligne a le pas sur la couleur. A Venise, il n'apparaît qu'à partir des Bellin. Comme il correspond à des façons de sentir toutes personnelles, il ne suit pas toujours dans les écoles et parallèlement à leurs progrès une marche chronologique très-régulière. Ainsi en Flandre, après l'avoir pressenti dans Mem-

.ling, on le voit disparaître pendant un demi-siècle. Parmi les Flamands revenus d'Italie, très-peu l'avaient adopté parmi ceux qui cependant vivaient avec Michel-Ange et Raphaël. En même temps que Pérugin, que Mantegna le jugeaient inutile à l'expression abstraite de leurs idées et continuaient, pour ainsi dire, de peindre avec un burin de graveur ou d'orfévre, et de colorer avec les procédés du peintre-verrier, — un grand homme, un grand esprit, une grande âme, y trouvait pour la hauteur ou la profondeur de son sentiment des éléments d'expression plus rares, et le moyen de rendre le mystère des choses par un mystère. Léonard, à qui l'on a comparé Rembrandt, non sans quelque raison, pour le tourment que causait à tous les deux le besoin de formuler le sens idéal des choses, Léonard est en effet, en pleine période archaïque, un des représentants les plus imprévus du clair-obscur. En suivant le cours du temps, en Flandre, d'Otho Vœnius on arrive à Rubens. Et si Rubens est un très-grand peintre de clair-obscur, quoiqu'il se serve plus habituellement du clair que de l'obscur, Rembrandt n'en est pas moins l'expression définitive et absolue, pour beaucoup de motifs, et non pas seulement parce qu'il se sert plus volontiers de l'obscur que du clair. Après lui, toute l'école hollandaise depuis le commencement du dix-

septième siècle jusqu'en plein dix-huitième, la belle et féconde école des demi-teintes et des lumières étroites, ne se meut que dans cet élément commun à tous et n'offre un ensemble si riche et si divers que parce que, ce mode admis, elle a su le varier par les plus fines métamorphoses.

Tout autre que Rembrandt, dans l'école hollandaise, pourrait quelquefois faire oublier qu'il obéit aux lois fixes du clair-obscur; avec lui le même oubli n'est pas possible : il en a rédigé, coordonné, promulgué pour ainsi dire le code, et si l'on pouvait croire à des doctrines à ce moment de sa carrière, où l'instinct le fait agir beaucoup plus que la réflexion, la *Ronde de nuit* doublerait encore d'intérêt, car elle prendrait le caractère et l'autorité d'un manifeste.

Tout envelopper, tout immerger dans un bain d'ombre, y plonger la lumière elle-même, sauf à l'en extraire après pour la faire paraître plus lointaine, plus rayonnante, faire tourner les ondes obscures autour des centres éclairés, les nuancer, les creuser, les épaissir, rendre néanmoins l'obscurité transparente, la demi-obscurité facile à percer, donner enfin même aux couleurs les plus fortes une sorte de perméabilité qui les empêche d'être le noir, — telle est la condition première, telles sont aussi les difficultés de cet art très-

spécial. Il va sans dire que, si quelqu'un y excella, ce fut Rembrandt. Il n'inventa pas, il perfectionna tout, et la méthode dont il se servit plus souvent et mieux que personne porte son nom.

Les conséquences de cette manière de voir, de sentir et de rendre les choses de la vie réelle, on les devine. La vie n'a plus la même apparence. Les bords s'atténuent ou s'effacent, les couleurs se volatilisent. Le modelé, qui n'est plus emprisonné par un contour rigide, devient plus incertain dans son trait, plus ondoyant dans ses surfaces, et quand il est traité par une main savante et émue, il est le plus vivant et le plus réel de tous, parce qu'il contient mille artifices grâce auxquels il vit, pour ainsi dire, d'une vie double, celle qu'il tient de la nature et celle qui lui vient d'une émotion communiquée. En résumé, il y a une manière de creuser la toile, d'éloigner, de rapprocher, de dissimuler, de mettre en évidence et de noyer la vérité dans l'imaginaire, qui est *l'art,* et nominativement *l'art du clair-obscur.*

De ce qu'une pareille méthode autorise beaucoup de licences, s'ensuit-il qu'elle les permette toutes? Ni une certaine exactitude relative, ni la vérité de la forme, ni sa beauté quand on y vise, ni la permanence de la couleur, ne sauraient souffrir de ce que beaucoup de

principes sont changés dans la manière de percevoir les objets et de les traduire. Il faut bien dire au contraire que chez les grands Italiens, prenons Léonard et Titien, si l'habitude d'introduire beaucoup d'ombres et peu de lumière exprimait mieux qu'une autre le sentiment qu'ils avaient à rendre, ce parti pris ne nuisait pas non plus, et tant s'en faut, à la beauté du coloris, du contour et du travail. C'était comme une légèreté de plus dans la matière, comme une tranparence plus exquise dans le langage. Le langage n'y perdait rien, soit en pureté, soit en netteté; il en devenait en quelque sorte plus rare, plus limpide, plus expressif et plus fort.

Rubens n'a pas fait autre chose qu'embellir et transformer par des artifices sans nombre ce qui lui paraissait être la vie dans une acception préférée. Et si sa forme n'est pas plus châtiée, ce n'est certes pas la faute du clair-obscur. Dieu sait au contraire quels services cette incomparable enveloppe a rendus à son dessin. Que serait-il sans lui, et quand il est bien inspiré que ne devient-il pas grâce à lui? L'homme qui dessine, dessine encore mieux avec son aide, et celui qui colore, colore d'autant mieux qu'il le fait entrer sur sa palette. Une main ne perd pas sa forme parce qu'elle est baignée de fluidités obscures, une physionomie son caractère, une ressemblance son exactitude,

une étoffe, sinon sa contexture, au moins son apparence, un métal le poli de sa surface, et la densité propre à sa matière, une couleur enfin son ton local, c'est-à-dire le principe même de son existence. Il faut que cela soit tout autre chose et cependant demeure aussi vrai. Les œuvres savantes de l'école d'Amsterdam en sont la preuve. Chez tous les peintres hollandais, chez tous les maîtres excellents dont le clair-obscur fut la langue commune et le langage courant, il entre dans l'art de peindre comme un auxiliaire; et chez tous il concourt à produire un ensemble plus homogène, plus parfait et plus vrai. Depuis les œuvres si pittoresquement véridiques de Pierre de Hooch, d'Ostade, de Metzu, de Jean Steen, jusqu'aux inspirations plus hautes de Titien, de Giorgione, de Corrége et de Rubens, partout on voit l'emploi des demi-teintes et des larges ombres naître du besoin d'exprimer avec plus de saillie des *choses sensibles* ou de la nécessité de les embellir. Nulle part on ne peut les séparer de la ligne architecturale ou de la forme humaine, de la lumière vraie ou de la couleur vraie des choses.

Rembrandt seul, sur ce point comme sur tous les autres, voit, pense et agit différemment; et je n'ai donc pas tort de disputer à ce génie bizarre la plupart des dons extérieurs qui sont le partage ordinaire

des maîtres, car je ne fais que dégager jusqu'à l'évidence la faculté dominante qu'il ne partage avec personne.

Si l'on vous dit que sa palette a la vertu propre aux opulentes palettes flamandes, espagnoles et italiennes, je vous ai fait connaître les motifs pour lesquels il vous est permis d'en douter. Si l'on vous dit qu'il a la main preste, adroite, prompte à dire nettement les choses, qu'elle est naturelle en son jeu, brillante et libre dans sa dextérité, je vous demanderai de n'en rien croire, au moins devant la *Ronde de nuit*. Enfin, si l'on vous parle de son clair-obscur comme d'une enveloppe discrète et légère, destinée seulement à voiler des idées très-simples, ou des couleurs très-positives, ou des formes très-nettes, examinez s'il n'y a pas là une nouvelle erreur et si, sur ce point comme sur les autres, Rembrandt n'a pas dérangé le système entier des habitudes de peindre. Si au contraire vous entendez dire que, désespérant de le classer, faute de noms dans le vocabulaire, on l'appelle *luministe,* demandez-vous ce que signifie ce mot barbare, et vous vous apercevrez que ce terme d'exception exprime quelque chose de fort étrange et de très-juste. Un luministe serait, si je ne me trompe, un homme qui concevrait la lumière en dehors des lois suivies, y attacherait un sens extra-

ordinaire, et lui ferait de grands sacrifices. Si tel est le sens du néologisme, Rembrandt est à la fois défini et jugé. Car sous sa forme déplaisante, le mot exprime une idée difficile à rendre, une idée vraie, un rare éloge et une critique.

Je vous ai dit à propos de la *Leçon d'anatomie,* un tableau qui voulait être dramatique et qui ne l'est pas, comme Rembrandt se servait de la lumière quand il s'en servait mal à propos : voilà le *luminariste* jugé lorsqu'il s'égare. Je vous dirai plus loin comment Rembrandt se sert de la lumière quand il lui fait exprimer ce que pas un peintre au monde n'exprima par des moyens connus : vous jugerez par là ce que devient le *luminariste* quand il aborde avec sa lanterne sourde le monde du merveilleux, de la conscience et de l'idéal, et qu'alors il n'a plus de maître dans l'art de peindre, parce qu'il n'a pas d'égal dans l'art de montrer l'invisible. Toute la carrière de Rembrandt tourne donc autour de cet objectif obsédant : ne peindre qu'avec l'aide de la lumière, ne dessiner que par la lumière. Et tous les jugements si divers qu'on a portés sur ses œuvres, belles ou défectueuses, douteuses ou incontestables, peuvent être ramenés à cette simple question : était-ce ou non le cas de faire si exclusivement état de la lumière? Le sujet l'exigeait-il,

le comportait-il, ou l'excluait-il? Dans le premier cas, l'œuvre est conséquente à l'esprit de l'œuvre : infailliblement elle doit être admirable. Dans le second, la conséquence est incertaine, et presque infailliblement l'œuvre est discutable ou mal venue. On aura beau dire que la lumière est dans la main de Rembrandt comme un instrument merveilleusement soumis, docile, et dont il est sûr. Examinez bien son œuvre, prenez-le depuis ses premières années jusqu'à ses derniers jours, depuis le *Saint Siméon* de la Haye, jusqu'à la *Fiancée juive* du musée Van der Hoop, jusqu'au *Saint Matthieu* du Louvre, et vous verrez que ce dispensateur de la lumière n'en a pas toujours disposé ni comme il aurait fallu, ni même comme il l'aurait voulu; qu'elle l'a possédé, gouverné, inspiré jusqu'au sublime, conduit jusqu'à l'impossible et quelquefois trahi.

Expliquée d'après ce penchant du peintre à n'exprimer un sujet que par l'éclat et par l'obscurité des choses, la *Ronde de nuit* n'a, pour ainsi dire, plus de secrets. Tout ce qui pouvait nous faire hésiter se déduit. Les qualités ont leur raison d'être; les erreurs, on parvient enfin à les comprendre. Les embarras du praticien quand il exécute, du dessinateur quand il construit, du peintre quand il colore, du costumier quand il habille, l'inconsistance du ton, l'amphibologie

de l'effet, l'incertitude de l'heure, l'étrangeté des figures, leur apparition fulgurante en pleines ténèbres, — tout cela résulte ici par hasard d'un effet conçu contre les vraisemblances, poursuivi en dépit de toute logique, peu nécessaire et dont le thème était celui-ci : éclairer une scène vraie par une lumière qui ne le fût pas, c'est-à-dire donner à un fait le caractère idéal d'une vision. Ne cherchez rien au delà de ce projet fort audacieux qui souriait aux visées du peintre, jurait avec les données reçues, opposait un système à des habitudes, une hardiesse d'esprit à des habiletés de main, et dont la témérité ne manqua certainement pas de l'aiguillonner jusqu'au jour où, je le crois, d'insurmontables difficultés se révélèrent, car, si Rembrandt en résolut quelques-unes, il en est beaucoup qu'il ne put résoudre.

J'en appelle à ceux qui ne croiraient pas sans réserve à l'infaillibilité des meilleurs esprits : Rembrandt avait à représenter une compagnie de gens en armes; il était assez simple de nous dire ce qu'ils allaient faire; il l'a dit si négligemment qu'on en est encore à ne pas le comprendre, même à Amsterdam. Il avait à peindre des ressemblances : elles sont douteuses; des costumes physionomiques : ils sont pour la plupart apocryphes; un effet pittoresque, et cet effet est tel que le tableau

en devient indéchiffrable. Le pays, le lieu, le moment, le sujet, les hommes, les choses, ont disparu dans les fantasmagories orageuses de la palette. D'ordinaire il excelle à rendre la vie, il est merveilleux dans l'art de peindre les fictions, son habitude est de penser, sa faculté maîtresse est d'exprimer la lumière ; ici, la fiction n'est pas à sa place, la vie manque, la pensée ne rachète rien. Quant à la lumière, elle ajoute une inconséquence à des à peu près. Elle est surnaturelle, inquiétante, artificielle ; elle rayonne du dedans au dehors, elle dissout les objets qu'elle éclaire. Je vois bien des foyers brillants, je ne vois pas une chose éclairée ; elle n'est ni belle, ni vraie, ni motivée. Dans la *Leçon d'anatomie,* la mort est oubliée pour un jeu de palette. Ici deux des figures principales perdent leur corps, leur individualité, leur sens humain dans des lueurs de feux follets.

Comment se fait-il donc qu'un pareil esprit se soit trompé à ce point de n'avoir pas dit ce qu'il avait à dire et d'avoir dit précisément ce qu'on ne lui demandait pas ? Lui, si clair quand il le faut, si profond quand il y a lieu de l'être, pourquoi n'est-il ici ni profond ni clair ? N'a-t-il pas, je vous le demande, mieux dessiné, mieux coloré même dans sa manière ? Comme portraitiste, n'a-t-il pas fait des portraits cent

fois meilleurs? Le tableau qui nous occupe donne-t-il une idée, même approximative, des forces de ce génie inventif lorsqu'il est paisiblement replié sur lui-même? Enfin ses idées, qui toujours se dessinent au fond du merveilleux, comme la *Vision* de son docteur Faust apparaît dans un cercle éblouissant de rayons, ces idées rares, où sont-elles ici? Et si les idées n'y sont pas, pourquoi tant de rayons? Je crois que la réponse à tous ces doutes est contenue dans les pages qui précèdent, si ces pages ont quelque clarté.

Peut-être apercevez-vous en effet, dans ce génie fait d'exclusion et de contrastes, deux natures qui jusqu'ici n'auraient pas été bien distinguées, qui cependant se contredisent et presque jamais ne se rencontrent ensemble à la même heure et dans la même œuvre : un penseur qui se plie malaisément aux exigences du vrai tandis qu'il devient inimitable lorsque l'obligation d'être véridique n'est pas là pour gêner sa main, et un praticien qui sait être magnifique quand le visionnaire ne le trouble pas. La *Ronde de nuit,* qui le représente en un jour de grande équivoque, ne serait donc ni l'œuvre de sa pensée quand elle est libre, ni l'œuvre de sa main quand elle est saine. En un mot, le vrai Rembrandt ne serait point ici; mais très-heureusement pour

l'honneur de l'esprit humain il est ailleurs, et j'estime que je n'aurai rien diminué d'une gloire si haute, si grâce à des œuvres moins célèbres, et cependant supérieures, je vous montre, l'un après l'autre dans tout leur éclat, les deux côtés de ce grand esprit.

XIV

Amsterdam.

Rembrandt serait en effet inexplicable, si l'on ne voyait en lui deux hommes de nature adverse qui se sont fort embarrassés. Leur force est presque égale, leur portée n'a rien de comparable ; quant à leur objectif, il est absolument opposé. Ils ont tenté de se mettre d'accord, et n'y sont parvenus qu'à la longue, dans des circonstances demeurées célèbres et très-rares. D'habitude ils agissaient et pensaient séparément, ce qui leur a toujours réussi. Les longs efforts, les témérités, les quelques avortements, le dernier chef-d'œuvre de ce grand homme double, — les *Syndics*, — ne sont pas autre chose que la lutte et la réconciliation finale de ses deux natures. La *Ronde de nuit* a pu vous donner l'idée du peu d'entente qui régnait entre elles lorsque, trop tôt sans doute, Rembrandt entreprit de les faire collaborer à la même œuvre. Il me reste à vous les montrer chacune dans son domaine. En voyant jusqu'à

quel point elles étaient contraires et complètes, vous comprendrez mieux pourquoi Rembrandt eut tant de peine à trouver une œuvre mixte où elles pussent se manifester ensemble et sans se nuire.

D'abord il y a le peintre que j'appellerai l'homme extérieur : esprit clair, main rigoureuse, logique infaillible, en tout l'opposé du romanesque génie à qui les admirations du monde se sont données presque tout entières, et quelquefois, comme je viens de vous le dire, un peu trop vite. A sa façon, à ses heures, le Rembrandt dont je veux parler est lui-même un maître supérieur. Sa manière de voir est des plus saines; sa manière de peindre édifie par la simplicité des moyens; sa manière d'être atteste qu'il veut être avant tout compréhensible et véridique. Sa palette est sage, limpide, teintée aux vraies couleurs du jour et sans nuage. Son dessin se fait oublier, mais n'oublie rien. Il est excellemment physionomique. Il exprime et caractérise en leur individualité des traits, des regards, des attitudes et des gestes, c'est-à-dire les habitudes normales et les accidents furtifs de la vie. Son exécution a la propriété, l'ampleur, la haute tenue, le tissu serré, la force et la concision propres aux praticiens passés maîtres dans l'art des beaux langages. Sa peinture est grise et noire, mate, pleine, extrêmement grasse et savoureuse. Elle

a pour les yeux le charme d'une opulence qui se dérobe au lieu de s'afficher, d'une habileté qui ne se trahit que par les échappées du plus grand savoir.

Si vous la comparez aux peintures de même mode et de même gamme qui distinguent les portraitistes hollandais, Hals excepté, vous vous apercevez, à je ne sais quoi de plus nourri dans le ton, à je ne sais quelles chaleurs intimes dans les nuances, aux coulées de la pâte, aux ardeurs de la facture, qu'un tempérament de feu se cache sous la tranquillité apparente de la méthode. Quelque chose vous avertit que l'artiste qui peint ainsi se tient à quatre pour ne pas peindre autrement, que cette palette affecte une sobriété de circonstance, enfin que cette matière onctueuse et grave est beaucoup plus riche au fond qu'elle n'en a l'air, et qu'à l'analyse on y découvrirait, comme un alliage magnifique, des réserves d'or en fusion.

Voilà sous quelle forme inattendue Rembrandt se révèle, chaque fois qu'il sort de lui-même pour se prêter à des obligations tout accidentelles. Et telle est la puissance d'un pareil esprit, quand il se porte avec sincérité d'un monde sur un autre, que ce thaumaturge est encore un des témoins les plus capables de nous donner une idée fidèle et une idée inédite du monde extérieur tel qu'il est. Ses ouvrages ainsi conçus sont peu nom-

breux. Je ne crois pas, et la raison en est facile à saisir, qu'aucun de ses tableaux, je veux dire aucune de ses œuvres imaginées ou imaginaires, se soit jamais revêtu de cette forme et de cette couleur relativement impersonnelles. Aussi ne rencontrez-vous chez lui cette manière de sentir et de peindre que dans les cas où, soit fantaisie, soit obligation, il se subordonne à son sujet. On pourrait y rattacher quelques portraits hors ligne disséminés dans les collections de l'Europe, et qui mériteraient qu'on fît d'eux une étude à part. C'est également à ces moments de rare abandon, dans la vie d'un homme qui s'oublia peu et ne se donna que par complaisance, que nous devons les portraits des galeries *Six* et *Van Loon*, et c'est à ses œuvres parfaitement belles que je conseillerai de recourir, si l'on veut savoir comment Rembrandt traitait la personne humaine lorsque, pour des motifs qu'on suppose, il consentait à ne s'occuper que de son modèle.

Le plus célèbre est celui du *bourgmestre Six*. Il date de 1656, l'année fatale, celle où Rembrandt vieilli, ruiné, se retirait sur le *Roosgracht* (*canal aux roses*), ne sauvant de ses prospérités qu'une chose qui les valait toutes, son génie intact. On s'étonne que le bourgmestre, qui vivait avec Rembrandt dans une étroite familiarité depuis quinze ans et dont il avait déjà gravé le

portrait en 1647, ait attendu si tard pour se faire peindre par son illustre ami. Tout en admirant beaucoup ses portraits, *Six* avait-il quelque raison de douter de leur ressemblance? Ne savait-il pas comment le peintre en avait usé jadis avec *Saskia,* avec quel peu de scrupule il s'était peint lui-même trente ou quarante fois déjà, et craignait-il pour sa propre image une de ces infidélités dont plus souvent que personne il avait été témoin?

Toujours est-il que, cette fois entre autres, et certainement par égard pour un homme dont l'amitié et le patronage le suivaient en sa mauvaise fortune, tout à coup Rembrandt se maîtrise comme si son esprit et sa main n'avaient jamais commis le moindre écart. Il est libre, mais scrupuleux, aimable et sincère. D'après ce personnage peu chimérique, il fait une peinture sans chimère, et de la même main qui signait, deux ans avant, en 1654, la *Bethsabée* du musée Lacase, une étude sur le vif assez bizarre, il signe un des meilleurs portraits qu'il ait peints, un des plus beaux morceaux de pratique qu'il ait jamais exécutés. Il s'abandonne encore plus qu'il ne s'observe. La nature est là qui le dirige. La transformation qu'il fait subir aux choses est insensible, et il faudrait approcher de la toile un objet réel pour apercevoir des artifices dans cette peinture si délicate et si mâle, si savante et si naturelle Le faire

est rapide, la pâte un peu grosse et lisse, de premier jet, sans reliefs inutiles, coulante, abondante, plutôt écrasée et légèrement blaircautée par les bords. Pas d'écart trop vif, nulle brusquerie, pas un détail qui n'ait son intérêt secondaire ou de premier ordre.

Une atmosphère incolore circule autour de ce personnage, observé chez lui, dans ses habitudes de corps et dans ses habits de tous les jours. Ce n'est pas tout à fait un gentilhomme, ce n'est pas non plus un bourgeois ; c'est un homme distingué, bien mis, fort à son aise en ses allures, dont l'œil est posé sans être trop fixe, la physionomie calme, la mine un peu distraite. Il va sortir, il est coiffé, il met des gants de couleur grisâtre. La main gauche est déjà gantée, la droite est nue ; ni l'une ni l'autre ne sont terminées et ne pouvaient plus l'être, tant l'ébauche est définitive en son négligé. Ici la justesse du ton, la vérité du geste, la parfaite rigueur de la forme sont telles que tout est dit comme il fallait. Le reste était affaire de temps et de soin. Et je ne reprocherais ni au peintre, ni au modèle de s'être tenus pour satisfaits devant un si spirituel à peu près. Les cheveux sont roux, le feutre est noir ; le visage est aussi reconnaissable à son teint qu'à son expression, aussi individuel qu'il est vivant. Le pourpoint est gris tendre ; le court manteau jeté sur l'épaule est rouge avec des

passementeries d'or. L'un et l'autre ont leur couleur propre, et le choix de ces deux couleurs est aussi fin que le rapport des deux couleurs est juste. Comme expression morale, c'est charmant; — comme vérité, c'est absolument sincère; — comme art, c'est de la plus haute qualité.

Quel peintre eût été capable de faire un portrait comme celui-ci? Vous pouvez l'éprouver par les comparaisons les plus redoutables, il y résiste. Rembrandt lui-même y eût-il apporté tant d'expérience et de laisser-aller, c'est-à-dire un tel accord de qualités mûres, avant d'avoir passé par les profondes recherches et les grandes audaces qui venaient d'occuper les années les plus laborieuses de sa vie? Je ne le crois pas. Rien n'est perdu des efforts d'un homme, et tout lui sert, même ses erreurs. Il y a là la bonne humeur d'un esprit qui se détend, le sans-façon d'une main qui se délasse, et par-dessus tout cette manière d'interpréter la vie, qui n'appartient qu'aux penseurs rompus à de plus hauts problèmes. Sous ce rapport, et si l'on songe aux tentatives de la *Ronde de nuit*, la parfaite réussite du portrait de *Six* est, si je ne me trompe, un argument sans réplique.

Je ne sais pas si les portraits de *Martin Dacy* et de sa femme, les deux importants panneaux qui ornent le

grand salon de l'hôtel *Van Loon*, valent plus ou moins que celui du bourgmestre. Dans tous les cas, ils sont plus imprévus, et beaucoup moins connus, le nom des personnages les ayant d'abord moins recommandés. D'ailleurs ils ne se rattachent visiblement ni à la première manière de Rembrandt ni à la seconde. Bien plus encore que le portrait de *Six*, ils sont une exception dans l'œuvre de ses années moyennes, et le besoin qu'on a de classer les ouvrages d'un maître d'après telle ou telle page ultra-célèbre les a fait, je crois, considérer comme des toiles sans type, et, pour ce motif, un peu négliger. L'un, celui du mari, est de 1634, deux ans après la *Leçon d'anatomie*; l'autre, celui de la femme, de 1643, un an après la *Ronde de nuit*. Neuf années les séparent, et cependant ils ont l'air d'avoir été conçus à la même heure, et si rien dans le premier ne rappelle la période timide, appliquée, mince et jaunâtre dont la *Leçon d'anatomie* demeure le spécimen le plus important, rien, absolument rien dans le second ne porte la trace des tentatives audacieuses dans lesquelles Rembrandt venait d'entrer. Voici, très-sommairement indiquée par des notes, quelle est la valeur originale de ces deux pages admirables.

Le mari est debout, de face, en pourpoint noir,

culotte noire, avec chapeau de feutre noir, une collerette de guipures, manchettes de guipures, nœud de guipures aux jarretières, larges cocardes de guipures sur des souliers noirs. Il a le bras gauche plié et la main cachée sous un manteau noir, galonné de satin noir; de la main droite écartée et jetée en avant, il tient un gant de daim. Le fond est noirâtre, le parquet gris. Belle tête, douce et grave, un peu ronde; jolis yeux regardant bien; dessin charmant, grand, facile et familier, du plus parfait naturel. Peinture égale, ferme de bords, d'une consistance et d'une ampleur telles qu'elle pourrait être mince ou épaisse sans qu'on exigeât ni plus ni moins; imaginez un Velasquez hollandais plus intime et plus recueilli. Quant au rang du personnage, la plus délicate manière de le bien marquer : ce n'est pas un prince, à peine un grand seigneur; c'est un gentilhomme de bonne naissance, de belle éducation, d'élégantes habitudes. La race, l'âge, le tempérament, la vie en un mot dans ce qu'elle a de plus caractéristique, tout ce qui manquait à la *Leçon d'anatomie,* ce qui devait manquer plus tard à la *Ronde de nuit,* vous le trouvez dans cette œuvre de pure bonne foi.

La femme est posée de même en pied, devant un fond noirâtre et sur un parquet gris, et pareillement

tout habillée de noir, avec collier de perles, bracelet de perles, nœuds de dentelles d'argent à la ceinture, cocardes de dentelles d'argent fixées sur de fines mules de satin blanc. Elle est maigre, blanche et longue. Sa jolie tête un peu penchée vous regarde avec des yeux tranquilles, et son teint de couleur incertaine emprunte un éclat des plus vifs à l'ardeur de sa chevelure qui tourne au roux. Un léger grossissement de la taille, très-décemment exprimé sous l'ampleur de la robe, lui donne un air de jeune matrone infiniment respectable. Sa main droite tient un éventail de plumes noires à chainette d'or; l'autre pendante est toute pâle, fluette, allongée, de race exquise.

Du noir, du gris, du blanc : rien de plus, rien de moins, et la tonalité est sans pareille. Une atmosphère invisible, et cependant de l'air; un modelé court, et cependant tout le relief possible; une inimitable manière d'être précis sans petitesse, d'opposer le travail le plus délicat aux plus larges ensembles, d'exprimer par le ton le luxe et le prix des choses; en un mot, une sûreté d'œil, une sensibilité de palette, une certitude dans la main qui suffiraient à la gloire d'un maître : voilà, si je ne me trompe, d'étonnantes qualités obtenues par le même homme qui venait quelques mois auparavant de signer la *Ronde de nuit*.

N'avais-je pas raison d'en appeler de Rembrandt à Rembrandt ? Si l'on supposait en effet la *Leçon d'anatomie* et la *Ronde de nuit* traitées ainsi, avec le respect des choses nécessaires, des physionomies, des costumes, des traits typiques, ne serait-ce pas dans ce genre de compositions à portraits un extraordinaire exemple à méditer et à suivre ? Rembrandt ne risquait-il pas beaucoup à se compliquer ? Était-il moins original, quand il s'en tenait à la simplicité de ces belles pratiques ? Quel sain et fort langage, un peu de tradition, mais si bien à lui ! Pourquoi en changer du tout au tout ? Avait-il donc un si pressant besoin de se créer un idiome étrange, expressif, mais incorrect, et que personne après lui n'a pu parler sans tomber dans les barbarismes ? Telles sont les questions qui se poseraient d'elles-mêmes, si Rembrandt avait consacré sa vie à peindre des personnages de son temps, tels que le *docteur Tulp,* le *capitaine Kock,* le *bourgmestre Six,* M. *Martin Daey ;* mais le grand souci de Rembrandt n'était pas là. Si le peintre des *dehors* avait si spontanément trouvé sa formule et du premier coup pour ainsi dire atteint son but, il n'en était pas de même du créateur inspiré que nous allons voir à l'œuvre. Celui-ci était bien autrement difficile à satisfaire, parce qu'il avait à dire des choses qui ne se

traitent pas comme de beaux yeux, de jolies mains, de riches guipures sur des satins noirs, et pour lesquelles il ne suffit pas d'un aperçu catégorique, d'une palette claire, de quelques locutions franches, nettes et concises.

Vous rappelez-vous le *Bon Samaritain* que nous avons au Louvre? Vous souvenez-vous de cet homme à moitié mort, plié en deux, soutenu par les épaules, porté par les jambes, brisé, faussé dans tout son corps, haletant au mouvement de la marche, les jambes nues, les pieds rassemblés, les genoux se touchant, un bras contracté gauchement sur sa poitrine creuse, le front enveloppé d'un bandage où l'on voit du sang? Vous souvenez-vous de ce petit masque souffrant, avec son œil demi-clos, son regard éteint, sa physionomie d'agonisant, un sourcil relevé, cette bouche qui gémit et ces deux lèvres écartées par une imperceptible grimace où la plainte expire? Il est tard, tout est dans l'ombre; hormis une ou deux lueurs flottantes qui semblent se déplacer à travers la toile, tant elles sont capricieusement posées, mobiles et légères, rien ne le dispute à la tranquille uniformité du crépuscule. A peine, dans ce mystère du jour qui finit, remarquez-vous à la gauche du tableau le cheval d'un si beau style et l'enfant à mine souffreteuse qui se hausse sur

la pointe des pieds, regarde par-dessus l'encolure de la bête, et, sans grande pitié, suit des yeux jusqu'à l'hôtellerie ce blessé qu'on a ramassé sur le chemin, qu'on emporte avec précaution, qui pèse entre les mains des porteurs et qui geint.

La toile est enfumée, tout imprégnée d'ors sombres, très-riche en dessous, surtout très-grave. La matière est boueuse et cependant transparente; le faire est lourd et cependant subtil, hésitant et résolu, pénible et libre, très-inégal, incertain, vague en quelques endroits, d'une étonnante précision dans d'autres. Je ne sais quoi vous invite à vous recueillir et vous avertirait, si la distraction était permise devant une œuvre aussi impérieuse, que l'auteur était lui-même singulièrement attentif et recueilli lorsqu'il la peignit. Arrêtez-vous, regardez de loin, de près, examinez longtemps. Nul contour apparent, pas un accent donné de routine, une extrême timidité qui n'est pas de l'ignorance et qui vient, dirait-on, de la crainte d'être banal, ou du prix que le penseur attache à l'expression immédiate et directe de la vie; une structure des choses qui semble exister en soi, presque sans le secours des formules connues, et rend sans nul moyen saisissable les incertitudes et les précisions de la nature. Des jambes nues et des pieds de construction irrépro-

chable, de style aussi ; on ne les oublie pas plus en leur petite dimension qu'on n'oublie les jambes et les pieds du Christ dans l'*Ensevelissement* de Titien. Dans ce pâle, maigre et gémissant visage, rien qui ne soit une expression, une chose venant de l'âme, du dedans au dehors : l'atonie, la souffrance, et comme la triste joie de se voir recueilli quand on se sent mourir. Pas une contorsion, pas un trait qui dépasse la mesure, pas une touche, dans cette manière de rendre l'inexprimable, qui ne soit pathétique et contenue ; tout cela dicté par une émotion profonde et traduit par des moyens tout à fait extraordinaires.

Cherchez autour de ce tableau sans grand extérieur et que la seule puissance de sa gamme générale impose de loin à l'attention de ceux qui savent voir ; parcourez la grande galerie, revenez même jusqu'au Salon carré, consultez les peintres les plus forts et les plus habiles, depuis les Italiens jusqu'aux fins Hollandais, depuis Giorgione dans son *Concert* jusqu'à Metzu dans sa *Visite,* depuis Holbein dans son *Érasme* jusqu'à Terburg et Ostade ; examinez les peintres de sentiments, de physionomie, d'attitudes, les hommes d'observation scrupuleuse ou de verve ; rendez-vous compte de ce qu'ils se proposent, étudiez leurs recherches, mesurez leur domaine, pesez bien leur langue, et

demandez-vous si vous apercevez quelque part une pareille intimité dans l'expression d'un visage, une émotion de cette nature, une telle ingénuité dans la manière de sentir, quelque chose en un mot qui soit aussi délicat à concevoir, aussi délicat à dire, et qui soit dit en termes ou plus originaux, ou plus exquis, ou plus parfaits.

On pourrait jusqu'à un certain point définir ce qui fait la perfection d'Holbein, ou même l'étrange beauté de Léonard. On dirait à peu près grâce à quelle attentive et forte observation des traits humains le premier doit l'évidence de ses ressemblances, la précision de sa forme, la clarté et la rigueur de son langage. Peut-être soupçonnerait-on dans quel monde idéal des hautes formules ou des types rêvés Léonard a deviné ce que devait être en soi la *Joconde,* et comment de cette conception première il a tiré le regard de ses *Saint Jean* et de ses *Vierges*. On expliquerait avec moins de peine encore les lois du dessin chez les imitateurs hollandais. Partout la nature est là pour les enseigner, les soutenir, les retenir, et pour assister leur main aussi bien que leur œil. Mais Rembrandt? Si l'on cherche son idéal dans le monde supérieur des formes, on s'aperçoit qu'il n'y a vu que des beautés morales et des laideurs physiques. Si l'on cherche ses points d'appui

dans le monde réel, on découvre qu'il en exclut tout ce qui sert aux autres, qu'il le connaît aussi bien, ne le regarde qu'à peu près, et que, s'il l'adapte à ses besoins, il ne s'y conforme presque jamais. Cependant il est plus naturel que personne, tout en étant moins près de la nature, plus familier, tout en étant moins terre à terre, plus trivial et tout aussi noble, laid dans ses types, extraordinairement beau par le sens des physionomies, moins adroit de sa main, c'est-à-dire moins couramment et moins également sûr de son fait, et cependant d'une habileté si rare, si féconde et si ample qu'elle peut aller du *Samaritain* aux *Syndics*, du *Tobie* à la *Ronde de nuit*, de la *Famille du menuisier* au *Portrait* de *Six*, aux portraits des *Martin Daey*, c'est-à-dire du pur sentiment à l'apparat presque pur et de ce qu'il y a de plus intime à ce qu'il y a de plus superbe.

Ce que je vous dis à propos du *Samaritain*, je le dirais à propos du *Tobie;* je le dirai à plus forte raison des *Disciples d'Emmaüs,* une merveille un peu trop perdue dans un coin du Louvre et qui peut compter parmi les chefs-d'œuvre du maître. Il suffirait de ce petit tableau de pauvre apparence, de mise en scène nulle, de couleur terne, de facture discrète et presque gauche, pour établir à tout jamais la grandeur d'un

homme. Sans parler du disciple qui comprend et joint les mains, de celui qui s'étonne, pose sa serviette sur la table, regarde droit à la tête du Christ et dit nettement ce qu'en langage ordinaire on pourrait traduire par une exclamation d'homme stupéfait, — sans parler du jeune valet aux yeux noirs qui apporte un plat et ne voit qu'une chose, un homme qui allait manger, ne mange pas et se signe avec componction, — on pourrait de cette œuvre unique ne conserver que le Christ, et ce serait assez. Quel est le peintre qui n'a pas fait un Christ, à Rome, à Florence, à Sienne, à Milan, à Venise, à Bâle, à Bruges, à Anvers? Depuis Léonard, Raphaël et Titien jusqu'à Van Eyck, Holbein, Rubens et Van Dyck, comment ne l'a-t-on pas déifié, humanisé, transfiguré, montré dans son histoire, dans sa passion, dans la mort? Comment n'a-t-on pas raconté les aventures de sa vie terrestre, conçu les gloires de son apothéose? L'a-t-on jamais imaginé ainsi : pâle amaigri, assis de face, rompant le pain comme il avait fait le soir de la Cène, dans sa robe de pèlerin, avec ses lèvres noirâtres où le supplice a laissé des traces, ses grands yeux bruns, doux, largement dilatés et levés vers le ciel, avec son nimbe froid, une sorte de phosphorescence autour de lui qui le met dans une gloire indécise, et ce je ne sais quoi d'un vivant qui respire

et qui certainement a passé par la mort? L'attitude de ce revenant divin, ce geste impossible à décrire, à coup sûr impossible à copier, l'intense ardeur de ce visage, dont le type est exprimé sans traits et dont la physionomie tient au mouvement des lèvres et au regard, — ces choses inspirées on ne sait d'où et produites on ne sait comment, tout cela est sans prix. Aucun art ne les rappelle; personne avant Rembrandt, personne après lui ne les a dites.

Trois des portraits signés de sa main et que possède notre galerie sont de même essence et de même valeur: son *Portrait* (numéro 413 du catalogue), le beau buste de *Jeune Homme* aux petites moustaches, aux longs cheveux (numéro 417), et le *Portrait de femme* (numéro 419), peut-être celui de *Saskia* à la fin de sa courte vie. Pour multiplier les exemples, c'est-à-dire les témoignages de sa souplesse et de sa force, de sa présence d'esprit quand il rêve, de sa prodigieuse lucidité quand il discerne l'invisible, il faudrait citer la *Famille du menuisier,* où Rembrandt se jette en plein dans le merveilleux de la lumière, cette fois en toute réussite, parce que la lumière est dans la vérité de son sujet, et surtout les *Deux Philosophes,* deux miracles de clair-obscur que lui seul était capable d'accomplir sur ce thème abstrait : la *Méditation.*

Voilà, si je ne me trompe, dans quelques pages, non pas les plus célèbres, un exposé des facultés uniques et de la belle manière de ce grand esprit. Notez que ces tableaux sont de toutes les dates et que, par conséquent, il n'est guère possible d'établir à quel moment de sa carrière il a été le plus maitre de sa pensée et de son métier, en tant que poëte. Il est positif qu'à partir de la *Ronde de nuit* il y a dans ses procédés matériels un changement, quelquefois un progrès, quelquefois seulement un parti pris, une habitude nouvelle; mais le vrai et le profond mérite de ses ouvrages n'a presque rien à voir avec les nouveautés de son travail. Il revient d'ailleurs à sa langue incisive et légère quand le besoin de dire expressément des choses profondes l'emporte dans son esprit sur la tentation de les dire plus énergiquement qu'autrefois.

La *Ronde de nuit* est de 1642, le *Tobie* de 1637, la *Famille du menuisier* de 1640, le *Samaritain* de 1648, les *Deux Philosophes* de 1633, les *Disciples d'Emmaüs*, le plus limpide et le plus tremblant, de 1648. Et si son *portrait* est de 1634, celui du *Jeune Homme*, un des plus accomplis qui soient sortis de sa main, est de 1658. Ce que je conclurai seulement de cette énumération de dates, c'est que six ans après la *Ronde de nuit* il signait les *Disciples d'Emmaüs* et le *Samari-*

tain; or, lorsque après un éclat pareil, en pleine gloire, — et quelle gloire bruyante! — applaudi par les uns, contredit par les autres, on se calme au point de demeurer si humble, on se possède assez pour revenir de tant de turbulence à tant de sagesse, c'est qu'à côté du novateur qui cherche, du peintre qui s'évertue à perfectionner ses ressources, il y a le penseur qui poursuit son œuvre comme il peut, comme il la sent, presque toujours avec la force de clairvoyance propre aux cerveaux illuminés par les intuitions.

XV

Avec les *Syndics*, on sait à quoi s'en tenir sur le Rembrandt définitif. En 1661, il n'avait plus que huit ans à vivre. Pendant ces dernières années, tristes, difficiles, fort délaissées, toujours laborieuses, la pratique allait s'alourdir; quant à la manière, elle ne devait plus changer. Avait-elle donc tant changé que cela? A prendre Rembrandt depuis 1632 jusqu'aux *Syndics*, de son point de départ à son point d'arrivée, quelles sont les variations qui se sont produites en ce génie obstiné et si peu mêlé aux autres? Le mode est devenu plus expéditif; la brosse est plus large, la matière plus lourde et plus substantielle, le tuf plus résistant. La solidité des constructions premières est d'autant plus grande que la main doit agir avec plus d'emportement sur les surfaces. C'est ce qu'on appelle traiter *magistralement* une toile, parce qu'en effet de tels éléments sont peu maniables, que souvent au lieu de les gouverner à son aise on en est esclave, et qu'il faut un long passé d'expériences

heureuses pour employer sans trop de risques de pareils expédients.

Rembrandt était arrivé à ce degré d'assurance graduellement et plutôt par secousse, avec des impulsions subites, puis des retours en arrière. Quelquefois des tableaux très-sages avaient succédé, je vous l'ai dit, à des œuvres qui ne l'étaient pas ; mais finalement, après ce long trajet de trente années, il s'était fixé sur tous les points, et les *Syndics* peuvent être considérés comme le résumé de ses acquisitions, ou, pour mieux dire, comme le résultat éclatant de ses certitudes.

Ce sont des portraits réunis dans un même cadre, non pas les meilleurs, mais comparables aux meilleurs qu'il ait faits dans ces dernières années. Bien entendu, ils ne rappellent en rien ceux des *Martin Daey*. Ils n'ont pas non plus la fraîcheur d'accent et la netteté de couleur de *Six*. Ils sont conçus dans le style ombré, fauve et puissant du *Jeune Homme* du Louvre, — et beaucoup meilleurs que le *Saint Matthieu,* qui date de la même année et où déjà se trahit la vieillesse. Les habits et les feutres sont noirs, mais à travers le noir on sent des rousseurs profondes ; les linges sont blancs, mais fortement glacés de bistre ; les visages, extrêmement vivants, sont animés par de beaux yeux lumineux et directs qui ne regardent pas précisément le spectateur et dont le

regard cependant vous suit, vous interroge, vous écoute. Ils sont individuels et ressemblants. Ceux-là sont bien des bourgeois, des marchands, mais des notables, réunis chez eux devant une table à tapis rouge, leur registre ouvert sous la main, surpris en plein conseil. Ils sont occupés sans agir, ils parlent sans remuer les lèvres. Pas un ne pose, ils vivent. Les noirs s'affirment ou s'estompent. Une atmosphère chaude décuplée de valeur enveloppe tout cela de demi-teintes riches et graves. La saillie des linges, des visages, des mains est extraordinaire, et l'extrême vivacité de la lumière est aussi finement observée que si la nature elle-même en avait donné la qualité et la mesure. On dirait presque de ce tableau qu'il est des plus contenus et des plus modérés, tant il y a d'exactitude dans ses équilibres, si l'on ne sentait à travers toute cette maturité pleine de sang-froid beaucoup de nerfs, d'impatience et de flamme C'est superbe. Prenez quelques-uns de ses beaux portraits conçus dans le même esprit, et ils sont nombreux, et vous aurez une idée de ce que peut être une réunion ingénieusement disposée de quatre ou cinq portraits de premier ordre. L'ensemble est grandiose, l'œuvre est décisive. On ne peut pas dire qu'elle révèle un Rembrandt ni plus fort, ni même plus audacieux ; mais elle atteste que le chercheur a retourné bien des

fois le même problème, et qu'enfin il en a trouvé la solution.

La page au reste est trop célèbre et trop justement consacrée pour que j'y insiste. Ce que je tiendrais à bien établir, le voici : elle est à la fois très-réelle et très-imaginée, copiée et conçue, prudemment conduite et magnifiquement peinte. Tous les efforts de Rembrandt ont donc porté ; pas une de ses recherches n'a été vaine. Que se proposait-il, en somme? Il entendait traiter la nature vivante à peu près comme il traitait les fictions, mêler l'idéal au vrai. A travers quelques paradoxes, il y parvient. Il noue ainsi tous les chaînons de sa belle carrière. Les deux hommes qui longtemps s'étaient partagé les forces de son esprit se donnent la main à cette heure de parfaite réussite. Il clôt sa vie par une entente avec lui-même et par un chef-d'œuvre. Était-il fait pour connaître la paix de l'esprit? Du moins, les *Syndics* signés, il put croire ce jour venu.

Un dernier mot pour en finir avec la *Ronde de nuit*. Je vous ai dit que la donnée me semblait ici trop réelle pour admettre autant de magie, et que par conséquent la fantaisie qui la trouble ne me paraissait pas à sa place, — que, considéré comme représentation d'une scène réelle, le tableau s'expliquait mal, et que,

envisagé comme art, il manquait des ressources d'idéal, qui sont le naturel élément où Rembrandt s'affirme avec tous ses mérites. Je vous ai dit en outre qu'une qualité incontestable se manifestait déjà dans ce tableau : l'art d'introduire, dans un cadre étendu et dans une scène aussi largement développée, un pittoresque nouveau, une transformation des choses, une force de clair-obscur, dont nul avant ni après lui n'a aussi profondément connu les secrets. J'ai osé dire que ce tableau ne démontrait point que Rembrandt fût un grand dessinateur, dans le sens où d'ordinaire on entend le dessin, qu'il attestait toutes les différences qui le séparent des grands et vrais coloristes ; je n'ai pas dit la distance, parce que entre Rembrandt et les grands manieurs de palette il n'y a que des dissemblances et pas de degrés. Enfin j'ai tâché d'expliquer pourquoi, dans cette œuvre en particulier, il n'est pas non plus ce qu'on appelle un bel exécutant, et je me suis servi de ses tableaux du Louvre et de ses portraits de la famille *Six* pour établir que, lorsqu'il consent à voir la nature telle qu'elle est, sa pratique est admirable, et que, lorsqu'il exprime un sentiment, ce sentiment parût-il inexprimable, c'est alors un exécutant sans pareil.

N'ai-je pas à peu près tracé par là les contours et les

limites de ce grand esprit? Et ne vous est-il pas aisé de conclure?

La *Ronde de nuit* est un tableau intermédiaire dans sa vie, qu'il partage à peu près par moitié, moyen dans le domaine de ses facultés. Il révèle, il manifeste tout ce qu'on peut attendre d'un aussi souple génie. Il ne le contient pas, il ne marque sa perfection dans aucun des genres qu'il a traités, mais il fait pressentir que dans plusieurs il peut être parfait. Les têtes du fond, une ou deux physionomies dans les premiers plans témoignent de ce que doit être le portraitiste et montrent quelle est sa manière nouvelle de traiter la ressemblance par la vie abstraite, par la vie même. Une fois pour toutes, le maître du clair-obscur aura donné, de cet élément jusqu'alors confondu avec tant d'autres, une expression distincte. Il aura prouvé qu'il existe en soi, indépendamment de la forme extérieure et du coloris, et qu'il pourra par sa force, la variété de son emploi, la puissance de ses effets, le nombre, la profondeur ou la subtilité des idées qu'il exprime, devenir le principe d'un art nouveau. Il aura prouvé qu'on peut soutenir des comparaisons écrasantes, sans coloris, par la seule action des lumières sur les ombres. Il aura par là formulé plus expressément que personne la loi *des valeurs* et rendu d'incalculables

services à notre art moderne. Sa fantaisie s'est fourvoyée dans cette œuvre un peu terre à terre par sa donnée. Et cependant la *Petite Fille au coq*, bien ou mal à propos, est là pour attester que ce grand portraitiste est avant tout un visionnaire, que ce très-exceptionnel coloriste est d'abord un peintre de lumière, que son atmosphère étrange est l'air qui convient à ses conceptions, et qu'il y a en dehors de la nature, ou plutôt dans les profondeurs de la nature, des choses que ce pêcheur de perles a seul découvertes.

Un grand effort et d'intéressants témoignages, voilà, selon moi, ce que le tableau contient de plus positif. Il n'est incohérent que parce qu'il affecte beaucoup de visées contraires. Il n'est obscur que parce que la donnée même était incertaine et la conception peu claire. Il n'est violent que parce que l'esprit du peintre se tendait à l'embrasser, et excessif que parce que la main qui l'exécutait était moins résolue qu'audacieuse. On y cherche des mystères qui n'y sont pas. Le seul mystère que j'y découvre, c'est l'éternelle et secrète lutte entre la réalité telle qu'elle s'impose et la vérité telle que la conçoit un cerveau épris de chimères. Son importance historique lui vient de la grandeur du travail et de l'importance des tentatives dont elle est le résumé, sa célébrité de ce qu'elle est étrange ;

son titre enfin le moins douteux ne lui vient pas de ce qu'elle est, mais, je vous l'ai dit, de ce qu'elle affirme et de ce qu'elle annonce.

Un chef-d'œuvre n'a jamais été, que je sache, une œuvre sans défaut; mais ordinairement il est du moins le formel et le complet exposé des facultés d'un maître. A ce titre, le tableau d'Amsterdam serait-il un chef-d'œuvre? Je ne le pense pas. Pourrait-on, d'après cette seule page, écrire une étude bien judicieuse sur ce génie de grande envergure? aurait-on sa mesure? Si la *Ronde de nuit* disparaissait, qu'arriverait-il? quel vide, quelle lacune? Et qu'arriverait-il également si tels et tels tableaux, si tels et tels portraits choisis venaient à disparaître? Quelle est celle de ces pertes qui diminuerait le plus ou le moins la gloire de Rembrandt et dont raisonnablement la postérité aurait le plus à souffrir? Enfin connaît-on parfaitement Rembrandt quand on l'a vu à Paris, à Londres, à Dresde? et le connaîtrait-on parfaitement si on ne l'avait vu qu'à Amsterdam dans le tableau qui passe pour son œuvre maîtresse?

J'imaginerais qu'il en est de la *Ronde de nuit* comme de l'*Assomption* de Titien, page capitale et fort significative, qui n'est point un de ses meilleurs tableaux. J'imagine aussi, sans aucun rapprochement quant aux mérites des œuvres, que Véronèse resterait ignoré s'il

n'avait pour le représenter que l'*Enlèvement d'Europe*, une de ses pages les plus célèbres et certainement les plus bâtardes, une œuvre qui, loin de prédire un pas en avant, annoncerait la décadence de l'homme et le déclin de toute une école.

La *Ronde de nuit* n'est pas, comme on le voit, le seul malentendu qu'il y ait dans l'histoire de l'art.

XVI

La vie de Rembrandt est, comme sa peinture, pleine de demi-teintes et de coins sombres. Autant Rubens se montre tel qu'il était au plein jour de ses œuvres, de sa vie publique, de sa vie privée, net, lumineux et tout chatoyant d'esprit, de bonne humeur, de grâce hautaine et de grandeur, autant Rembrandt se dérobe et semble toujours cacher quelque chose, soit qu'il ait peint, soit qu'il ait vécu. Point de palais avec l'état de maison d'un grand seigneur, point de train et de galeries à l'italienne. Une installation médiocre, la maison noirâtre d'un petit marchand, le pêle-mêle intérieur d'un collectionneur, d'un bouquiniste, d'un amateur d'estampes et de raretés. Nulle affaire publique qui le tire hors de son atelier et le fasse entrer dans la politique de son temps, nulles grandes faveurs qui jamais l'aient rattaché à aucun prince. Point d'honneurs officiels, ni ordres, ni titres, ni cordons, rien qui le mêle de près ni de loin à tel fait ou à tels personnages

qui l'auraient sauvé de l'oubli, car l'histoire en s'occupant d'eux aurait incidemment parlé de lui. Rembrandt était du tiers, à peine du tiers, comme on eût dit en France en 1789. Il appartenait à ces foules où les individus se confondent, dont les mœurs sont plates, les habitudes sans aucun cachet qui les relève; et même en ce pays de soi-disant égalité dans les classes, protestant, républicain, sans préjugés nobiliaires, la singularité de son génie n'a pas empêché que la médiocrité sociale de l'homme ne le retînt en bas dans les couches obscures et ne l'y noyât.

Pendant fort longtemps on n'a rien su de lui que d'après le témoignage de Sandrart ou de ses élèves, ceux du moins qui ont écrit, Hoogstraeten, Houbraken, et tout se réduisit à quelques légendes d'ateliers, à des renseignements contestables, à des jugements trop légers, à des commérages. Ce qu'on apercevait de sa personne, c'étaient des bizarreries, des manies, quelques trivialités, des défauts, presque des vices. On le disait intéressé, cupide, même avare, quelque peu trafiquant, et d'autre part on le disait dissipateur et désordonné dans ses dépenses, témoin sa ruine. Il avait beaucoup d'élèves, les mettait en cellule dans des chambres à compartiments, veillait à ce qu'il n'y eût entre eux ni contact, ni influences, et tirait de cet enseignement

méticuleux de gros revenus. On cite quelques fragments de leçons orales recueillis par la tradition qui sont des vérités de simple bon sens, mais ne tirent point à conséquence. Il n'avait pas vu l'Italie, ne recommandait pas ce voyage, et ce fut là, pour ses ex-disciples devenus des docteurs en esthétique, un grief et l'occasion de regretter que leur maître n'eût pas ajouté cette culture nécessaire à ses saines doctrines et à son original talent. On lui savait des goûts singuliers, l'amour des vieilles défroques, des friperies orientales, des casques, des épées, des tapis d'Asie. Avant de connaître plus exactement le détail de son mobilier d'artiste et toutes les curiosités instructives et utiles dont il avait encombré sa maison, on n'y voyait qu'un désordre de choses hétéroclites, tenant de l'histoire naturelle et du bric-à-brac, panoplies sauvages, bêtes empaillées, herbes desséchées. Cela sentait le capharnaüm, le laboratoire, un peu la science occulte et la cabale, et cette baroquerie, jointe à la passion qu'on lui supposait pour l'argent, donnait à la figure méditative et rechignée de ce travailleur acharné je ne sais quel air compromettant de chercheur d'or.

Il avait la rage de poser devant un miroir et de se peindre, non pas, comme Rubens le faisait dans des tableaux héroïques, sous de chevaleresques dehors, en

homme de guerre et pêle-mêle avec des figures d'épopée, mais tout seul, en un petit cadre, les yeux dans les yeux, pour lui-même et pour le seul prix d'une lumière frisante ou d'une demi-teinte plus rare, jouant sur les plans arrondis de sa grosse figure à pulpe injectée. Il se retroussait la moustache, mettait de l'air et du jeu dans sa chevelure frisottante; il souriait d'une lèvre forte et sanguine, et son petit œil noyé sous d'épaisses saillies frontales dardait un regard singulier, où il y avait de l'ardeur, de la fixité, de l'insolence et du contentement. Ce n'était pas l'œil de tout le monde. Le masque avait des plans solides; la bouche était expressive, le menton volontaire. Entre les deux sourcils, le travail avait tracé deux sillons verticaux, des renflements, et ce pli contracté par l'habitude de froncer propre aux cerveaux qui se concentrent, réfractent les sensations reçues et font effort du dehors au dedans. Il se parait d'ailleurs et se travestissait à la façon des gens de théâtre. Il empruntait à son vestiaire de quoi se vêtir, se coiffer ou s'orner, se mettait des turbans, des toques de velours, des feutres, des pourpoints, des manteaux, quelquefois une cuirasse; il agrafait une joaillerie à sa coiffure, attachait à son cou des chaînes d'or avec pierreries. Et pour peu qu'on ne fût pas dans le secret de ses recherches, on arrivait à se demander

si toutes ces complaisances du peintre pour le modèle n'étaient pas des faiblesses de l'homme auxquelles l'artiste se prêtait. Plus tard, après ses années mûres, dans les jours difficiles, on le vit paraître en des tenues plus graves, plus modestes, plus véridiques : sans or, sans velours, en vestes sombres, avec un mouchoir en serre-tête, le visage attristé, ridé, macéré, la palette entre ses rudes mains. Cette tenue de désabusé fut une forme nouvelle que prit l'homme quand il eut passé cinquante ans, mais elle ne fit que compliquer davantage l'idée vraie qu'on aimerait à se former de lui.

Tout cela en somme ne faisait pas un ensemble très-concordant, ne se tenait pas, cadrait mal avec le sens de ses œuvres, la haute portée de ses conceptions, le sérieux profond de ses visées habituelles. Les saillies de ce caractère mal défini, les points révélés de ses habitudes presque inédites, se détachaient avec quelque aigreur sur le fond d'une existence terne, neutre, enfumée d'incertitudes et biographiquement assez confuse.

Depuis lors, la lumière s'est répandue à peu près sur toutes les parties demeurées douteuses de ce tableau ténébreux. L'histoire de Rembrandt a été faite et fort bien en Hollande, et même en France, d'après les écrivains hollandais. Grâce aux travaux d'un de ses

adorateurs les plus fervents, M. Vosmaert, nous savons maintenant de Rembrandt sinon tout ce qu'il importe de savoir, du moins tout ce que probablement on saura jamais, et cela suffit pour le faire aimer, plaindre, estimer et, je crois, bien comprendre.

A le considérer par l'extérieur, c'était un brave homme, aimant le chez-soi, la vie de ménage, le coin du feu, un homme de famille, une nature d'époux plus que de libertin, un monogame qui ne put jamais supporter ni le célibat ni le veuvage, et que des circonstances mal expliquées entraînèrent à se marier trois fois; un casanier, cela va de soi; peu économe, car il ne sut pas aligner ses comptes; pas avare, car il se ruina, et, s'il dépensa peu d'argent pour son bien-être, il le prodigua, paraît-il, pour les curiosités de son esprit; difficile à vivre, peut-être ombrageux, solitaire, en tout et dans sa sphère modeste un être singulier. Il n'eut pas de faste, mais il eut une sorte d'opulence cachée, des trésors enfouis en valeurs d'art, qui lui causèrent bien des joies, qu'il perdit dans un total désastre et qui sous ses yeux, devant une porte d'auberge, en un jour vraiment sinistre, se vendirent à vil prix. Tout n'était pas bric-à-brac, on l'a bien vu d'après l'inventaire dressé lors de la vente, dans ce mobilier, dont la postérité s'occupa longtemps sans le

connaître. Il y avait là des marbres, des tableaux italiens, des tableaux hollandais, en grand nombre des œuvres de lui, surtout des gravures, et des plus rares, qu'il échangeait contre les siennes ou payait fort cher. Il tenait à toutes ces choses, belles, curieusement recueillies et de choix, comme à des compagnons de solitude, à des témoins de son travail, aux confidents de sa pensée, aux inspirateurs de son esprit. Peut-être thésaurisait-il comme un *dilettante,* comme un érudit, comme un délicat en fait de jouissances intellectuelles, et telle est probablement la forme inusitée d'une avarice dont on ne comprenait pas le sens intime. Quant à ses dettes, qui l'écrasèrent, il en avait déjà à l'époque où, dans une correspondance qui nous a été conservée, il se disait riche. Il était assez fier, et il souscrivait des lettres de change avec le sans-façon d'un homme qui ne connaît pas le prix de l'argent et ne compte pas assez exactement ni celui qu'il possède ni celui qu'il doit.

Il eut une femme charmante, *Saskia,* qui fut comme un rayon dans ce perpétuel clair-obscur et pendant des années trop courtes, à défaut d'élégance et de charmes bien réels, y mit quelque chose comme un éclat plus vif. Ce qui manque à cet intérieur morne, comme à ce labeur morose tout en profondeur, c'est l'expansion,

un peu de jeunesse amoureuse, de grâce féminine et de tendresse. Saskia lui apportait-elle tout cela ? On ne le voit pas distinctement. Il en fut épris, dit-on, la peignit souvent, l'affubla, comme il avait fait pour lui-même, de déguisements bizarres ou magnifiques, la couvrit ainsi que lui-même de je ne sais quel luxe d'occasion, la représenta en *Juive,* en *Odalisque,* en *Judith,* peut-être en *Suzanne* et en *Bethsabée,* ne la peignit jamais comme elle était vraiment, et ne laissa pas d'elle un portrait habillé ou non qui fût fidèle, — on aime à le croire. Voilà tout ce que nous connaissons de ses joies domestiques trop vite éteintes. Saskia mourut jeune, en 1642, l'année même où il produisait la *Ronde de nuit.* De ses enfants, car il en eut plusieurs de ses trois mariages, on ne rencontre pas une seule fois l'aimable et riante figure dans ses tableaux. Son fils Titus mourut quelques mois avant lui. Les autres disparaissent dans l'obscurité qui couvrit ses dernières années et suivit sa mort.

On sait que Rubens, dans sa grande vie si entraînante et toujours heureuse, eut à son retour d'Italie, quand il se sentit dépaysé dans son propre pays, puis après la mort d'Isabelle Brandt, quand il se vit veuf et seul dans sa maison, un moment de grande faiblesse et comme une soudaine défaillance. On en a la preuve

d'après ses lettres. Chez Rembrandt, il est impossible de savoir ce que le cœur souffrit. Saskia meurt, son labeur continue sans un jour d'arrêt, on le constate par la date de ses tableaux et mieux encore par ses eaux-fortes. Sa fortune s'écroule, il est traîné devant la chambre des insolvables, tout ce qu'il aimait lui est enlevé : il emporte son chevalet, s'installe ailleurs, et ni les contemporains, ni la postérité n'ont recueilli ni un cri, ni une plainte de cette étrange nature qu'on aurait pu croire absolument terrassée. Sa production ne faiblit ni ne décline. La faveur l'abandonne avec la fortune, avec le bonheur, avec le bien-être : il répond aux injustices du sort, aux infidélités de l'opinion par le portrait de *Six* et par les *Syndics*, sans parler du *Jeune Homme* du Louvre et de tant d'autres œuvres classées parmi ses plus posées, ses plus convaincues et ses plus vigoureuses. Dans ses deuils, au milieu de malheurs humiliants, il conserve je ne sais quelle impassibilité, qui serait tout à fait inexplicable, si l'on ne savait ce dont est capable, comme ressort, comme indifférence ou comme promptitude d'oubli, une âme occupée de vues profondes.

Eut-il beaucoup d'amis? On ne le croit pas; à coup sûr il n'eut pas tous ceux qu'il méritait d'avoir : ni Vondel, qui lui-même était un familier de la maison

Six; ni Rubens, qu'il connaissait bien, qui vint en Hollande en 1636, y visita tous les peintres célèbres, lui excepté, et mourut l'année qui précéda la *Ronde de nuit,* sans que le nom de Rembrandt figure ou dans ses lettres ou dans ses collections. Était-il fêté, très-entouré, très en vue? Non plus. Quand il est question de lui dans les *Apologies,* dans les écrits, dans les petites poésies fugitives et de circonstances du temps, c'est en sous-ordre, un peu par esprit de justice, par hasard, sans grande chaleur. Les littérateurs avaient d'autres préférences, après lesquelles venait Rembrandt, lui le seul illustre. Dans les cérémonies officielles, aux grands jours des pompes de tout genre, on l'oubliait, ou, pour ainsi parler, on ne le voit nulle part, au premier rang, sur les estrades.

Malgré son génie, sa gloire, le prodigieux engouement qui poussa les peintres vers lui dans ses débuts, ce qu'on appelle le monde était, même à Amsterdam, un milieu social dont on lui entr'ouvrit la porte peut-être, mais dont il ne fut jamais. Ses portraits ne le recommandaient pas plus que sa personne. Quoiqu'il en eût fait de magnifiques et d'après des personnages d'élite, ce n'était point de ces œuvres plaisantes, naturelles, lucides, qui pouvaient le poser dans certaines compagnies, y être goûtées et l'y faire admettre. Je

vous ai dit que le capitaine Kock, qui figure dans la *Ronde de nuit,* s'était dédommagé plus tard avec Van der Helst ; quant à Six, un jeune homme par rapport à lui, et qui, je persiste à le croire, ne se fit peindre qu'à son corps défendant, lorsque Rembrandt allait chez ce personnage officiel, il allait plutôt chez le bourgmestre et le Mécène que chez l'ami. D'habitude et de préférence, il frayait avec des gens de peu, boutiquiers, petits bourgeois. On a même trop rabaissé ces fréquentations très-humbles, mais non dégradantes, comme on le disait. Encore un peu, on lui eût reproché des habitudes crapuleuses, lui qui ne hantait guère les cabarets, chose rare alors, parce que dix ans après son veuvage on crut s'apercevoir que ce solitaire avait des relations suspectes avec sa servante. Pour cela la servante fut réprimandée et Rembrandt passablement décrié. A ce moment d'ailleurs, tout tournait mal, fortune, honneur, et quand il quitte le *Breestraat,* sans gîte, sans le sou, mais en règle avec ses créanciers, il n'y a plus ni talent ni gloire acquise qui tienne. On perd sa trace, on l'oublie, et pour le coup sa personne disparaît dans la petite vie nécessiteuse et obscure d'où il n'était, à dire vrai, jamais sorti.

En tout, comme on le voit, c'était un homme à part, un rêveur, peut-être un taciturne, quoique sa figure

dise le contraire ; peut-être un caractère anguleux et un peu rude, tendu, tranchant, peu commode à contredire, encore moins à convaincre, ondoyant au fond, roide en ses formes, à coup sûr un original. S'il fut célèbre et choyé et vanté d'abord, en dépit des jaloux, des gens à courte vue, des pédants et des imbéciles, on se vengea bien quand il ne fut plus là.

Dans sa pratique, il ne peignait, ne crayonnait, ne gravait comme personne. Ses œuvres étaient même, en leurs procédés, des énigmes. On admirait non sans quelque inquiétude ; on le suivait sans trop le comprendre. C'était surtout à son travail qu'il avait des airs d'alchimiste. A le voir à son chevalet, avec une palette certainement engluée, d'où sortaient tant de matières lourdes, d'où se dégageaient tant d'essences subtiles, ou penché sur ses planches de cuivre et burinant contre toutes les règles, — on cherchait, au bout de son burin et de sa brosse, des secrets qui venaient de plus loin. Sa manière était si nouvelle, qu'elle déroutait les esprits forts, passionnait les esprits simples. Tout ce qu'il y avait de jeune, d'entreprenant, d'insubordonné et d'étourdi parmi les écoliers peintres courait à lui. Ses disciples directs furent médiocres ; la queue fut détestable. Chose frappante après l'enseignement cellulaire que je vous ai dit, pas un ne sauva tout

à fait son indépendance. Ils l'imitèrent comme jamais maître ne fut imité par des copistes serviles, et bien entendu ne prirent de lui que le pire de ses procédés.

Était-il savant, instruit? Avait-il seulement quelque lecture? Parce qu'il avait l'esprit des mises en scène, qu'il toucha à l'histoire, à la mythologie, aux dogmes chrétiens, on dit oui. On dit non, parce qu'à l'examen de son mobilier on découvrit d'innombrables gravures et presque pas de livres. Était-ce enfin un philosophe comme on entend le mot *philosopher?* Qu'a-t-il pris au mouvement de la réforme? A-t-il, comme on s'en est avisé de nos jours, contribué pour sa part d'artiste à déchirer les dogmes et à révéler les côtés purement humains de l'Évangile? Aurait-il intentionnellement dit son mot dans les questions politiques, religieuses, sociales, qui si longtemps avaient bouleversé son pays et qui fort heureusement étaient enfin résolues? Il peignit des mendiants, des déshérités, des gueux, plus encore que des riches, des juifs plus souvent encore que des chrétiens; s'ensuit-il qu'il eut pour les classes misérables autre chose que des prédilections purement pittoresques? Tout cela est plus que conjectural, et je ne vois pas la nécessité de creuser davantage une œuvre déjà si profonde et d'ajouter une hypothèse à tant d'hypothèses.

Le fait est qu'il est difficile de l'isoler du mouvement intellectuel et moral de son pays et de son temps, qu'il a respiré dans le dix-septième siècle hollandais l'air natal dont il a vécu. Venu plus tôt, il serait inexplicable; né partout ailleurs, il jouerait plus étrangement encore ce rôle de comète qu'on lui attribue hors des axes de l'art moderne; venu plus tard, il n'aurait plus cet immense mérite de clore un passé et d'ouvrir une des grandes portes de l'avenir. Sous tous les rapports, il a trompé bien des gens. Comme homme, il manquait de dehors, d'où l'on a conclu qu'il était grossier. Comme homme d'études, il a dérangé plus d'un système, d'où l'on a conclu qu'il manquait d'études. Comme homme de goût, il a péché contre toutes les lois communes, d'où l'on a conclu qu'il manquait de goût. Comme artiste épris du beau, il a donné des choses de la terre quelques idées fort laides. On n'a pas remarqué qu'il regardait ailleurs. Bref, si fort qu'on le vantât, si méchamment qu'on l'ait dénigré, si injustement qu'on l'ait pris, en bien comme en mal, à l'inverse de sa nature, personne ne soupçonnait exactement sa vraie grandeur.

Remarquez qu'il est le moins hollandais des peintres hollandais, et que, s'il est de son temps, il n'en est jamais tout à fait. Ce que ses compatriotes ont observé,

il ne le voit pas ; ce dont ils s'écartent, c'est là qu'il revient. On a dit adieu à la fable, et il y retourne ; à la Bible : il l'illustre ; aux Évangiles : il s'y complaît. Il les habille à sa mode personnelle, mais il en dégage un sens unique, nouveau, universellement compréhensible. Il rêve de *Saint Siméon*, de *Jacob* et de *Laban*, de l'*Enfant prodigue*, de *Tobie*, des *Apôtres*, de la *Sainte Famille*, du *Roi David*, du *Calvaire*, du *Samaritain*, de *Lazare*, des *Évangélistes*. Il tourne autour de Jérusalem, d'*Emmaüs*, toujours, on le sent, tenté par la synagogue. Ces thèmes consacrés, il les voit apparaître en des milieux sans noms, sous des costumes sans bon sens. Il les conçoit, il les formule avec aussi peu de souci des traditions que peu d'égards pour la vérité locale. Et telle est cependant sa force créatrice que cet esprit si particulier, si personnel, donne aux sujets qu'il traite une expression générale, un sens intime et typique que les grands penseurs ou dessinateurs épiques n'atteignent pas toujours.

Je vous ai dit quelque part en cette étude que son principe était d'extraire des choses un élément parmi tous les autres, ou plutôt de les abstraire tous pour n'en saisir expressément qu'un seul. Il a fait ainsi dans tous ses ouvrages œuvre d'analyste, de distillateur, ou, pour parler plus noblement, de métaphysicien plus encore

que de poëte. Jamais la réalité ne l'a saisi par des ensembles. A voir la façon dont il traitait les corps, on pourrait douter de l'intérêt qu'il prenait aux enveloppes. Il aimait les femmes et ne les a vues que difformes, il aimait les tissus et ne les imitait pas ; mais en revanche, à défaut de grâce, de beauté, de lignes pures, de délicatesse dans les chairs, il exprimait le corps nu par des souplesses, des rondeurs, des élasticités, avec un amour des substances, un sens de l'être vivant, qui font le ravissement des praticiens. Il décomposait et réduisait tout, la couleur autant que la lumière, de sorte qu'en éliminant des apparences tout ce qui est multiple, en condensant ce qui est épars, il arrivait à dessiner sans bords, à peindre un portrait presque sans traits apparents, à colorer sans coloris, à concentrer la lumière du monde solaire en un rayon. Il n'est pas possible dans un art plastique de pousser plus loin la curiosité de l'être en soi. A la beauté physique il substitue l'expression morale, — à l'imitation des choses, leur métamorphose presque totale ; — à l'examen, les spéculations du psychologue ; — à l'observation nette, savante ou naïve, des aperçus de visionnaire et des apparitions si sincères que lui-même il en est la dupe. Par cette faculté de double vue, grâce à cette intuition de somnambule, dans le surnaturel, il voit plus loin que n'im-

porte qui. La vie qu'il perçoit en songe a je ne sais quel accent de l'autre monde qui rend la vie réelle presque froide et la fait pâlir. Voyez au Louvre son *Portrait de femme,* à deux pas de la *Maîtresse de Titien.* Comparez les deux êtres, interrogez bien les deux peintures, et vous comprendrez la différence des deux cerveaux. Son idéal, comme dans un rêve poursuivi les yeux fermés, c'est la lumière : le nimbe autour des objets, la phosphorescence sur un fond noir. C'est fugitif, incertain, formé de linéaments insensibles, tout prêts à disparaître avant qu'on ne les fixe, éphémère et éblouissant. Arrêter la vision, la poser sur la toile, lui donner sa forme, son relief, lui conserver sa contexture fragile, lui rendre son éclat, et que le résultat soit une solide, mâle et substantielle peinture, réelle autant que pas une autre, et qui résiste au contact de Rubens, de Titien, de Véronèse, de Giorgione, de Van Dyck, voilà ce que Rembrandt a tenté. L'a-t-il fait? Le témoignage universel est là pour le dire.

Un dernier mot. En procédant comme il procédait lui-même, en extrayant de cet œuvre si vaste et de ce multiple génie ce qui le représente en son principe, en le réduisant à ses éléments natifs, en éliminant sa palette, ses pinceaux, ses huiles colorantes, ses glacis, ses empâtements, tout le mécanisme du peintre, on arriverait

enfin à saisir l'essence première de l'artiste dans le graveur. Rembrandt est tout entier dans ses eaux-fortes. Esprit, tendances, imaginations, rêveries, bon sens, chimères, difficultés de rendre l'impossible, réalités dans le rien, — vingt eaux-fortes de lui le révèlent, font pressentir tout le peintre, et, mieux encore, l'expliquent. Même métier, même parti pris, même négligé, même insistance, même étrangeté dans le faire, même désespérante et soudaine réussite par l'expression. A les bien confronter, je ne vois nulle différence entre le *Tobie* du Louvre et telle planche gravée. Il n'est personne qui ne mette le graveur au-dessus de tous les graveurs. Sans aller aussi loin quand il s'agit de sa peinture, il serait bon de penser plus souvent à la *Pièce aux cent florins* lorsqu'on hésite à le comprendre en ses tableaux. On verrait que toutes les scories de cet art, un des plus difficiles à épurer qu'il y ait au monde, n'altèrent en rien la flamme incomparablement belle qui brûle au dedans, et je crois qu'on changerait enfin tous les noms qu'on a donnés à Rembrandt pour lui donner les noms contraires.

Au vrai, c'était un cerveau servi par un œil de noctiluque, par une main habile sans grande adresse. Ce travail pénible venait d'un esprit agile et délié. Cet homme de rien, ce fureteur, ce costumier, cet érudit

nourri de disparates, cet homme des bas-fonds, de vol si haut; cette nature de phalène qui va à ce qui brille, cette âme si sensible à certaines formes de la vie, si indifférente aux autres; cette ardeur sans tendresse, cet amoureux sans flamme visible, cette nature de contrastes, de contradictions et d'équivoques, émue et peu éloquente, aimante et peu aimable; ce disgracié si bien doué, ce prétendu homme de matière, ce *trivial*, ce *laid*, c'était un pur *spiritualiste*, disons-le d'un seul mot : un *idéologue*, je veux dire un esprit dont le domaine est celui des idées et la langue celle des idées. La clef du mystère est là.

A le prendre ainsi, tout Rembrandt s'explique : sa vie, son œuvre, ses penchants, ses conceptions, sa poétique, sa méthode, ses procédés, et jusqu'à la patine de sa peinture, qui n'est qu'une spiritualisation audacieuse et cherchée des éléments matériels de son métier.

BELGIQUE

BELGIQUE

Bruges.

Je reviens par Gand et par Bruges. C'est d'ici qu'en bonne logique j'aurais dû partir, si j'avais eu la pensée d'écrire une histoire raisonnée des écoles dans les Pays-Bas ; mais l'ordre chronologique n'importe guère en ces études qui n'ont, vous vous en êtes aperçu, ni plan, ni méthode. Je remonte le fleuve au lieu de le descendre. J'en ai suivi le cours irrégulièrement, avec quelque négligence et beaucoup d'oublis. Je l'ai même abandonné assez loin de son embouchure et ne vous ai pas montré comment il finit, car, à partir d'un certain point, il finit par des insignifiances et s'y perd. Maintenant j'aime à penser que je suis à la source, et que je vais voir jaillir ce premier flot d'inspirations cristallines et pures, d'où le vaste mouvement de l'art septentrional est sorti.

Autres pays, autres temps, autres idées. Je quitte

Amsterdam et le dix-septième siècle hollandais. Je laisse l'école après son grand éclat : supposons que ce soit vers 1670, deux ans avant l'assassinat des frères de Witt et le stathoudérat héréditaire du futur roi d'Angleterre, Guillaume III. A cette date, de tous les beaux peintres que nous avons vus naître dans les trente premières années du siècle, que reste-t-il? Les grands sont morts ou vont mourir, précédant Rembrandt ou le suivant de près. Ceux qui subsistent sont des vieillards à bout de carrière. En 1683, sauf Van der Heyden et Van der Neer, qui représentent encore à eux seuls une école éteinte, pas un ne survit. C'est le règne des Tempesta, des Mignon, des Netscher, des Lairesse et des Van der Werf. Tout est fini. Je traverse Anvers. J'y revois Rubens imperturbable et plein comme un grand esprit qui contient en lui le bien et le mal, le progrès et la décadence, et qui termine en sa propre vie deux époques, la précédente et la sienne. Après lui je vois, comme après Rembrandt, ceux qui l'entendent mal, ne sont pas de force à le suivre et le compromettent. Rubens m'aide à passer du dix-septième siècle au seizième. Ce n'est déjà plus ni Louis XIII, ni Henri IV, ni l'infante Isabelle, ni l'archiduc Albert ; déjà ce n'est plus même ni le duc de Parme, ni le duc d'Albe, ni Philippe II, ni Charles-Quint.

Nous remontons encore à travers la politique, les
mœurs et la peinture. Charles-Quint n'est pas né, ni près
de naitre, son père non plus. Son aïeule Marie de Bour-
gogne est une jeune fille de vingt ans, et son bisaïeul
Charles le Téméraire vient de mourir à Nancy, quand
finit à Bruges, par une série de chefs-d'œuvre sans pa-
reils, cette étonnante période comprise entre les débuts
des Van Eyck et la disparition de Memling, au moins
son départ présumé des Flandres. Placé comme je le
suis entre les deux villes, Gand et Bruges, entre les
deux noms qui les illustrent le plus par la nouveauté
des tentatives et la pacifique portée de leur génie, je
suis entre le monde moderne et le moyen âge, et j'y
suis en pleins souvenirs de la petite cour de France et
de la grande cour de Bourgogne, avec Louis XI, qui
veut faire une France, avec Charles le Téméraire, qui
rêve de la défaire, avec Commines, l'historien-diplo-
mate, qui passe d'une maison à l'autre. Je n'ai pas à
vous parler de ces temps de violences et de ruses, de
finesse en politique, de sauvagerie en fait, de perfidies,
de trahisons, de serments jurés et violés, de révoltes
dans les villes, de massacres sur les champs de bataille,
d'efforts démocratiques et d'écrasement féodal, de
demi-culture intellectuelle, de faste inouï. Rappelez-
vous seulement cette haute société bourguignonne et

flamande, cette cour gantoise, si luxueuse par les habits, si raffinée par les élégances, si négligée, si brutale, si malpropre au fond, superstitieuse et dissolue, païenne en ses fêtes, dévote à travers tout cela. Voyez les pompes ecclésiastiques, les pompes princières, les galas, les carrousels, les festins et leurs goinfreries, les représentations scéniques et leurs licences, l'or des chasubles, l'or des armures, l'or des tuniques, les pierreries, les perles, les diamants ; imaginez en dessous l'état des âmes, et de ce tableau qui n'est plus à faire, ne retenez qu'un trait, — c'est que la plupart des vertus primordiales manquaient alors à la conscience humaine : la droiture, le respect sincère des choses sacrées, le sentiment du devoir, celui de la patrie, et chez les femmes comme chez les hommes, la pudeur. Voilà surtout ce dont il faut se souvenir quand, au milieu de cette société brillante et affreuse, on voit fleurir l'art inattendu qui devait, semble-t-il, en représenter le fond moral avec les surfaces.

C'est en 1420 que les Van Eyck s'établissent à Gand. Hubert, l'aîné, met la main au grandiose triptyque de *Saint-Bavon :* il en conçoit l'idée, en ordonne le plan, en exécute une partie et meurt à la tâche vers 1426. Jean, son jeune frère et son élève, poursuit le travail, le termine en 1432, fonde à

Bruges l'école qui porte son nom, et y meurt en 1440, le 9 juillet. En vingt ans, l'esprit humain, représenté par ces deux hommes, a trouvé par la peinture la plus idéale expression de ses croyances, la plus physionomique expression des visages, non pas la plus noble, mais la première et correcte manifestation des corps en leurs formes exactes, la première image du ciel, de l'air, des campagnes, des vêtements, de la richesse extérieure par des couleurs vraies; il a créé un art vivant, inventé ou perfectionné son mécanisme, fixé une langue et produit des œuvres impérissables. Tout ce qui était à faire est fait. Van der Weyden n'a d'autre importance historique que de tenter à Bruxelles ce qui s'accomplissait merveilleusement à Gand et à Bruges, de passer plus tard en Italie, d'y populariser les procédés et l'esprit flamands, et surtout d'avoir laissé parmi ses ouvrages un chef-d'œuvre unique, je veux dire un élève qui s'appelait Memling.

D'où venaient les Van Eyck, quand on les voit se fixer à Gand, au centre d'une corporation de peintres qui existait déjà? Qu'y apportèrent-ils? qu'y trouvèrent-ils? Quelle est l'importance de leurs découvertes dans l'emploi des couleurs à l'huile? Quelle fut enfin la part de chacun des deux frères dans cette imposante page de *l'Agneau pascal?*

Toutes ces questions ont été posées, discutées savamment, mal résolues. Ce qu'il y a de probable, quant à leur collaboration, c'est que Hubert fut l'inventeur du travail, qu'il en peignit les parties supérieures, les grandes figures, *Dieu le Père*, la *Vierge, saint Jean*, certainement aussi l'*Adam* et l'*Ève* en leur minutieuse et peu décente nudité. Il a conçu le type féminin et surtout le masculin, qui devaient servir à son frère. Il a mis des barbes héroïques sur des visages qui, dans la société du temps, n'en portaient pas; il a dessiné ces ovales pleins, — avec leurs yeux saillants, leurs regards fixes, à la fois doux et farouches, leurs poils frisés, leurs cheveux bouclés, leurs mines hautaines, boudeuses, leurs lèvres violentes, enfin tout cet ensemble de caractères, moitié byzantins, moitié flamands, si fortement empreints de l'esprit de l'époque et du lieu. *Dieu le Père* avec sa tiare étincelante à brides tombantes, son attitude hiératique, ses habits sacerdotaux, est encore la double figuration de l'idée divine telle qu'elle était représentée sur la terre en ses deux personnifications redoutées, l'empire et le pontificat.

La *Vierge* a déjà le manteau à agrafes, les robes ajustées, le front bombé, le caractère très-humain et la physionomie sans aucune grâce que Jean donnera

quelques années plus tard à toutes ses madones. Le *saint Jean* n'a ni rang ni type, dans l'échelle sociale où ce peintre observateur prenait ses formes. C'est un homme déclassé, maigre, allongé, un peu souffreteux, un homme qui a pâti, langui, jeûné, quelque chose comme un vagabond. Quant à nos premiers parents, c'est à Bruxelles qu'il faut les voir dans les panneaux originaux qui ont paru trop peu vêtus pour une chapelle, et non dans la copie de *Saint-Bavon*, plus bizarres encore avec le tablier de cuir noir qui les habille. N'y cherchez bien entendu rien qui rappelle la *Sixtine* ou les *Loges*. Ce sont deux êtres sauvages, horriblement poilus, sortis l'un et l'autre, sans que nul sentiment de leur laideur les intimide, de je ne sais quelles forêts primitives, laids, enflés du torse, maigres des jambes : *Ève* avec son gros ventre, emblème trop évident de la première maternité. Tout cela, dans sa bizarrerie naïve, est fort, rude, très-imposant. Le trait en est rigide, la peinture ferme, lisse et pleine, la couleur nette, grave, déjà égale par le ressort, le rayonnement mesuré, l'éclat et la consistance au coloris si audacieux de la future école de Bruges.

Si, comme tout porte à le croire, Jean Van Eyck est l'auteur du panneau central et des volets inférieurs dont malheureusement on ne possède plus à *Saint-*

Bavon que les copies faites cent ans après par Coxcie, il n'avait plus qu'à se développer dans l'esprit et conformément à la manière de son frère. Il y joignit de son propre fonds plus de vérité dans les visages, plus d'humanité dans les physionomies, plus de luxe et de réalité minutieuse dans les architectures, les étoffes et les dorures. Il y introduisit surtout le plein air, la vue des campagnes fleuries, des lointains bleuâtres. Enfin ce que son frère avait maintenu dans les splendeurs du mythe et sur des fonds byzantins, il le fit descendre au niveau des horizons terrestres.

[Les temps sont révolus. Le Christ est né et mort. L'œuvre de la rédemption est accomplie. Voulez-vous savoir comment plastiquement, non pas en enlumineur de missel, mais en peintre, Jean Van Eyck a compris l'exposé de ce grand mystère? le voici : une vaste pelouse tout émaillée de fleurs printanières; en avant, la *Fontaine de vie,* un joli jet d'eau retombant en gerbes dans un bassin de marbre; au centre, un autel drapé de pourpre, et sur l'autel un *Agneau blanc;* immédiatement autour, une guirlande de petits anges ailés, presque tous en blanc, avec quelques nuances de bleu pâle et de gris rosâtre. Un grand espace libre isole l'auguste symbole, et sur

ce gazon non foulé il n'y a plus que le vert sombre des frondaisons épaisses et par centaines l'étoile blanche des pâquerettes des prés. Le premier plan de gauche est occupé par les prophètes agenouillés et par un groupe abondant d'hommes debout. Il y a là tous ceux qui, croyant d'avance, ont annoncé le Christ, et aussi les païens, les docteurs, les philosophes, les incrédules, depuis des bardes antiques jusqu'à des bourgeois de Gand; barbes épaisses, visages un peu camards, lèvres faisant la moue, physionomies toutes vivantes; peu de gestes, des attitudes; un petit résumé en vingt figures du monde moral, après comme depuis le Christ, pris en dehors des confesseurs de la nouvelle foi. Ceux qui doutent encore hésitent et se recueillent, ceux qui avaient nié sont confondus, les prophètes sont dans l'extase. Le premier plan de droite, juste en pendant, — et avec cette symétrie voulue sans laquelle il n'y aurait plus ni majesté dans l'idée ni rhythme dans l'ordonnance, — le premier plan de droite est occupé par le groupe des douze apôtres agenouillés et par l'imposante assemblée des vrais serviteurs de l'Évangile, prêtres, abbés, évêques et papes, tous imberbes, gras, blêmes et calmes, ne regardant guère, sûrs du fait, adorant en toute béatitude, magnifiques en leurs habits rouges,

avec leurs chasubles d'or, leurs mitres d'or, leurs crosses d'or, leurs étoles tissées d'or, le tout emperlé, chargé de rubis, d'émeraudes, une étincelante bijouterie jouant sur cette pourpre ardente, qui est le rouge de Van Eyck. Au troisième plan, loin derrière l'*Agneau*, et sur un terrain relevé qui va conduire aux horizons, un bois vert, un bocage d'orangers, de rosiers et de myrtes tous en fleur ou en fruit, d'où sortent, à droite, le long cortége des *Martyrs*, à gauche, celui des *Saintes Femmes* coiffées de roses et portant des palmes. Celles-ci, habillées de couleurs tendres, sont toutes en bleu pâle, en bleu, en rose et en lilas. Les *Martyrs*, pour la plupart des évêques, sont en manteaux bleus, et rien n'est plus exquis que l'effet de ces deux théories lointaines, fines, précises, toujours vivantes, se détachant par ces notes d'azur clair ou foncé sur l'austère tenture du bois sacré. Enfin une ligne de collines plus sombres, puis Jérusalem figurée par une silhouette de ville ou plutôt par des clochers d'églises, de hautes tours et des flèches, et pour extrême plan de lointaines montagnes bleues. Le ciel a la sérénité immaculée qui convient en un pareil moment. Pâle en bleu, faiblement teinté d'outremer à son sommet, il a la blancheur nacrée, la netteté matinale et la poétique signification d'une belle aurore.

Tel est traduit, c'est-à-dire trahi par un résumé glacial, le panneau central et la partie maîtresse de ce colossal triptyque. Vous en ai-je donné l'idée? Nullement; l'esprit peut s'y arrêter à l'infini, y rêver à l'infini, sans trouver le fond de ce qu'il exprime ou de ce qu'il évoque. L'œil de même peut s'y complaire sans épuiser l'extraordinaire richesse des jouissances qu'il cause ou des enseignements qu'il nous donne. Le petit tableau des *Mages* de Bruxelles n'est plus qu'un délicieux amusement de bijoutier à côté de cette concentration puissante de l'âme et des dons manuels d'un vrai grand homme.]

Reste, quand on a vu cela, à considérer attentivement la *Vierge* et le *Saint Donatien* du musée de Bruges. Ce tableau, dont la reproduction se trouve au musée d'Anvers, est le plus important qu'ait signé Van Eyck, au moins quant à la dimension des figures. Il est de 1436, par conséquent postérieur de quatre ans à l'*Agneau mystique*. Par la mise en scène, le style et le caractère de la forme, de la couleur et du travail, il rappelle la *Vierge au donateur*, que nous avons au Louvre. Il n'est pas plus précieux dans le fini, pas plus finement observé dans le détail. Le clair-obscur ingénu qui baigne la petite composition du Louvre, cette vérité parfaite et cette idéalisation de toutes choses obtenue

par le soin de la main, la beauté du travail, la transparence inimitable de la matière ; ce mélange d'observation méticuleuse et de rêveries poursuivies à travers des demi-teintes, — ce sont là des qualités supérieures que le tableau de Bruges atteint et ne dépasse pas. Mais ici tout est plus large, plus mûr, plus grandement conçu, construit et peint. Et l'œuvre en devient plus magistrale, en ce qu'elle entre en plein dans les visées de l'art moderne et qu'elle est sur le point de les satisfaire toutes.

La Vierge est laide. L'enfant, un nourrisson rachitique à cheveux rares, copié sans altération sur un pauvre petit modèle mal nourri, porte un bouquet de fleurs et caresse un perroquet. A droite de la *Vierge, saint Donatien,* mitré d'or, en chape bleue ; à gauche et formant coulisse, *saint George,* un beau jeune homme, une sorte d'androgyne dans une armure damasquinée, soulève son casque, salue l'Enfant-Dieu d'un air étrange et lui sourit. Mantegna, quand il conçut sa *Minerve chassant les vices,* avec sa cuirasse ciselée, son casque d'or et son joli visage en colère, n'aurait pas buriné le *Saint George* dont je parle d'un outil plus ferme, ne l'aurait pas bordé d'un trait plus incisif et ne l'aurait jamais peint ni coloré comme cela. Entre la *Vierge* et le *Saint George* à

genoux figure le chanoine *George de Pala* (*Van der Paele*), le donateur. C'est incontestablement le plus fort morceau du tableau. Il est en surplis blanc ; il tient dans ses mains jointes, dans ses mains courtes, carrées, toutes ridées, un livre ouvert, des gants, des besicles en corne ; sur son bras gauche pend une bande de fourrure grise. C'est un vieillard. Il est chauve ; de petits poils follets jouent sur ses tempes, dont l'os est visible et dur sous la peau mince. Le masque est épais, les yeux sont bridés, les muscles réduits, durcis, couturés, crevassés par l'âge. Ce gros visage flasque et rugueux est une merveille de dessin physionomique et de peinture. Tout l'art d'Holbein est là dedans. Ajoutez à la scène son cadre et son ameublement ordinaire : le trône, le dais à fond noir avec dessins rouges, une architecture compliquée, des marbres sombres, un bout de verrière qui tamise à travers ses vitres lenticulaires le jour verdâtre des tableaux de Van Eyck, un parquet de marbre, et sous les pieds de la Vierge ce beau tapis oriental, ce vieux persan, peut-être bien copié en trompe-l'œil, mais dans tous les cas tenu, comme le reste, dans une dépendance parfaite avec le tableau. La tonalité est grave, sourde et riche, extraordinairement harmonieuse et forte. La couleur y ruisselle à pleins bords.

Elle est entière, mais très-savamment composée, et reliée plus savamment encore par des valeurs subtiles. En vérité, quand on s'y concentre, c'est une peinture qui fait oublier tout ce qui n'est pas elle et donnerait à penser que l'art de peindre a dit son dernier mot, et cela dès la première heure.

Et cependant, sans changer de thème ni de mode, Memling allait dire quelque chose de plus.

L'histoire de Memling, telle que les traditions l'avaient transmise, était originale et touchante. Un jeune peintre attaché après la mort de Van Eyck à la maison de Charles le Téméraire, peut-être un jeune soldat des guerres de Suisse et de Lorraine, un combattant de Granson et de Morat, rentrait en Flandre fort désemparé ; et un soir de janvier 1477, par un des jours glacés qui suivirent la défaite de Nancy et la mort du duc, il venait frapper à *l'hôpital Saint-Jean* et y demander un gîte, du repos, du pain et des soins. On lui donnait tout cela. Il se remettait de ses fatigues, de ses blessures, et, l'année suivante, dans la solitude de cette maison hospitalière, dans la tranquillité du cloître, il entreprenait la *Châsse de sainte Ursule*, puis exécutait le *Mariage de sainte Catherine* et les autres petits dyptyques ou triptyques qu'on y voit aujourd'hui.

Malheureusement, paraît-il, et quel dommage ! ce joli roman n'est qu'une légende à laquelle il faut renoncer. D'après l'histoire véridique, Memling serait tout simplement un bourgeois de Bruges qui faisait de la peinture comme tant d'autres, l'avait apprise à Bruxelles, la pratiquait en 1472, vivait rue *Saint-George*, et non point à l'*Hôpital Saint-Jean*, en propriétaire aisé, et mourut en 1495. De ses voyages en Italie, de son séjour en Espagne, de sa mort et de sa sépulture au couvent de Miraflorès, qu'il y a-t-il de vrai ou de faux ? Du moment que la fleur de la légende a disparu, autant vaut que le reste suive. Il subsiste néanmoins plus qu'une étrangeté dans l'éducation, dans les habitudes et dans la carrière de cet homme, il reste une chose assez merveilleuse, la qualité même de son génie, si surprenante à pareille heure et dans de pareils milieux.

D'ailleurs, malgré les démentis des historiens, c'est encore à l'*Hôpital Saint-Jean*, qui a conservé ses ouvrages, qu'on aime à se représenter Memling quand il les peignit. Et lorsqu'on les retrouve au fond de cet hospice toujours le même, entre ces murs de place forte, dans ce carrefour humide, étroit, herbeux, à deux pas de la vieille église de Notre-Dame, c'est encore là et pas ailleurs que malgré soi on les a vus naître.

Je ne vous dirai rien de la *Châsse de Sainte Ursule*, qui est bien la plus célèbre des œuvres de Memling et passe à tort pour la meilleure. C'est une miniature à l'huile, ingénieuse, ingénue, exquise en certains détails, enfantine en beaucoup d'autres, une inspiration charmante, — à vrai dire, un travail par trop minutieux. Et la peinture, loin de faire un pas en avant, aurait rétrogradé depuis Van Eyck et même depuis Van der Weyden (regardez à Bruxelles ses deux triptyques et surtout sa *Femme qui pleure*), si Memling s'était arrêté là.

Le *Mariage de sainte Catherine,* au contraire, est une page décisive. Je ne sais pas si elle marque un progrès matériel sur Van Eyck : ceci est à examiner; mais du moins elle marque, dans la manière de sentir et dans l'idéal, un élan tout personnel qui n'existait pas chez Van Eyck et qu'aucun art quel qu'il soit ne manifeste aussi délicieusement. La Vierge est au centre de la composition sur une estrade, assise et trônant. A sa droite, elle a saint Jean le précurseur et sainte Catherine avec sa roue emblématique, à sa gauche sainte Barbe, et au-dessus le donateur Jean Floreins dans le costume ordinaire de frère de l'hôpital Saint-Jean. Sur le second plan figurent saint Jean l'Évangéliste et deux anges en habits de prêtre. Je néglige la Vierge,

très-supérieure par le choix du type aux vierges de Van Eyck, très-inférieure aux portraits des deux saintes.

La sainte Catherine est en longue jupe collante et traînante à fond noir, ramagée d'or, avec manches de velours cramoisi, corsage échancré et collant; un petit diadème d'or et de pierreries enferme son front bombé. Un voile transparent comme de l'eau ajoute à la blancheur du teint la pâleur d'un tissu impalpable. Rien n'est plus exquis que ce visage enfantin et féminin, si finement serré dans sa coiffure d'orfévreries et de gaze, et jamais peintre amoureux des mains d'une femme ne peignit quelque chose de plus parfait en son geste, dans son dessin, dans son galbe, que la main pleine et longue, fuselée et nacrée qui tend un de ses doigts à l'anneau des fiançailles.

La sainte Barbe est assise. Avec sa jolie tête droite, son cou droit, sa nuque haute et lisse à fermes attaches, ses lèvres serrées et mystiques, ses belles paupières pures et baissées sur un regard qu'on devine, elle lit attentivement dans un livre d'heures au dos duquel on voit un bout de couverture en soie bleue. Son buste se dessine sous le corsage ajusté d'une robe verte. Un manteau grenat l'étoffe et l'habille un peu plus amplement de ses larges plis très-pittoresques et très-savants.

Memling n'eût-il fait que ces deux figures, — et le

Donateur avec le saint Jean sont aussi des morceaux de premier ordre, de même intérêt, quant à l'esprit, — on pourrait presque dire qu'il eût fait assez pour sa gloire d'abord, et surtout pour l'étonnement de ceux que certains problèmes préoccupent et pour le ravissement qu'on éprouve à les voir résolus. A n'observer que la forme, le dessin parfait, le geste naturel et sans pose, la netteté des teints, la douceur satinée des épidermes, leur unité, leur souplesse ; à considérer les ajustements dans leur couleur si riche, dans leur coupe si juste et si physionomique, on dirait de la nature elle-même observée par un œil admirablement sensible et sincère. Les fonds, l'architecture et les accessoires ont toute la somptuosité des mises en scène de Van Eyck. Un trône à colonnes noires, un portique de marbre, un parquet de marbre ; sous les pieds de la Vierge, un tapis persan ; enfin pour perspective une campagne toute blonde et la silhouette gothique d'une ville à clochers noyée dans le tranquille éclat d'une lumière élyséenne ; le même clair-obscur que dans Van Eyck avec des souplesses nouvelles ; quelques distances mieux marquées entre les demi-teintes et les lumières ; en tout une œuvre moins énergique et plus tendre, — telle est, en le résumant d'un coup d'œil, le premier aspect du *Mariage mystique de sainte Catherine*.

Je ne vous parle ni des autres petits tableaux si respectueusement conservés dans cette même salle ancienne de l'*hôpital Saint-Jean,* ni du *Saint Christophe* du musée de Bruges, pas plus que je ne vous ai parlé du portrait de la *femme* de Van Eyck et de sa fameuse *Tête de Christ* exposée au même musée. Ce sont de beaux ou de curieux morceaux qui confirment l'idée qu'on doit se faire de la manière de voir de Van Eyck, de la manière de sentir de Memling ; mais les deux peintres, les deux caractères, les deux génies, sont révélés plus fortement qu'ailleurs dans leurs tableaux du *Saint Donatien* et de la *Sainte Catherine.* C'est sur le même terrain et dans la même acception qu'on peut les comparer, les opposer, et l'un par l'autre les mettre décidément en évidence.

Comment se sont formés leurs talents? quelle éducation supérieure a pu leur donner tant d'expérience? qui leur a dit de voir avec cette naïveté forte, cette attention émue, cette patience énergique, ce sentiment toujours égal dans un travail si appliqué et si lent? Sitôt formés l'un et l'autre, si vite et parfaitement! La première renaissance italienne n'a rien de comparable. Et dans l'ordre particulier des sentiments exprimés, des sujets mis en scène, on convient que nulle école lombarde, ou toscane, ou vénitienne, n'a

produit quoi que ce soit qui ressemble à ce premier jet de l'école de Bruges. La pratique elle-même est accomplie. La langue depuis s'est enrichie, s'est assouplie, s'est développée, bien entendu avant de se corrompre. Elle n'a jamais retrouvé ni cette concision expressive, ni cette propriété de moyens, ni cet éclat.

Considérez Van Eyck et Memling par l'extérieur de leur art, c'est le même art qui, s'appliquant à des choses augustes, les rend avec ce qu'il y a de plus précieux. Riches tissus, perles et or, velours et soies, marbres et métaux ciselés, la main n'est occupée qu'à faire sentir le luxe et la beauté des matières, par le luxe et la beauté du travail. En cela, la peinture est encore bien près de ses origines, car elle entend lutter de ressources avec l'art des orfévres, des graveurs et des émailleurs. On voit d'autre part à quelle distance elle en est déjà. Sous le rapport des procédés, il n'y a donc pas de différences très-sensibles entre Memling et Jean Van Eyck, qui le précéda de quarante ans. On se demanderait lequel a marché le plus vite et le plus loin. Et, si les dates ne nous apprenaient pas quel fut l'inventeur et quel fut le disciple, on s'imaginerait, à des sûretés de résultat plus grandes encore, que Van Eyck a plutôt profité des leçons de Memling. C'est à les croire d'abord contemporains, tant les compositions

sont identiques, la méthode identique, les archaïsmes du même moment.

Les premières différences qui apparaissent dans leur pratique sont des différences de sang et tiennent à des nuances de tempérament entre les deux natures.

Chez Van Eyck, il y a plus de charpente, de muscles et d'afflux sanguin; de là la frappante virilité de ses visages et le style de ses tableaux. En tout, c'est un portraitiste de la famille d'Holbein, précis, aigu, pénétrant jusqu'à la violence. Il voit plus juste et aussi plus gros et plus court. Les sensations qui lui viennent de l'aspect des choses sont plus robustes, celles qui lui viennent de leur teinture plus intenses. Sa palette a des plénitudes, une abondance et des rigueurs que celle de Memling n'a pas. Sa gamme est plus également forte et mieux tenue comme ensemble, composée de valeurs plus savantes. Ses blancs sont plus onctueux, sa pourpre plus riche, et le bleu indigo, le beau bleu d'ancien émail japonais qui lui est propre, plus nourri de principes colorants et de substance plus épaisse. Il est plus fortement saisi par le luxe et le haut prix des objets rares qui fourmillaient dans les fastueuses habitudes de son temps. Jamais rajah indien ne mit plus d'or et de pierreries sur ses habits que Van Eyck n'en

mit dans ses tableaux. Quand un tableau de Van Eyck est beau, et celui de Bruges en est le meilleur exemple, on dirait d'une bijouterie émaillée sur or, ou de ces étoffes aux couleurs variées dont la trame est d'or. L'or se sent partout, dessus et dessous. Lorsqu'il ne joue pas dans les surfaces, il apparaît sous le tissu. Il est le lien, la base, l'élément visible ou latent de cette peinture opulente entre toutes. Van Eyck est aussi plus adroit parce que sa main de copiste obéit à des préférences marquées. Il est plus précis, plus affirmatif ; il imite excellemment. Lorsqu'il peint un tapis, il le tisse avec un choix de teintures meilleures. Quand il peint des marbres, il est plus près du poli des marbres, et lorsqu'il fait miroiter dans l'ombre de ses chapelles les lentilles opalines de ses vitraux, il arrive au parfait trompe-l'œil.

Chez Memling, même puissance de ton, même éclat, avec moins d'ardeur et de vérité vraie. Je n'oserais pas dire que, dans ce merveilleux triptyque de la *Sainte Catherine,* malgré l'extrême résonnance du coloris, sa gamme soit aussi soutenue que celle de son grand devancier. En revanche, il a déjà des passages, des demi-teintes vaporeuses et fondues que Van Eyck n'avait pas connues. La figure du *Saint Jean,* celle du Donateur indiquent dans la voie des sacrifices, dans les relations

de la lumière principale avec les secondaires, et dans le rapport des choses avec le plan qu'elles occupent, un progrès sur le *Saint Donatien* et surtout un pas décisif sur le *triptyque de Saint-Bavon*. La couleur même des vêtements, l'un d'un grenat foncé, l'autre rouge un peu étouffé, révèle un art nouveau de composer le ton vu dans l'ombre et des combinaisons de palette déjà plus subtiles. Le travail de la main n'est pas très-différent. Cependant il diffère, et voici en quoi : partout où le sentiment le soutient, l'anime et l'émeut, Memling est aussi ferme que Van Eyck. Partout où l'intérêt de l'objet est moindre et moindre surtout le prix qu'affectueusement il y attache, relativement à Van Eyck on peut dire qu'il faiblit. L'or n'est plus à ses yeux qu'un accessoire, et la nature vivante est plus étudiée que la nature morte. Les têtes, les mains, les cous, la pulpe nacrée d'une peau rosâtre, — c'est là qu'il s'applique et qu'il excelle, parce qu'en effet, dès qu'on les compare au point de vue du sentiment, il n'y a plus rien de commun entre Van Eyck et lui. Un monde les sépare. A quarante ans de distance, ce qui est bien peu, il s'est produit dans la manière de voir et de sentir, de croire et d'inspirer les croyances, un phénomène étrange et qui éclate ici comme une lumière.

Van Eyck voyait avec son œil, Memling commence

à voir avec son esprit. L'un pensait bien, pensait juste ; l'autre n'a pas l'air de penser autant, mais il a le cœur qui bat tout autrement. L'un copiait et imitait ; l'autre copie de même, imite et transfigure. Celui-là reproduisait, sans aucun souci de l'idéal, les types humains, surtout les types virils qui lui passaient sous les yeux à tous les échelons de la société de son temps. Celui-ci rêve en regardant la nature, imagine en la traduisant, y choisit ce qu'il y a de plus aimable, de plus délicat dans les formes humaines et crée, surtout comme type féminin, un être d'élection inconnu jusque-là, disparu depuis. Ce sont des femmes, mais des femmes vues comme il les aime et selon les tendres prédilections d'un esprit tourné vers la grâce, la noblesse et la beauté. Cette image inédite de la femme, il en fait une personne réelle et aussi un emblème. Il ne l'embellit pas, mais il aperçoit en elle ce que nul n'y a vu. On dirait qu'il ne la peint ainsi que parce qu'il y découvre un charme, des attraits, une conscience aussi dont personne encore ne s'était douté. Il la pare au physique et au moral. En peignant le beau visage d'une femme, il peint une âme charmante. Son application, son talent, les soins de sa main ne sont qu'une forme des égards et des respects attendrissants qu'il a pour elle.

Nulle incertitude sur l'époque, sur la race, sur le

rang auxquels appartiennent ces créatures fragiles, blondes, candides et cependant mondaines. Ce sont des princesses, et du meilleur sang. Elles en ont les fines attaches, les mains oisives et blanches, la pâleur contractée dans la vie close. Elles ont cette façon naturelle de porter leurs habits, leurs diadèmes, de tenir leur missel et de le lire qui n'est ni empruntée, ni inventée par un homme étranger au monde et à ce monde.

Mais, si la nature était ainsi, d'où vient que Van Eyck ne l'a pas vue ainsi, lui qui connut le même monde, y fut placé probablement dans des situations plus hautes, y vécut comme peintre et valet de chambre de Jean de Bavière et puis de Philippe le Bon, au cœur de ces sociétés plus que royales? Si telles étaient les petites princesses de la cour, comment se fait-il que Van Eyck ne nous en ait pas donné la moindre idée délicate, attachante et belle? Pourquoi n'a-t-il bien vu que des hommes? Pourquoi du fort, du trapu, du rude, ou bien du laid, quand il s'agit de passer des attributs virils aux féminins? Pourquoi n'a-t-il pas sensiblement embelli l'*Ève* de son frère Hubert? Pourquoi si peu de décence au-dessus du *Mythe de l'Agneau;* et dans Memling toutes les délicatesses adorables de la chasteté et de la pudeur; de jolies femmes avec des airs de saintes, de beaux fronts honnêtes, des tempes

limpides, des lèvres sans un pli; toutes les innocences en leur fleur, tous les charmes enveloppant la candeur des anges; une béatitude, une douceur tranquille, une extase en dedans qui ne se voit nulle part? Quelle grâce du ciel était donc descendue sur ce jeune soldat ou sur ce riche bourgeois pour attendrir son âme, épurer son œil, cultiver son goût et lui ouvrir à la fois sur le monde physique et sur le monde moral des perspectives si nouvelles?

Moins célestement inspirés que les femmes, les hommes peints par Memling ne ressemblent pas davantage à ceux de Van Eyck. Ce sont des personnages doux et tristes, un peu longs de corps, à teint cuivré, à nez droit, à barbe rare et légère, aux regards pensifs. Moins de passions et la même ardeur. Ils ont l'action musculaire moins prompte et moins virile, mais on leur trouve je ne sais quoi de grave et d'éprouvé qui leur donne l'air d'avoir traversé la vie en souffrant et d'y réfléchir. Le saint Jean dont la belle tête évangélique, noyée dans la demi-teinte, est d'une exécution si veloutée, personnifie une fois pour toutes le type des figures masculines telles que Memling les conçoit. Il en est de même du Donateur avec son visage de Christ et sa barbe en pointe. Notez, et j'y insiste, que saints et saintes sont manifestement des portraits.

Cela vit d'une vie profonde, sereine et recueillie.
Dans cet art cependant si humain, pas une trace des
vilenies ou des atrocités du temps. Consultez l'œuvre
de ce peintre, qui, de quelque façon qu'il ait vécu,
devait bien connaître son siècle : vous n'y trouverez
pas une de ces scènes tragiques comme on s'est plu à
en représenter depuis. Pas d'écartèlement ni de poix
bouillante, excepté incidemment, à titre d'anecdote et
de médaillon ; pas de poignets coupés, de corps nus
qu'on écorche, d'arrêts féroces, de juge assassin, pas
de bourreaux. Le *Martyre de saint Hippolyte,* qu'on
voit à la cathédrale de Bruges et qu'on lui attribuait,
est de Bouts ou de Gérard David. De vieilles et tou-
chantes légendes, comme la *Sainte Ursule* ou le *Saint
Christophe,* des *Vierges,* des *Saintes* fiancées au Christ.
des prêtres qui croient, des *Saints* qui font croire à
eux, un pèlerin qui passe et sous les traits duquel on
reconnaît l'artiste, — voilà les personnages de Mem-
ling. En tout, une bonne foi, une honnêteté, une ingé-
nuité qui tiennent du prodige ; un mysticisme de sen-
timent qui se trahit plus qu'il ne se montre, dont on a
le parfum sans qu'il en transpire aucune affectation
dans la forme, un art chrétien s'il en fut, exempt de
tout mélange avec les idées païennes. Si Memling
échappe à son siècle, il oublie les autres. Son idéal est

à lui. Peut-être annoncerait-il les Bellin, les Boticelli, les Pérugin, mais ni Léonard, ni Luini, ni les Toscans, ni les Romains de la vraie Renaissance. Ici pas de *Saint Jean* qu'on prendrait pour un *Bacchus*, pas de *Vierge* ou de *Sainte Élisabeth* avec le sourire étrangement païen d'une *Joconde*, pas de *prophètes* ressemblant à des dieux antiques et philosophiquement confondus avec les *sibylles*. Ni mythes, ni symboles profonds. Il n'est pas besoin d'une exégèse bien savante pour expliquer cet art sincère, de pure bonne foi, d'ignorance et de croyance. Il dit ce qu'il veut dire avec la candeur des simples d'esprit et de cœur, avec le naturel d'un enfant. Il peint ce qu'on vénère, ce que l'on croit, comme on y croit. Il s'abstrait dans son monde intime, s'y enferme, s'y élève et s'y épanche. Rien du monde extérieur ne pénètre dans ce sanctuaire des âmes en plein repos, ni ce qu'on y fait, ni ce qu'on y pense, ni ce qu'on y dit, ni aucunement ce qu'on y voit.

Imaginez, au milieu des horreurs du siècle, un lieu privilégié, une sorte de retraite angélique idéalement silencieuse et fermée où les passions se taisent, où les troubles cessent, où l'on prie, où l'on adore, où tout se transfigure, laideurs physiques, laideurs morales, où naissent des sentiments nouveaux, où poussent comme des lis des ingénuités, des douceurs, une man-

suétude surnaturelles, et vous aurez une idée de l'âme unique de Memling et du miracle qu'il opère en ses tableaux.

Chose singulière, pour parler dignement d'un pareil esprit, par égard pour lui, pour soi-même, il faudrait se servir de termes particuliers et refaire à notre langage une sorte de virginité de circonstance. C'est à ce prix seulement qu'on le ferait connaître; mais les mot sont servi à de tels usages depuis Memling, qu'on a beaucoup de peine à trouver ceux qui lui conviennent.

TABLE DES MATIÈRES

Préambule. 1

BELGIQUE.

I.	Le Musée de Bruxelles.	7
II.	Les maîtres de Rubens.	27
III.	Rubens au Musée de Bruxelles.	39
IV.	Rubens à Malines.	53
V.	La *Descente de croix* et la *Mise en croix*.	75
VI.	Rubens au Musée d'Anvers.	95
VII.	Rubens portraitiste.	105
VIII.	Le Tombeau de Rubens.	125
IX.	Van Dyck. .	143

HOLLANDE.

I.	La Haye et Scheveningen.	155
II.	Origine et caractères de l'Ecole hollandaise.	163
III.	Le *Vivier*. .	187
IV.	Le *sujet* dans les tableaux hollandais.	193
V.	Paul Potter.	209
VI.	Terburg, Metzu et Pierre de Hooch au Louvre. . .	223
VII.	Ruysdael. .	243
VIII.	Cuyp. .	264
IX.	Les influences de la Hollande sur le paysage français.	274
X	La *Leçon d'anatomie*.	291

XI. Frans Hals à Harlem....................	299
XII. Amsterdam........................	343
XIII. La *Ronde de nuit*.....................	325
XIV. Rembrandt aux galeries Six et Van Loon. — Rembrandt au Louvre...................	365
XV. Les *Syndics*........................	385
XVI. Rembrandt........................	395

BELGIQUE.

Les Van Eyck et Memling...............	417

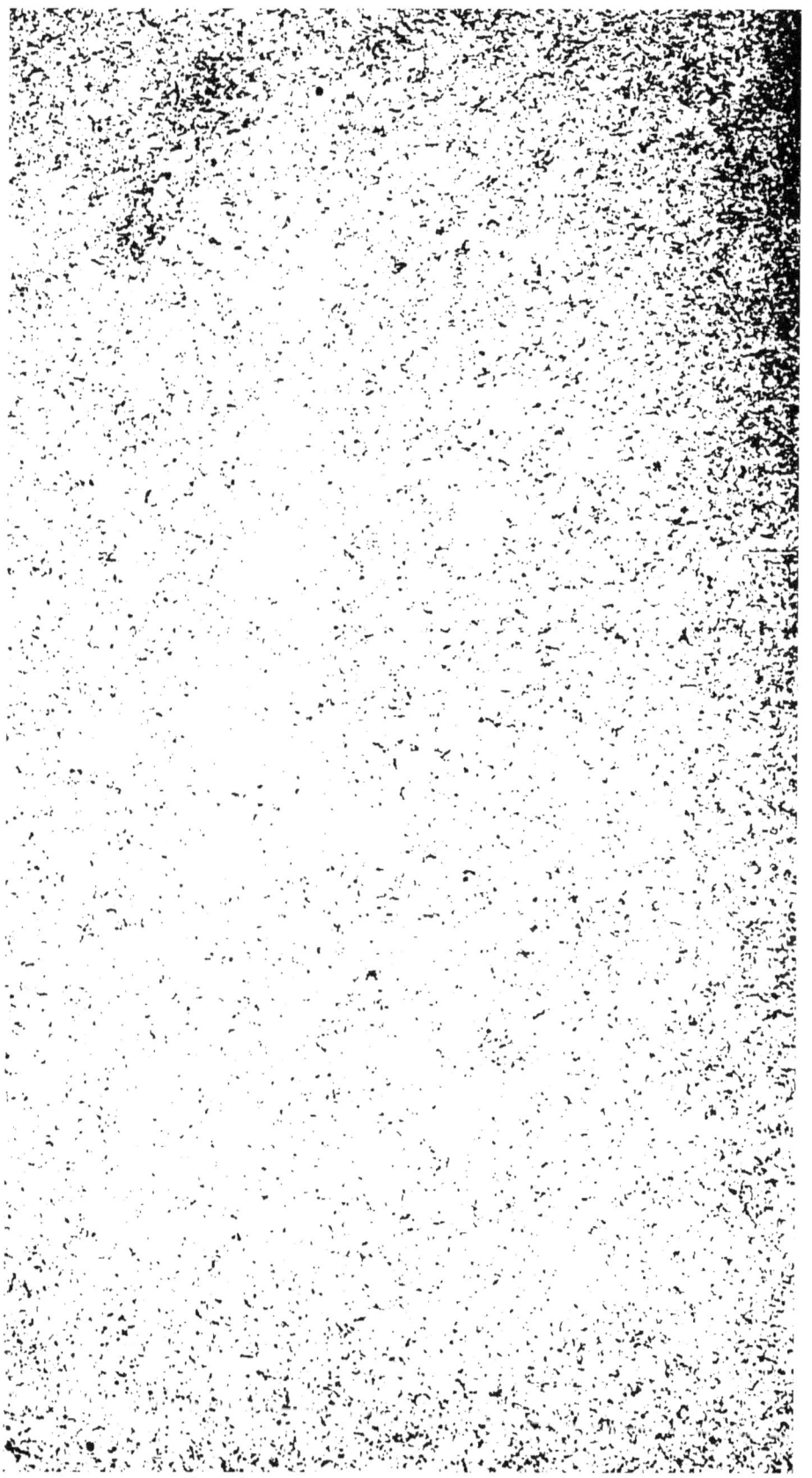

A LA MÊME LIBRAIRIE :

Un été dans le Sahara, par E. Fromentin. 11ᵉ édition. Un vol. in-18. Prix. 3 fr. 50

Une année dans le Sahel, par E. Fromentin. 8ᵉ édition. Un vol. in-18. Prix. 3 fr. 50

Dominique, par E. Fromentin. 7ᵉ édit. Un vol. in-18. 3 fr. 50

Benvenuto Cellini, orfèvre, médailleur, sculpteur. Recherches sur sa vie, sur son œuvre et sur les pièces qui lui sont attribuées, par Eugène Plon, membre de l'Académie royale des beaux-arts de Copenhague. Un magnifique vol. grand in-4° richement illustré. Prix. 60 fr.

Benvenuto Cellini. — Nouvel appendice aux recherches sur son œuvre et sur les pièces qui lui sont attribuées, par Eugène Plon. Un vol. in-4° renfermant deux héliogravures et cinq gravures sur bois. Prix. 10 fr.

Thorvaldsen, sa Vie et son Œuvre, par Eugène Plon. Ouvrage enrichi de deux gravures au burin par F. Gaillard, et de 35 compositions du maître. Un vol. grand in-8°. Relié. 22 fr.

Le même. Deuxième édition. Un vol. in-18 illustré de 39 gravures sur bois. Prix. 4 fr.

Le Sculpteur danois V. Bissen, par Eugène Plon. 2ᵉ édition. Un vol. in-18 orné de quatre dessins de F. Gaillard. Prix. 3 fr.

Les Maîtres italiens au service de la maison d'Autriche. — **Leone Leoni** et **Pompeo Leoni,** sculpteurs de Charles-Quint et de Philippe II, par Eugène Plon. Eaux-fortes de Paul Le Rat. Un vol. in-4°. Prix. 50 fr.
(*Couronné par l'Académie des Beaux-Arts, prix Bordin.*)

Les Maîtres ornemanistes, dessinateurs, peintres, architectes sculpteurs et graveurs. Écoles française, italienne, allemande et des Pays-Bas (flamande et hollandaise), par D. Guilmard, auteur de la *Connaissance des styles de l'ornementation.* Publication enrichie de 180 planches tirées à part et de nombreuses gravures dans le texte donnant environ 250 spécimens des principaux maîtres, et précédée d'une Introduction par le baron Davillier. In-4°. Prix, broché. 50 fr.

Tableaux algériens, par G. Guillaumet. 2ᵉ édition. Un vol. in-18. Prix. 3 fr. 50

Le même. In-4° illustré. Prix, broché. 40 fr.

Journal d'Eugène Delacroix, précédé d'une étude sur le maître par M. Paul Flat. Notes et éclaircissements par MM. Paul Flat et René Piot. (1823-1863). Trois vol. in-8° avec portraits et fac-simile. Prix. 22 fr. 50

CETTE MICROFICHE A ETE
REALISEE PAR LA SOCIETE

M S B

1993

www.ingramcontent.com/pod-product-compliance
Lightning Source LLC
Chambersburg PA
CBHW051348220526
45469CB00001B/155